빨강, 파랑, 그리고 노랑

빨강, 파랑, 그리고 노랑

강수정
김희진
문영민
박찬경
서동진
양효실
오사카 고이치로
유운성
만수르 지크리
조지 클라크

MMCA ⠞A

차례

'민중'과 민중미술을 넘어서 　　　　　　文영민

2009년 여름 임흥순은 불쑥 『이런 전쟁』이란 제목의 책을 나에게 주고 별 말 없이 그냥 갔다. 나는 그의 작업을 잘 알지 못했다. 이 책은 자신이 5년간 진행한 베트남전쟁과 관련된 일련의 작업을 담고 있었다. 부끄럽지만 그때까지만 해도 나에게 베트남전쟁이란 오래전에 〈디어 헌터〉 같은 미국 영화 등 대중매체로 접한 것이 대부분이었다. 영화에서 베트남 사람들은 교활하고 잔혹하며, 미국 병사들은 자유를 위해 싸우다 전쟁이 끝난 이후에도 베트남에 남아 룰렛을 하며 처절하게 전쟁의 트라우마에서 헤어나지 못하던 것으로 재현되었다. 알아들을 수 없는 말을 하는 왜소한 베트콩들과, 그들이 포로로 삼았던 전쟁의 상처를 입은 백인 남자들의 이미지가 내 무의식 어딘가에 각인되어 있었던 것이다. 그만큼 베트남전쟁이란 나와는 먼 나라의 오래전 역사로 인식되어 있었다.

　　그런데 내 또래의 임흥순이 장기간에 걸쳐 베트남에 대한 작업을 하며 그곳까지 답사를 한 것을 보고 그의 추진력과 긴 호흡에 놀랐다. 막연하게 혹시 그의 아버지가 참전군인일까 궁금하기도 했다. 이 책은 작가가 한국군 참전 관련 자료를 시각화한 이미지들, 참전군인들과의 인터뷰, 역사사회학자와 독립영화 감독과 협업한 전시 《귀국박스》, 이와 관련된 대담이 함께 수록되었다. 미국, 한국, 베트남이 각각의 실리를 추구하며 얽혀 있는 삼각구도를 배경으로 참전군인들의 실상을 개인적인 차원에서 풀어낸 것이 인상적이었다. 이때까지만 해도 그의 작업은 시각적인 면에서는, 자신도 막막하다고 했듯이, 미숙한 부분이 있었다. 그러나 그가 베트남전쟁이라는 거대한 역사에 억눌리지 않고 그것을 여러 방면으로 해체하면서 자신의

목소리를 내려고 애쓰는 점이 돋보였다.

　　책의 첫 부분은 「친애하는 홍순」이라는 가상의 편지인데,
작가가 인터뷰한 참전군인들의 이야기들을 섞어 만든 일종의
'말 몽타주'이다. 언뜻 초등학교 시절 국군장병들에게
위문편지를 강요당해서 쓰고, 간혹 어떤 아이에게 답장이 오면
교실 앞에서 크게 읽었던 것이 떠오른다. 한 남자 급우의 이름은
장순이었는데, 그에게 온 답장은 "친애하는 장순 양"이라고
시작해 모두가 왁자하게 웃었던 것이 기억난다. 그때는
베트남전쟁이 끝난 지 몇 해 안 되는 1970년대 말이었다.
그런데 참전군인이 자신에게 쓴 편지를 가짜로 작성하다니,
그 발상이 궁금했다. 무엇 때문에 그런 형식을 취했을까.
자신이 얻고자 하는 것, 듣고자 하는 것을 적은 것일까. 자신이
인터뷰한 내용을 좀 더 설득력 있게 전달하기 위해서일까.
왜 타자의 목소리를 자신이 취하는 것일까.

　　이 가상의 편지는 정확히 말해서 복화술은 물론 아니지만,
타자의 목소리를 대신한다는 면에서 무언가 관계가 있는
듯하다.[1] 요즘 복화술은 오락의 형태로 통용되지만 애초에는
종교적 관습에서 비롯되었다고 한다. 물론 종교란 사후 세계와
관련되어 있다. 복화(腹話), 즉 배에서 나오는 말소리란 망자의
목소리가 복화술사의 몸에 깃들어 있는 것으로 여겨졌다.

[1]
이용우는 '기억과 망각의
복화술사'라는 제목으로
임흥순의 작업을 논한 바 있다.
LEE Yongwoo, "A Ventrilo-
quist of Remembering and
Oblivion: The Art of IM
Heung-soon," 2015,
http://imheungsoon.com/
artistfile-next-doors/.

복화술사가 배에서 나오는 소리를 해석해 말하면 그 소리는
망자에게 전달되고 미래를 점칠 수도 있다고 한다. 그렇다면
복화술과 대변인의 차이는 굳이 말할 필요가 없겠다. 임홍순은
대변인이라기보다는 복화술사에 가깝다. 그는 「친애하는 홍순」
외에도 타자의 목소리를, 때로는 죽은 이의 목소리를 전달하는
작업들을 진행해왔다. 때로는 〈비념〉이나 〈환생〉에서처럼, 그가
듣고자 하지만 들리지 않는 목소리들을 접하려고 기다리는 듯한
영상을 보게 된다. 근래에는 1979년 노동운동을 하다 공권력에
목숨을 잃은 김경숙 열사와 나눈 가상의 대화를 썼고, 최근에는
평생 노동을 하신 자신의 어머니의 시각에서 힘겨웠던 칠순
인생을 돌이켜보는 회상문을 썼다.

몇 해 후 접한 〈비념〉에서 역사, 구술사, 재현의 한계
등을 다루는 그의 능숙함은 놀라웠고, 그것은 『이런 전쟁』에
실린 리서치·아카이브·매핑 등의 작업들이 더 큰 작업의
준비 과정처럼 보이게 했다. 그러나 나는 무엇보다도 그가
억울하게 죽은 이름 없는 사람들을 위해 "비는 마음"이라는
표현을 쓴 것에 놀랐다. 기도하는 마음이라. 늘 새로운 상품을
쫓고, 무언가 중요한 토픽을 다루고, 아니면 너무 난해해서
설명 없이 이해할 수 있는 작업을 거의 찾아보기 힘든
현대미술의 맥락에서 볼 때, '비는 마음'이 제시한 일종의
단순함과 명료함에 내심 놀랐다. '비는 마음'이라는 말이 풍기는
뉘앙스는 진실되고, 참되며, 성실하고, 꾸밈없으며, 경건한
어떤 느낌인데, 현대미술에서 이러한 태도는 대개 촌스럽거나
순진한 것으로 간주된다. 그가 이런 표현을 스스럼없이
쓴다는 사실을 나는 신선하게 느끼기도 했다. 이것은 마치

작가들이 현대미술이라는 게임에 임할 때 사용하는 여러 가지의 무기나 방패들을 모두 내려놓고, 대신 마음으로 게임에 임하겠다는 것과 같다고 느꼈다. 현란한 장비들을 들고 덤벼대는 작업들에 익숙한 나는 그의 작업을 마주하면서, '아, 이럴 수도 있구나'라는 생각을 했다. 아니, 애초에 예술은 이렇게 삶과 죽음이라는 본질적인 것에 대한 것이 아니었나 싶었다. 그래서 〈비념〉은 제주 4·3사건 자체를 주제로 한 것이 아니라, 그 사건의 많은 희생자들 중 작가와 가까운 한 사람을 통해, 그들의 영혼을 위해 비는, 영화 형식을 취한 기도인 셈이다. 그러한 기도는 어떤 특정 종교와 관련된 것도 아니고, 도덕이나 윤리라는 사회적 규범의 차원에서 논할 것도 아니다. 그가 말하듯, 인간으로서 억울하게 죽은 타자에 대해 취할 수 있는 '최소한의 애도'인 것이다.

임흥순은 근대화와 군사화, 억압, 폭력, 죽음으로 점철된 한국 근현대사의 그늘에서 알려지지 않은 민중들, 그리고 민중이라는 이름에도 포함되지 않았던 익명의 희생자들을 헤아려왔다. 그는 포스트민중미술의 논의가 일던 시점인 1990년대 말에 작가 활동을 시작했으며, 그의 작업은 여러 층위에서 민중미술과의 접점을 보여왔다. 이 글은 민중미술과 연계해서 이루어진 임흥순의 작업 중 초기 작업과 프로젝트 중심의 협업을 중심으로 작가로서의 형성기를 살펴본다. 그의 작업이 어떠한 차원에서 민중미술의 유산을 계승하면서 그 한계를 어떻게 극복하고 있는지 살펴보는 작업인 것이다.[2] 그러나 임흥순 작업의 궤적을 살펴보면 민중미술과의 논의가 매우 유효함에도 불구하고 그것에 한계 지울 수 없다는

것도 자명해진다. 오히려 그의 작업은 민중미술뿐만 아니라 민중운동, 더 나아가서 냉전체제와 신자유주의의 맥락에서 살펴봐야 한다. 〈위로공단〉은 민중미술과의 연속선에서 작동하면서도 민중 시대 이후의 글로벌한 신자유주의의 맥락과도 연동됨을 보여준다. 또한 그의 작업은 민중운동에서 소외되고, 반공사회의 한국에서 배제된 이들, 냉전의 희생자들과 관련된 작업이 중요한 축을 이루기 때문이다. '민중'이란, 우리가 쉽게 생각하는 것과는 달리, 정치적으로 일관된 주체가 아니었다. 임흥순의 작업에서 재현되는 이들은 오랜 기간 공식 역사에서 배제되었으며 기존의 '민중'이라는 개념으로도 재현될 수 없는 사회적 타자들이기 때문이다. 그러므로 이 글은 임흥순의 작업이 민중미술과 연계되는 부분과 더불어, 민중미술과 민주화운동이 섭렵하지 못한 냉전 시대의 서발턴의 재현에 천착해왔음에 착안한다.[3]

아울러 이 글은 한국 현대미술 내의 임흥순의 위치를 파악하기 위해 그가 속해온 예술적 환경의 지도 그리기를 시도한다. 그것은 작가로서의 형성기, 즉 그의 학생 시절 직후 그의 작업에 영향을 미쳤던 한국 현대미술의 경향들, 작업의 태도와 방법에서 그와 공유하고 서로 긴밀히 영향을 주고받으며 함께 자장권을 형성한 주위의 작가들을 어우른다.

헐벗은 삶의 재현

민중미술이 임흥순 작업에 미친 영향을 논할 때 선행되어야 할 것은, 민중미술에는 여러 가지의 흐름이 있었으며, 따라서 매우

다양한 복수의 경향들을 민중미술이라는 하나의 명칭으로
수렴하는 것 자체의 부적절함을 인식해야 한다는 점이다.[4]
그럼에도 불구하고 민중미술의 가장 중요한 특징들은 임흥순의
작업에서 계승된다. 그것은 일제를 거쳐 냉전체제하의 분단과
이념의 분쟁, 군부독재하의 반공주의와 압축성장의 그늘에서

2.

2000년 전후로 포스트민중
미술에 대한 논의가 있었으며,
그 이후 민중미술과 1990년대
중후반 이후에 등장한 젊은
세대 작가들의 정치적인 것을
다루는 작업들을 함께 어우른
여러 단체전, 심포지엄, 출판
등이 시도되었다. 그런데
이러한 경향, 즉 민중미술
이후 정치적인 것을 다루는
모든 한국 현대미술을
민중미술과 연관지어
포스트민중미술이라고
간주하는 경향에 대해
일부의 거센 반발이 있었다.
큐레이터 김장언이
포스트민중미술이라는
범주를 거부한 이유는,
그것이 민중미술에 있어서
"이후(after), 반대(anti),
초극(trans) 등과 같은 열린
개념으로 사용되기보다, 오히려
지속의 의미에서만 작동하기
때문"이었다. 김장언은 80/08
심포지엄에서 작가 박찬경이
시도했다고 보는 민중미술의
계보 만들기에 강하게
반발했다. 그는 한국 미술에서
정치적인 것을 다루는 작업이
모두 민중미술로 환원될
수 없음을 강조했는데,
그 이유는 예술을 포함한 한국
사회의 여러 분야에서 이룩한
"동시대성은 민주화 운동의
성취이기도 하지만 87년 체제
이후 획득한 혹은 용인된
민주적 상태의 결과물"이라고

보았기 때문이다. 그는
예술에서 정치적인 것을 글로벌
신자유주의의 심화의 결과로
초래된 생-정치(biopolitics)의
차원에서 논의해야 한다고
주장했다. 한편 박찬경은
그의 글 『민중미술과의
대화』에서 보편적인
아방가르드의 지역적 현상으로
온당히 자리 매겨져야 할
민중미술의 현주소에 대해
개탄하는 입장을 밝혔다.
그는 민중미술이 1980년대
국가의 탄압을 받은 이후 늘
주변화되어 왔고, 1994년
국립현대미술관의 대규모
전시를 비롯하여 그 이후에도
제대로 역사화되지 못한 점
등을 지적한다. 박찬경은
민중미술의 성공과 역사적
중요성뿐만 아니라 그것의
한계와 실패를 인식하면서
민중미술과 이후 세대 간의
아방가르드적 '연속성'을
강조했으나, 민중미술과
포스트민중미술의 '절합',
즉 연속성과 절단이
공존한다는 뜻을 역시
강조했다. 물론 두 사람의
입장에는 다른 논점들이
충분히 있으나, 지금 임흥순
작업의 논의에 있어서
중요한 점은 박찬경이 말한
'절합'은 김장언이 말한 "한국
현대미술에서 정치적인 것의
'새로운 도래'가 과거와의
어떤 연속성과 불연속성에서
진동하고" 있는지에 대한

의문과 크게 다르지 않다고
본다. 임흥순의 작업은
민중미술과의 관계에서 연속,
이후, 초극 등 '열린 개념'으로
설명될 수 있기 때문이다.
박찬경, 「민중미술과의 대화」,
『문화과학』, 2009년 겨울호,
문화과학사; 김장언, 『미술과
정치적인 것의 가장자리에서』,
현실문화연구, 2012,
352~357쪽.

3.

김원은 하위타자, 또는 서발턴을
다음과 같이 설명한다. 서발턴은
"계급, 민족 혹은 민중 등으로
대표되는 고정적이고 통합된
주체가 아닌, 비서구 사회의
종속집단을 의미하는 상황적인
개념"이며, "한국이라는
로컬 공간에서 생성된
유령이었고, 한국사회가 늘
불편하게 생각했던 존재였다.
비가시적이고 민중답지도
않았으며 자신의 언어조차도
갖지 못했던" 존재들이다.
김원, 『박정희 시대의 유령들』,
현실문화연구, 2011, 21~24쪽.

4.

민중미술은 사실주의에
입각한 구상회화부터
포토몽타주, 초현실적 구상,
팝아트적인 회화, 전통
문화의 이미지를 재현하거나
신명을 표현한 판화, 그리고
걸개그림까지 그 미학적 양상이
매우 넓다.

소외된 민중의 삶, 즉 '현실의 반영'이라는 사실주의의 원칙을
계승한다. 폭압적인 정권에 침묵하며 유미주의로 일관했던 한국
모더니즘에 반기를 내걸은 민중미술은 대중과의 소통의 의지를
표명했으며, 그것은 부풀림 없는 일상의 기록에서 출발했다.

　　　1998년, 즉 민중미술의 종언이 선고된 몇 년 후에 시작된
임흥순의 초기 작업은 그렇게 자신의 삶과 일상을 돌아보며
시작되었다. 자신의 부모님을 그린 회화 두 점이 그것이다.
〈답십리 우성연립 지하 101호〉는 높이 227센티미터에 폭이
407센티미터의 장지 위에 아크릴로 그린 대작이다. 화면 위쪽
가장자리 가까이에 두 사람이 누워있고, 아래에는 그들이 깔고
누워있는 짙은 빨간 장미꽃 무늬의 담요가 차지하고 있다.
두 사람 다 반팔 내의와 편한 반바지 차림으로, 옆으로 누워
잠들어 있거나 쉬고 있는 모습이다. 옷차림으로 봐선 분명
여름일 텐데, 화면의 대부분을 장악하는 빨간색 계열이
자아내는 뜨거운 온도는 그들이 답답한 방 안에서 몹시 피곤해
보인다는 느낌을 더해준다. 특히 두 사람의 몸 바로 아래에는
원색의 빨간색이 퍼져 있는데, 그래도 두 사람의 베개는 그러한
열기로부터 쉬게 해주려는 듯, 시원한 연두색과 흰색으로
처리되어 있다. 그러나 방 안의 열기에 지쳐있는 듯, 그들의
얼굴에도 붉은 빛이 스며있다.

　　　또 한 그림 〈인사동 피크닉〉 역시 높이 227센티미터 화폭의
큰 그림이다. 쾌청한 날씨에 인사동 나들이를 나간 부모님을
그렸는데, 어머니는 약간은 조악하며 화려한 꽃무늬 양산을 들고
있고, 아버지는 '동대문'이라고 박혀 있는 빨간 모자를 쓰고 있다.
화면의 대부분을 약간 거친 붓자국으로 처리했는데, 두 사람의

'민중'과 민중미술을 넘어서　　　　　　　　　　　　　　　　　　　　**문영민**

팔과 손의 힘줄은 유난히 사실적으로 묘사되었다. 그리고 두 사람의 얼굴이 짙은 푸른색으로 처리되어 생김새와 표정은 모두 생략되었다. 이것은 양산 때문에 얼굴에 그림자가 져서 잘 보이지 않았을 수도 있으나, 분명히 의도한 것으로 보인다. 이 두 그림의 크기를 미루어보면, 그림 속 부모님의 몸 크기는 실제 인물보다 커서 어느 정도 압도적인 모습으로 다가오리라 짐작할 수 있다. 병역을 마치고 비교적 늦은 25세에 미술대학에 입학하여 학부생 막바지에 그린 이 그림들에서 작가는 평생 힘든 노동에 시달려온 부모님의 모습을 마주한다. 인사동에 서 있는 부모님은 얼굴도 파악할 수 없는, 익명의 작은 개인일 뿐이다. 편하게 쉴 수 있어야 하는 실내에서 노동의 인고에 힘겨워하며 널부러져 누워있는 모습은, 노동의 신성함을 존중하면서도, 쉬면서도 쉬는 것 같지 않은, 어딘지 다른 세상에 있는 듯한 느낌을 준다.

1969년 서울의 답십리에서 태어난 임흥순은 자신의 작업이 노동자 부모님의 헐벗은 삶을 지켜보며 시작되었다고 진술한 바 있다. 소싯적부터 집이 없어 자주 이사를 다닌 작가가 경험한 가난은 "부족하고 불편한 것만이 아닌 굉장히 몹쓸 것"이라고 느껴졌다. 임흥순은 미술을 시작할 때, "미술이 '가난'과 '계급'을 초월할 수 있는 하나의 도피처라고 생각했던 것 같다"고 말했다.[5] 그러나 실제로 그렇게 생각했더라도, 그는 초기 작업에서부터 줄곧 가난과 계급을 다루었다. 아니, 다루었을 뿐만 아니라 정면으로 대응했다. 그는 곧 자신의 부모가 처한 "환경이 언제, 어떻게, 왜 만들어졌는지를 아는 것이

5.
임흥순, 『이런 전쟁』, 아침미디어, 2009, 242쪽.

중요했다"고 적는다. 즉 그의 부모님 그림이 단순한 일상의 기록이 아님은 자명하다. 민중미술의 사례들, 예를 들어 민정기의 〈세수〉, 오윤의 유화 〈가족〉, 이종구가 그린 농부들, 황재형의 광부 그림들이 표면상으로는 소박한 소재와 휴머니즘 시각을 보이지만 사회계급의 현실과 노동 현장을 담아낸 사회비판적 표현이었듯이, 임흥순의 그림 역시 같은 결을 지녔다.[6]

 민중미술이 한국 모더니즘의 애매한 추상성을 거부하고 '서사성' 자체를 해방시켰다면,[7] 임흥순은 사회적 타자의 이야기를 담아내는 적절한 방법을 모색한다. 회화로부터 리서치를 기반으로 한 영상설치 작업으로 옮겨간 임흥순의 영상이 세련된 형식을 갖출 때까지 제법 긴 숙성 시간을 가지지만, 그의 목적의식은 비교적 투박한 초기 영상 작업에서부터 일관적으로 드러난다. 〈인사동 피크닉〉을 그린 같은 해인 1998년에 만든 임흥순의 첫 비디오 〈이천 가는 길〉은, 작가의 아버지가 지하에 있는 집에 내려가는 얼어붙은 계단에서 넘어져 머리를 심하게 다치고 3개월간의 입원 생활을 마친 뒤 이천의 아들 집을 방문하는 모습을 담았다. 시외 버스를 타고 이동하는 과정을 뒤에서 촬영하는 아들을 이따금씩 바라보고 돌아서는 아버지는 아무 말이 없다. 영상의 첫 부분인 지하의 부엌에서 밥 먹으라는 말 한마디가 전부이다. 이따금씩 보이는 재개발 지역의 광경과 병치되는 무기력한 아버지의 모습을 흔들리는 카메라로 담아낸다. 영상은 지하실 출입구에 붙어있는 반투명한 작은 유리를 통해 뿌옇게 비치는 빛으로 시작해서 같은 이미지로 종결된다. 마치 지상으로, 빛이 충만한 곳으로 가고 싶다는 열망을 암시하듯이.[8]

(들리지 않는) 타자의 목소리

한국 근대사는 역사적 파열의 순간들로 점철되어 있다.
일제강점기를 시작으로, 분단과 한국전쟁, 그리고 독재로
이어졌다. 역사학자 이남희는 그 비극의 역사를 겪을 때마다
한국인이 스스로 자신의 운명을 책임지지 못한 실패의 연속을
"역사적 주체성의 위기"라고 명명한다. 그러한 실패의 궤적을
수정하고 역사적 주체성을 확립하기 위해서 극복해야 할 대상은
독재와 재벌과 외세로 규정했으며, 그것을 수행해낼 수 있는
주체를 사회 저변의 민중으로 보았다.[9]

　　그러나 임흥순이 재현하는 이들은, 초기의 회화와
단편 비디오부터 최근의 장편 영화까지, 걸개그림에서 볼 수
있는, 주먹을 높이 들고 구호를 외치며 민중을 이끄는 젊은이의
모습과 달리, 대개 주체성을 주장할 여력이 없는, 목소리 없는
노동자들과 이념의 분쟁이 낳은 피해자였다. 임흥순은, 국민의
희생을 통해 경제성장을 이룩하고, 민중항쟁을 통해 민주정부를
수립한 이후에도 계속 헐벗은 삶을 사는 부모님을 바라본다.

6.
1999년 임흥순이 자신의
어머니 가슴과 배를 그린
〈기도〉의 과감한 크로핑은 뤼
튀망(Luc Tuymans)의 회화를
연상시키며, 공장 내부를
배경으로 일하는 어머니를
그린 것은 〈이천 가는 길〉의
영상 스틸을 기본으로 하는데,
그 방법에서 민중미술과 다소
다른 점이 있다.

7.
박찬경,「민중미술과의 대화」,
『문화과학』, no. 60, 2009,
154쪽.

8.
아프리카 시네마의 대부로
불리는 우스만 셈벤(Ousmane
Sembene)의 초기 영상
〈블랙 걸〉(Black Girl)에서도
프랑스의 식민지인 세네갈의
수도 다카르의 주민인
비극의 주인공 디우아나는
아르바이트를 구하러
백인들이 사는 아파트에
갔다가 문전박대를 당한다.
그 아파트에서 승강기를 타고
오르내릴 때 승강기 문의 작은
유리창으로 빛이 보였다가
점멸되기를 반복하는 유사한
장면을 연상시킨다.

9.
Namhee Lee, *The Making
of Minjung: Democracy
and the Politics of Repre-
sentation in South Korea*
(Ithaca: Cornell University
Press, 2007), 2–3.

작가는 부모님을 민중운동과 노동해방운동의 혁명적 주체가
아닌, 고단한 삶을 사는 피지배인의 소시민으로 바라본 것으로
여겨진다. 임홍순은 자신의 가장 가까운 역사라고 할 수 있는
자신의 부모님, 특히 아버지와 그 세대의 삶를 이해하기 위해
아버지와 대화를 시도했으나 들을 수 있는 것이 "거의
전무"했으며, 늘 "안 굶기고 여기까지 왔다"는 말 외엔 별로
듣지 못했다고 한다.

임홍순은 그의 아버지가 일상에서 흔히 마주칠 수 있는
평범한 노동자 중의 한 사람이라는 점을 드러내며, 그의 모습을
미화하거나 감추려 하지 않았다. 그에 대한 인간적인 연민과
더불어 현실을 그대로 보는 사회비판적 시각을 견지한다. 어쩌면
아버지와 어머니를 동시에 바라봤지만, 아무 말 없는 아버지의
모습은 국가가 표명한 '강력한 아버지 상'에 부합되지 않기
때문에 그러한 괴리감에 더 집착했을 수도 있다.

2000년의 〈내 사랑 지하〉, 그리고 2001년의 〈건전비디오 I
—새마을 노래〉에서도 아버지는 보이지만 그의 목소리는 들리지
않는다. 단 한 번 들리는 것은, 〈내 사랑 지하〉에서 9년간
창문도 없는 지하에서 살던 작가의 가족이 지상의 임대아파트로
이사하기 전날 짐을 꾸릴 때이다. 작가의 어머니와 여동생이
이불을 싸서 옮기다 냉장고 바로 앞에 누워 잠든 아버지의
다리를 밟는 바람에 아버지는 깨어나며 짜증난 목소리로
외마디를 한다. 심지어 〈건전비디오〉에서는 새마을운동 노래와
봉제공장 시다로 일하는 어머니의 영상 위로 클로즈업한
아버지의 얼굴이 오버랩된다. 온 국민을 근대화의 역군으로
만들기 위해 배포되고, 매일같이 직장·학교·마을 곳곳에서 울려

퍼진 이 노래가 마치자 아무 말 없이 줄곧 렌즈를 바라보던
아버지는 떨떠름한 표정으로 카메라를 벗어난다.

〈내 사랑 지하〉와 〈건전비디오〉는 작가 자신의 가족에
초점을 두지만, 가족사를 너머 독재정권 아래의 획일적인
근대화의 이상, 그리고 숱한 프로파간다와 억압의 기제에서
허덕이는 도시 빈민의 삶이라는 현실 간의 괴리감을 드러낸다.
작가가 말하듯, 박정희 정권을 위시한 군부정권은 가부장
제도를 공고히 하였으나 그 삼엄한 사회 분위기는 개인의
개별성과 다양성을 인정하지 않았다. "국가의 경제발전과
가정의 평화를 위해 헌신했다고 자부하는 아버지들의 실제
삶과 그들이 원했던 삶은 무엇이었을까. 당신들이 이뤄놓았다는
이 풍요로움 위에 왜 당신들은 보이지 않는 걸까"라고 작가는
질문한다.[10] 작가의 아버지는 그저 수많은 피지배 계층의
한 사람이었다. 이남희가 지적하듯, "박정희 정권은 근대화
사업을 통해 처음으로 국민들에게 해방감을 느끼게 하면서도
동시에 굴종시킬 수 있음이 가능하다는 것을 누구보다도
극명하게 보여준 첫 근대 정권이었다. … 근대화 사업은 괄목한
성과를 통해 만족감과 동시에 소외감을 수반했으며, 과거와
현재의, 도시와 농촌의, 그리고 새로 형성된 노동계층과
중산층의 단절을 초래했다."[11]

임흥순은 아버지의 목소리를 들을 수 없었기에 결국
아버지 세대의 다른 아버지들, 소위 '박정희 정권과 공모한
아버지들'의 경험을 경청한다. 그는 베트남 참전군인들을

10.
임흥순, 앞의 책, 140쪽.

11.
Lee, op. cit., 5.

인터뷰하고 나서야 아버지의 삶을 이해했다고 한다. 임흥순이
2004년부터 2009년까지 추진한 베트남전쟁 관련 작업은
남성성에 대한 작업이기도 했는데, 진행 과정에서 한국인
남성성에 대해 비관적인 생각들을 떨칠 수가 없었다고 토로한다.
그 근본적인 이유는 작가 본인이 아버지를 포함한 아버지
세대의 한국인 남성들에 대해 느낀 무미건조함과 찾을 수 없는
희망 때문이었다.

　　일반화의 위험을 무릅쓰고 정의한다면, 작가의
아버지 세대의 남성성이란 박정희를 위시한 개발독재의
문화가 내면화된 것에서 기인한 듯하다. 작가는, 독재정권에
순응주의로 일관하는 과정에서 한국인 남성들은 자신을
"숨기며 살아갈 수밖에 없었던" 부분이 있으며, 그것이 실제
"자신이 되어버린" 결과를 낳았다고 본다.[12] 또 한편으로는
임흥순의 세대가 군부독재 하에 학생 시절을 보낸 당시 한국인
남성들 중에는 권위적이며 폭력을 휘두르는 상사·교사·선배
등 체제에 편승하는 이들이 너무나 많았다. 2000년 전후로
베트남전쟁에서 한국군이 민간인 학살을 저지른 사실이
알려진 후, 참전군인들은 가해자와 피해자라는 극단적인
평가로 점철되어 있다. 그러나 임흥순이 리서치와 인터뷰를
통해 알게 된 참전군인들의 남성성이란 대개 자유주의를 펼친
영웅이라기보다는 형편이 어려워 밥을 제대로 먹고 돈을 모으기
위해 지원한 경우가 많으며, 갑작스럽게 출병되어 부상을 입고
돌아오는 남성들도 많았다. 그들 역시 못 없는, 무기력하고
무미건조한 삶을 사는 연약한 남성들이었다. 역사학자 김원이
지적하듯, 그들은 "국익을 위한다는 명분으로 베트남전쟁에

참전했지만, 전쟁이 끝난 뒤 이들은 또 다른 서발턴이자
하층민으로 삶을 꾸릴 수밖에 없었다."[13]

　　결국 임흥순 작업의 궤적에는 한국인 남성성에 대한
자각과 함께, 여성의 목소리를 경청하는 방향으로 수정하는
전환점이 있었다. 〈위로공단〉(2014/2015)은 여성 노동자들의
목소리를 담았으며, 〈비념〉(2012), 〈환생〉(2015), 〈우리를
갈라놓는 것들〉(2017)은 이념과 분단의 역사에서 희생된
할머니들의 들리지 않는 목소리를 듣고자 노력한 시도이다.
임흥순은 베트남전쟁 관련 작업을 추진하던 와중에
2007년부터 2010년까지 성산동과 등촌동 임대아파트에서
공공미술 프로젝트를 병행하며, 이 프로젝트에 참여한
주부들과의 지속된 대화를 통해 "세상에 대한, 미술에 대한
희망, 대안"을 찾게 된다. 그리고 2009년부터 시작된, 제주
4·3사건의 희생자들을 애도하는 영화 〈비념〉의 준비 과정에서
제주도 할머니들의 이야기를 듣고, 2010년 금천예술공장에
입주하여 지역의 주부들, 소위 '금천미세스'들과 협업을
지속하면서 점차 그의 작업에 여성의 목소리가 중요하게 자리
잡게 된다. 즉, 임흥순의 작업은 여성들과의 대화가 핵심적인
요소로 굳혀지는데, 그것은 커뮤니티 기반 작업과 작가로서의

12.
작가와의 이메일 인터뷰,
2018년 3월 9일. 이후 이
글에서 언급된 작가의 말은
모두 같은 이메일 인터뷰를
인용했다.

13.
김원, 앞의 책, 93쪽.
참전군인들은 귀국한 뒤 다시
"각자 중동, 호주, 미국으로
이주하거나, 아직 산업기반이
취약한 한국에서 팔당댐
공사 현장에서 '잠수교육'
'시체인양' '고층건물 유리창
닦기' 등 닥치는 대로 일을
해야만 했다." 한편, 2015년에
한국군의 베트남 민간인학살의

생존자 응우옌 떤 런(Nguyen
Tan Lan)과 응우옌 티
탄(Nguyen Thi Thanh)이
한국을 방문했을 때 그들이
베트콩이라 주장하며
그들의 증언을 반대하고
지탄하는 참전군인들의
집회가 있었다. 그리고 이와
정반대로, 참전군인 중에는
자신이 학살에 가담했음을
씁쓸하게 고백하는 이도 있다.

개인 작업에 동시에 영향을 끼친다.

한편, 민중운동과 민중미술의 난점 중에는 그것이 남성
중심적이었으며, 여성의 목소리를 대개 배제했었다는 것은
분명한 사실이다. 심지어 '현실과 발언'마저도 노원희를 제외한
거의 모두가 남성 작가였으며, 여성 작가들의 사회참여적 발언과
작업에 대해 등한시하는 경향을 보이기도 했다.[14] 이런 면에서
여성의 목소리에 귀 기울이는 임홍순의 태도는 민중미술의
남성적 편향을 극복하려는 시도일 수도 있다.

사회참여와 예술의 자율성

민중미술의 여러 한계 및 실패와 관련해서 임홍순의 가장
괄목할 만한 성과는 그것이 내재한 모순과 이질성을 극복했다는
점이다. 민중미술에는 크게 볼 때 적어도 두 가지의 매우 상이한
경향이 있었는데, 그 차이에도 불구하고 그것을 함께 어울러
민중미술이라 불러왔다.[15] 즉 민중미술에는 관조주의로
대변되는 한국 모더니즘에 반발하여 대중과의 소통을 회복한
작업을 전시장에서 발표하는 작가 중심주의와, 사회변혁을
위해 대중과 호흡하며 작업한 현장 중심주의가 있었다.
즉, '현실과 발언', '임술년' 등의 "냉철한 관찰자로서의 작가
중심주의"와, 그러한 작가주의를 비판한 두렁을 위시한, "민중을
위한, 민중에 의한 미술"의 상이한 경향이 그것이다.[16] 그러나
민중미술은 그 둘 사이의 긴장 관계를 풀어내지 못했다.
성완경은, 민중미술은 이 "두 개의 프레임에서 기원하는 내부의
이질성이 해소되지 않은 채 하나의 흐름으로 봉합되었기 때문에

1986~1988년 사이에 더 급진적인 사회변혁운동의 요구와 공격적 현장 미술 활동의 증대라는 새로운 상황에 맞닥뜨리면서 내부 갈등과 분열을 초래하기도 했다. 당시 민중미술가들은 그 분열을 극복하는 데 실패"했으며, 그것이 민중미술의 "쇠퇴를 불러오는 한 원인으로 작용"했다고 진단한다.[17]

민중미술이 쇠락한 이러한 배경에 대한 자각은 임홍순뿐만 아니라, 몇몇 포스트민중 작가들이 공유했으며, 그 한계를 극복하려 노력했다.[18] 특히 임홍순은 민중미술의 두 가지

14.
김현주, 「1980년대 한국의 '여성주의' 미술:《우리 봇물을 트자》전시를 중심으로」, 『한국현대미술 198090』, 학연문화사, 2009, 81쪽.

15.
성완경이 지적했듯이, 내적인 요소는 편협한 한국적 모더니즘을 극복하고, 미술과 역사와 삶과의 단절, 사회와의 소통의 단절을 극복하려는 의식적인 작업으로 나타났다. 본격적인 소비주의와 급격한 시각문화 환경의 변화에의 대응도 긴급한 과제였으나 이런한 변화를 반영한 미술은 미비했다. 외적으로는 사회정치적 요소, 민주화운동, 통일운동, 노동해방운동, 사회변혁운동으로서의 미술, 조직운동으로서의 미술, 자기조직화, 자기성격 규정 등의 혁신운동이다. 커뮤니티 중심의 민중미술은 민중을 중심으로 하며, 작가의 익명성을 기본으로 성장했다. 성완경, 「1980년대 민중미술 시말기」, 이솔 엮음, 『마지막 혁명은 없다―1980년 이후 그 정치적 상상력의

예술』, 현실문화연구, 2012, 189~190쪽. 민중운동이 그러했듯이, 이러한 커뮤니티 중심의 "공동체적 성격은 개발이상주의가 수반하는 역효과와 거침없는 속도에 대한 잠재적 가능성으로 여겨졌다." Namhee Lee, op. cit., 6.

16.
김재원, 「한국의 사회주의적 미술 현상에서의 사실성: KAPF에서 민중미술까지」, 『한국미술과 사실성』, 눈빛, 2000, 162쪽. 그러나 두 경향의 공통점도 있다. 성완경은 이질적인 두 경향은 그 차이점에도 불구하고 "관례적이고 권위주의적인, 형식주의적이고 비현실적인 기존 미술의 허구로부터 벗어나, 미술을 인간 개인이나 집단의 문화적 정치적 삶의 여러 맥락에 구체적으로 얽혀 있는 가치 소통의 형식이자 그 효율성으로 인식하려는 방식을 새롭고도 강력하게 부각시켜 기존 미술의 이해방식에 충격을 가했"다고 진단했다. 성완경, 『민중미술 모더니즘 시각문화』, 열화당, 1999, 94쪽.

17.
성완경(2012), 「1980년대 민중미술 시말기」, 190쪽.

18.
언급한 여러 작가들과 컬렉티브들은 더 넓은 의미에서 정치적 예술이란 무엇인가, 또는 예술에서 정치적인 것이란 무엇인가를 고민하며, 유연한 방식의 사고와 개념으로 작업해왔다. 그 배경에는 1990년대의 한국 미술계의 미술운동, 포스트모더니즘 논쟁, 시각문화와 대중매체와 연관된 미술을 진단하고 앞길을 모색한 미술비평연구회와 언급한 『포럼A』 등의 중요한 밀거름이 있었다. 미술비평연구회의 멤버로 강성원, 김수기, 김진송, 박신의, 박찬경, 백지숙, 백한울, 성완경, 엄혁, 오무석, 이영욱, 이영준, 이영철, 이유남, 최범 등이 연구논문을 남겼다.

이질적 경향을 어울러왔다. 개인 작업과 공공영역에서의
협업이라는 두 가지 축을 오가며 개진해온 작업이 그것이다.
한편으로는 대중과 함께 호흡하면서 그들을 위한, 그들에 의한
작업이 생성되는 과정의 조력자 역할을, 또 다른 한편으로는
사회비판적 정신을 실천하며 예술의 자율성에 귀 기울였던
것이다. 임흥순은 '성남프로젝트'에 참여한 후 〈비념〉을 만들
때까지 전자에 더 많은 시간과 노력을 할애한 듯하다. 특히
믹스라이스(2002~2004)와 '보통미술잇다'(2007~2010)가
대표적 사례들이다. 그러나 임흥순은 이 두 가지 경향을 점차
통합하고 있는 것으로 보인다. 즉, 베트남전쟁 관련 작업을
포함해서 여러 사회적 타자와의 협업(2002~2013)은 근래의
영화 작업을 위한 준비처럼 여겨지기도 하며, 전자는 후자에
녹아든 것으로 보인다. 믹스라이스의 경험은 자연스럽게
〈위로공단〉에서 외국인 노동자들의 고용노동법과 추방에 대한
시위 장면으로 연결되기도 한다.

　　　성산동과 등촌동 임대아파트의 주민들과 추진해온
커뮤니티 기반 협업 '보통미술잇다'는 장기간에 걸쳐 창의적
활동을 공유하면서 지역 주민들과의 관계 맺기를 수행하는
작업이었다. 이 프로젝트는 창작, 환경미화, 주민들의 기념사진
촬영, 도서관 창설과 운영, 노인들을 위한 야광 안전 지팡이
제작, 학부모들의 재능을 아파트의 아이들과 공유하는
품앗이, 할머니들의 구술사를 담아낸 '성산목소리' 비디오
채널, 그리고 아파트 주민들이 연기·촬영·편집 등에 참여한
영화 만들기 수업과 영화 페스티벌 등 다방면에서 창의적
경험을 주도했다. 일부는 임흥순이 플라잉시티와 믹스라이스의

전략들을 지속, 발전시킨 것이다.

그러나 그는 여러 대담에서 '보통미술잇다' 작업을 진행하며 느끼는 회의감과 우울함을 토로했고, 개인 작업에 대한 욕망을 비추기도 한다. 프로젝트 종료 후엔 작가 스스로와 참여했던 작가들에게 많은 자산이 되었다고 여겨지지만, 그 과정에는 예술의 사회적 역할에 대한 고민과 실제 작업의 진행, 주민 참여도, 무언가 타당성 있는 작업을 이끌어내기 등 여러 정황에서 어려움이 많았다고 한다. 심지어 작가들로부터 '이런 참여형 공공미술도 미술인가'라는 의문을 접하면서 자괴감에 빠지기도 했다. 장기간의 협업에 지친 작가는 개인 작업을 위해 금천예술공장에 입주했다가 다시 금천 지역의 동네 주부들과 협업을 하게 된다. 처음에는 공공기금으로 운영되는 공간의 요구사항에 부응하기 위해 시작했으나, 차츰 여성분들의 지지와 적극적인 참여로 여러 유형의 작업을 함께 만들고, 전시를 열고 책자를 출간하는 여러 방식의 협업의 지속 가능성을 탐색한다.

금천미세스의 성공은 우선 '보통미술잇다'와는 달리, 작가의 의지를 주민들에게 부여한 것이 아니라 주부들이 광고를 보고 자발적으로 찾아온 데서 찾을 수 있다. 그들은 미술을 배우고 싶고 무언가를 표현하고 싶다는 욕구를 이미 자각한 상태였고, 상당수는 미술의 테크닉을 배우고자 했다. 그러나 임흥순은 미술을 지도한다기보다는 사고의 전환을 모색하는 장을 만들고자 했다. 그래서 기술의 습득이 아닌, 주부 참여자들 각자가 스스로의 내면을 들여다보고 자신의 표현을 도모하는 자리를 만든 것이다.

'사모님'에 비해 '아줌마'란 대체로 커리어도 존재감도 없는
집안일을 하는 '집사람'을 지칭하는 익명성의 호칭이기에, 그들이
우선 각자 닉네임을 갖는 것으로 시작한 것은 자신을 재발견하는
긍정적인 기회였다.[19] 재활용 재료로 생활용품을 만들고,
한 여성은 술을 좋아해서 미운 아버지를 위해 막걸리 페트병으로
트로피를 만들어 아버지에게 선물한다. 접시를 벽에 던지게
해 깨지는 접시 소리와 그들의 웃음소리를 기록한 비디오
〈나는 접시〉(2011)는 유쾌한 카타르시스를 제공한다. 그리고
여성성에 대한 편견의 표현들을 모으는 매핑도 시도한다. 이렇듯
생활에서 아줌마로 살아온 자신의 억압된 감정과 여성성을
예술의 발견이라는 차원에서 내적으로 들여다보고, 바깥으로는
주변을 사진 촬영, 지역의 심리지도 그리기, 일상의 삶을 기록한
비디오를 공동 제작했다. 〈나는 접시〉에서 깨진 접시조각으로
다시 조각을 만들고, 자신의 여러 신분증과 사진 등으로
아카이브를 구축하여 〈사적인 박물관〉을 전시하였다.

　　금천미세스는 금천예술공장에 정식으로 지원하여 지역
주민-작가로서는 처음으로 입주하게 된다. 2012년에 만든
〈금천블루스〉는 구로공단의 여성과 이주 노동자들의 기억을
현 시점에서 재구성한 4편의 옴니버스 영화로, 작가는 이
영화를 만들기 위해 주부들과 함께 여성 노동자를 어떻게
재현할 것인가라는 재현의 정치성과 윤리에 대한 논의에
입각해 영화를 완성한다. 그 당시 임흥순은 〈비념〉 작업을 하고
있었고, 〈위로공단〉도 준비 중이었다. 이 작업은 〈위로공단〉에
직접적인 영향을 준 것으로 보인다. 작가는 구로공단의 삶을
재현하는 그들의 영화 제작을 보조하는 과정에서 오랜 세월

공장에서 노동한 어머니와 누이동생의 삶을 상기했을 것이다.

임흥순의 커뮤니티 협업은 기본적으로 '교육적'이다.
1998년부터 현재까지 그가 추진해온 협업을 살펴보면
그 교육적인 성격이 진화했음을 감지할 수 있다. 믹스라이스의
초기에는 이주 노동자에게 주어지는 미디어의 동정어린
시각의 재현 방식을 거부하고 자신이 스스로 발언하게끔
목소리를 부여했다. 이를 위해 작가는 이주 노동자들에게
비디오 촬영 기법이나 편집을 가르쳤다. '보통미술잇다'의
경우도 많은 노력을 통해 아파트 주민들에게 기술적인
것을 전달하거나, 그다지 원하지 않는 그들에게 무언가를
가르쳐주려고 했다. 금천미세스의 경우도 기술적인 것이나 지식
전달이 물론 있었으나, 그 이전의 협업과 다른 것은 주부들의
자발적인 의지였다. 작가는 이미 지쳐 있었고, 그의 말대로
그가 말주변 없이 말하면 주부들이 빈 부분을 채워줬다고 한다.
파울로 프레이르(Paulo Freire)가 말하듯, 주부들이 자유롭게
스스로를 해방시키는 교육이었던 것이다. 좀 더 동등한
입장에서 주부들이 '자아실현'을 경험하게 되고, 작가는 그것을
조력자의 입장에서 목격하게 된 것이다.[20] 그 과정에서 임흥순은
금천미세스 여성들에게 더 많이 배웠는지도 모른다.

그는 작업 "초반엔 개인 작업과 프로젝트가 서로 보완되면서
진행되었는데 지금은 하나로 됐다고 생각"한다. 탈북자 여성들의

19.
Liz Park, "The Extraordinary Lives of Ajummas: On Geumcheon Mrs, a Collective of Middle-Aged Housewives in Korea," Art Asia Pacific 87 (2013).

20.
bell hooks, Teaching to Transgress: Education as the Practice of Freedom (London: Routledge, 1994), 5–12.

목소리를 들려주는 〈려행〉(2016)의 경우도—비교적 제작
기간은 짧았지만—과정 자체는 주민들의 실제 삶에 도움이
되는 프로젝트를 진행한 '보통미술잇다'처럼, 안양과 금천에
거주하는 새터민들의 상황을 고려한 면에서 커뮤니티 아트의
성격을 지닌다. 협업과 결과물의 차이는 있으나 등장인물을
대하는 과정은 주민들을 대했던 과정과 유사하다. 작가는
그들이 탈북자라는 정체를 안고 한국에서 살아가야 하는 입장을
고려한다. 예를 들어 실제 가수로 활동하고 있는 김복주 씨의
경우 그의 삶에 도움이 되기를 바라는 마음에서 특정 상황을
연출하기도 한다.

　　예술의 자율성에 대한 고민은 2010년 작가가 시인
진은영과 가진 대화에서 역력히 드러난다. 임흥순은
"현실문제일수록 상상력이라는 것이 더욱 필요하지 않을까"
한다고 말한다. "전에는 … 그대로의 것에도 충분히 예술적
의미가 있다, 라는 생각을 했었어요. 지금도 변함은 없지만
어떤 것의 본질 또는 문제를 잘 보여주기 위해서는 포장이든
가공이든 그런 것들이 필요하지 않나 생각을 해 봅니다."
진은영이 "시의 이미지가 독자에게서 기계적이고 습관적으로
흘러가는 것을 막기 위해 독자가 읽기 불편하게 이미지를
흩뜨려놓는 방식으로 작업"도 한다고 말하자, 임흥순은 그러한
흩트려놓는 방식을 흥미로워한다.[21]

　　민중미술의 작가 중심주의는 냉전·분단·이념의 대립으로
인한 공포정치 하에서 모든 것을 "흑백논리로 단죄하여
자율성 없는 편협한 문화로 전락"한 상황에서 기인한다.[22]
이 상황에 대한 대응으로 시작된 '현실동인'과 '현실과 발언'

등은 역사와 사회적 현실에 대한 유기적인 반응을 통해 예술의
자율성―한국 모더니즘이 남용한 자율성과는 또 다른 성격의
자율성―을 추구했다. 민중미술의 이질적인 두 성격을 모두
중요하게 여기며, 현실과 발언 작가들의 영향을 받은 임흥순이
작가로서의 자율성을 계발해나가는 것은 논리적으로 합당하다.
사회적 리서치와 협업에 오랫동안 주력해온 임흥순의 작업은
〈비념〉과 이후 거대서사를 다루면서 동시에 예술의 자율성을
탐구하고 시적인 여운을 동반하는 수작을 만든다.

임흥순과 포스트민중 시대의 예술적 환경

현실과 발언의 핵심 멤버였던 성완경은 민중미술을 회고하는
2012년의 글에서 민중미술을 크게 세 분기로 나눈다.
첫 분기는 현실과 발언, 임술년 등 전시장 중심 작가들의
활동기이며, 두 번째는 두렁을 비롯한 현장 중심 활동가들의
시대로, 1987년 독재 타도 투쟁의 분수령에 참여한 세대이다.
그런데 흥미로운 점은 세 번째 분기의 끝 부분을 1998년으로
길게 잡았다는 점이다. 이것은 자신의 기존 평가를 포함한 여러
사람들의 공통된 견해, 즉 민중미술은 1994년 국립현대미술관
과천에서 열린 회고전을 기점으로 쇠퇴했다는 견해를 스스로
재규정한 것이다.

21.
시인 진은영과의 대화, 연희동
수유너머 N에서.
http://blog.naver.com/
imheungsoon/801235
14230

22.
김재원, 앞의 책, 159쪽.

그 이유는 1995년 광주비엔날레라는 소위 '글로벌 컨템포러리 아트' 체제로의 편입을 상징하는 거대 행사가 있었고, 결정적으로 1998년에 벌어진 다양한 상황에서 기존의 민중미술 작가들이 대체로 소외되었다는 사실을 근거로 한다. 아트선재센터에서 열린 이불의 개인전, 이영철 큐레이터의 《'98 도시와 영상—衣食住》전, 해외 유학생들의 대거 귀국 등 새로운 국면의 도래가 그것이다.[23]

그런데 마침 임흥순은 1998년에 학부를 마치고 프로젝트 중심의 컬렉티브 활동에 적극 참여한다. 성완경이 새로 규명한 민중미술의 종결점이 임흥순의 작업의 시초를 염두에 둔 것은 물론 아니겠으나, 비평 저널 『포럼A』의 회원들과 작가들— 김홍빈, 김태헌, 박용석, 박찬경, 임흥순, 조지은 등—이 한시적으로 결성한 '성남프로젝트'가 민중미술의 미흡했던 점들을 보완하며 활동을 개시하려는 시발점과 겹친다는 점에서 흥미롭다.

민중미술의 몰락은 언급한 이질성의 문제 이외에도, 1989년 이후 동구권의 몰락으로 인한 급변하는 세계 정세, 민주정부 수립으로 인해 비판과 투쟁의 대상이 사라졌다는 판단, 그러한 사회 변화에 대해 비판적으로 대응하지 못한 데에서 기인한다. 그러나 냉전의 종언이 한반도에 적용되는 것도 아니며,[24] 공공의 적이 사라진 것도 아니었다. 오히려 독재·재벌·외세라는 민중의 삼적 가운데 독재만 사라졌을 뿐, 외세는 지속되는 냉전 하에서 오늘도 여전하며, 비판과 투쟁의 대상은 재벌과 초국적 자본이라는 신자유주의로 편입되어 국민들의 일상으로 자연스럽게 침입했을 뿐이다. 민중미술은 이러한 복합적인 층위에서 벌어지는 변화에

능동적으로 대처하지 못한 것으로 평가된다. 그러나 포스트민중미술 작가들은 이러한 변화에 민감하게 대응하며 민중미술의 한계를 극복하고자 했다. 『포럼A』의 핵심 멤버였던 박찬경은 '성남프로젝트'를 추진할 당시 "민중미술의 지역적이고 비판적인 관심사를 유지하면서, 어떻게 국제 아방가르드의 자산을 수용하느냐"는 문제에 관심을 두었으며,[25] 그것은 동료 작가들과 제도비판을 비롯한 개념미술을 배우고 지역의 특수성에 입각한 문제의식의 공유와 담론화로 이어나갔다.

혹자는 1990년대에 한국미술이 '글로벌 컨템포러리 아트'에 편입된 이후 특정한 사조도, 경향도 없고, 개인 작가들만이 있을 뿐이라고 주장한다. 물론 다원화된 한국 미술계에서는 서구의 여느 예술 중심지와 다를 바 없이 다양한 형식과 내용을 담은 작업들이 진행되어 왔으며, 예술과 정치적인 것의 조우도 물론 민중미술과의 관계에 의해서만 논할 수 없다. 그러나 실제 1998년 전후를 시작으로 민중미술의 영향을 받은 젊은 세대 작가들 사이에 두드러지는 경향들이 나타났음을 부인할 수도 없다. 비록 아래에 열거하는 경향들이 임흥순 작가와 포스트민중미술에 국한되는 것은 아니지만, 이 경향들은 민중미술과의 관계망에서 임흥순이 작가로서의 성장기에 중요한 환경적 요소를 이룬다.

23.
성완경(2012), 「1980년대 민중미술 시말기」, 96~123쪽.

24.
냉전의 종식이란 2차대전 이후 주로 제3세계에서 벌어지는 전쟁을 멀리서 바라보거나 개입한 북미와 유럽 중심주의 관점에서나 타당한 견해일 뿐이다. 권헌익, 『또 하나의 냉전』, 민음사, 2013.

25.
박찬경(2009), 「민중미술과의 대화」, 155쪽.

우선, 포스트민중 세대 작가들은 민중미술이 모더니즘의 한 형식으로 오인하여 스스로의 '수혈'을 거부했던 개념미술을 적극 수용했다. 예술이 무엇인가를 묻는 행위는 작가로 하여금 매체나 형식으로부터 자유롭게 했으며, 주위 환경과 예술의 제도에 대한 비평적 시각을 갖고, 작업에 있어서 새로운 접근을 가능케 했다. 둘째, 2000년 전후로 공공미술은 한때 민중미술의 적자로서 논의되었기 때문에, 작가들은 도시 공간, 공공미술, 공공성에 대한 의문을 갖게 되고 특정 공간에서 그것을 문제화하는 작업을 추진했다. 이러한 경향은 개념미술과 상황주의의 영향을 받은 것으로, 리서치를 통한 장소특정적 작업을 공공영역에서 실천했다. '성남프로젝트'는 경기도 성남시의 구시가지에서, 플라잉시티는 청계천 복원사업을 계기로 지역의 노동자들과, 믹스라이스는 이주 노동자들과의 협업을 추진했다. 이들은 모두 사회적 타자의 공간에서 개입을 시도했는데, 특히 임흥순이 참여한 믹스라이스는 이주 노동자들과 수년간 지속된 만남을 통해 협업을 추진했다.

셋째, 언급한 컬렉티브 작업과는 달리, 작가들 개인의 작업에서 공통적으로 드러난 관심사는 민주정부 수립 이후 억압된 것의 귀환이었다. 오랜 독재정권 하에 배제되고 잊혀진 사회적 타자들에 대한 집단적 망각을 극복하고, 그들의 비공식적 기억을 소환하는 일련의 작업들은 익명의 지식, 죽음충동, 애도와 제의를 중요하게 부각시켰다. 넷째, 그 과정에서 무속을 비롯한 전통 문화의 재발견이 있었는데, 그것은 민중미술이 전통 문화를 차용하여 초월적 맥락에서 보여준 방식과 달리, 군부정권이 초래한 잘못된 죽음에 대한

애도와 제의라는 차원, 즉 현실의 맥락에서 재현됨으로써
민중미술의 한계를 극복했다고 볼 수 있다. 이처럼
포스트민중미술의 경향은 여러 차원에서 이해될 수 있으며,
임흥순이 굳이 자신의 작업을 두고 '포스트민중미술'이라는
명칭을 부정하지 않는다고 말한 것은 이러한 복합적인 맥락에서
기인한 것이리라 본다. 실제 임흥순의 작업은 열거한 모든
경향을 포함하기 때문이다.

경기도 광주(현재의 성남)의 구시가지 공간을 탐구한
'성남프로젝트'는 민중미술의 실패를 넘어선 중요한 사례로서,
한국 현대미술에서 처음으로 시도된 장소특정적 작업일 뿐만
아니라 개념미술과 제도비판을 어우렀다. 성남은 1970년대
서울의 도시계획 차원에서 쫓겨난 철거민들을 수용하기 위해
급조한 한국 최초의 신도시였다. 정부는 가파른 구릉으로
이루어진 빈 땅, 아무런 기반시설도 갖추지 않은 이곳에
철거민들을 이주시킨바, '선입주 후건설'이라는 무책임한
정부의 이 방침에 분노한 철거민들이 봉기하여 일어난 사건이
이른바 광주대단지 사건이다. 성남은, 1990년대에 중산층을
수용한 성남의 신시가지 분당과 대조를 보이는 역사를 지녔다.
'성남프로젝트'는 성남의 특수한 지형, 도시화 과정, 공공미술의
현황 등을 조사하고 시각화하여 도시 공간과 공공영역, 특히
사회경제적인 측면에서 주변화된 공간을 탐구했다. 이것은
민중미술이 도시 공간과 일상의 시각문화에 대한 비평적
관심을 계승한 것이라 할 수 있다. 그러나 '성남프로젝트'는
민중미술의 전통적 회화와 달리 개념미술의 방법들, 예컨대
사진과 텍스트의 병치, 도표, 아카이브 등을 활용했다.[26]

특히 공공미술이라는 이름으로 분당에 편중되어 있는 건축물 조형물은 건물주와 작가 간에 맺어지는 독점적인 거래 형태의 결과물로, '성남프로젝트'는 이것이 오히려 공공성이 결여된 장식품에 불과한 것임을 공적인 자료를 통해 폭로했다. '성남프로젝트'는 "도시성과 공적인 것의 담론에 대한 비판적 개입"을 통해 "도시 공간의 일상에 편재한 전선들을 드러내는 일을 수행"함으로써 이후 플라잉시티, 파트타임스위트, 리슨 투 더 시티 등의 비평적 수행성의 작업을 실천하는 그룹들의 선례로 남게 된다.[27]

　　'성남프로젝트'는 임흥순의 작업에서 사회적 타자와의 만남과 대화를 통한 협업이라는 실천적 모델의 중요한 범례로 자리잡는다. 그는 '성남프로젝트'의 참여를 통해 가족을 재현하는 방식 또한 재고하게 되며, 동시에 자신의 기존 작업과는 다른 방식으로 작업의 외연과 방법을 확장하게 된다. 전자의 경우 가족의 모습이 그려진 또는 촬영된 화면 안에 늘 포착되는 환경을 민감하게 인식했었다. '성남프로젝트'의 시작과 같은 해인 1998년에 만든 〈이천 가는 길〉에서 작가의 의도는 아버지를 기록하는 것이었지만 주위의 재개발 지역의 모습을 함께 인식하게 된다. 2000년에 만든 비디오 〈내 사랑 지하〉에서 지하 공간이란 명백히 불균등한 경제발전의 피지배자의 위치를 상징하는데, 그 착안점은 '성남프로젝트'에 참여하며 습득한 공간의 정치를 통한 이해가 밑받침이 된 것으로 보인다. 후자의 경우, 임흥순의 개인 작업은 '성남프로젝트' 이후 믹스라이스, '보통미술잇다', 금천미세스 등 커뮤니티 기반 협업과의 밀접한 관계를 유지하게 된다. 그의 영상 작품들은

이러한 협업을 통해 익힌 타자의 목소리 듣기라는 실천이
전제되는 작업으로 자리잡게 된다. 즉, 그가 커뮤니티와의 협업을
통해 얻은 경험은 개인 작업에 큰 밑거름이 되었다.

사회적 타자의 재현과 기억의 소환

임흥순이 2000년 전후로 포스트민중 세대의 작가들과
공유하는 또 다른 공통점은 공식적 역사와 기억이 배제한
사회적 타자와 억압된 기억의 소환 작업이었다. 그것은
민주화 이후 10여 년의 시간이 흐른 뒤에야 한국 근현대
민중사의 트라우마를 뒤늦게 대면할 수 있게 되었기
때문이다. 그것은 트라우마가 지연을 통해 반복된다는
것을 증명하고 있다. 박찬경은 '역사적 트라우마로서의
기억'을 다룬 〈세트〉(2000), 〈독일로 간 사람들: 파독
광부와 간호사에 관한 기록〉(2003), 〈신도안〉(2008), 〈다시
태어나고 싶어요, 안양에〉(2010) 등의 작업을 통해 우리의
기억에서 사라졌던 이들을 추적하였다. 김기수의 성남
〈대단지〉(2006), 조습의 기념비를 희화한 사진 작업(1999)과
한국 현대사의 폭력 사건들의 재연(2005), 김상돈의
〈디스코플랜〉(2007) 역시 역사적 사건과 집단의 기억을
다루었다. 임흥순의 〈건전비디오〉에서 새마을 노래의 기능은

26.
신정훈, 「'포스트-민중'
시대의 미술: 도시성,
공공미술, 공간의 정치」,
『한국근현대미술사학』
제20집, 2009, 252쪽.

27.
신정훈, 위의 글, 250~265쪽.
그러나 나는 성남프로젝트가
이러한 그룹 활동에 직접적인
영향을 끼쳤다고 주장하는
것은 아니다. 특정 공간의
역사와 특수성에 대한
리서치를 기본으로
수행적 퍼포먼스를
실천하는 리슨투더시티나
파트타임스위트는
성남프로젝트와는 달리,
민중미술과 직접적인 관계가
없다고 볼 수도 있다.

고승욱의 퍼포먼스 〈엘리제를 위하여〉(2005)의 베토벤의 음악과 유사한 방식으로 작동된다.

임흥순의 〈추억록〉(2003)에서는 모처럼 작가의 가족들이 모여 사진관에서 가족사진을 기념 촬영하는 과정의 동영상과 함께 자신의 가족사진들을 병치한다. 왼쪽 화면은 부모님의 여행 사진, 형제의 졸업 사진 등과 함께, 세상에 대한 불만과 분노가 가득 차 보이는 작가 자신의 학생증 사진도 들어있다. 오른쪽의 동영상에서는 사진관의 여직원이 작가의 가족을 특정한 배열로 세우느라 애쓴다. 그 치밀한 관습을 보느라 스냅사진들은 그저 여느 가족사진 앨범에서 흔히 볼 수 있는 그런 사진들인 줄로만 여기기 쉬운데, 실은 평범한 개인사와 맞물려 있는 역사의 흐름이 삽입되어 있다. 예컨대, 뿌옇게 처리된 1921년 임시정부의 신년하례회 기념사진에는 백범 김구, 안창호, 이승만 등이 보이며, 파고다 공원에서 철거된 이승만 동상, 베트남 파병 청룡부대 귀국 환영회, 작가의 아버지를 포함한 새마을운동 지도자교육을 이수한 단체 기념사진, "동지의 애당심에 경의를 표함"이라는 언구와 함께 전두환의 이름이 서명된 단체사진 등이 포함되어 있다. 즉, 나열된 사진들은 흔히 볼 수 있는 기념비 앞에서 취한 포즈나 단체사진 등 상투적인 이미지들로서, 사회의 규범이 내면화되어 이미지로 고착되는 것을 보여주는 한편, 동영상은 신체가 규율화되는 과정을 은유한다. 양쪽 모두 규격화된 틀 안에 넣어지는 개인의 모습을 그리며, 그들 고유의 목소리란 들리지 않는다. 〈추억록〉은 단순히 가족사진과 가족이 모여 과거를 기억하기 위해 촬영하는 과정을 담은 것뿐만 아니라, 임흥순 작업을 관통하는 개인사와

거대서사의 엮어내기 시도인 것이다.

　　　한국 민중사는 죽음과 그것의 여파와 공포, 그 집단적
트라우마와 밀접한 관계가 있다. 한국전쟁, 민간인 학살,
베트남전쟁 참전, 간첩 조작 사건, 노동자들의 죽음, 고문치사,
광주항쟁의 학살 등 민주화와 근대화 번영의 뒤안길에는
죽음의 그림자가 있어왔다. 1990년대 민주정부의 수립 이후
포스트민중 세대에 와서야 비로소 죽음을 드러내고 애도할
수 있는 여건이 되었다. 임흥순의 작업에는 〈비념〉부터 애도와
제의가 중요한 주제로 드러나는데, 애도 이전에 잘못된
죽음과 관련된 죽음충동이 작업의 저변에 깔려 있다.
임흥순을 비롯한, 박정희와 전두환 정권 하에서 성장한 작가
세대는 어릴 적부터 죽음과 폭력의 공포에 늘 노출되어
있었으며, 그것은 그들의 무의식에 자리잡고 있었기 때문이리라.
그가 학생 시절 "민속, 무속, 무덤 등 일종의 공적인 역사
말고 사라진 또는 문자와 다르게 이어져 오는 역사"에 대한
관심과, "무덤이라든지, 옛것이 사라지고 남은 터"를 찾아다닌
것은 우연이 아닌 것이다. 비록 그는 처음부터 〈비념〉과 같이
역사의 소용돌이 속의 개인의 죽음과 관련된 작업을 할 수는
없었으나, 자신의 "가장 가까운 역사라고 할 수 있는" 자신의
부모님을 기록하기 시작했고, 자신의 아버지가 작고한 뒤
장의사가 그의 주검을 염하는 모습도 영상으로 담았다.

　　　죽음충동은 임흥순 외에도 포스트민중 세대의 여러
작가들이 드러내어 언명하지는 않지만 그들 작업의 근간을
이루는 중요한 주제이다. 예를 들어 박찬경의 〈신도안〉은 전통과
무속에 대한 탐구이지만 그것은 사후와 영적인 세계에 대한

지역적 현상에 대한 고찰이기도 하다. 그의 〈다시 태어나고 싶어요, 안양에〉 역시 화재 시 공장 기숙사에 갇혀 운명을 달리한 안양의 젊은 여성 노동자들의 묘지를 찾아 헤매는 것이 줄거리의 축을 이룬다. 〈비념〉에서 역시 할머니가 제주 4·3사건 희생자인 남편의 묘지를 10년 만에 찾느라 두어 시간을 헤매는 장면이 포함된다. 박찬경의 이 영화는 근대화 과정에서 착취당하고 소리 없이 사라진 여공들을 추모하였으며, 임흥순의 〈위로공단〉은 현재 여러 직업 현장에서 부당한 대우를 받고 있는 노동자들의 목소리를 들려주면서 1970년대 노동사에 있었던 중요한 사건들을 포함한다는 면에서 두 영화는 오버랩되며 노동자의 인권에 대한 쟁점을 현재진행형으로 확장시킨다. 〈위로공단〉은 김진숙 노동자가 죽음의 공포를 감내하는 감옥에서 겪은 고초, 그리고 한국 기업 소유의 캄보디아 공장의 여공들이 감행한 인금 인상 시위에 군부가 총격을 가하는 유혈진압의 기록 영상이 포함된다.[28]

 냉전체제의 이념투쟁과 국가의 안보라는 미명 아래 소외된 자들의 죽음을 다룬 임흥순의 영화 〈비념〉, 〈환생〉, 〈우리를 갈라놓는 것들〉이 있기 이전에, 큐레이터 김희진, 작가 고승욱, 김상돈, 박찬경, 송상희, 정은영 등은 또 다른 서발턴, 즉 멸시와 천대를 한몸에 받은 기지촌 여성들의 죽음, 또는 보이지 않는 그들의 모습을 재현하였다.[29] 〈다시 태어나고 싶어요, 안양에〉와 〈비념〉에서 굿은 각각 여성 노동자의 죽음과 제주 4·3사건 희생자의 죽음을 애도하는 데 활용함으로써 전통 문화를 근대화 프로젝트와 역사적 사건과 연관지어 다룬다. 두 작가 모두 소싯적 접한 전통 종교와 무속의 깊은 인상과

지속된 관심이 이에 이르렀다. 그리고 박찬경은 2014년 서울시립미술관에서 '귀신, 간첩, 할머니'라는 제목으로 SeMA 비엔날레《미디어시티서울》을 열어 큰 반향을 얻은 바 있다. 귀신과 간첩과 죽음의 관계는 설명이 불필요하겠으나 냉전에서 할머니라는 존재는, 임흥순의 근래 영화에서도 극명하게 드러나듯이, 죽음의 생존자이기도 한 것이다.

망자와의 대화

임흥순은 죽은 자들과 대화를 나눈다. 그는 그들의 말을 듣기 위해 말을 건다. 임흥순은 〈위로공단〉으로 베니스비엔날레에서 수상한 뒤 "김경숙과 낯선 대화"를 한다. 김경숙은 유신정권 말기에 노동자 인권투쟁 중 경찰의 무력 진압으로 죽음을 당한 YH노조의 여성 노동자 및 운동가였다.[30] 이 가상의 대화에서 그는 김경숙의 빈 무덤에 찾아가 말을 건다. 처음 보는 웬 남자가 나타나 알아듣기 어려운 미술 이야기와 베니스의 수상 경험을, 그리고 박정희의 딸이 대통령이 되었다는 말을 듣고 김경숙은 어리둥절하다가, 노동운동으로 이야기가 흘러가자 회상에 젖는다. 임흥순은 말하길, 〈위로공단〉은 "불편함과

28.
나는 누가 여성 노동자의 노동력 착취와 인권유린 문제를 먼저 영화로 다루었는가를 규명하려는 것이 아니다. 박찬경의 〈다시 태어나고 싶어요, 안양에〉는 한여름만에 제작되었지만, 〈위로공단〉은 수년간의 준비와 촬영을 거쳤다. 다만 민주항쟁과 자유화운동은 노동해방운동과 함께한 것이었으며, 기억의 소환 작업은 여러 작가들에 의해 동시다발적으로 발생했다는 점을 강조하려 한다.

29.
김희진, 《동두천: 기억을 위한 보행, 상상을 위한 보행》, 인사미술공간, 2007~2008; 『볼』 9호('동두천' 특집), 2008.

30.
당시 경찰은 김경숙 열사가 자살했다고 발표했으나 2008년 진실화해위원회의 재조사 결과 타살임이 입증되었다.

절망 속에서 자신을 불태워 세상을 비추고 있는 많은 여성 노동자들"의 이야기며, 자신은 작업을 통해 "인간의 존엄성, 삶의 본질 그리고 신념에 관한 이야기"에 대해 말하고 싶다고 피력한다. 순진한 사람이 아닌 바에, 요즘 자신의 작업을 두고 이런 단어들로 말할 수 있는 사람이 몇이나 될까. 그는 김경숙에게 작별 인사로 말하길, "선생님처럼 착하고 정의롭게 살지는 못할 것 같지만, 대신 미안한 마음으로 살고 싶어요." 그는 김경숙에게 말한다. 한국과 아시아의 여성 노동자들과 노동 현실을 생각하면 마음이 아프며, 그들의 현실은 나아지는 게 없는데 자신은 그들의 삶을 재현해서 이런 상을 받게 되어서 죄송하다고. 이것은 노동자의 권리를 부르짖다 죽음을 당한 이들, 많은 몫 없는 분들에게, 드러나지 않는 어두운 곳에서 묵묵히 할 일을 하는 많은 노동자분들께 사죄하고 죄송한 마음으로 살겠다는 작가의 다짐이자, 초심을 잃지 않고 자신의 출발점을 잊지 않겠다는 결의로 여겨진다. 작가는 이 대화를 누구나 볼 수 있는 자신의 블로그에 공개했기에 이 글을 일종의 선언문이자—현실동인의 그것처럼—그의 작업을 가능케 한 노동자들과 대중과의 약속으로 여겨도 무방할 것 같다.

임흥순은 이따금씩 꿈을 꾼다. 사람들이 무언가 한 가지 일에 몰두하게 되면 그 일과 관련된 꿈을 꾸곤 한다. 임흥순은 사회적 타자와 공감대를 형성하며 작업할 때 꿈을 꾸게 되는데, 특히 트라우마와 죽음과 관련된 작업을 할 경우 그의 꿈은 더욱 섬뜩하다. 임흥순은 베트남전쟁 관련 작업을 5년간 진행하는 과정에서 다리를 잃고 돌아온 참전군인 K씨와 인터뷰한다. K씨는 꿈에서 다리가 있어서 자유롭게 다니고 뛰기도 하는 꿈을

꾸고 깨어나서 현실을 마주해야 한다. 그 꿈 이야기를 듣고 난 뒤 임흥순 자신도 꿈을 꾼다. 그러나 임흥순의 꿈에선 자신의 한쪽 다리가 없는 상황에서 동창생을 만나고 깨어난다.

한번은 〈비념〉을 만드는 과정에서 (김민경 프로듀서의 할아버지인지는 정확치 않으나) 제주 4·3사건의 피해자 한 분을 만나는 꿈을 꾸었다고 한다. 꿈속에서 임흥순은 영화에 몰두한 나머지 망자에게 제주 4·3사건 당시 억울한 죽음에 대해 여러 가지로 여쭙자 답변에 대한 댓가로 무엇을 줄 수 있느냐 물으신다. 임흥순은 당황스러워 하다가 자신의 "생명 일부를 드리겠다"고 답했다. 그러자 망자는 "다시 곰곰이 생각하시더니 그래 그럼 나를 따라와 보시게, 하는 순간" 작가는 잠에서 깨어났다. 임흥순은 말한다. "가끔은 그 꿈이 내 꿈이었을까, 풍경과 장소에 서린 망자들의 꿈의 일부는 아니었을까 하는 생각도 해 봅니다."[31]

그 대상이 베트남전쟁의 희생자이든, 제주 4·3사건의 희생자이든, 임흥순은 비록 자신이 전쟁이나 죽음의 문턱에 가보지는 않았으나 망자의 "마음을 이해하고자 하는 태도나 자세가 중요"하다고 말한다. "〈비념〉의 경우도 죽은 자의 이야기를 듣고 대화하고자 노력했거든요. 실제론 불가능한 일이죠. … 보이지 않지만 느낄 수 있는 것, 스크린 밖의 역사와 현실 풍경을 인식하고 기억하게 하는 필요성 그 자체가 〈비념〉이 바라는 목적이라고 할 수 있겠죠. 시각적으로 눈에

31.
임흥순, 「비념: 말로 할 수 없는 것을 말하기」. http://blog.naver.com/imheungso on/80202138557

보이는 것을 넘어 사람들 마음속에 자리 잡을 때 〈비념〉은 완성되는 게 아닐까 합니다." 죽은 자들의 목소리를 듣는 것은 불가능한 것이지만, 그럼에도 불구하고 그는 죽은 자들의 시선을 상상한다. 억울한 죽음을 당한 이들의 영혼은 저승으로 가지 못하고 자신이 죽은 장소 주위를 떠돈다고 한다. 그래서인지 〈비념〉은 "망자의 시선으로 보여진다. 내가 드러나는 식의 인터뷰가 아니라 카메라가 유령처럼 떠다니는 방식으로 영화를 만들었다. 카메라가 망자의 시선이 된다는 것이다."[32]

　　〈비념〉에서 못다 한 이야기로서, 김민경 프로듀서의 할머니의 한을 풀어드리기 위해 만든 〈다음인생〉(2015)에서는 할머니가 "돌아가시기 전에 돌아가신 할아버지를 만나게 해드리고 싶다는 마음으로" 만들었다고 한다. 이 단편영화의 줄거리는 작가가 상상해본 할머니의 꿈을 토대로 한다. 작가가 꾼 꿈이 아니라, 치매에 걸리신 할머니 대신에 작가가 상상한 할머니의 꿈이다. "당시 할아버지가 잡혀가시고 (제주 4·3사건 당시 처형당한 뒤) 몇 일을 꿈속에서나마 찾아다니지 않았을까 상상했습니다. 당시 계엄령으로 마을과 마을을 이동하려면 허가를 받아야 하기도 하고…." 당시 21세에 시집 와서 미래에 대한 희망과 행복을 상상하며 꽃가마에 탄 색시, 그리고 같은 길로 몇 개월 후 신랑의 시신이 돌아오는 운명을 그린다. 그 사이 젊은 남편의 영혼을 만나러 숲에서 그의 체취를 찾아 따라가는 할머니의 시선처럼 촬영한다. 이 영화는 할머니께 선물로 만든 작품이다.

　　이러한 여러 유형의 '꿈'들이 의미하는 바는 무엇일까. 그것은 때로는 악몽이며, 때로는 잘못된 죽음이 없는, 더 나은

사회를 향한 열망인 듯하다. 망각된 타자에 대한 배려, 몰입, 소망, 결의가 전이된 결과인 것으로 보인다. 민중운동이 추구한 정의 구현과 민주주의 수립이라는 거대 담론에 비해, 임흥순은 이렇듯 한층 소박한 차원에서 비는 마음, 타자에 대한 친절함, 애도, 억압된 삶과 잘못된 죽음을 당한 익명의 서발턴에 대해 산 자로서의 "최소한의 애도"를 추구해왔다. 망자의 죽음을 애도하고 그들의 억울한 죽음을 기리며, 저승에서의 안녕을 기원하는 비는 마음이 기본적인 그의 자세이다. 임흥순은 민중미술의 수혈을 받았지만 동시에 그 한계를 극복해왔고, 역사적 거대 담론인 '민중'이 포괄하지 못한 사회적 타자의 재현에 힘써왔다. 결국 그의 작업은 폭력성에 맞서는 의지라고 할 수 있다. 그는 아버지 세대의 폭력성, 획일성, 흑백 논리, 타자에 대한 배제성에 맞서는 섬세한 듣기를 통해 아버지 시대의 사라진 서발턴의 유령과 마주하고 있다.

32.
양효실, 「임흥순: 코뮌으로의 시선, '긴 이별'과 '환생'」, 『아트인컬처』, 2015년 5월호.

임흥순과 관객의 대화, 2009

박찬경

이 글은 임흥순과 관객이 '작가와의 대화'에서 주고받은 대화를 필자가 상상해서 쓴 것이다. 글의 내용은 전적으로 픽션이며 작품에 대한 해석은 작가의 생각과 많이 다를 수 있다. 다만 이 글이 처음 책자에 실릴 때 작가와 필자 사이에 교감과 동의가 있었다.

이 글은 임흥순의 『이런 전쟁』(아침미디어, 2009)에 실린 「임흥순 2009—작가와의 대화」의 일부를 수정하여 재수록한 것이다.

작가와의 대화에서 한 학생이, 지난번에 만난 기자와 같은
질문을 한다.

"왜 베트남전인가요?"

베트남전이 중요하니까요. 베트남전이 중요한데
잊혔으니까요. 그렇게 쉽게 잊을 만한 일은
아니거든요.

그리고 이 대답이 너무 후져서 뭔가 보충해 깊은 인상을
줄까 생각하지만, 너무 복잡한 단상들이 한꺼번에 떠올라
괴로워한다.

"그런 일은 많이 있지 않습니까? 작업의
소재를 중요도 순으로 정하시나요?"

예 많이 있죠. 많이 있는 것 중에 하나인데, 꼭
베트남전이어야 할 이유가 있냐고요? 그것이
아니어야 할 이유도 없는 거죠. 중요도
순이라기보다는, 중요도와 관심도, '작업 가능도'를
결합한 순이라고 할 수 있습니다.

아마도 작가는, 해병대를 제대하고 학생운동 끝물을 경험한
개인사를 들먹거리면 훨씬 '작가'로 보였을 것이라고 생각한다.
그러나 그는, 첫째로 자신의 남다른 체험을 감동적으로

표현하는 자로 예술가를 정의하는 상투성이 싫었다. 두 번째로는, 그런 질문 자체가 베트남전에 대한 무관심의 표현으로 들렸다. 그러니까 (성공한 작품이었다면) 실상은 이랬어야 했다. 관객은 먼저 작품을 보고, 작가가 왜 베트남전에 관심을 가지는지 질문할 필요가 없을 정도로 동화되어야 했다. 그리고 나서 베트남전에 대해 궁금한 것을 묻거나, 베트남전의 예술적인 재현에 있어서 이런저런 이슈를 가늠해보는 것이다. 나아가 이런저런 다큐멘터리의 이슈, 기억의 문제, 회고와 현재성의 문제를 따져보는 가운데 작품의 성패를 논하는 것이다. 이런 일이 일어나리라고 기대할 수는 없지만, 작품을 제작할 때는 마치 그런 성실한 관객이 있으리라고 가정하지 않을 수 없다. 그런데 고작 '왜 베트남전인데요?'라니…. '그냥 베트남전이에요'라고 말하고 싶지만, 참는다. 그래서 고작 '어떻게 베트남전이 아닐 수 있을까요?'라고 답하고 만다. '베트남전에서 한쪽 다리를 잃은 사람이 거리를 뛰어다니는 꿈보다 더 중요하고 흥미로운 예술적 소재가 있습니까?'라고 되물으려다가, 도덕적 진정성으로 예술의 가치를 정당화한다고 할까봐 그만둔다. 아닌 게 아니라, 그런 슬픈, 도덕적 우월성의 갑옷을 입고 뒤뚱거리는 작품도 많고, 혹시 내 작품도 그럴지 몰라 언제나 신경이 쓰이니까.

"베트남전에 참전하셨나요?"

작가는 잠에서 깨어나듯 질문자의 얼굴을 다시 본다. 아직 대학생인 것 같다.

혹시 걸프전 말씀이신가요?

그렇지. 젊은 세대는 해방, 한국전쟁, 4·19, 5·16, 광주항쟁, 6·10 민주화운동의 순서도 잘 모를 수 있다. 하기야 순서가 뭐 중요한가? 지난 대선에서 투표하지 않았음은 물론, 이명박 이외에 누가 출마했는지도 모르는 큐레이터도 만나봤다. 놀랄 일이 아니지. 베트남전에 한국이 삼십만 대군을 파병했다는 사실 자체를 전혀 모르는 대학생이 절반은 될 것이다. 어찌 학생을 탓하랴. 교육을 탓하고, 정치를 탓하고, 문학과 예술을 탓해야지.

"그런데, 이런 작품은 영화나 뭐 그런 대중적인 매체로 해야 효용이 있지 않을까요? 대안공간에서 미술 작품으로 전시하면, 무슨 의미가 있을까요?"

사실 이 질문은 상투적이기도 하지만, 여전히 뭔가 찔리는 질문이다. 사실 너무 반복된 나머지, 요즘엔 이런 질문조차 사라졌다. 전부터 '정치를 하지, 왜 미술을 해?'라는 도발적인 질문에 왠지 아팠던 터에, 이번에는 제대로 답해보자고 자세를 바로잡는다.

이 전시 하나로 고엽제 피해자들에 대해 사회적인 관심을 모은다는 것은 기대하기 어렵죠. 그렇게 된다면 물론 좋겠지만, 그걸 목표로 한 것도 아닙니다. 그러니까 정치비판적인 메시지가 강한

임흥순과 관객의 대화, 2009 **박찬경**

작품을 곧바로 정치적 목표와 연결하는 관습 자체가 '정치의 과잉'을 표현한다고 할 수 있습니다. 제 생각에, 미술은 설득력의 문제이지 설득의 목표 달성 문제는 아닙니다.

그러나 문제가 없는 것은 아닙니다. 전시장에 관객이 없다는 것이 문제는 문제죠. 그런데 관객이 없게 된 이유는, 그동안 미술이 너무 딴 나라 얘기, 딴 나라 어법으로 알아들을 수 없는 말로 해놔서 그런 것도 있습니다. 한 지역의 구체적인 역사는 오히려 대중성이 있습니다. 미술제도의 한계를 넘어서려면 제도 자체의 변화도 필요하지만, 전시되는 작품 내용의 변화도 필요하다고 봅니다. 그래도 보는 사람은 여전히 적겠지만, 요즘 세상은 자기 존재를 자기한테 증명하는 것도 어려우니까요. 그것만으로도 소중하다는 생각을 해야 하지 않을까요(작가는, 너무 소극적이고 자족적인 답변으로 마무리한 것은 옳지 않다고 생각한다).

"그래도 대중들이 보기엔 어렵지 않을까요? 웹사이트 같은 형식이라면 대중들이 더 쉽게 볼 수 있을 텐데요?"

웹사이트? 그래 맞는 말이야. 더 많은 관객을 위해 웹사이트를 여는 것이, 이런 작품에는 적당하다고 생각하는 게 뭐가 틀리단

말인가? 그건 틀린 제안은 아니지만, 뭔가 약한 제안이다. 일단 여기까지만 생각하고,

우선 대중에게 어렵다는 의문에 대해서 말씀드리겠습니다. 제 생각에, 제 작업은 중학생 수학보다 훨씬 쉽습니다. 주가 동향보다도 물론 쉽고요. 보험 조건보다는 훨씬 쉽습니다. 게다가 제 작업에서 난해성은 주요 이슈가 아닙니다. 혹시 너무 쉬워서 문제가 아닐까, 너무 회고적이고 감상적으로 읽힐 수 있지 않을까 염려되기는 합니다. 그렇게 보일 수 있는데, 그건 제가 원하는 것은 아닙니다. 과거의 사건을 다룰 때, 작가가 회고로 빠져드는 것은 어쩌면 그 과정에서는 피하기 어렵습니다. 왜냐하면 매우 강력하고 의미심장한 체험, 특히 소위 '트라우마'(정신적 외상)와 관련된 사건일수록 충격을 완화하고 문제와 화해하고 적을 용서하고 싶은 마음도 강해지거든요. 그래서 '그때는 그랬었지, 지금은 아니야'라는 태도로 과거를 보는 것이죠. 그러나 제가 하려는 얘기는 '그때는 그랬는데, 지금은 더해'에 가깝습니다. 고엽제가 지금까지 미치고 있는 영향을 보십시오. 우리가 그들의 삶으로부터 자유로운 것인가 반성할 수밖에 없습니다. 비디오 설치인 〈한강의 기적〉은 특히, 현재 한국이 누리는 부를 축복하는 불꽃놀이를 전쟁과 연결시킨 것입니다. 소총을 든 산타클로스를

전투기가 끌고 가는 모습의 실루엣은, 미군이
다낭(Da Nang)이라는 남베트남 공군기지에 설치한
장식에서 따온 것입니다. 베트남 참전은 실제로
미국의 대규모 차관과 교환된 것이고, 지금의
경제성장에 기초를 이뤘죠. 그러니까, 베트남전은
단지 참전군인들의 고통만을 뜻하는 것이 아니라,
한강의 불꽃놀이, 이 대대적인 낭비를 뜻하는
것이기도 합니다.

한강의 기적, 2008/2009, 영상 설치, 알루미늄 접시, 종이박스, 철사, 가변크기

이렇게 말해놓고 보니, 다시 20세기적 윤리의 도끼로 21세기
예술의 깃털을 뭉개버렸다는 느낌이 들었다. 사실 예술성에
대해서 작가가 할 말이 없진 않았다. 그러나 윤리의식이
현대에는 예술에 더욱 내재적인 것이 되었다고 믿는 평소
입장의 솔직한 표명이라는 점에서, 그 정도에 그치는 것도 어떤
점에서 정확했다. 문제는 도덕적 강요와, 그런 미학적인 판단을
구분할 수 있는 경계가 명확하지 않았다는 데 있다. 그래서
작가는 몇 마디 덧붙인다.

> 그러니까 제 작업에서는 전부터 '기억', 또는 기억의
> 존재 방식, 재현, 회귀, 재구성 같은 것이 핵심적인
> 이슈입니다. 모든 사진 작품이 그런 점에서는
> 같지만, 특히 공동체의 기억, 역사적 기억을 다룰
> 때는 작가에게 더 큰 책임이 부과되고, 소위 '문화
> 정치'가 개입되는 것이죠. 아시다시피, 소위 '휴먼
> 다큐멘터리'는 사진이나 비디오의 기억술을 아주
> 신뢰하는 나머지, 그게 모두 편집된 거짓말이라는
> 점을 절대 관객에게 알리지 않습니다. 말하자면, 그런
> 기록, 기억술이 미칠 영향에 대해 깊이 생각하질
> 않는다는 것이죠. 예를 들어, 〈B면〉이라는 작업은
> 사진과 기억의 관계 사이에 어떤 비유 관계를 넘어선
> 공통의 자질이 있다는 얘길하고자 한 것입니다.
> 　사실 기억이란 게 그렇게 믿을 게 못 되거든요.
> 게다가 사진은 기억하는 것과, 그 형식이나 내용이나
> 전혀 다른 것입니다. 사진은 현실 외관과 비슷하지만

현실 체험과 전혀 다르기 때문에, 사진은 기억의 관문이면서도 기억 왜곡의 강력한 수단입니다. 그런데 이게 좀 이상한 관계입니다. 왜냐하면 기억이란 게 믿을 게 못 되고, 그 자체가 실제 사건의 변형 내지 왜곡이라면, 사진은 '진실된 기억을 왜곡한다'고 말하는 것도 이상하거든요. 그것은 기억은 진실되고, 사진은 그렇지 않다는 것을 자동으로 가정하는데, '진실된 기억'이 뭔지 말하기가 힘드니까요. 그러니까 사진이 진실된 기억을 왜곡한다고 비판하는 것을 뒤집어놓으면, 마치 기억의 진실성을 전폭적으로 신뢰한다는 얘기처럼 들립니다.

그런데 만약 기억의 진실성을 신뢰하지 못한다면, 사진은 거꾸로 기억의 신뢰를 회복시켜주는 좋은 수단이 될지도 모릅니다. 그러니까 사진마저 없다면, 우리가 도대체 뭘 기억하겠냐는 것이죠. 사진을 통해서, 기억이 돌아올 수도 있다는 가정을 너무 무시하는 것 또한 모더니스트의 자만입니다. 루이스 하인(Lewis Hine)의 사진이 없었다면 무자비한 소아 노동자 착취를 문자로만 기억할 수 있을 뿐입니다. 당연한 얘긴데, 사람들이 어려운 얘기에 탐닉하느라고, 잘 깨닫지 못하는 것 같아요. (청중들이 지루해한다.)

"거기서 모더니스트란 무슨 뜻인가요?"

작가는 부지불식간에 생각한다. 그래, 이런 말을 막 쓰면 안 된다는 걸 잘 알면서 왜 그랬을까? 우리는 왜 이렇게 추상적인 단어, 그 중에서도 특히 번역어와 외래어를 좋아하는 것일까? 이렇게 어려운 걸 좋아하는데, 왜 미술 작품은 어렵다고 불평하는 것일까? 세계화 시대에 사대주의를 비판하는 것은 더 어려워졌다. 쩝. 그러나 질문이 있다는 것은 어쨌든 무조건 좋은 일이다. 모더니스트를 어떻게 정의하느냐고 묻는다고 해서, 그가 사대주의자라고 단정하는 나야말로 문제라고, 작가는 한발 물러나본다.

죄송하지만, 그건 이 자리에서 말하기에는 조금 주제를 벗어나는 것이니, 하던 얘기를 마저 하는 것이 나을 것 같습니다(동의를 구하는 눈짓, 실망했지만 받아들인다는 눈짓). 그러니까 사진과 기억의 관계인데요. 뭐 복잡한 얘기 같지만 단순합니다. 우리가 기억에 대해 말할 때, '기억이 난다'라고 합니다. 난다는 말은 나타난다는 말이겠고, 나타난다, 사라진다, 흐릿해진다 등으로 표현합니다. 이것은 사진을 두고 사용하는 말과 같습니다. '기억이 바랜다'는 말은 오히려 사진이나 이미지에 사용하는 말을 그대로 가져다 쓰는 것이고, 기억을 떠올린다거나, 지운다거나, 기억이 흐릿해진다거나, 중첩된다거나 하는 말들도 기억과 이미지, 사진의 현상학적인 유사성을 곧바로 지시해줍니다. 우리는 흔히 '사진처럼 생생하게'

기억한다고 말합니다. '필름이 끊긴다'는 말도
자주 쓰죠. 기억에 새긴다거나, 찍어낸 것처럼
기억한다는 말들도, 사진과 기억 구조의 닮은꼴을
가리킵니다.

　　좀 더 나아가서, 그런데 이런 개념을 잘
들여다보면, 사진이 대상과 생긴 모양이 비슷하다는
것도 있지만, 다른 한편으로는 기억의 대상과
기억 주체 사이에 물리적인 인접 관계를 훨씬
중시한다는 것을 알 수 있습니다. 화석이나
상흔, 묘비명처럼 말이죠. 프로이트가, 밀랍판
위에 셀룰로이드를 씌운 '만 년 종이'를 기억에
비유한 것도 같은 논리입니다. 셀룰로이드 위에
나타난 글보다는 그 아래 밀랍에 접촉하여 새겨진
글이 기억의 진실에 가깝다는 것이죠. 흔히
관광사진이 그렇듯이, 베트남 참전군인들이 가져온
사진은 그가 그곳에 있었다는, 물리적인 접촉의
흔적으로서, 말하자면 전리품이나 해변에서 주워온
돌멩이 같은 것입니다. 제 작업에서 사진 속에
사진이 자주 등장하는 것도 같은 이유 때문입니다.

　　조금 장황해졌습니다만, 〈B면〉이란 작업은,
예전에 초등학교에서 실습용으로 사용하던
감광지나, 엽서나 사진의 뒷면 등을 사용해서,
우리가 기억에 대해 사용하는 언어처럼, 기억을
사진에 비유해본 것입니다. 나타나고, 사라지고,
바래고, 이면이 있는…. 베트남전에 대한 기억도

마치 감광지나 사진 뒷면처럼, 나타나고, 사라지고, 바래고, 이면이 있는 것이죠. 또한 사물이 감광지 위에 놓여 있었다는 것, 엽서가 그곳에서 보내졌다는 것, 사진이 앨범 속에 담겨 있었다는 것 등, 육체적인 접촉 관계를 강조하고자 한 것입니다.

작가는 청중이 아니라 자신이야말로, 어려운 개념어를 남발하고 있다고 생각했다. 현상학적 유사성? 프로이트의 만 년 종이? 비평 용어는 더 쉬워져야 한다. 왜 이런 말들이 튀어나왔을까? 작가는, 자신이 속한 세대에 대한 적대감에 사로잡힌다.

> "〈귀국박스—무명용사를 위한 기념비〉에서는 환등기로 쏜 이미지 포커스의 차이를 이용하셨는데, 이 작업도 사진과 기억의 유사성에 착안한 것 같습니다. 기억이 잘 나지 않는 상태와 포커스가 맞지 않는 사진도 비슷한 것 같아요. 슬라이드나 비디오를 투사하면서 중간에 설치물을 놓아 그림자 실루엣을 사용한 것도 흥미로웠습니다."

초점이 맞지 않고 흐릿한 영상은 아주 매혹적입니다. 마치 기억이 잡힐 듯 말 듯 한 안타까운 상태와 같죠.

또 마치 창을 보고 있으면 창밖을 볼 수 없고, 그 반대도 마찬가지인 것처럼, 〈귀국박스—무명용사를 위한 기념비〉도, 우리가 무엇인가를 볼(기억할) 때 어떤 다른 것은 보지(기억하지) 못한다는 것을 나타냅니다. 사실 환등기 자체가 시각의 이런 메커니즘을 기계로 실현한 것이라고도 할 수 있습니다.

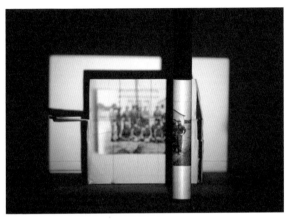

귀국박스—무명용사를 위한 기념비, 2008, 슬라이드 프로젝션, 종이박스, 검은색, 사운드, 가변크기

어떻게 보면, 〈귀국박스―무명용사를 위한 기념비〉에서 사진의 일부에 초점이 맞추어져 있는 것처럼, 이 전시 전체가 베트남전 전체의 극히 일부에 초점을 맞춘 것이라고도 할 수 있겠습니다. 우리는 결국 어떤 파편들 속에서 기억의 릴레이를 하게 되는데, 이 편린은, 하나의 책으로 비유하자면, 책 속의 단어들이기도 하지만, 책에 찍힌 누군가의 핑거 프린트에 더 가까운 것입니다. 미술은 지문이 본문보다 더 많은 말을 할 수 있다고 믿는 데서 출발하는 게 아닐까 합니다. 이것은 콜라주나 오브제의 미학입니다. 사물로서의 단추, 책, 사진, 글씨.

'교과서'에서 베트남전에 대한 당시의 황당무계한 반공 교육 내용도 중요하지만, 문장 아래 밑줄을 그은 어린 학생의 볼펜 자국이 풍부한 인간적 울림을 갖는 것이죠. 같은 맥락에서, 〈귀국박스―무명용사를 위한 기념비〉에서도 이미지를 방해하는 원통이나, 빈 종이박스, 껌으로 만든 야자수 같은 사물들이 저에게는 중요한 요소였습니다. 〈전쟁구술사진 연작〉에서, 인화지 표면을 철필로 긁어 드로잉을 한 것도 물리적인 흔적을 강조한 것입니다. '구술 사진'이란 말 그대로, 인터뷰한 내용을 이미지로 옮긴 것이란 뜻도 있지만, 베트남전의 기억이란 개인적으로나 역사적으로나 '긁힘'과도 같다는 의미도 있습니다.

전쟁구술사진 연작, 2008, 사진 위에 컬러 스크래치, 67 x 49cm

"요즘 아카이브 형식의 작업을 자주
접하게 됩니다. 이번 전시에서도 책이나
다양한 자료들이 별다른 해석이나
장치 없이 컬렉션 방식으로 배치돼
있습니다. 그냥 자료를 모아놓은 것도
그런 콜라주, 오브제 미학인가요? 작가의
해석이 없다면, 우리가 박물관에서
접하는 것처럼 이 물건들도 그냥 흥미로운

볼거리로 끝나는 것은 아닐까요?"

작업을 하다 보면 충분히 생각해보지 않은 일종의 '맹점'이 드러나게 마련이다. 물론 사진, 인식표, 군표, 우표, 앨범 등의 전시는, '이런 것이 있다'는 사실 자체의 울림을 핵심 메시지로 삼은 것이었다. 문제는 그것이 그냥 흥미로운 볼거리에 그치게 될 위험이다. 골동품이 언제나 매혹적인 것처럼. 또는 한 가지 주제에 관련된 사물들의 '컬렉션'이 주는, 매니아의 만족감 교환이랄까. 작가는 잠시 시간을 끌었다.

예. 생각해볼 만한 문제입니다. '이런 것이 있었다', 재현이 아니라 하나의 실재로서 있었다는 단순한 사실이 중요합니다. 아마 극장이나 사진책이 전시장을 완전히 대체할 수 없는 이유가 있다면, 무엇인가를 벌거벗은 실제 사물로 제시할 수 있다는 점 때문이 아닐까요. 더구나 베트남전처럼, 온갖 재현물에 의해 오염된 사건일수록. 우리는 〈지옥의 묵시록〉, 〈디어 헌터〉, 〈람보〉, 〈하얀 전쟁〉, 〈님은 먼 곳에〉 등 베트남전을 재현하는 강력하고 다양한 미디어를 경험합니다. 아니면 그런 미디어도 이미 과거사가 됐을 정도로, 베트남전처럼 망각 속으로 사라진 사건일수록 과거도 현재처럼 존재했다는 체험-인식이 하나의 전제처럼 필요해진 것이라고도 할 수 있습니다. 말하자면, '승공통일의 길'이나

'자유의 벗', 위문편지나 우표, 그리고 무엇보다도
'증언' 앞에서 망각은 잠시 멈출 수밖에 없습니다.
제가 보기에 이 사물들은, 향수보다는 격세감을,
볼거리보다는 우리의 무지를 드러냅니다.

> "그러나 그런 사물의 제시조차 결국은
> 하나의 재현이 아닙니까? 왜냐하면
> 그 사물들이 원래 있던 곳에서 벗어나,
> 작가에 의해 선택되고 전시장 안으로
> 들어왔으니까요."

예. 그렇기도 하지만, 어디까지나 발견된
오브제라는 점에서는 사물에 머문다고 봅니다.
옛날 모더니즘 담론을 반복하자는 것이 아니라,
오히려 리얼리티를 붙잡기 어려운 '포스트모던'
문화에서 더욱 필요한 미학이 아닐까요? 물론
거꾸로, '포스트모던' 문화 때문에, 사물이 사물이
아니라, 곧바로 어떤 정보나 스타일로 보이는
것도 사실입니다. 미디어 사회에서 코드화로부터
자유로운 사물이 존재하기는 어렵다는 것은
저도 이해하고 있습니다. 그래서 사물의 제시가
중요하지만, 단지 그것만으로는 어렵습니다. 저는
인터뷰, 인용, 중요 사건의 선택, 관련 장소의 재현
등을 통해서, 베트남전에 대한 제 나름대로의
코드화를 사물들과 결합하고자 했습니다. 이를테면

벽에 설치한 인터뷰 그래프에서 저는 단지 사실
정보만으로 구성하지 않고, 못이나 철사 등 '아픔을
주는 오브제'를 사용했습니다.

작가는, 중요한 토픽이긴 하지만 뭔가 얘기가 지나치게
추상적으로 흐른다고 생각한다. 베트남에 가까이 가기 위해,
미술의 언어에 대해 이렇게 많은 단어의 철문을 통과해야
한다는 것에 현기증을 느낀다. 베트남은 언제 이 대화에 끼어들
수 있을까. 작가는 참전군인 백현수 씨, 권해국 씨, 한진수 씨를
차례로 떠올린다. 언제쯤 우리는 잃어버린 다리가 의미하는
것에 대해 진짜 '미학적인' 대화를 나눌 수 있을까. 아니면
그곳에 도달하기 어렵다는 것을 인정하는 것 자체가 옳은
것인지도 모른다. 전쟁의 참상과 우매함과 쇼크에 대해 어떻게
'미학적인' 대화가 가능할 것인가.

"그런데 사진에서 인물의 얼굴은 왜 모두
보이질 않습니까?"

제가 찍은 사진에서 인물은 프레임 아웃되어
있습니다. 〈꿈 연작〉에서도 그렇고 〈전쟁구술사진
연작〉에서도 그렇습니다. 그러나 인용된 옛날
사진에서는 인물의 얼굴도 등장합니다. 지금 그들이
어디에 있는지, 어떻게 살고 있고, 어떤 방식으로
우리의 삶에 개입하고 있는지에 대해 한번
생각해본다면, 얼굴의 프레임 아웃은 우리와

'그들' 사이의 냉정한 거리가 존재하는 지금 상황을 반영하는 것이라고 할 수 있습니다. 그 대신 우리는 이분들의 옛날 모습, 손과 다리, 자손의 모습, 생활환경의 일부를 볼 수 있죠.

그래서 궁금증을 유발해 이분들의 현재 모습을 잘 상상해보라고 하는 것이 아니고, 우리의 재현에 대한 일반적인 기대만큼 이분들이 쉽게 나타나지 않는다는 사실에 대해 생각해보자는 것입니다. 사진 찍는 자의 입장에서 봐도, 이분들 얼굴에 카메라를 들이대는 것이 그렇게 내키는 행동은 아니었습니다. 참전군인이 그 존재의 중요성만큼 사회적으로 주목되고 인정되는 것을 거부당했다면, 우리가 그들을 보려는 쉬운 기대를 좌절시키는 것은, 그들과 우리 사이의 관계, 시각-정치적인 권력관계의 균형을 맞추는 것이 됩니다. 보는 것에 의해 그것을 안다고 착각하기 쉬우니까요.

김 연작, 2008. 2채널 연속 사진. 47컷
(좌) 베트남 참전용사 만남의 장 인근 식당. 강원도 오음리
(우) 부상 당시 상황을 설명하는 베트남 참전군인 L씨. 서울

작가는 문득, 이 시각-윤리적 정확성에 대한 자신의 논리에
신물이 났다. 그들은 사진에서 더욱 떳떳하게, 긍정적으로
나타날 수는 정말 없었단 말인가. 이 사진들에 의해
참전용사들은 다시 주변인으로, 피해자로, 슬픈 운명으로
숨어버리는 것은 아닐까. 환자복을 입고 병원 복도를 걸어가는
한 남자의 뒷모습처럼 말이다. 작가는, 누군가 그런 질문을
해주길 바란다. 그의 판단이 옳다고 하더라도, 적어도 그런
질문에 의해 그의 객관주의가 어느 정도 불안정해질 필요는
충분히 있다.

> "선생님께서는, 사진집에서 두 개의
> 화면을 연이어 붙이셨는데, 특별한
> 이유라도 있는 것인지 궁금합니다."

작가는, 전주대학교에서 몇 년 동안 강의해왔지만, 선생님
호칭이 익숙하지도 않을뿐더러, 사장님 아니면 선생님으로
전 국민이 서로를 부르게 된 것도 적이 못마땅하다. 차라리
아저씨라고 불러주면 좋겠다. 하여간.

> 전에 했던 작업 〈추억록〉에서도 두 개의 화면을
> 연이어 투사했었는데, 이 방법은 사진과 비디오의
> 특성을 결합할 수 있다는 장점이 있습니다. 사진은
> 아무래도 단독으로 보이기 때문에 어떤 내러티브를
> 만드는 데 한계가 있고, 비디오는 내러티브에
> 함몰되어 장면 하나하나에 충분히 주목할 시간을

임흥순과 관객의 대화, 2009 **박찬경**

주지 않습니다. 이번 작업에서도 마찬가지 이유인 것 같습니다. 한 권의 사진책은 어차피 사진들의 관계나 독서의 시간을 고려해서 편집되는데, 한쪽에 배치된 연이은 두 장의 사진은 이런 시간성, 연속성을 더 강조해줍니다.

예를 들어, 오음리의 '베트남 참전용사 만남의 장'에서 찍은 인형들이 있습니다. 베트남인 인형들이 쓰고 있는 논(non)과 참전군인의 방에 놓여있는 논이 병치되고, 연이어 베트남 여성들이 쓰고 있는 논과 연결됩니다. 이렇게 논의 의미가 달라지는 것을 볼 수 있습니다. 또 단순히 손에 들려있는 볼펜과 맥주 캔이지만, 전후로 연이은 사진에 의해, 볼펜은 미사일과, 맥주 캔은 수류탄과 겹치게 됩니다. 전쟁기념관 군인 인형의 다리와 권해국 씨의 의족이 연결되고, 잘려나간 다리는 수류탄과, 수류탄은 맥주 캔과, 맥주 캔은 술집 간판 'VIET NAM SAI-GON'과, 'VIET NAM SAI-GON'은 '청룡교통'과 이어집니다. 때로 그냥 시장에서 생선을 자르는 행위와, 기억하기 싫은 사람을 사진에서 잘라내는 행위가 연결되기도 합니다.

사실 이러한 도상들 사이의 '전염'은 우리의 심리 생활에서 가장 기본적인 것입니다. 저 자신이 경험한 것이지만, 일단 베트남전에 사로잡히게 되면 모든 것이 베트남전과 관련되어 보입니다. 〈꿈 연작〉에서 권해국 씨의 꿈 묘사에서 시작해,

저 자신의 전염된 꿈으로 끝난 것도 같은 맥락입니다.
또 설렁탕, 곰탕, 해물탕의 문구에서 탕탕탕,
총소리를 듣게 되는 것처럼 말이죠. 이러한 전이는
단지 심리 생활에만 국한되는 것이 아닙니다.
한국전쟁이 일본 경제를 급성장시킨 동력이 되었던
것처럼, 베트남전은 한국 경제의 발판이 되었죠.
인천에 있는 'VIET NAM SAI-GON' 식당 겸
술집에는 실제로 참전군인을 상대로 베트남 여성이
서빙을 했다고 합니다. 사이공에는 한국에서
수출한 버스들이 굴러다니고, 고엽제의 공격은
직접 피해자의 자녀들에게도 결과가 나타납니다.
제가 전달하려고 했던 것은, 베트남전이 도처에
있다는 것이고, 하나의 전쟁이 아니라 복잡한
전이의 과정 중에 있는 사건이라는 것이죠. 그래서
때로는 과거와 현재 사이에 자리바꿈이 일어납니다.
과거가 오히려 꿈처럼 보이고, 현재가 오히려 더
악몽 같은 것이죠. 아니, 언제나 현재만, 과거의
현재와 현재의 현재가 악몽일 것입니다.

작가는 분위기를 너무 어둡게 몰고 간 것이 조금 불안하다.
진심으로 그는 작가와의 대화를 근엄하고도 썰렁하게 끝내고
싶지 않았다. 세상이 우울하다고 항상 우울하게 살 수는
없을뿐더러, 결국 자기만 손해 아닌가. 그러나 무언가 들추어내는
사람은 결국 일정한 우울 기조 속에서 천천히 생산적일 수밖에
없지 않을까. 날조된 역사를 해체하려면, 어느 정도 우울증을

임흥순과 관객의 대화, 2009 **박찬경**

전파할 수밖에 없지 않을까. 정권은 우울증을 모른다. 사람들은 정권을 닮아간다. 아니 모두 우울하기는 하지만 우울증을 인정하지 않는다.

　　　이제 마지막 질문 하나만 받고 끝내야 할 시간이 되었습니다.

　　　　　　"…"

　　　질문이 없으면 여기서 끝내겠습니다. 장시간 경청해주서서 고맙습니다.

작가는 맘에 들지 않은 질문들이 갑자기 모두 용서되었다. 진심으로 고마웠다. 그는 일종의 안도감을 느낀다. 얼마 전 전시를 보고 난 한 선배가, 지나가는 말로 "야심작이 없네"라고 했다. 야심작, 욕심, 과장, '쎈' 작업, 이런 단어들이 떠올랐다. 작가는 의도된 소박주의, 가난의 미학이 평가되지 못한 것이 약간 분하고 서운했다. 사람들은 강력한 것을 원한다. CNN에서 실시간으로 중계되는 전쟁 이미지보다 더욱 강력한 것, 리들리 스콧의 영화처럼 전쟁 속에 있는 것 같은 체험. Full HD 7.1채널. 미술이 Full HD 7.1채널에 도달할 때쯤, 영화나 TV는 완벽한 3차원 시뮬레이션을 구사하겠지. 그 잘난 척하는 선배가 그런 뜻으로 말한 것은 아니었을 것이다. 사고의 전환을 가져오는 개념적인 충격이란 것도 있다. 잘 설명되면 물론 좋지만, 설명되지 않아도 충분한 작업도 있다. 만약 설명되지

않아도 될 만큼 성공한 작품이라면, 작가와의 대화는 충분한 작업을 더 넘쳐흐르게 할 것이다. 그런 경우, 작가와의 대화는 작품의 포스트프로덕션이지 프리프로덕션은 아니다. 작가는 왠지 지금의 작가와의 대화가 프리프로덕션에 가깝다는 생각을 하게 된 것이다. 베트남전 한국군 참전 사십오 년이 다 되어가는 2009년 벽두에 작가 임 씨는.

누구나 당신인 곳, 인민의 시적 영상화

양효실

타자로서의 인터뷰어, 함께 있음으로서의 인터뷰 장면

공적 기억으로서의 역사를 보충하고/거나 거스르는 포스트모던 구술사의 등장은 참여적 관찰자로서의 외지인과, 자신의 주관적이고 사적인 기억, 혹은 외상적 기억을 방문(해야)하는 증언자 사이의 '관계'를 재고하는 것과 직결되어 있다. 민족-국가와 같은 근대적 공동체의 출현-형성을 정당화하는 보편사로서의 공적 역사에서 인민의 자리는 지역적, 시간적 차이에도 불구하고 서사적 측면에서 일종의 '장르적' 유사성을 통해 구조화된다. 억압받는 자들이 현장에서 일으킨 우발적 사건이 있고, 그 사건은 내적 서사에 맞춰 소요, 봉기, 혁명과 같은 형식에 안착되고, 씌어진 공적 역사나 아직 쓰여지지 않았지만 엄존한 아래로부터의 역사(histories)로 분류된다. 이런 장르적 프레임은 사건의 증언자들을 전체를 알고자 하는 분석가의 욕망인 바 서사화로 환원시킨다. 미시사로서의 구술사는 평범한 사람들, 아직 역사적 행위주체의 지위를 얻지 못한 존재들, 외상적 기억으로 고통받는 생존자들을 있는 그대로 인정하겠다는 성찰이고, 문어보다는 구어, 중심의 표준어보다는 지방의 '사투리'를 필사하겠다는 시도이다. 관찰자나 민족지학자와 같은 포스트-역사의 임무를 짊어진 인터뷰어는 녹취한 언어를 풀고 그것을 새로 발굴한 사료로 대우하되 거기에 자신의 관점, 태도를 가급적 기입하지 '않으려' 함으로써, 서사적 일관성이나 내적 통일성과 같은 선재하는 프레임에의 유혹에 저항(해야)한다. 당사자가 말한다는, 당사자가 말하게 하라는, 외지인의 관점을 적용하지 않아야 한다는

구술사의 규범은 대체 불가능한, 독특한, 비환원적인, 그러므로 탈선적인 파편들, 발화들, 경험들에 집중할 수 있는 인터뷰어의 '(무)능력'의 유무와 직결된다.

생존자들의 육성을 있는 그대로 필사하려는 인터뷰어의 신중함은 그럼에도 이미 항상 자신도 모르게 전문가, 분석가로서의 자신의 관심에 포섭될 수밖에 없는데, 외상적 기억으로서의 재현 불가능한 경험을 지식이나 담론으로 번역 혹은 재구성해야 하는 전문가의 역할을 피할 수는 없기 때문이다. 교육받은 자로서의 특권을 의식하면서 방문자는 중심과 지방, 보편사와 미시사, 전문가의 의도와 생존자의 경험 사이, 혹은 환승지대에서 양쪽을 모두 의식하는, 말하자면 시차적 관점(parallax view)을 유지해야 한다. 물론 이는 자신이 사전에 이미 탑재한 분과적 관심이나 명료한 주제와 지금 최초로 만나고 있는 낯선 대상의 관계를 조율해야 하는 분석가 외에, 자신의 외상적 경험을 또 방문하고 그것을 상징화하고 있는 증언자의 심적 상태를 말하는 것이기도 하다. 이제껏 잊히고 침묵했던 당사자들에게 말할 기회를 수여하는 것은 그들의 불가능한 말을 경청하겠다는 성찰이고, 따라서 이러한 만남에는 언제나 어떤 미끄러짐, 어긋남이 존재할 수밖에 없다. 이질적인 경험이나 말들을 종합하고 결론을 내리고 교훈을 획득하려는 서사적 욕망과 서사에 도착할 수 없는 경험을 인정하고 그 경험에서 새어나오는 소란스러운 말들을 듣는 불가능한 상황에의 '윤리적' 붙들림을 조율하는 것은 주체와 대상, 아는 자와 내몰린 자, 분석가와 분석자의 '관계'에서 전자의 위치에 있는 이들이 감수해야 할 임무이고 시련이다.

주디스 버틀러(Judith Butler)는 자신이 모르는 자신을 설명해야 할 임무를 갖고 있는 나와 그것을 잘 들어야 하는 당신의 관계를 정신분석가인 크리스토퍼 볼라스(Christopher Bollas)가 제시한 새로운 분석가의 태도에서도 발견한다. "고전적인 분석가 개념, 즉 모든 역전이적 쟁점을 홀로 간직하는 냉정하고 거리를 취한 분석가 개념에서 벗어나는 데 출발점"이 된 볼라스는 "분석가가 환자의 세계 안에서 길을 잃고 헤맬 필요, 자신의 감성과 마음의 상태가 어떤지를 알지 못하는 그런 느낌 속으로 모든 순간에 빠져들 필요"를 역설하면서, "분석가가 자신을 환자가 마음껏 이용할 수 있도록 할 때에만 역-전이가 일군의 새로운 대상관계들을 촉진시킬 수 있을 것"[1]이라고 주장한다. 분석자는 자신의 말하기의 수신자인 분석가에게 자신의 이상적인 자아를 투사하면서 전이를 일으킨다. 통상적으로 분석자의 전이와 나란히 혹은 가끔 분석가는 분석자에게 감정이입하면서 역-전이를 일으킬 수 있지만, 이러한 상호적 침투는 전문가로서의 분석가가 경계해야 할 위험, 실수이다. 그러나 볼라스는 분석가가 그런 위험이나 실수 안으로 들어갈 것을 요청한다. 전문가이건 아마추어이건 인간은 누구나 타자와의 관계에서 상실과 박탈의 경험을 하기 마련이고, 그렇기에 이러한 상호적 박탈로 인한 영향받음을 정신분석 역시 받아들여야 한다. 분석자가 자신과 마찬가지로 취약한 분석가, 자신을 관찰하고 비판하는 외지인이 아니라 자신과 함께 휩쓸리는 내부인을 만날 때 분석자는 과거의 자신으로부터 현재로 '조금' 돌아올 수 있을 것이다. 즉 "좋은 대상(분석가)을 약간 미친 상태가 되게 만들어서만이 그런 환자는 분석가의 분석을 믿을 수 있고 지금껏 자신이 있었던 곳에 분석가가 있었고

거기서 살아남아 본래의 모습으로 빠져나왔던 것을 알 수 있다."[2]
버틀러는 볼라스에 근거하여 분석가가 "반성적인 정신분석적
거리와 태도를 유지하면서도 자신(그/그녀)이 분석자의 영향을
받으며 일종의 자아 탈취를 겪도록 해야 한다"고 설득한다.[3] 듣는
자와 말하는 자의 위계적이고 일방향적인 관계가 아니라 듣고
말하기의 상호적 교환 가능성이, 나와 당신의 대체 가능성이
생존자를 경청하는 '윤리적' 구조인 것이다. 구술사는 3인칭의
객관적 역사를 1인칭의 대화 장면으로 재고하면서, 지나간 과거가
아니라 지금도 지속되고 있는 과거-현재로서의 이야기들을
출현시킬 수 있을 것이다.

　　이 글은 〈비념〉, 〈위로공단〉, 〈우리를 갈라놓는 것들〉이
보여주었던 것처럼, 여성 증언자들을 만나고 그들을 경청하고
그들의 말에 조응하는 이미지를 '선물'하는 것이 그분들을
위로하는 자신의 방식이라고 말해온 영상감독 임흥순의 작업을
천천히 따라가 보려고 한다. 우선 그가 그렇게 말해왔기
때문이고, 발화자의 문장을 시각적 영상으로 '필사'하는 임흥순의
독특한 형식적 스타일, 미적 실천을 이해하기 위해서도 그렇다.
임흥순의 작품 제목에는 '기도한다', '위로한다', '연결한다',
'사랑한다'와 같은 다소 진부하고/거나 절절하고, 신파적이고/거나
간절한 마음을 간직한 동사가 들어있다. 드러난 게 전부인 이런
행동을 정면에 내세운 작가, 즉 보통 자의식적인 작가들이

1.
주디스 버틀러, 『윤리적 폭력
비판—자기 자신을 설명하기』,
양효실 옮김, 인간사랑, 2013,
101~102쪽; Christopher
Bollas, *The Shadow of the
Object: Psychoanalysis
of the Unthought Known*
(New York: Columbia
University Press, 1987),
253 재인용.

2.
위의 책.

3.
위의 책.

상용하는 반어법적인 제목에 함축된 '할 수 없다'나 '해서는 안 된다'와 같은 거리(distance)가 불가능한 작가, 많이 배워서 종국에는 사랑의 방법을 잊은 전문가들의 타자인 작가, 즉 생각하기도 전에 몸이 먼저 반응하는 가난한 이들, 그러므로 늘 실패하는 이들의 '낭만적' 신파나 '진부한' 서정을 '알고' 있는 작가의 영상일 것이다. 여러 인터뷰에서 임흥순은 그런 말을 그런 식으로 해왔다.

　　"작품을 만들기 위해 사람과 관계 맺으면 소재나 작품을 위한 미술이 된다. 전 그렇게 안 했다. 많은 사람들을 만나고 그 사람들의 감정을 느끼면서 켜켜이 쌓은 것들을 작품으로 풀어갔다."[4] 또 《우리를 갈라놓는 것들》 관련 인터뷰에서 "해석하려 하지 말고 그냥 느끼면 좋겠다. 뭔가를 설명하려고 작정한 전시가 아니다. 2010년 이후 우연히 알게 된 할머니들의 이야기를 열심히 듣고 기록하는 것에서 시작했다. 들을 때마다 울컥했다. 대단한 일을 한 분들이어서 마음이 간 게 아니다. 거친 운명을 받아들이고 성실하게 산 삶 자체가 감동이었다."[5] 또 "그냥 듣는 거다. 편안하게 얘기할 수 있게 진심으로 듣는 거다. 작품을 만들기 위해 인터뷰를 하는 게 아니라 그들의 얘기에 공감하고 싶었다. 작업을 못 하더라도 상관없다고 생각했다."[6] "제 영화에서 정서는 중요한 부분 같아요. 〈위로공단〉 작업을 할 때도 노동 문제, 역사 문제 그 자체를 주제화한 것은 아니거든요. 정서나 분위기에 끌려가는 부분이 있는 것 같아요. 그 정서가 일종의 민초, 민중, 가난한 서민들의 정서라고 생각하는데, 십대 때 이미 그 정서가 제 안에 만들어졌죠. 그런 정서를 어떻게 미학적으로 만들어갈

것인가, 하는 고민을 최근에 많이 하고 있어요."[7]

임홍순의 인터뷰이들은 베트남전쟁, 여성 노동운동사, 제주 4·3사건과 같이 공적 역사의 최하단부에 놓인 기억, 상처의 생존자들이다. 임홍순의 영상은 우리가 이미 알고 있거나 새로 알게 될 객관적 사실을 일종의 주관적 진실을 통해 보충하거나 수정하려는 좌파 예술가의 태도와 인접한다. 그럼에도 틀린 역사를 수정하기 위해 '다른' 역사, "노동 문제, 역사 문제"를 주제화하려는 비판적 지식인이라면 의당 갖고 있어야 하는 올바름의 프레임에 자신의 증언자를 활용하지 않기에, 대신에 증언자들의 지금 기분이나 마음에 충실하려 하기에 포스트좌파적 예술가로 이탈한다. 그는 역사의 수정이나 주체의 대체에 주목하지 않는다. 또 남성 예술가와 여성 증언자의 만남이라는 좀 특이한 형식은 여성 주체의 복권과 여성적 말하기의 가치에 대한 페미니즘의 관심에서도 이탈한다. 저항하고 싸우고 잊힌 여성,[8] 남성 노동자나 남성 증언자보다 더 '인민'(people)의 형상에 어울리는 이들 여성들을

4.
「내 작업은 사람에서 시작… 삶을 위한 예술 지향」, 『중앙일보』, 2015년 5월 14일자 인터뷰 중에서. http://news.joins.com/article/17800295 참조.

5.
「나는 역사 희생자들을 위한 장의사」, 『한국일보』, 2017년 12월 4일자 인터뷰 중에서. http://www.hankookilbo.com/v/113060f39c4a410f8 38d18cc73209c9c 참조.

6.
「개인史, 공적 역사의 출발점이라고 생각」, 『국민일보』, 2015년 8월 24일자 인터뷰 중에서. http://news.kmib.co.kr/article/view.asp?arcid= 0923210773 참조.

7.
「삶과 노동의 조각 모음」, 『씨네21』, 2015년 8월 20일 인터뷰 중에서. http://www.cine21.com/news/view/?mag_id=80934 참조.

8.
"여동생과 어머님으로부터 받은 사랑과 지지에 대한 이야기를 여기저기서 많이 했다. 그렇게 만들어진 감수성이 여성들과 자연스럽게 어울릴 수 있게 하는 것 같고요. 그리고 여성의 정서, 여성의 어법들이 민중의 시각하고 맞물리는 지점이 있어요. 역사는 대개 남성들의 기록이고 여성들의 이야기는 문자화되지 않은 역사인 게죠. 제게는 기록되지 않은 마음들이 크게 다가오는 것 같아요." 앞의 인터뷰 중에서.

임홍순은 좌파 지식인이나 페미니스트 활동가의 정치적으로 올바른 (리얼리즘적) 재현을 넘어, 자기 자신의 누이나 어머니'처럼', 우리가 알고 있는 보편적 여성이 아닌 임홍순의 일부인 그 누이('현주')와 '우리' 엄마로 존중하려고 한다.

올바른 자, 아는 자가 타자들에 대해 갖는 신중함이나 의심, 혹은 타자들을 대표하며 타자들에게 등을 보이는 이쪽 사람이 아니라, 얼굴을 맞대고 방금 그들이 한 말과 표정을 경청하는 임홍순의 이른바 "잘 듣는 영화, 듣기의 예술"[9]은 그가 타자라는 사실로부터 이해되어야 한다. 즉 그는 자신의 타자의 타자화가 불가능한, 곧 자기 자신이 타자인 저쪽 사람이고, 그런 자신을 부끄러워하거나 이상화하는 나르시스트의 공격성을 예시할 수 없는, 주류의 규범과 재현주의에 도착하려고 하는 대신에 자신의 디아스포라적, 환유적, 파편적, 혹은 실재적 삶의 제시를 통해 자신의 타자들을 사랑하는 윤리적 주체, 자신이 모르는 자신이 요구하는 대로 자신을 내맡기는 무능한 주체이다. 그래서 그는 우리에게는 아마추어로, 미적 형식적 실험을 하는 것 같지만 사실은 있는 그대로의 타자의 감각이 현시되고 있는 영상을 만들어내는 낯선 '예술가'로, 그리고 자기 자신을 이미 사랑하고 있기에 자신이 얼마나 타자인지를 알지 못하는 이방인으로 와 있다. 그래서 우리는 그를 한번에 선명하게 단호하게 설명하거나 호명할 수 없다. 그는 아마추어이고 예술가이고, 불길한 타자이고 늘 사랑에 빠진 대상이고, 진부한 이미지이고 서정적 시이고, 신파이고 감동이고, 진심이고 과잉이고, 외상이고 일상이다. 그는 그런 자신을 위해 계속 자신의 타자들을 만나야 하고 만나고

있는데, 이것은 의무가 아니라 종속이고 태도가 아니라 삶이기에, 그가 불가항력적으로 빠져들어 간 '관계'는 잘못 접어든 길에서 나비효과처럼 증폭되는 악몽이나 비극처럼 무한히 마침표를 찍을 수 없이 늘어가고 있다. 그는 자신의 영상, 자신의 타자, 자신의 사랑에 주인이 될 수 없는, 계속 살기 위해서는 계속 볼모가 되어 당신을 따라야 하는 무능한 '물건'으로서의 자신을 증언할 수밖에 없다.

　작가의 전작(全作)의 단초를 엿볼 수 있는 2000년 작품 〈내 사랑 지하〉는 9년간 가족이 함께 살았던 답십리 지하 전세방에서 임대아파트로 이사 가는 1999년 9월의 이틀을 담았다. 형이나 누이가 결혼해서 나간 집, 노동하는 부모님이 살고 있는 이 9년 된 집은 감독의 이십대와, 부모님이 키운 거북이의 나이와 같다. 그는 비좁고 누추하고 볕이 안 드는 지하 셋방을 내 사랑이라고 부른다. 새삼스러울 것도 없지만, 촌스럽지만. 안전한 거리가 불가능한 카메라-감독은 가족들 사이에 함께 있고, 따라서 관객들 역시 관음증적 엿보기 없이 감독의 가족들 사이에 웅숭그리고 함께 앉아 있게 된다. 브래지어나 빨랫줄이 시야를 가리고, 엄마의 뱃살이 버젓이 보이고, 보증금 천오백만 원이 천만 원에 오만 원으로 바뀐 뒤를 고민하는 모녀의 두런두런함이 들리고 이삿짐센터 사내도 들어오는 이 부산한 이삿날, 가족과 9년 먹은 생이 노출된다. 카메라에 뭐가 찍히는지 아는지 모르는지 엄마는 아들에게

9.
이선주, 「삶과 노동의 가치를 복원하는 미적 실험: 〈위로공단〉」, 『현대영화연구』 23권, 2016, 174쪽.

서운해하고, 잘 만든 영상에서라면 잘려나갔어야 할 필름 조각이 '안'으로 공존한다. 비좁은 통로를 마침내 벗어난 장롱 뒤로 누더기 같은 지하실이 보이고, 속마음을 기록한 감독의 문장은 가난을 면하지 못하는 무능한 사람들 곁 자신의 처지를 담담히 그리고/그러나 버젓이 노출한다. 부끄러움을 아는 사람은 '버젓이'라고 되뇌일 것이고 사랑하는 사람은 '담담히'를 떠올릴 것이다.

아버지의 베트남, 어머니의 공장, 아내이자 반달의 공동대표인 김민경 프로듀서의 제주도는 감독의 지하 가족처럼, 근대사의 주류에서 잊히고 홀대받은 장소들이다. 임흥순은 공적인 역사를 3인칭이 아닌 우리의, 나의, 당신의 삶으로 끌어내린다. 그의 카메라는 인터뷰이에 따라, 인터뷰이와의 '관계'에 따라 위치가 달라진다. 당신의 마음을 어루만질 때 카메라는 나의 손이고, 당신의 씩씩하고 평범하고 명랑한 삶을 지지할 때는 조금 떨어진다. 카메라가 정서적 물질, 일종의 신체처럼 움직인다. 카메라는 상황에 충실하고 마음이 된다. 임흥순은 '그것'에 대해 모르는 우리를 위해 거기에 간 것이 아니라 '거기서/여기서' 계속 살고 있는 당신을 위해 거기에 참여한다. 그들은 그의 가족처럼 열심히 싸웠고 열심히 살지만 더 나은 삶으로 더 존중받는 삶으로는 넘어가지 못한 사람들이다. 여전히 가난하고 여전히 어둑어둑한 곳에 있고, 지금도 잊힌 이들을 이미 빛이고 빛이 어른거리는 영상으로 기록하는 것, 그리고 그들의 진짜 생애와 자신의 가짜 대역의 퍼포먼스를 나란히 잇는 것이 그의 위로 방식이다. 세련되고 고상한 사람의 위로는 반어법적인 것이어서, 중첩적이어서

비평가가 나서서 해석해줘야 할 것이지만, 이 직접적이고 구체적이고 명백한 위로는 그렇지 않다.[10] 따라서 이면을 보려 하고 비평을 참조하려 하고 예술가를 필요로 하는 우리들에게 임흥순의 영상은 촌스럽고 진부하고 부끄럽고 정직하고 절절하다. 이런 안에 늘 있었으니 쉬울 것이고 이런 안이 처음이니 낯설 것이다.

이번 국립현대미술관 전시 《우리를 갈라놓는 것들》의 도슨트 7명을 위해 감독이 작성한 상당히 긴 원고 「도슨트 분들께 드리는 전시 이해를 위한 안내 글」은 작업의 거의 모든 것—본 전시가 일부로 들어간 거대한 프로젝트를 모두 소상하게 설명하는—을 상세하게 설명해주고 있다. 자신이 알고 있고 자신이 겪었고 자신이 힘들어하는 부분들을 남김없이 기록한 이 1인칭 고백문은 전시장의 도슨트를 자신의 대역으로 오인한 자의 장황하고 정직하고 섬세한 마음을 드러낸다.[11] 《우리를 갈라놓는 것들》을 이해하기 위해 도슨트를 찾을 관객은 없을 것 같지만, 난해한 실험적 영상이라기보다는 직접적 공감과 몰입을 위한 일종의 '멜로' 영상이지만, 자신도 일부인 내부의 당신들에게 자신이 한 것과 하지 못한 것과 할 것을 고백하는 이 불필요한 노동의 낯섦을 감동으로 수신할 도슨트가 있을 것이지만, 숱하게 많이 등장하는 이름들, 인연들, 직업들, 장소들을 외워야 하는 수고를 '요구'하는 이 '연서'는

<hr />

10.
〈위로공단〉의 인터뷰이 중 한 사람인 이경옥은 "여성들의 시대별 투쟁을 집대성한 영화가 없었던 것을 기억하기에" 숨도 쉬지 않고 인터뷰에 응했고, 그럼에도 내가 알고 있던

다큐멘터리와는 다른 느낌의 영화를 보면서 문화적 충격을 받았다고 술회한다. 이경옥, 「위로하고 위로받는 여성 노동자 〈위로공단〉」, 『비정규노동』, 2015년 9·10월호, 126쪽.

11.
도슨트를 위한 별도의 원고 작성은 임흥순이 지켜온 원칙이다.

누군가의 마음을 건드리려면 사실 얼마나 많은 시간, 수고가 있어야 하는지를 방증한다. 이 원고가 작업의 일부인지 바깥인지는 모르겠지만, 통상 영상 작업의 엔딩 크레디트에 올라가는 그 수많은 이름들처럼, 이 원고에 나오는 대역 배우들의 고향이나 사는 곳처럼, 기억과 말과 행위로 구성된 영상에서는 잘 안 보일 사소하고 친밀한 것들을 존중하는 임흥순의 방법인 것은 분명하다.

당신의 말과 나의 영상, 우리가 짠 예술

비평가들은 임흥순의 작업의 형식적 특징을 가령 이렇게 지적해왔다. "극적 전개와 연관 없는 이미지들이 많이 등장한다. 서사에 종속되지 않는 이런 이미지들과 마찬가지로 이미지에 종속되지 않는 사운드들도 자주 등장한다."[12] "구조와 배열이 중요한 영화, 사운드와 이미지의 불일치", 혹은 "설득이나 지식전달보다는 분위기나 톤, 정서적 감흥이라는 시적 다큐 양식의 특징들을 반영한다."[13] 다큐와 영상 사이, 문헌과 증언에 근거한 기록과 시적 이미지 제작을 오가며 서사에서 이탈한 이미지들, 사운드들이 "병풍"처럼 수평으로 움직인다.[14] 가령 〈비념〉은 제주도 올레길을 4·3의 학살 현장과 중첩시키는 기이한 결과를 낳으면서 증언자들의 이야기를 하나하나 따라간다. 〈위로공단〉은 1970년대부터 현재에 이르기까지의 여성 노동자들의 투쟁과 삶을 어떤 통일의 원리 없이 이어 붙였다. 그리고 〈우리를 갈라놓는 것들〉은 투사이자 디아스포라의 삶을 살다 돌아가셨거나 투병 중인 분들의

궤적을, 장소, 인물, 증언자의 이름, 차이를 드러내는, 즉 우리의
이해 가능성의 좌표를 구성할 캡션 없이 이미지의 무차별적
병치, 중첩과 확산에 맞춰 보여주고 있다. 한바탕 꾸었거나
한밤에 꾼 꿈같다. 시공간, 인물들의 관계, 진짜 기록과 가짜
영상 사이의 차이가 거의 사라졌다. 다큐가 절대시하는
역사적 사실이나 정보에 대한 예의는 있었던 과거와 재연된
과거, 실존 인물과 대역, 산 자와 죽은 자가 뒤섞이는 장면의
서정적이면서 잔인하고, 충격적이면서 슬프고, 신파적이면서
비극적이고, 진부하면서 정서적인 느낌을 위해 최소화된다.
따라서 잊힌 역사적 사실 앞에서 엄습하는 (조건반사적인/
기계적인) 분노나 어처구니없는 비극 앞에서 말문이 막힐 때의
수치심, 익숙한 상징들을 만날 때의 어색함, 아는 감정들을
또 요구하는 것 같은 사운드와 이미지의 진부함, 진부한
것들 앞에서 또 마음이 움직일 때의 겸손함이나 소박함 같은
것들이 임흥순의 영상을 볼 때 함께, 그러나 이접적으로
움직인다. 종합이 아니라 병치이고 수렴이고, 동화가 아니라
분산이기 때문이다.

임흥순의 영상에서 서사 짜기에 필요한 선택과 배제의
원칙은 부재하고, 공적 역사를 다루지만 연극적인 퍼포먼스가
과도해서 몰입은 불가능하다. 늘 하나 더(+1)가 첨가되고

12.
김태훈, 「〈비념〉의 영화적
기법 연구: 정물과 흔적을
중심으로」, 『미디어와
공연예술연구』, 10권,
2호(2015년), 149쪽.

13.
이선주, 앞의 논문,
166~167쪽.

14.
"삶과 노동의 조각들을 모아낸
작업이죠. 틀을 먼저 만들고
그 안을 채운 게 아니라
조각들을 수집해 하나의
큰 틀을 만들어나갔어요.
… 채희완 선생의 마당극을
봐도 기승전결의 구조가
아니라 병풍식이잖아요.
따로따로 독립하는 이야기가

하나로 만들어지는 방식이
흥미로웠어요." 「삶과 노동의
조각모음」, 『씨네21』, 2015년
8월 20일 인터뷰 중에서.

잘라내도 좋을 이 하나 더 때문에, 초점이 나간 안경을 쓴
것처럼 시야가 뿌옇다. 사람이건 동물이건 곤충이건 누구나
들어오고, 방직공장 노동자와 항공사 승무원이 나란히
여성 노동자로 분류되고, 여성 노동사에서 중요한 투사들이
'소녀'나 '여성'으로 말하고, 인터뷰이의 슬프고 고통스러운
말은 졸고 있는 고양이나 전등에 부딪히는 잠자리와
병치되면서 잔잔해진다. 그는 상영 공간에 따라 자신의
완성작의 시퀀스를 바꾸는 것으로도 유명하다. 그는 시퀀스를
분해 가능한 병풍처럼 대우한다. 파운드 푸티지, 사진 및
신문자료, 퍼포먼스, 연극이 증언자들과 함께 등장하는 영상은
그렇기에 전체와 부분이 아니라 전 이미지와 후 이미지 혹은
증언자의 말과 그 말의 배경이 되거나, 그 말 뒤에 등장하는
시각적 이미지의 '관계'에 주목하게 만든다.

　　〈위로공단〉의 한 시퀀스를 분석하면서 그가 말을 보충하기
위해 영상을 어떻게 사용하는지를 살펴보자.

　　1978년 2월 21일 일어난 인천 동일방직 똥물 투척 사건을
다룬 시퀀스의 증언자는 당시 노조위원장인 이총각과 근처
사진관 주인 이기복이다. 외부인들에게는 작업 환경이 좋은
곳으로 알려져 있었지만 고무 귀마개를 끼고 호루라기로
소통해야 할 만큼 솜에서 나오는 자욱한 먼지로 '지옥'이나
다름없었던 곳에서 여성 노동자들의 노조 결성을 막으려는,
중앙정보부가 주도하고 남성 노동자들이 만든 어용노조가
결탁하고 경찰이 묵인한 공작에 맞서 싸운 사건[15]을 다룬
이 시퀀스는 이기복이 찍은 똥물을 뒤집어쓴 두 명의 여성
노동자 사진, 당시 매체가 보도한 1976년 7월 23일의 나체 시위

사건 사진과 임흥순이 방문해서 찍은 공장의 외관 영상, 대역을 사용해서 찍은 사진 및 영상이 증언자들의 말을 보충하면서 등장한다. 이총각의 "어둠침침하고 먼지와 쉰내가 나는"이라는 한여름 공장에 대한 묘사는 종이컵에 담긴 촛불을 들고 어둔 곳으로 들어가는 두 여성이, "말이 안 들리니까 호루라기로 소통하고"라는 묘사는 흰 보자기를 뒤집어쓴 두 여성이 서로의 얼굴을 얼굴로 어루만지는 영상으로 보충된다. 그리고 공장 근처에 "지금도 있는" 사진관의 이기복은 자신이 찍은 똥물을 뒤집어쓴 여성 노동자 사진과 얽힌 이야기를 들려주는 화자로 등장해 그날 자신이 그 사진을 찍고 돌아와 울었다고 말한다. 임흥순은 그 역사적 사료를 보여주기 전, 울산 태화강변 공원에서 그 사진과 똑같은 포즈를 취한 두 여성의 영상을 먼저 보여준다. 이기복의 "자신은 이 일을 수십 년 해왔지만 그때 그 아가씨처럼 순수한 얼굴을 가진 사람을 아직 못 봤다"는 말은 '손으로 얼굴을 가린 소녀'의 영상과 이어지고 그렇게 이 시퀀스는 끝난다.

임흥순이 찍어서 기입한 영상은 당시 일어난 사건에 대한 정확한 묘사가 아니기에 사라진 공적 사료의 보충이 아니다. 사건에 대한 임흥순의 해석이고, 촬영 장소 역시 감독의 사적 의도에 따라 선정되었다. 사건에 대한 선정적인 묘사나 고발

15.
노조탈퇴 각서에 서명하지 않은 126명의 해고를 초래한 이 사건은 실패한 여성운동으로서, 남성 어용노조와 유신정권의 파괴 공작이 결국 성공한 사건으로 전유된다. 동시에 남성들은 불가능한 시위의 방식으로,

미혼 여성 시위자들이 자신들의 벗은 몸을 방패로 사용한 이상한 시위로 회자된다. 남성 노동운동사의 보충일 수 없는, 노동운동사의 남성적 이미지들을 훼손하는 사건이기도 하다. 김홍구, 「알몸 시위로 버틴 여성들에 '똥물'을 뿌린 남자들」,

『한겨레』, 2013년 1월 4일자. http://www.hani.co.kr/arti/ society_society_general/56 8365.html

대신에, 아비규환의 현장을 환기시키는 대신에, 임흥순의 전형적 이미지가 된바 두 소녀나 두 여성이나 두 할머니, 의지하고 함께 있고 함께 가는 두 여자의 이미지가 작동한다. 언니나 동생이 없었으면, 함께 살고 웃고 울고 싸웠던 당신이 없었으면 견딜 수 없었을 악몽을 지금 함께 있는 두 여자가 방문하거나 건너간다. 똥물을 끼얹어 무력화하려는, 오직 광기와 잔인함뿐인 그 시절 남성들의 진압 방식을 증언하는, 고개를 숙이고 끔찍한 외상에 노출된 두 여성이 있다. 임흥순은 그 선정적이고 폭력적인 사진을 보여주기에/착취하기에 앞서, 그러나 그 사진을 보여주어야 하는 윤리적 부담을 진정시키려는 듯, 자신이 만든 유사한 영상을 먼저 보여준다. 그래서 우리는 늘 보았던 잔인한 사진을 감독이 "2000년 이후 공단이 일부 옮겨지면서 환경이 되살아났고 까마귀 떼와 학 떼가 몰려들었던, 다른 계절의 두 철새가 한 공간에서 공존하며 사는 모습이 여러모로 노동의 미래로 생각되었던"[16] 태화강 인근 공원에서 찍은 평화로운 배경의 두 여성 노동자의 영상 뒤에 봄으로써, 즉 감독이 창안한 미래와 역사적 사건의 순서가 뒤집혀 있기에, 그가 본 미래(의 품) 안에 그 사진, 그 기억, 그 외상을 밀어 넣고 있기에, 우리는 그 끔찍한 사진을 소비하거나 구경할 수 없게 된다. 폭력에 대한 분노가 다시 폭력을 낳는 데 기여하는 희생자 사진, 우리의 나르시스트적 공격성이 투사된 사진이 아니라 생존자의 상처를 그 상처의 착취 없이 끌어안는 '희망'의 마음 덕분에, 우리도 모르게 상처가 조금 아무는, 마음이 조금 따뜻해지는 경험을 하고 있을 것이다.

공적 역사란 그곳에서 그것을 경험한 사람들을 볼모로

적의 잔인함을 증거하지만, 임흥순은 그것을 그곳에서
겪었던, 지금도 살아있는 여성의 고통, 수치심을 끌어안으려는
듯 역설적으로 그 사진의 외상적 흔적을, 그 사진 속 옷에
묻은 '얼룩' 없이 기억하려고 한다. 그의 영상에서 늘 그때
그곳의 사건을 대신 반복하는 사람들이 등장하는 것은 우리의
미움, 차가움, 분노를 정당화하기 위해 타자를 착취하지 않은
채, 우리의 '지적' 태도 없이 그때와 지금의 당신의 마음을
닮으려는, 그래서 직접 당신의 몸이 되어보려는 어리석고
유치하고 절절한 노력이라 할 수 있다. 나는 기록으로서의
사진에 앞서 가짜 영상을 먼저 보여주는 감독의 '의도'가
그 사진에 찍힌 여성들, 그리고 그 자리에서 울부짖고
더러워지고 상처 입은 여성들을 위로하려는 시도라고, 감독의
말을 경청하며 주관적으로, 다소 진부하게 해석하고 있다.
이기복의 문장은 자신이 본 것을 길들이려는, 고통받는 자신을
위로하려는 문장의 '범례'이다. 그것은 외상을 우회하는
상징계적 언어이고, 직접 보았던 것을 외면하기 위해 덮는 베일,
거짓말 같은 것이다. 그는 똥물을 뒤집어쓴 여성들을 찍으러
바깥에서 온 사람이었다. 그는 자신이 수십 년간 찍은 얼굴 중
그 얼굴이 '가장' 순수한 얼굴이었다고, "그런 순수한 얼굴을
가진 사람을 아직 못 봤다"고 (거짓)말하고, 임흥순은 '얼굴을
가린 소녀, 바람에 머리카락이 살짝 흔들리는 소녀'의 영상을
이기복의 말에 이어 붙인다.

　　역사적 사진을 찍은 사진사 이기복과 영상감독 임흥순은

<hr />

16.
2018년 3월 11일, 작가와의
대화에서.

유사한 자리에 놓는다. 이기복은 그때 살았던 곳에 지금도
살고 있는, 더 나은 삶에 도착하지 않은 사람이고, 그녀들이
겪은 외상을 함께 목격했던 사람이고, 돌아와서 울었고, 그
순간을 사진사로서의 자신의 이력에서 '결정적인' 순간이었다고
고백하고 있는, 말하자면 정서적으로 내부자가 되어 있는
사람이다. 임흥순은 그가 '(못) 본' 그 얼굴을 우리에게 보여준다.
그 얼굴은 우리가 볼 수 없는 얼굴이다. 임흥순의 소녀가 손으로
가렸기 때문이다. 나는 이 장면을 〈위로공단〉의 아름답고
고통스럽고 감동적인 장면들과 마찬가지로, 혹은 인간에 대한
예의가 가장 잘 현시된, 당신의 말을 곧이곧대로(literally)
듣고 그 말대로 '행'한 나의 정직을 구현한 가장 '아름다운'
장면으로 기억한다. 오열과 공포, 서러움과 경멸의 현장에서
가장 순수한 얼굴을 보았다고 말하는 이기복의 방어기제는
외상을 길들이려는 생존자의 거짓말이다. "아직 못 봤다"는 말은
감탄문이지만 임흥순은 그 말을 제대로 서술문으로 들었다.
결정적 순간을 진부한 수사로 채우는/훼손하는 이기복의
문장은 임흥순의 '곧이곧대로'의 번역 덕분에 이상한 울림을
획득한다. 보여주지 않은 얼굴, 볼 수 없는 얼굴, 사실은 없는
얼굴은 보고 싶은 욕망, 시각 영상이 계속 만들어져야 하는
무의식적 충동의 '핵'이 된다. 인간성이 사라진 현장에서 '더
나은' 삶을 위해 투쟁했지만 지금도 그 자리에 남아있는 이들이
등장하는 임흥순의 영상이 싸움에 진 사람들, 승리에 도착하지
못하는 사람들, 가난하고 따뜻한 사람들을 위한 것임을
이 장면이 또 보여준다. 임흥순은 이들이 이기고 승리하는
그날을 위해서가 아니라 그곳에 지금도 남은 자들을 위로하기

위해 그들의 말을 '잘못' 듣고 열심히 듣는다. 그들은 진부한 은유가 여전히 생생하게 삶을 보유하는 그런 변두리에서 살고 있고, 그래서 그들의 은유는 여전히 시적 힘을 보유할 수밖에 없다. 누군가에게 임흥순의 이미지는 진부하고 누군가에게 그의 이미지는 진솔하고 누군가에게 그의 이미지는 감동적이다.

삼성반도체에서 일하다 병을 얻고 퇴사한 여성들은 임흥순의 영상에서 "사랑했던 애인이 나를 버린", "그를 미워할 수 없는 애틋한 감정"과 같은 묘사로 삼성에 대한 좌파적, 도덕적, 일반적 태도를 비껴간다. 분노가 목적이 아니기에, 옳은 자의 자기 증명이 아니기에, 우리의 사랑을 위한 것이기에 이렇듯 잘렸어야 할 장면들이 버젓이 공존한다. 그는 이해 가능한 이야기, 줄거리, 정보를 위해 자신의 인터뷰이들을 활용하지 않는다. 대신에 그는 역사적 아카이브를 남긴 무명의 사진사 이기복의 육성을 잘 듣고 그의 외상을 (재)해석하면서 그날 그곳으로 서정적으로 우리를 밀어 넣는다. 역사가 도달하기 전, 상징 언어가 작동하기 전, 집단적이고 공적인 의례가 일어나기 전, 이런 노출된 상황을 재연하고 그것을 위로하려는 게 안에 있으려는 임흥순의 '전략'이고 '예의'이다. 그런 점에서 분석가와 분석자의 위계가 붕괴된, 전체를 아는 자와 부분에 붙들린 자의 차이를 넘어선, 나와 당신의 이자적인 말걸기의 장면과 연관된 버틀러의 다음 문장은 곧 임흥순의 영상에 대한 설명이기도 하다. "말걸기의 구조는 서사의 한 특질, 즉 서사의 수많은 변화무쌍한 속성 중 하나가 아니라 서사의 방해 내지 차단이라고 말하고 싶다. 누군가에게 들려지게 되는 순간, 이야기는 서사적 기능으로 환원될 수 없는 수사적 차원을

떠맡는다."[17] 과거의 사실에 대한 교정이나 도덕적 분노가
아닌, 과거와 현재의 교섭 혹은 당신의 과거를 현재의 내가
끌어안고 당신의 기억과 나의 마음이 혼재한 제3의 시공간을
개방하는 임흥순의 말걸기는 따라서 서사에 저항한다. "서사적
형식으로 그/그녀의 삶을 설명할 수 있다고 주장하는 것은
심지어 어떤 특정한 윤리 기준, 관계성과 단절하는 경향이
있는 윤리적 기준을 만족시키기 위해 삶의 허위화를 요구하는
것일 수 있다"[18]라는 버틀러의 주장은 당신을 소재화하지
않으려고, 당신이 내 사랑이기에 당신을 제대로 틀린 방식으로
부르려는, 유능한 전문가가 되길 거부하는 임흥순의 순정과
인접한다.[19]

인민-아마추어 예술가들을 위하여

임흥순은 국내 미술계의 선-인정과 자연스럽게 조응하는
국제적 후-인정이 아닌 일종의 역수입 물건처럼 모국으로
들어왔다. 따라서 우리는 우리 미술계에서는 낯선('무'가치한?)
그의 '예술'을 우리의 언어로 비평해야 하는 곤경에 처해 있다.
그의 예술은 비평적 가치를 갖는가? 그의 예술은 우리가 알고
있는 예술인가?

　　이 글은 그의 작업을 비평적 관점 대신에 그의 영상이
그의 말을 증명하고 있다는, 그에 대한 주관적 믿음 혹은
사랑에서 시작되었고, 그래서 나는 이 글 역시 진부하면서
서정적이고, 시적이면서 과도하고, 모르는 채로 알고 있는
진실들이 나타나는 장면이 되게 만들고자 했다. 그의 말처럼

그의 영상은 어렵지 않고, 그러나 그가 예술가이기에 그의
영상의 형식적 새로움은 자명한 것이고, 낯선 것을 어려운
것으로 받아들이는 지성의 관성을 거스르며 낯선 것을 생생한
것으로 감각하는 감성의 일차성 덕분에 예술 전문가들이 아닌
이들에게 그의 영상이 감정으로 혹은 마음으로 다가가 있는
것은 당연해 보인다.

아마추어가 전문가를 대체하고 누구나의 솜씨가 전문가의
기술을, 일상이 예술을 넘보는 동시대 문화적 조건은 영상감독
임흥순이 출현하는 맥락이다. 자신을 아마추어 작가들과 같은
대열에 놓으려는 그의 전략은 이번 전시에서 더욱 강화되었다.
국립현대미술관 5전시실 입구에서 우리를 맞이하는 사천왕상은
제주 돌하르방의 명장 장공익이 직접 만든 금능석물원 입구에
위치한 것을 그대로 본떠 만든 일종의 '대역'이다. 미술을
많이 본 사람들이 말하는 것처럼 이 조악한 '복제품'을 감독은
"키치적이지만 볼수록 매력이 있다"라고 기술한다. 아마추어
예술가, 일상의 효용성에 충실한 이 대체품을 미술관으로
끌어들이면서, 불교신자 장공익의 열과 성의를 간직한 종교적
도상을 인용하면서 불교 의식인 49제를 자신의 전시의
문화적 맥락으로 반복한다. 이것은 미술관을 "제 명을 다하지
못하고 억울하게 죽은 이들을 위로하고 애도하는 공간"이
되도록, "기무사라는 군부대가 있던 미술관, 국가가 운영하는

17.
주디스 버틀러, 앞의 책,
111~112쪽.

18.
위의 책, 112쪽.

19.
「도슨트 분들께 드리는 전시
이해를 위한 안내 글」에 따르면
임흥순은 전시 개막 한 달 전
인천 요양병원에 계신 고모를
방문한다. 대화 중에 고모는
"기억하면 뭐하게?"라고 묻고

임흥순은 울음을 터트린다.
전시 개막 3주전 고모는
돌아가셨다. 꾹꾹 눌러둔
기억들, 말하면 다 아플
기억들, 무덤에 갖고 갈 기억들,
애도되지 못한 상실들, 여자들,
할머니들, 우리….

공공기관"을 인민의 일상적 의례로 덮으려는 위반적 시도이다.

장공익을 자신과 동등한 예술가로 대우하고, 아마추어 예술가를 제도 기관으로 끌어들인 임흥순의 전복은 영상 작품의 소재이자 그의 이번 사랑의 대상인 할머니들을 대우하는 방식에서도 나타난다. 정정화는 자서전『장강일기』의 작가로, 김동일은 구술집『자유를 찾아서─김동일의 억새와 해바라기의 세월』의 증언자로, 고계연은 자서전『강물이 내게 말을 걸어올 때』의 작가로,『한국전쟁의 기원』의 작가 브루스 커밍스(Bruce Cumings)와 대등한 대접을 받는다. 2017년 4월 돌아가신 김동일 할머니의 유품인 4천 점의 화려한 의상은 임흥순에게는 "우리가 흔히 생각하는 할머니의 삶, 큰 사건의 피해자, 어려운 삶을 살아온 사람 하면 떠올릴 수 있는 것과 정반대의 이미지"를 떠올리게 했고, 따라서 그는 그 삶에 합당한 대우를 위해 할머니의 의상을 "세트장으로서의 전시장 컨셉에 맞춰 영화 의상실, 소품실"에 나란히 걸었다. 빨간색을 사랑했던 열정적인 여성, 투옥과 모진 고문을 견디다 일본으로 밀항하신 제주 4·3사건의 투사 고(故) 김동일은 이번에는 임흥순 극장의 배우가 되었다.

할머니들은 이제 '우리' 기억 속에서도 살아있을 것이다. 친족들만이 아닌 유사가족들도 적의 공간에 차려진 애도의 극장에서 지금 할머니를 기억하는 데 참여했기 때문이다. 영상의 끝은 살아생전 김동일 할머니가 낭독한 시가 차지한다. 50년을 이국에서 산 할머니의 시는 할머니의 '사투리' 때문에 잘 안 들리지만, "억울한 죽음을 슬퍼마세요. 한라산에 제일 높은 솔나무가 되어서 일 년간 파리 파리한 솔나무가 되어서

낙락장송하시오"로 끝나는 구술은 고향에 대한 그리움, 제주 4·3사건 이후 떠돌았던 할머니의 삶, 그리고 억울함에 맞설 유일한 무기인 노래시를 완성한 예술가 할머니를 모두 증언한다. 역사는 우리를 이야기꾼으로, 1인칭으로 말하고 노래하는 사람으로 아마추어 예술가로 이끄는 공유재 같다. 평범한 사람들의 예술은 기교나 세련됨의 차원에서는 진부할 것이지만, 사랑하는 사람으로서 잘 듣고 잘 읽으면 거기엔 엄청난 매력, 힘, 슬픔이나 기쁨 같은 것이 있기 마련이다. 그래서 김동일 할머니가 자기 시를 읽는 그 장면에서 사람들이 울었다고 하는데 거기엔 진실이 있을 수밖에 없다. 마지막 전시실의 작은 아카이브 공간을 나오면 벽면에는 임흥순이 김동일 할머니의 유품을 정리하며 느낀 심정이 이번 전시의 마침표처럼 적혀 있다. "9월 2일 오전 11시 10분 일본 나리타 공항 도착. 할머니 저 왔습니다. 그동안 잘 계셨죠? 옷과 선물을 버리지 않고 모아오신 것들을 가지러 한국에서 왔습니다. 할머니 곁으로 보내드리려고요. 근데 저 기억하시겠어요? 미술 하는 사람입니다."

　　　미술 하는 사람 임흥순의 미술관 전시는 '장의사' 임흥순의 임무의 일부이다. 그는 전시가 끝나면 할머니의 유품 일부를 할머니의 고향인 제주 조천으로 갖고 가 태울 예정이다.[20] 아마추어들, 일기를 쓰고 자비로 시집을 내고 혼자서 돌을 깎는 이 평범한 사람들의 '정체성'으로 들어가 규범적 예술가의

20.
2018년 4월 29일 제주도 조천읍에서 김동일 할머니의 영혼을 위로하고 저승으로 고이 보내는 시왕맞이 굿이 치러졌고 그 과정에서 할머니의 유품 일부가 태워졌다. 유품은 2019년에 제주4·3평화재단에 위탁 기증될 예정이다.—편집자

정체성을 해체하면서, 자신을 만나러 오는 당신들에게
속수무책으로 붙들린 채로,[21] 자신도 알 수 없는 임무를 위해
자신도 모르는 역할을 하고 있는 임흥순의 '려행'이다. 마치
《우리를 갈라놓는 것들》의 부제로 들어간 '믿음, 신념, 사랑,
배신, 증오, 공포'와 나란히 버젓이 대등하게 불가능하게 동석한
'유령'처럼 임흥순은 타자로서 잘라내도 좋은 '틀린' 필름으로서
어떤 이름에도 들어가는 유령으로서 어떤 이름도 개의치 않는
인민으로서 어디든 간다. 당신이 부르는 곳이라면 그곳이
어디건 사랑하는 당신을 만나러.

21.
"누군가 저를 어떤 사건 속으로
살짝만 떠밀어도 그 이후
그 사건 속에 허우적대는(작업
때문에 고민하고 있는) 저를
발견할 때가 많습니다. 어느
순간 제 의지보다는 떠밀려서
하는 경우도 많아져버렸습니다."
「도슨트 분들께 드리는 전시
이해를 위한 안내 글」 중에서.

땅 아래 조지 클라크

여기의 것들은 열려 있다. 저기의 것들도 마찬가지
이다. 그것들을 서로 투사하는 것은 불가능하다.
여기 이것은 경계 없이 짜인 직물이다.

— 에두아르 글리상[1]

임홍순의 작품은 전체로서 아우르려는 다양한 시도를 보여준다.
그의 작품 활동은 폭넓고 다면적이며 작품들이 서로 다른
차원에 존재하는 경우가 많다. 그는 여러 매체를 오가는 작업을
해왔고 제작과 유통, 전시, 그리고 공공 참여의 방식에서 각
매체의 서로 다른 특성을 반영한다. 자주 거론되다시피, 이는
영화와 갤러리를 오가는 그의 작업 방식에서 명백히 드러난다.
그는 갤러리나 미술관에 멀티스크린으로 전시될 수 있는 버전과
전 세계 극장과 영화제에서 상영될 수 있는 장편 다큐멘터리
버전을 따로 만든다. 하지만 그의 작품의 복합적 특성을
이해하는 데 이런 이분법은 그리 유용하지 않다. 이 글을 통해
이 두 분야뿐 아니라 다층적인 차원의 분절(articulation)을
중요하게 활용하는 그의 작품의 특성을 보다 넓은 범위에서
정리해보려 한다. 분절의 문제에 대한 깊은 관심, 타인과 관계
맺고 목소리를 부여하는 행위가 그로 하여금 감춰진 삶과
역사를 다루게 하는 열정의 중요한 요소이다.

　　다면적인 의의를 지닌 임홍순의 프로젝트는 역사의
재건과 기억의 문제에 주로 초점이 맞춰 있다. 기억에 관한
그의 작품들은 과거가 물질적 기록이나 공식 역사를 통해서,
그리고 메아리로서, 감각으로서 우리에게 되돌아오도록 하는
복합적 방법을 묘사한 발터 벤야민(Walter Benjamin)의 글을

떠오르게 한다. 벤야민은 데자뷰(déjà vu) 현상을 이야기하며 이 용어에 대해 이렇게 질문을 던진다. "우리에게 메아리처럼 작용하는 사건에 대해 이야기해야 하지 않을까? 지나간 삶의 어둠 속 어딘가에서 온 소리에 깨어난 메아리처럼. 같은 맥락에서, 한 순간이 마치 이미 살아온 시간처럼 우리의 의식 안으로 들어오는 충격은 소리의 형태로 우리를 소스라치게 한다. 그것은 바스락거리거나 두드리며 우리를 예기치 못하게 과거의 서늘한 무덤 안으로 부르는 힘을 가진 단어이다. 현재는 그 무덤 천장에서 울리는 메아리로만 들린다."[2] 우리 의식 안으로 다시 들어오는 과거의 충격을 재구성한 벤야민의 묘사는 임흥순의 작품에서 반복적으로 변주되는 역사의 촉각적 형태를 이해하는 수단이 된다. 임흥순의 모든 작품에서 이루어지는 급진적인 재배치는 인과관계의 개념, 선형적 시간 구조의 개념에 이의를 제기하며 공명의 형태를 활용해 우리를 둘러싼 땅과 사람들, 흔적, 역사의 표식과 부재를 이해하는 방식을 바꾼다.

　　개념미술과 정치적 다큐멘터리에서부터 제주도의 토착 지식과 물질세계에 생명을 불어넣는 애니미즘 신앙에 이르기까지, 그의 실천은 복합적인 형태의 사유를 토대로 한다. 이런 사유를 다시 찾는 것은 국가 서사에 대항하고 국토 분단의 기억과 경험에서부터 역사 속 불의와 정치적 트라우마, 노동권과

Édouard Glissant, *Poetics of Relation* (Ann Arbor: University of Michigan Press, 1997), 190.

2.
Walter Benjamin, *Berlin Childhood Around 1900* (Final Version and 1932–34 Version Excerpts) (Cambridge, Mass: Havard University Press, 2006), 126;

발터 벤야민, 『베를린의 유년 시절/베를린 연대기』, 윤미애 옮김, 길, 2007; 발터 벤야민, 『베를린의 어린 시절』, 조형준 옮김, 새물결, 2007; 발터 벤야민, 『베를린의 유년 시절』, 박설호 편역, 솔, 1992.

성차별 문제에 이르는 역사의 파열과 간극을 다루는 주된 수단이다. 내가 주장하는 바는 임흥순의 작품이 단순한 하나의 메아리에 그치지 않고 과거를 다시 울리게 하고 땅속으로부터 현재로 끌어올리기 위한 다른 수단을 찾으려 한다는 것이다. 이러한 노력은 그가 자신의 실천을 전개시키는 과정에서 이미지의 속성 자체에 대해 묻는 것으로 나타난다. 여기서 이미지는 시적 구성의 수단으로서의 이미지를 말한다. 단지 회화적 가치를 가진 이미지가 아니라, 구성된 대상으로서의 이미지, 여러 요소로 다듬어지고 대위법과 반복, 순환을 통해 구성되고 편집된 이미지이다. 그의 작품 속 이미지들은 이렇게 구성된 후 공명의 매개로 기능한다. 그리고 경험을 표현하고 과거를 현재로 가시화시켜 느껴지고 다루어질 수 있도록 하기 위한 적합한 수단을 찾으려는 시도에서 계속 변화한다. 그의 작업은 기억을 위한 매개체이지만 중요한 것은 그것에 다시 생명을 불어넣는 것이다.

임흥순은 핵심 문제들을 우회하는 순환적인 실천 방식으로 이러한 문제에 접근한다. 한 주기를 순환할 때마다 이들 이슈들이 다시 배치되는데, 제주 4·3사건, 한반도 분단, 한국 사회에서 여성의 위치, 트랜스내셔널리즘, 미국 대외정책의 영향 등이 그가 반복적으로 되돌아오는 주된 관심사이다. 한 예로, 임흥순은 왜 작품에서 결정적인 입장을 표명하지 않고 제주 4·3사건으로 반복해서 돌아오는가? 그는 이 역사를 그의 초기 단편 〈숭시〉와 〈긴 이별〉, 1948년 3월의 봉기를 다룬 장편 〈비념〉을 통해 다룬 적이 있다. 그리고는 2015년 〈다음인생〉과 최근의 3채널 설치 작품인 〈우리를

갈라놓는 것들〉을 통해 제주라는 소재로 다시 돌아왔다. 세 명의 여성에게 헌정된 이 작품에서 우리는 그 세 여성 중 한 명이자 제주 4·3사건에 참여했던 좌익 활동가 김동일의 삶의 편린들을 마주한다. 임흥순은 그녀의 삶에서 채집된 인터뷰와 취미 활동을 작품으로 통합할 뿐만 아니라, 그녀의 유품과 그녀가 만든 작품도 전시에 포함했다. 그녀의 시는 영화를 구성하는 일부이다. 전시된 유품들은 애도의 마지막 의식으로서 그녀의 고향인 제주도에서 불태워질 것이다. 이 요소들을 모으고 장소와 역사와 사람들에게 되돌아가는 것은 역사 관념을 기념비화하는 것을 피하고 지속적인 재협상에 뿌리박은 과거를 다루는 방식을 제시하기 위한 것이다.

임흥순이 작품을 통해 계속 회귀하는 풍부하고 복합적인 삶과 역사는 환기되어 현시되며 사안을 꿰뚫어보는 개입을 통해 우리의 경험과 동시대적이게 만든다. 이러한 개입 행위는 사안을 투명하게 하는 것과 혼동되어서는 안 된다. 그의 작품은 현존과 부재 사이에 잘 계산되어 자리하며 사실을 드러내려 하고 때로는 정보를 전달하지만, 시종일관 재현과 거리두기, 공동 작업의 효율적인 전략을 사용한다. 애니미즘적 사유를 따라 사물, 소유물, 방, 건물, 해안선, 들, 나무, 산과 언덕은 생명과 의미를 지닌 것으로 보이고 있지만, 그것들을 보여주는 이유가 직접적으로 나타나지 않은 채 특수성을 지닌 개체로 분절된다. 이런 묘사 방식은 모호한 것이 아니라 사물이 가진 생명력에 대한 믿음에 기초해 구성된 것이다. 시인 글리상은 사물을 이해한다는 것이 그것을 투명하게 하는 것이 아니라는 것을 효과적으로 주장한다. 투명성의 오류는

"서구 사상의 관점"을 영구화한다.[3] 글리상의 이런 주장은
지지받아야 한다. 그가 이야기했듯, 예술가와 주체는 "불투명할
권리를 주장해야 한다. 그것은 간섭할 수 없는 독재권 안에 숨는
것이 아니라 환원 불가능한 개체성의 근본적 존재 권리이다.
불투명성은 다른 것과 공존하고 융합하며 함께 직조될 수 있다."[4]

　　물질과 삶, 존재의 방식과 불투명성을 직조하는 것은
〈우리를 갈라놓는 것들〉에서 세 명의 주요 등장인물의
삶의 요소를 무대화하는 과정에서 반복적으로 나타나는
요소이다. 김동일은 반제국주의 활동가 정정화와 한국전쟁
당시 빨치산으로 싸웠던 고계연과 함께 등장한다. 이 여성들은
이미지, 사물, 경험의 복잡한 태피스트리를 통해 현시된다.
전시된 소유물에는 김동일이 직접 뜬 물건들과 옷가지가 포함돼
있다. 임흥순은 이런 구성 요소와 사물들을 보여줌으로써
이해와 시적 이미지의 새로운 모델을 제안한다. 글리상이
완벽하게 표현했듯, "진정으로 이해하기 위해서는 부분의
속성이 아니라 짜인 직물에 주목해야 한다."[5]

불구화된 균형

아시아 전역에 걸친 일본의 식민지 확장은 유럽과 미국의
아시아 침략에 뒤이어 이루어졌다. 베네딕트 앤더슨(Benedict
Andersen)은 일본이 "19세기 말미에 제국주의 게임에
뒤늦게 뛰어들었다. … 일본의 지배계급 엘리트들은 1895년
대만 점령과 1910년 한국 침략에 이어, 서반구에서 미국이
행사하는 정치적·경제적·군사적 수단에 상응하는 패권 지역인

남아시아와 동남아시아에서 자신의 국가를 위해 그러한 수단을 찾았다"라고 건조하게 기술한다.[6]

앤더슨은 20세기 후반 아시아의 권력 재배열을 유럽 식민지의 붕괴에 의해 생긴 틈새, 일본과 미국의 전후 경제 관계, 그리고 아이러니컬하게도 중국의 사회주의 혁명으로 인한 세계 무대에서의 중국의 고립 등의 여러 요소가 함께 작용한 결과라고 주장한다.[7] 이런 복합적 요소들이 아시아의 권력 구조를 바꿔놓았고 소위 '아시아의 네 마리 작은 호랑이'로 불리는 한국, 대만, 싱가포르, 홍콩의 기적적인 경제 부흥으로 이어지는 새로운 역학 관계를 만들어냈다.[8] 이 복합적 요소들은 숙고해볼 만한 가치가 있다. 왜냐하면 이것들은 이 지역의 정치 변화와 그로 인한 지배 서사, 즉 세계 무역에 참여할 수 있도록 한 이 지역의 새로운 민주주의와 관련해 거론되고 투사되어온 지배 서사의 이데올로기적 해석에 대해 말하고 있기 때문이다.

중일전쟁, 아시아태평양전쟁과 제2차 세계대전에도 불구하고 전후에 일본의 아시아 지배는 식민 지배에서 경제 정책으로 전환되어 계속 증대되었다. 앤더슨은 이를 두고 "오래된 야망은 사라지지 않았다. 다만 경제의 형태를 취했을

3.
Édouard Glissant, op. cit., 190.

4.
Ibid.

5.
Ibid.

6.
Benedict Richard O'Gorman Anderson, *The Spectre of Comparisons: Nationalism, Southeast Asia, and the World* (New York: Verso, 1998), 301.

7.
위의 책 14장 '할 수 있는 자가 구하라'(Sauve Qui Peut)에서 앤더슨은 전후 시기 아시아 경제의 기적을 다루고 있다.

8.
Ezra F. Vogel, *The Four Little Dragons: The Spread of Industrialization in East Asia* (Cambridge, Mass: Harvard University Press, 1991).

뿐이다"라고 표현했다.[9] 많이 회자되는 1980년대의 동아시아와 남아시아의 경제 '기적'은 상당 부분 일본과 북미의 지속적인 관계가 아시아로의 투자로 이어져 일본의 이전 식민지 국가들, 특히 대만과 한국과의 새로운 관계를 가능하게 했던 사실에 기인한다. 두 나라는 전쟁 직후에는 일본과 거리를 두었지만 1980년대에 "미국과 일본에서 들어온 엄청난 자본과 기술"로 인해 일본과 새로운 관계를 형성했다.

중화민국의 국민당과 한국의 초대 정부 시절 두 나라는 강력한 반사회주의 법률을 채택했다. 한국은 국가보안법을 제정했고 대만은 계엄령[10]을 선포했다. 경제학자 에즈라 F. 보겔(Ezra F. Vogel)이 주장했듯 "대만과 마찬가지로 산업화 무렵의 한국은 공산군의 위협에 사로잡힌 분단 국가의 반쪽이었다."[11] 이 두 나라의 상황을 돌아보면 두 나라의 연관된 경험을 이해하는 데 도움이 된다. 특히 임흥순의 반복적인 작업에서 볼 수 있는 것처럼, 예술가들이 이데올로기에 어떻게 반응했으며 국가적·경제적 서사에 어떻게 질문을 제기했는지 이해할 수 있다.

두 나라에 대해 쓰인 신자유주의 서사와 그 서사를 의문을 갖고 파헤치기 위해 예술가들이 개발한 전략을 고찰하기 위해 임흥순의 작품 〈위로공단〉을 대만 작가 첸 치에젠(Chen Chieh-jen)의 작업과 연관지어 간단하게 살펴볼 필요가 있다. 세계은행이 "아시아의 기적"이라 부른 지 20년 이후에 도래한 21세기에는 더 큰 경제 발전이 이루어졌지만 기적의 수면 위에 처음부터 떠 있던 거품 경제의 불안도 함께 증가했다. 20세기 후반의 대만과 한국은 산업화 경제를 혁신과 기술에 중점을

둔 새로운 영역으로 전환했고 기적의 토대가 된 제조업을 이웃 동남아 국가들에 아웃소싱하기 시작했다.

챈 치에젠이 1990년대 말에 예술 활동으로 돌아가 자신이 유년을 보낸 타이베이 변방 산업지대인 타오위안을 배경으로 작업을 한 것은 이러한 산업 쇠퇴라는 큰 틀 안에서 일어났다. 그가 그곳에서 실현한 것은 버려진 공장과 이전의 비밀 군사법원을 아우르는 대만 사회와 정치의 축소판이었다. 2003년에는 폐업한 리엔 푸 의류공장에서 일하던 노동자들을 불러 7년 전 폐쇄된 공장 건물을 다시 점거하게 해 영화 〈공장〉(Factory, 2014/2015)을 만들었다. 임금이 비싸지고 생산업체들이 싼 노동력을 찾아 해외로 이동함에 따라 자신들의 손으로 세운 경제에서 버림받은 노동자들은 보상금도 받지 못한 채 쫓겨났고 연금도 받지 못했다. 이것이 대부분 여성으로 이루어진 노동력을 등에 업고 신자유주의 경제를 발전시킨 산업 세계의 어두운 그늘이다.

챈 치에젠의 영화는 개발 이데올로기와 서사를 심문하는 방식 면에서 임흥순의 〈위로공단〉과 비교될 수 있다. 두 나라는 사회의 보이지 않는 부분인 여성 노동자들의 산 경험이라는 공통분모로 연결된다. 두 작가는 실제 노동자들과 밀착해 함께 작업하며 그들이 목격한 부조리에 대항하는 재현 방식을 찾는다. 흥미로운 점은 두 작품 모두 각 작가의 작품 경력에서 꽤 늦은

9.
Benedict Richard
O'Gorman Anderson,
op. cit., 301.

10.
동원감란시기 임시조관은 1948년 4월 18일 중화민국의 헌법 제정을 가져왔고, 4차례의 헌법 수정을 거쳐 1991년 5월 1일이 돼서야 폐지되었다.

11.
Ezra F. Vogel, op. cit.

시기에 만들어졌으며 역사의 잔혹한 과정을 심문할 새로운 분절 전략과 수단을 보여준다는 점이다. 임흥순이 1990년대 후반 협업에 의해 만든 '성남프로젝트'[12]는 일련의 장소특정적 프로젝트 및 개입, 협업을 통해 구시가지와 분당 지역을 중심으로 도시의 부분들을 지도 그리려는 시도이다. 조지은, 전용석, 장효정 등의 작가들과 함께 만들고 2002년에서 2004년 사이에 활동한 믹스라이스는 노동 문제, 특히 이주 노동자 문제를 중점적으로 다룬다. 노동, 산업의 탈물질화와 신자유주의의 과정에서 버려진 이들에 대한 관심이 〈위로공단〉에서 보이는 새로운 차원의 분절 방식의 모색과 상통한다.

　　이 두 작품의 그늘에는 공히 식민주의의 잔재와, 정부가 노동자들을 비인간으로 취급하기 위해 택한 소외 정책이 있다. 신자유주의 논리는 식민 지배 권력과 자원의 착취를 정당화한 인권 부정을 통해 형성된 개념을 토대로 정립됐다. 두 작품 모두 노동자 숙소의 구조에서 가장 적나라하게 드러나는 착취와 유린 체제가 지속되는 논리에 대해 이야기한다. 소외된 노동자들의 기억과 몸짓에 그대로 살아 숨쉬는 강요된 노동의 그림자가 작품 속 두 공장에 아직 드리워져 있다. 〈위로공단〉에서 임흥순은 자신이 촬영하는 여성들에게 말을 걸고 그들에게 행위주체성(agency)을 부여할 수 있는 방식을 찾아냈다. 제주 학살의 그림자, 식민주의의 공포는 영화 안에 목록화되어 있는 진행 중인 착취의 과정과 자신의 인간성을 확인하려는 여성들의 투쟁에 반영되어 있다. 조르조 아감벤(Giorgio Agamben)은 유럽 역사에서 계속 재귀되는 포로 수용소의 잔재에 대해 논하면서 다음과 같이 말했다.

수용소에서 저질러진 참사에 대해 제기되어야 할 질문은 같은 인간에게 어떻게 그런 잔인한 일을 저지를 수 있었냐고 하는 위선적인 질문이 아니다. 인간이 그토록 완전히 권리와 혜택을 박탈당해 그들을 대상으로 한 어떤 행동도 범죄로 간주되지 않는 것을 가능하게 한 법적 절차와 권력의 분배에 대해 철저하게 조사하는 것이 더 솔직하고 더 나아가 유용한 일이 될 것이다(그런 상황에서는 사실 어떤 일도 일어날 수 있었다).[13]

임홍순의 작품에서 제기되는 급진적인 질문은 정확히 이 지점에 존재한다. 사건의 끔찍함을 강조하는 수사 대신 피로 얼룩진 식민지 역사의 장대한 진혼곡을 창조하는 그의 작품은 자신의 작품에서 협업과 재현 과정의 토대가 되는 질문으로 계속해서 돌아간다. 그의 작품은 어떻게 권리가 회복될 수 있을지, 인권을 박탈당한 이들에게 되돌려주기 위해서 어떤 전략을 써야 할지 재차 질문한다.

12.
성남프로젝트는 김태헌, 김홍빈, 박용석, 박찬경, 박혜연, 손혜민, 유주호, 임홍순, 조지은 등의 작가들로 형성된 그룹으로, 1998년 서울시립미술관의 《성남모더니즘》 전시에 참가한 뒤 2002년 광주비엔날레 워크숍을 마지막으로 하고 해산했다. 이들의 프로젝트는 지역을 매핑하고 탐험하며 그것을 갤러리 공간으로 가져오는 다양한 전략을 취했다.

13.
Giorgio Agamben, *Homo Sacer: Sovereign Power and Bare Life* (Redwood: Stanford University Press, 1998), 97; 조르조 아감벤, 『호모 사케르』, 박진우 옮김, 새물결, 2008.

유령의 위상학

임홍순은 작품을 통해 역사적으로 중요한 장소, 과거의 흔적이 서려 있는 장소를 기록한다. 그의 작품에는 땅에 대한 열정이 담겨 있다. 그의 영화와 설치 작품은 땅에 대한 열정, 과거와 현재 사이의 간극이 자아내는 마법을 표현하려 한다. 그의 카메라는 아무 일도 일어나지 않는 것처럼 보이지만 공명으로 가득한 풍경 속을 계속해서 배회한다. 그렇다면 우리는 과거에 사로잡힌 그 공간들을 어떻게 이해하고 그곳에 말 걸 수 있을까? 그의 작품 안에 표현된 부재, 간극과 균열, 분절의 양식과 차원, 기록 방식과 어떻게 대화해야 할까? 임홍순의 전작에 걸쳐 과거에 사로잡힌 정서는 복잡한 위상학을 구축하면서 시간에 관한 지도뿐 아니라 지리적인 지도를 축적하는데, 과거의 것만큼이나 현존하는 것과도 공명한다.

마크 피셔(Mark Fisher)는 그의 마지막 저서인 『이상한 것과 으스스한 것』(The Weird and the Eerie)에서 형이상학적인 것을 저항으로 이해할 것을 제안한다. "형이상학적인 것은 가장 근본적인 저항이다. 그것은 존재와 부재 사이에 존재한다."[14] 피셔에게 있어 이 두 용어가 환기시키는 느낌은 있어야 할 것과 있지 않아야 할 것을 짚어보고 그에 접근하기 위한 수단, 역사에서 지워진 것들뿐 아니라 부인된 미래에 대해서 생각하기 위한 수단이다. 그의 글에서 중심이 되는 것은 미래를 가늠할 방법을 찾고 과거의 실패와 트라우마에 직면해서도 생각할 수 있는 미래의 가능성을 개시하려는 시도이다. 피셔는 이러한 잠재적 미래를

데리다(Jacques Derrida)의 '유령학'(hauntology)이라는 용어를 통해 위치 지음으로써 현존하는 동시에 부재하는 유령으로 형상화된 정치적 유토피아를 고찰한다. 이 용어는 그 자체로 존재론(ontology)의 개념을 이용한 일종의 유희로, 우리가 발굴이라고 부르는 것—미술·영화·음악 등에서 보이는 탐구의 행위이자 죽은 것들과 잃어버린 미래를 회복하기 위해 과거의 역사, 스타일, 소리, 기술을 땅속에서 파내는 과정—을 이해하고자 하는 피셔와 같은 작가들에 의해 점점 더 많이 사용되고 있다.

피터 뷰즈(Peter Buse)와 앤드류 스토트(Andrew Stott)는 이 개념의 기원, 그리고 미래에 대한 역사상의 사상들이 출몰하는 것에 대해 다음과 같이 상기시키듯이 설명한다. "유령은 과거에서 와서 현재에 나타난다. 하지만 유령이 과거에 속한 존재라고 말하는 것은 적절하지 않다. … 그렇다면 유령과 동일시되는 '역사적' 인물은 현재에 속하는가? 당연히 그렇지 않다. 죽음으로부터의 귀환이라는 생각은 모든 전통적인 시간성의 개념을 깨뜨려버리기 때문이다. 따라서 유령이 속한 시간은 역설적이다. 유령은 갑자기 '돌아오기도' 하고 허깨비처럼 모습을 드러내기도 한다. 데리다는 귀환과 새로운 출현이라는 이 이중의 움직임을 '역사'와 '정체성' 같은 형이상학적 용어의 토대 위에서 유령처럼 유예된 비-기원(non-origin)을 가리키는 신조어인 '유령학'으로 부르기를 좋아했다."[15]

14.
Mark Fisher, *The Weird and the Eerie* (London: Repeater, 2016), 60.

15.
P. Buse and A. Stott, *Ghosts: Deconstruction, Psychoanalysis, History* (London: Palgrave Macmillan, 1999), 11.

21세기 초에 유령학의 개념에 대한 관심이 다시 증가한 것은 새로운 음악과 소리에 대한 탐구에서 비롯되었다. 코도 에슌(Kodwo Eshun)과 마크 피셔 같은 비평가들은 데리다의 개념과 벤야민의 메아리의 묘사에 대한 응답으로 미래를 상상할 수 있게 하는 수단으로 소리와 공명을 사용한 정치적 프로젝트를 분석하는 글을 썼다. 피셔가 주장하듯, "소리의 유령학이 더브(dub)와 힙합의 아프로퓨처리즘(Afrofuturist) 사운드학과 그 시작을 같이 하는 것은 우연이 아니다. 탈구된 시간은 블랙 애틀랜틱(Black Atlantic) 문화 경험의 결정적 특성이기 때문이다." 피셔가 이야기하는 역설은 '어떻게 유령이 죽을 수 있는가'에 대한 것이다. 이 질문을 블랙 애틀랜틱 문화의 트라우마를 다룬 음악과 문학과의 관계에서 재구성하면, 자신의 과거가 소멸된다면 어떻게 존재할 수 있는가가 될 것이다. 피셔의 표현에 따르면, "현대의 미국 흑인들이 노예제도를 지워버리고자 하는 소망은 자신을 지워버리는 것이라는 무서운 깨달음"[16]인 것이다. 에슌은 이것이 디트로이트 테크노(Detroit techno)에서 정글까지, 미래의 충격을 다루고 역사 안의 신체와 자신의 위치를 생각하고 어떻게 미래의 압박이, 그 간극과 균열과 충격이 새로운 경험, 심지어 즐거움으로까지 전환될 수 있을지를 모색하는 새로운 음악에서 표현된다고 보았다. 그는 이렇게 묘사한다. "공포에서 도망치려는 임계치가 비명을 지르고 있다. 온몸이 거대한 경보기의 집합체로 전환되고 장기들이 당신 밖으로 도망치려는 것 같다. 다리는 북쪽으로 가려 하고 팔은 남쪽으로, 발은 또 다른 쪽으로 가려 하는 것 같다. 온 몸이 텅 비워지려는 것만 같다. ⋯ 당신 자신으로부터 '무단이탈'하고

싶은 것이다. 하지만 그럴 수 없기 때문에 그냥 머물러 즐긴다."[17]

도피와 개입을 향한 이중의 욕망, 충격적인 역사, 부정된 미래와 함께 공존해야 하는 엄청난 역설은 임흥순이 유령 같은 장소를 반복적으로 찾아 촬영하는 것과 그의 작품에서 점점 더 많이 등장하는 허깨비 같은 존재, 재연된 유령의 존재, 그리고 작품에서 여러 층위의 분절된 현실을 점점 더 뒤섞는 것으로 나타난다. 이것은 남북한 경계를 넘는 경험을 다룬 〈려행〉의 끝부분 장면들에서 뚜렷하게 나타난다. 암묵적이고 형이상학적인 경계선은 이 작품에서 대조적인 현실 사이의 선으로 표현된다. 〈우리를 갈라놓는 것들〉에서 세 개의 서사가 개기일식이라는 우주적 사건, 즉 존재 양식을 보여주는 가림과 드러냄의 순간을 통해 서로 만나는 것도 같은 것을 말하고 있다.

나는 임흥순의 전략을 이해하기 위해서 분리하는 선들을 가로질러 도약하는 이런 사유의 선들이 만들어내는 위상학을 이해할 것을 제안한다. 그의 훌륭한 단편 작품 〈숭시〉의 끝부분에서 카메라는 어두운 길 위에서 빛을 받아 빛나는 개구리를 쫓는다. 개구리는 자신을 샅샅이 훑어보는 시선을 받으며 뛰어오른다. 카메라가 쫓아가는 동안 개구리는 이쪽저쪽으로 방향을 바꾸며 뛰어간다. 뛰어오르는 동선을 쫓아가려 하면서 우리는 그것이 단순한 뒤쫓음이 아니라 상호 의존적인 움직임이라는 것을 깨닫는다. 개구리가 움직이는 길에

16.
Mark Fisher, "The Metaphysics of Crackle: Afrofuturism and Hauntology," *Dancecult: Journal of Electronic Dance Music Culture 5*, no. 2 (2013): 51.

17.
Kodwo Eshun, "Abducted by Audio," *Abstract Culture*, *Swarm 3*, Issue 12 (1997): Ccru, 12–13.

따라 위상학이 그려지고, 임흥순은 쫓아가는 행위를 전략으로 삼아 과거의 유령을 추적한다. 제임스 클리포드(James Clifford)가 주장한 것처럼, "강제로든 자의로든 추방은 여러 형태들의 거주와 머무름의 항상 풀리지 않는 변증법 안에 존재한다."[18] 임흥순의 작품은 장소, 움직임과 정지, 존재하는 것과 존재하지 않는 것의 형이상학을 창조하려는 시도라고 할 수 있다.

유목학을 향해

> 역사는 항상 정주자의 관점에서, 그리고 단일한 국가 장치의 이름으로, 아니면 최소한 있을 법한 국가 장치의 이름으로 쓰인다. 심지어 유목민을 다룰 때조차도. 역사에 대립하는 유목학이 빠져 있다."
> — 질 들뢰즈, 펠릭스 가타리[19]

> 과거가 우리 앞에 있다고 보는 시간 개념은 우리가 기억을 유지하고 현재를 인식하도록 돕는다. 우리 뒤에 있는 것(미래)은 보이지 않고 언제든 잊혀질 수 있다. 우리 앞에 있는 것(과거)은 쉽게 잊혀지거나 간과될 수 없다. 우리 마음의 눈 바로 앞에 있으면서 항상 과거가 현존하고 있음을 상기시키기 때문이다. 과거는 우리 안에 살아있다. 죽은 자가 살아 있다는 비유적 의미보다 더 생생하게 살아 있다—우리는 우리의 역사이다.
> — 에펠리 하우오파[20]

들뢰즈와 가타리는 공저 『천 개의 고원: 자본주의와 분열증』
(A Thousand Plateaus: Capitalism and Schizophrenia)에서
철학의 형식 자체에 도전하는 많은 사유 원칙, 개념적·예술적·
정치적 전략을 개진하는데, 그 중 중심이 되는 것은 책의
구조 자체이다. 이 책의 구조는 '장'(chapter)이 아닌
'고원'(plateaus)들로 이루어져 있다.[21] 들뢰즈와 가타리는
각 고원이 독립적으로 읽힐 수 있는 책을 고안했다. 그들은
자신들의 중요한 명제인 리좀(rhizome)을 열려 있고 연결
가능한 형식으로서 제시한 후 이어지는 글에서는 텍스트 자체와
그 형식을 지속적으로 반영하는 수많은 참조와 암시를 통해
질문을 탐구해나간다. 이런 형식과 이상해 보이는 책의 구조가
왜 필요했는지는 리좀의 개념을 통해 알 수 있다. 하지만 나는
그들이 '유목학'(nomadology)이라고 명명한 사유 방식을
위한 그들의 명제를 임흥순의 작품과 그가 역사와 맺는 관계에
비추어 논하고자 한다. 그들은 특유의 유희적인 방식으로 "유목
과학(nomad science)은 왕실 과학이나 제국주의 과학과 매우
다른 특이한 것으로 발전했다"라고 기술한다.[22] 이 특이한
사유 방식은 "국가 과학(State science)의 요구와 조건에 의해

18.
James Clifford, "An ethnographer in the field: James Clifford interview," *Site–Specificity: The Ethnographic Turn*, ed. Alex Coles (London: Black Dog Press, 2000), 59.

19.
Gilles Deleuze and Felix Guattari, *A Thousand Plateaus: Capitalism and Schizophrenia*, (Minneapolis: University of Minnesota Press, 1988), 23; 질 들뢰즈·펠릭스 가타리, 『천 개의 고원: 자본주의와 분열증 2』, 김재인 옮김, 새물결, 2001.

20.
Epeli Hau'ofa, *We Are the Ocean: Selected Works* (Honolulu: University of Hawaii Press, 2008), 67.

21.
Gilles Deleuze and Felix Guattari, op. cit., xxi.

22.
Ibid., 362.

끊임없이 저지되고, 억제되고 금지되었던" 비판적 실천으로 이해할 수 있다.[23]

임홍순의 작품을 관통하는 것은 국가 장치에서 부정되고 무시되거나 비가시화된 역사를 다루는 형식의 모색이다. 국가의 논리, 혹은 앤더슨의 유명한 정의를 이용하자면 상상의 공동체는 그들의 기준과 세계관, 그들이 정의하는 역사에 따라 경험의 틀을 짓는다. 이것은 리좀적 논리가 아니라 선형으로 작동하는 사고 체계이다. 우리는 이것을 깨뜨리기 위해 다른 지식의 형태와 사유의 방식을 찾을 필요가 있다. 선형성과 인과관계가 경험 역사의 결정적 요소라는 관념은 반드시 재고되어야 한다. 이것이 임홍순이 그의 작품에서 역사를 재구성하려는 하나의 방식이자, 분리와 균열, 타원으로 특징지어진 역사에 접근할 때 선형적인 사고방식, '왕실 과학 또는 제국주의 과학'에 결핍되어 있는 것이다.

통가와 피지를 연구하는 위대한 민족지학자 에펠리 하우오파(Epeli Hau'ofa)는 남태평양 섬 원주민들의 토속 사상과 문화를 탐구, 보존하고 재개념화하려 했다. 그는 종교를 오세아니아의 프레임을 통해 접근하면서 고립된 섬으로서도, 식민 지배에 의해 멜라네시아·폴리네시아·미크로네시아로 나누어진 "유럽이 강제한, 세 개로 분할된 섬 지역"[24]으로서도 접근하지 않았다. 대신 지속적인 유동성과 연결성이 특징인 바다로 연결된 지역으로서 접근했다. 그는 주요 저작에서 식민 시대 이전의 오세아니아 철학 전통을 다루었는데, 그 중 그들이 시간을 이해하는 방식, 그리고 그것과 태평양을 가로지른 선형적 사고방식과의 관계에 대한 그의 주장은 우리의 논의에

매우 적합하다.

선형적 가족 계보의 중요함에 주목하던 그는 오스트로네시아(Austronesia)어에서 피지어와 통가어에서와 마찬가지로 과거가 화자의 뒤가 아닌 앞에 있는 것으로 표현하는 것에 대해 탐구한다. 릴리칼라 카멜레이히와(Lilikalā Kameʻeleihiwa)는 이렇게 이야기한다. "하와이 사람들은 현재에 확고히 서 있다. 미래를 등지고 눈은 과거에 고정한 채 현재의 딜레마에 대한 답을 역사에서 찾는다. 미래는 항상 알 수 없는 것이고 과거에는 풍부한 영광과 지식이 있기에 그들에게 이런 방향성은 지극히 실용적인 것이다."[25] 이런 인과관계의 논리에는 자신을 둘러싼 것들, 조상, 그리고 가장 중요하게는 환경과의 관계를 이해하는 방식의 변화가 내재되어 있다. 하우오파는 "시간이 순환적인 곳에서 시간은 자연환경과 사회와 떨어져서 존재하지 않는다"라고 말하며 이렇게 설명한다. "시간은 꽃들의 주기적인 개화, 새와 바다 동물들, 특정한 잎이 떨어지는 것, 달의 변화, 풍향과 날씨의 변화 같은 자연 현상으로 나타나는 계절의 규칙성과 밀접하게 연관되어 있다."[26]

우리가 시간을 이렇게 생태학적인 순환적 시간 개념으로서 전환해 이해하면 과거가, 그리고 과거가 현재에 대해 알려주는 바가 더욱 중요해진다. 이것이 국가 과학 밖에 있는 과학의

23.
Ibid.

24.
Epeli Hau'ofa, "Our Sea of Islands," *The Contemporary Pacific* 6, no. 1 (Spring 1994), 147–161. First published in *A New Oceania:*

Rediscovering Our Sea of Islands, eds. Vijay Naidu, Eric Waddell, and Epeli Hau'ofa (Suva: School of Social and Economic Development, Suva: The University of the South Pacific, 1993), 161.

25.
Lilikalā Kameʻeleihiwa, *Native Land and Foreign Desires* (Honolulu: Bishop Museum Press, 1992), 22–23.

26.
Epeli Hau'ofa, op. cit., 67.

방법이다. 우리는 이런 개념을 통해 반식민지 저항을 관통하는 연결선을 찾고 멕시코의 사파티스타 민족해방군의 요구에 접근할 수 있다. 유명한 1994년 6월 두 번째 선언문에서 고인이 된 그들은 자신들의 요구를 "모두를 위해, 모든 것을 위해"라고 표명하며 "이대로라면 우리에게는 아무것도 남지 않을 것이다"[27]라고 했다. 데니스 페리리아 다 실바(Denise Ferreria da Silva)가 이 주장이 지닌 급진적인 의미를 풀어냈다. 그는 라틴아메리카를 비롯한 여러 지역에서 일어나는, 정의를 요구하는 동시대의 모든 원주민 및 농민 저항운동과 연관성이 있음을 설득력 있게 주장한다. 원주민과 농민들은 과거·현재·미래의 틀을 깨는 방식의 정의(定義)를 찾고 있으며 망자(亡者)를 능동적 정치 주체로 본다. 이와 같이 국가가 제안하는 정의의 유형들은 불의를 중재할 수 없는 논리를 따르고 있다. 국가 자체가 불의의 가장 핵심적인 장치이기 때문이다. 이것은 새로운 사고방식을 필요로 하는 역설이 된다. 국가와 국가 폭력은 동의어이다. 국가 과학은 국가의 구조 자체에 내재된 불의를 다루는 수단이 될 수 없다.

　　우리는 〈비념〉의 마지막 부분에서 제주시 화북동으로 안내되어 김봉수 외 38명의 사람들이 학살당한 곳으로 여겨지는 장소를 보게 된다. 여기서 임흥순은 제주 4·3사건 당시 장면으로 보이는 흑백 사진들로 이루어진 시퀀스를 보여준다. 사진 속 군인들은 처형을 위해 나무에 묶여 있다. 이 강렬한 시퀀스는 제주의 보이지 않는 학살에 대한 증언 대신 학살을 가능하게 한 논리, 인간성 말살을 보여준다. 그 사진을 배경으로 우리는 "빨갱이 새끼들 다 땅에 묻어"라고

외치는 목소리를 듣는다. 이미지의 부재, 국가에 학살당한 이들을 위한 애도의 과정과 무덤의 부재는 임흥순의 작업이 땅과 연결되어야 하는 당위성을 보여준다. 그의 작품은 자신의 것을 박탈당한 사람들, 사라진 사람들, 그리고 땅속에 묻힌 사람들과 연대한다. 바로 우리의 발밑에, 아름답게 촬영된 풍경 아래, 언덕 하나하나, 숲과 건물, 집, 군부대 아래 망자들이 누워있다. 림보(limbo)에 남겨진 망자들, 인간성을 부정당한 이들, 과거·현재·미래의 망자들이 기다리고 있는 화해의 수단은 우리가 시간을 이해하는 방식을 전환함으로써만 가능한 수단이다. 중심을 달리하는 유목학적 사유와 생태적 시간의 순환적 속성을 통해 우리는 임흥순이 도입한 전략을 이해할 수 있다. 그의 작품은 애도와 화해의 과정이 시작될 수 있도록 과거를 우리 앞에 두려 한다.

27.
Subcomandante Marcos, CCRI–CG of the EZLN (Clandestine Revolutionary Indigenous Committee–General Command of the Zapatista National Liberation Army), "Second Declaration of the Lacandona Jungle," June 1994.

역사를 잃은 세계의
기억 멜랑콜리

서동진

사례로서의 임흥순

2차 세계대전이 한창이던 시절, 영국의 철학자 콜링우드(R. G. Collingwood)는 제법 오랜 동안 철학의 무대에서 물러나 있던 관념론적 역사철학을 다시 끄집어냈다. 그리고 전쟁이 끝난 다음 해인 1946년, 그가 옥스퍼드 대학교에서 행했던 강의 노트와 그의 이른 죽음으로 미처 출판되지 못한 원고를 모은 책이 세상에 나왔다. 그리고 이 저작은 20세기 역사학을 뒷받침하는 기초적 관념을 마련해주었다. 그러나 이 책은 오늘날 더 이상 누구에게도 호소하지 못할 것이다. 그것은 기억에 대한 그의 적대 때문이다. 그의 생각에서 사람들에게 가장 격렬한 저항을 불러일으킬 사변을 꼽자면 이런 것일지 모른다. "역사적 사고는 언제나 반성이다. 왜냐하면 반성이란 사고행동에 대한 사고이며 모든 역사적 사고는 언제나 그러한 사고라는 것을 이미 보아왔다. … 이 문제는 기억이나 지각에 대한 역사가 성립할 수 있는가의 문제가 된다. 그리고 물론 그것은 불가능하다."[1] 추체험으로서의 역사를 강변하는 이 완고한 철학자는 역사와 기억 사이에 건널 수 없는 심연이 놓여있음을 통지한다. 그는 역사가의 온당한 임무를 직접적인 경험으로 주어진 것을 반복하고 회상하는 일로 절대로 환원할 수 없음을 강조한다. 오늘날의 용어로 옮기자면 그는 의식으로서의 반성을 통한 재현을 강조한다. 어떻게 역사를 재현할 것인가. 이를 가리키기 위해 그가 골라든 개념은 추체험이었다. 추체험이란 의식으로 번역되고 해석된 경험을 가리키는 말이다.

그러나 이제 역사는 경험이 되어버렸다. 우리는 이제 더는

역사가의 책을 읽거나 강연에 참석하지 않는다. 『해방전후사의 인식』을 읽고 '의식화'되던 세대는 이제 미욱한 중년이 되었다. 그리고 오늘의 젊은 세대는 증언·고백·폭로의 이미지(유사 역사 다큐멘터리에서부터 〈응답하라〉 류의 TV 드라마, 그리고 〈1987〉로 정점을 이룬 듯 보이는 일련의 영화들은 모두 이러한 기억의 문화에 참여한다)를 관람하며 고통의 뜨거움에 슬쩍 데이거나 지난날의 애틋한 풍속에 뭉클해 한다. 아무튼 역사와 연관된 반성된 사고나 객관적인 재현은 어떤 사건을 겪은 자들의 직접적인 경험, 그것으로부터 출현하는 증언, 목격, 혹은 이를 대신하는 물질적인 객체들—어떤 의미를 만들어내고 또 의미를 해독해야 할 언어적 기표가 아니라 경험 그 자체의 질료로서—의 제시[2]로 대체된다. 우리는 이제 하염없이 기억의

1.

R. G. 콜링우드, 『서양사학사: 역사에 대한 위대한 생각들』, 김봉호 옮김, 탐구당, 2017, 410쪽.

2.

이는 오늘날 전시에서 범람하는 아카이브에 대한 비판적 접근을 요청한다. 현재 어디에서나 마주하는 아카이브는 사전적으로 정의된 아카이브에 대한 이해를 넘어선다. 오늘날 아카이브는 점차 정동적인(affective) 경험을 촉발하는 오브젝트가 되어간다. 아카이브를 제시하는 근년의 전시들은 며칠에 걸쳐 관람해야 부분적인 독해가 가능하리만치 압도적인 정보들을 제시한다. 따라서 그것은 처음부터 '아카이브를 읽고 이해한다'는 가능성을 배제한다. 그런 탓에 엄청난 양의 아카이브는 읽기를 위한 텍스트의 배열과 모음이 아니라 관객에게 정서적인 감응을 위한 질료 자체로서 구실한다. 인식의 매체, 기록으로서의 아카이브라기보다는 정서적인 반응을 위한 소재로 전환된 새로운 아카이브의 특징은 보다 깊은 분석을 요하는 것이다. 아무튼 이런 새로운 아카이브의 특성은 임흥순의 아카이브 전시에서도 확인할 수 있다. 국립현대미술관의 전시 《우리를 갈라놓는 것들—믿음, 신념, 사랑, 배신, 증오, 공포, 유령》 (2017.11.30.–2018.4.8. 아래에서는 '전시'로 줄여 쓴다)에서 임흥순은 일본에서 세상을 떠난 김동일 할머니의 유품과 그녀의 뜨개 소품을 전시한다. 거대한 창고의 내부처럼 직선의 옷걸이에 걸려 배열된 할머니의 옷가지들은 '메시지'라기보다는 고통을 겪은 자의 삶 자체의 헌신으로서 관객에게 감정이입과 정서적인 반응을 촉구하는 듯 보인다. 바로 앞 전시실에서의 경험을 이어받아야 하기 때문이다. 5전시실을 구성하는, 마치 목맨 자를 기다리는 듯한 고목과 기슭에 닿아있는 듯한 거룻배 등은 '정동(affect)의 무대(stage)'를 만들어낸다. 마주하고 있는 이미지-대상에 완전히 침잠할 것을 강요하는 다크 큐브(dark cube)를 마다하고 여기저기에서 희미한 빛들이 새어나오는 드라마틱한 무대에서 영상을 마주하도록 하는 것이 적절한 일일지 아마 논란이 있을 것이다.

단편들을 마주하고 그것을 보거나 듣는다. 더불어 역사를 수용하고 전유함으로써 가능하다고 기대되던 역사의식은 이제 간과하거나 소홀히 하였던 고통의 피해자들에 대한 공감·전이·감정이입으로 전환된다. 역사는 이제 복잡한 서사적 장르들의 틈바구니에서 빠져나와, 특히 무엇보다 과학적인 지식으로서의 역사학을 격퇴하고 비판적인 재현으로서의 역사-이미지를 비웃으며 기억-경험-이미지를 듣고 보는 일로 바뀐다. (신)문화사, 일상사, 미시사, 구술사 등의 이름 뒤에 숨은 새로운 서사들은, 점차 역사적 재현과 의미를 '기억의 시학'(poetics)으로 재편한다. 그리고 이제 시간성에 대한 우리의 경험 역시 현저하게 바뀌어왔다.

결국 21세기의 초엽 우리는 콜링우드의 주장이 패배하였음을 인정할 수 있다. 현재 역사는 기억에 의해 흡수되거나 아니면 기억을 통해 가까스로 연명하고 있기 때문이다. 물론 우리는 기억이 역사의 대립 항(項)이 아니라는 것을 알고 있다. 역사가 지배하는 자의 의식 속에 반성된 역사라면, 지배당한 자들은 기억으로 역사 바깥에 놓인 자신들의 삶을 보존하고 전승하기 때문이다. 그리고 그 탓에 역사에 대한 환멸과 더불어 기억을 완강히 보호하고 그것에게 숨을 자리를 만들어주려는 집요한 의지가 생겨난다. 이때 기억은 역사의 외부에서 역사를 끊임없이 비판하고 개조하며 연대기적인 시간의 달력에 기록된 사건들을 새롭게 역사화한다. 기억은 역사의 적이 아니라 잘못된 역사를 수선하는 역사의 수호자였다. 그러나 이제 기억의 기능은 다른 것에 자리를 내주고 있다. 이는 무엇보다 시각예술이나

영화에서 더욱 두드러진다. 그런 점에서, 이렇게 말해도 좋다면, 역사-다큐멘터리로부터 기억-다큐멘터리로의 전환이라고 할 만한 흐름의 한가운데 서 있는 작가 중의 한 명인 임홍순의 작업을 예의 주시할 필요가 생긴다. 그는 역사에서 기억으로의 전환이라는 동시대 다큐멘터리의 경향을 그의 서명(署名)과도 같은 형식을 통해 다듬어왔기 때문이다.

그의 작업의 결과들을 기억-다큐멘터리로 명명하는 것은 그다지 세련된 처사는 아닐 것이다. 이를테면 그의 작업들을 '에세이 영화'(essay film)로 분류하고 장르적인 소속을 배정하는 것이 온당하다고 생각하는 이들이 많을 것이다. 에세이 영화를 둘러싼 표준적인 정의들을 좇자면 그리 틀린 생각은 아니다. 대개 에세이 영화란 개인적이면서 주관적인 경험을 통해 사회에 대한 지각을 보여주는 새로운 다큐멘터리를 가리키곤 한다. 그러나 에세이 영화란 용어는 내게 마치 새로운 유행을 가리키는 이름처럼 들린다. 그것은 에세이 영화가 역사적으로 발생한 것임을 감춘다. 우리는 에세이 영화가 어떤 전환과 표류의 효과로서 등장했을 것이라 어렵지 않게 짐작할 수 있다. 과거의 영화나 이미지들을 소급적으로 에세이 영화로 불러 세우고 정렬할 때 우리는 또한 영상 이미지를 경험하고 해석하는 새로운 인식론이 대두하고 있음을 감지할 수 있다. 그런 변화의 조짐들을 역력히 의식하고 드러내지 못한 채 어떤 흐름을 단박에 하나의 이름으로 호명하는 것은 그것을 마치 상표처럼 취급하는 것이다. 임홍순의 작업은 그의 개인적 노고의 결과이지만 또한 동시에 오늘날 시간-역사-기억의 문제를 다루는 시각예술의 영역에서의 공통적인 경향을

반영한다. 임흥순의 작업을 비평하는 일은 임흥순의 작업이
역사와 맺는 관계를 해석하고자 하는 시도이지만, 더불어 그의
작업을 동시대의 역사적 경험과 반성이 놓여있는 배치 속에서
역사화하려는 것이다. 그렇기에 임흥순은 하나의 사례로서의
자리를 점한다. 그가 역사를 대하는 자리를 들여다보는 것
못잖게 우리는 그의 작업이 놓여있는 역사적인 시좌를 밝혀야
할지 모른다. 이 글은 그를 위한 간단한 메모이다.

역사-다큐멘터리에서 기억-다큐멘터리로

임흥순의 다큐멘터리 작업의 여정은 그의 초기 단편인
〈추억록〉이란 작품의 제목이 알려주듯이 기억의 답사(踏査)라
할 수 있다. 그리고 그 기억은 역시 〈추억록〉에서 이미
드러나듯이 가족과 그 주변의 인물들의 삶에서 시작한다.
그리고 이는 〈위로공단〉에서 정점에 이른다. 그의 다큐멘터리가
애틋하고 치열한 것은 아마 무엇보다 감독 자신이 자신의
가족들과 어머니(〈추억록〉, 〈위로공단〉), 파트너와 그의
친척들(〈숭시〉, 〈비념〉 등)의 삶에 간직된 기억을 간곡히 듣고
그것이 새긴 상처를 쓰다듬고 위안하고자 하는 몸짓 때문일
것이다. 특히 〈위로공단〉에서 여성 의류 노동자였던 어머니에
대한 죄책감과 사랑은 또한 어머니와 다르지 않은 삶을 살았던
여성 노동자들에 대한 공경심 가득한 기억으로 확장된다.
또한 그것은 한국의 1970년대의 구로공단과 같은 의류
산업공단을 대신하는 캄보디아와 다른 아시아 지역의 의류
노동자들의 세계를 방문하고 그들에게 가해진 착취와 폭력을

응시하려는 의지이기도 한다. 그리고 이러한 접근은 기억의 지구화(globalization of memory)라는 흐름에 그 역시 기꺼이 참여하고 있음을 말해준다. 이때 기억의 주체는 가족으로부터 머나먼 세계의 인물들로 뻗어나간다.

기억의 지구화란 1990년대 이후 거의 모든 나라에 걸쳐 과거의 시간에 벌어진 사태에 접근할 때 기억이 일차적인 역할을 떠맡게 된 추이를 가리킨다. 홀로코스트에 대한 기억, 전시 폭력과 강간에 대한 기억, 일본군 위안부에 대한 기억 등과 같은 기억의 범람은 학술적인 제도에 머물지 않고 정치적 논쟁으로, 대중문화 속의 다양한 이미지로, 혹은 추모와 애도, 기억을 위한 다양한 장소들의 설립으로 이어져왔다.[3] 그러나 기억의 지구화는 기억의 전 지구적인 유행을 가리키는 것에 그치지 않는다. 그것은 기억의 공간화의 논리를 가리키는 것으로도 볼 수 있다. 이제 서로 다른 장소들은 기억을 저장하고 전시하는 기억-대상(memory-object)이 된다. 임흥순의 작업 역시 많은 작품들이 여행이나 이동, 방문(〈위로공단〉, 〈려행〉, 〈비념〉 등)의 이미지들로 구축된다. 또한 그것들은 시간의 정치적·경제적 역사로부터는 탈구되지만 고통이 발생하고 경험되었던 주관적인 장소로 등가화(等價化)된다. 이러한

3.
이에 대한 국내외의 논의를 소개한다는 것은 불가능한 일이다. 기억학(memory studies)으로 대표되는 새로운 학문 분과는 기억을 역사학을 승계하거나 대체하는 새로운 학문임을 자처하고 있고, 이를 소개하는 입문서를 비롯한 저작들이 끊임없이 나오고 있다. 국내에서도 과거사 문제를 비롯한 다양한 정치적 문화적 논쟁과 더불어 기억에 관한 텍스트들이 이루 헤아릴 수 없이 쏟아져 나왔다. 도서관에서 기억이란 이름으로 검색하면 등장하는, 역사학 인류학 사회학 예술이론 등의 분야에서의 엄청난 양의 글들은 기억이 얼마나 큰 호응을 얻고 있는지 말해준다.

등치(等値)의 장소들은 멀리 떨어진 장소들을 동일한 장소의 사슬, 즉 기억의 장소-계열체(series)로 모여지기도 한다. 〈위로공단〉에서 시작과 더불어 제시되는 캄보디아와 베트남의 유적과 폐허, 그리고 뒤를 잇는 노동자들의 숙소는 다시 그것과 대구(對句)를 이루는 구로공단의 쪽방으로, 가산디지털단지의 현재의 풍경으로 이어진다. 그리고 '수출의 여신상' 제막식 장면, '수출의 다리'의 인서트 장면, 밤하늘 속에서 환하게 빛나는 벚나무, '접근 금지' 푯말이 붙은 가로등 아래의 골목 등의 장소-이미지들은 〈위로공단〉에서 두 명의 화자가 존재하는 듯한 인상을 불러일으킨다. 그 두 화자란 풍경, 그리고 증언하는 자의 목소리이다.[4] 그러나 물론 풍경은 말하지 않는다. 이야기의 연쇄와 병행해서 그것은 '반-이야기'로서, 즉 말해질 수 없음을 가리키는 표지 구실을 한다. 전시에서 2채널로 상영된 〈환생〉은 남한 군인들의 손에 학살과 폭력을 겪은 베트남과 이란-이라크 전쟁에서 아들을 잃은 어머니를 재연하면서 이란이라는 장소를 서로 비춘다. 이 머나먼 장소들이 상응(相應)하는 장소들로 나타날 수 있는 것은, 당연한 말인지만 고통을 담은 기억의 장소이기 때문이다.[5] 이제 기억은 지구를 횡단하며 서로 다른 장소들을 기억의 지도 위에 배정한다.

　　　그러나 장소와 기억이 동행하는 것, 아니 거의 분할할 수 없는 동일성으로 융해되는 것은 또 하나의 쟁점을 가리킨다. 그것은 바로 경험/체험이라 할 수 있다. 역사적 의식은 경험에 대한 반성을 통해 획득된다. 그리고 이를 통해 과거와 현재의 거리를 가늠하고 그것이 반복이든 연장이든 발전이든 시간의 추이를 가리키는 개념들을 그에 덧붙인다. 우리는 이를 통해

낡은 것과 새로운 것, 해결된 것과 해결되지 않은 것, 동일한 것과 변화된 것 등을 측량한다. 그리고 역사적 시간을 해석하는 개념으로서 발전·성장·반복·변화 같은, 시간에 관한 역사적 관념을 추스른다. 이와 달리 고통과 상처의 기억은 다른 방식으로 시간을 상대한다. 그것은 반복/변화로서의 시간을 잊는다. 그것은 모든 시간이 지나가는 길을 고통이라는 경험으로 물들이며 동일한 시간으로 구성한다. 그 동일한 시간들 내부에 차이가 있다면 그것은 외상적 충격의 시간과 잠복, 분출, 억압된 것의 귀환처럼, 고통의 경험에 의해 규정된 자전적이면서 개인적인 시간이 있을 뿐일 것이다. 따라서 우리는 고통이 시간의 바깥에 있음을 가리키는 데 가장 큰 역할을 한 관념인 트라우마(trauma)를 참조하지 않을 수 없다.[6] 트라우마, 즉 정신적 외상이란 개념이 아우르는 여러 가지 면모 가운데 하나는 시간성의 위축 또는 중단이라 할 수 있다. 외상 후 스트레스 장애를 앓는 이들에 관해 임상적인 자료들이 말하는 것이나

4.
어쩌면 애니미즘적이라 하리만치 풍경 이미지에 많은 노고를 쏟는 감독의 접근은 거의 모든 작품에서 확인된다. 그리고 그의 작품에서 풍경 이미지는 그것이 차지하는 비중 못잖게 서사적인 역할을 톡톡히 한다. 그러나 이는 임흥순의 독특한 손짓이 아니다. 그것은 유사한 영상 작업을 하는 작가들에게서 고루 볼 수 있는 수사학이라 할 수 있다. 나는 이 글의 마지막 부분에서 이에 대해 보다 자세히 언급할 것이다.

5.
'기억의 장소'는 물론 역사의 기억으로의 전환을 알린 피에르 노라(Pierre Nora)와 그의 동료 학자들의 공동 저작의 제목이기도 하다. 피에르 노라, 『기억의 장소 1~5』, 김인중·유희수 외 옮김, 나남, 2010.

6.
트라우마는 제주 4·3사건, 일본군 위안부, 한국전쟁 시기의 학살, 광주항쟁, 그리고 참사란 이름으로 지칭되는 잇단 충격의 경험 등을 제시하고자 하는 작가들 사이에서 가장 널리 참조되는 틀이라 할 수 있다. 그러나 이것이 가장 왕성하게 소비되는 곳은 대중 영화라 할 수 있다. 여기에서는 충격과 정신적 외상이 느와르를 비롯한 액션영화나 재난영화, 호러영화와 같은 장르 영화에서 시간과 서사를 교직하는 주도적인 플롯이라는 점을 간단히 상기하기로 하자. 이는 그와 먼 거리에 있는 것처럼 보이는 시각예술 분야의 작업들도 그러한 시간 경험의 미적 형태들과 크게 다르지 않음을 가리킨다.

트라우마를 겪는 피해자들의 증언, 그의 주변의 인물들이 겪는 트라우마에 대한 이야기들은, 모두 '시간 없는 시간'을 보여준다. 이는 외상적인 사태를 겪은 그 시간을 전연 기억하지 못한다든가, 아니면 그 시간에 고착된다든가, 아니면 그 시간을 다른 시간과 반복하여 중첩시킨다든가 하는 모순적이면서도 이질적인 형태를 통해 나타난다. 그러나 그것이 구체적으로 어떤 형태를 띠고 나타나든 여기에서 시간은 정지된 시간 혹은 뒤죽박죽된 고장 난 시간으로 나타난다. 그것은 역사적 시간으로부터 시간을 오려낸다.[7]

그러나 트라우마란 개념을 전연 참조하지 않지만 중단, 정지로서의 시간에서 유토피아적인 잠재성을 발견할 수도 있다. 자기 자신을 반복하는 억압적인 동일성을 중단시키는 멈춤과 단절에서 다른 역사적 시간이 출현할 수 있다는 발터 벤야민의 생각은 이제는 비평적인 상투어가 되다시피 하였다. 그가 말하는 '지금-시간'(Jetztzeit)은 분명 저항하기 어려운 시간-역사의 시학을 마련해준다.[8] 그러나 오늘날 폭증하는 기억의 담론에서 발견하는 트라우마의 시간 없는 시간 혹은 외상적인 지금-시간과 대조해볼 때, 벤야민이 말하는 지금-시간은 다른 것이라 할 수 있다. 무엇보다 벤야민의 지금-시간은 시간에 대해 무감각해짐을 가리키는 것이 아니라, 무엇과도 비교할 수 없는 농밀하고 강렬한 시간의 경험을 가리키기 때문이다. 저 유명한 '호랑이의 도약'이 알려주는 것처럼, 그것은 미래로의 현기증 나는 뛰어듦을 포함한다.[9] 그러므로 그것은 억압적인 동일성과의 단절을 통해 예언되거나 설계될 수 없는 미증유의 미래를 고지한다. 그럼에도 불구하고 구속(救贖), 구원이라는

관념과 트라우마라는 관념 사이에 놓인 가까움을 염두에
둔다면 트라우마란 개념에서 희미하게 빛을 내는 시간의 윤리학을
찾아볼 수 있다. 그리고 어쩌면 그 윤리학이 기약하는 다른
삶은, 유토피아적인 미래가 아닌, 임홍순의 말을 빌자면,
'환생'일지 모른다. 해방이나 혁명을 대신하게 된 부활이나
환생이란 대체물은 또한 임홍순의 작업을 비롯한 동시대
작가들의 유토피아 정치 이후의 정치적 상상을 짐작할 수 있는
단서가 될 것이다.

트라우마-유령이란 기억의 주체

임홍순의 작업에서 가장 빈번하게 출현하는 주인공은 유령이라
할 수 있다. 대개 원혼(冤魂)의 모습을 한 이 유령은 그의 작업뿐
아니라 동시대 미술에서 가장 빈번하게 소환하는 주체라고

7.
트라우마는 기억 담론이
형성되는 데 중추적인
역할을 담당해왔다. 특히
현실사회주의가 몰락한 이후
1990년대부터 미국을
중심으로 유럽으로 확산된
유태인 학살, 즉 쇼아(Shoah)를
둘러싼 기억 담론은 기억의
자의성과 직접성, 개인성을
둘러싼 논란을 모면하기 위해
트라우마란 개념을 섬세하게
다듬어왔다. 이때 트라우마는
단순한 심적 외상으로서의
증상이나 증후가 아니라
이론적 지위를 획득한다.
그를 통해 기억의 한계로서
지적되었던 증상인 트라우마는
역사 담론의 한계를 극복할
수 있는 이론적 개념으로

고양된다. 트라우마의 개념을
기억의 역사를 이루는 중추적
개념으로 만들어내는 이들이
오늘날 트라우마 담론 형성에
기여하고 있다. 대표적인
글들로 다음을 참조할 수 있다.
Cathy Caruth, *Unclaimed
Experience: Trauma,
Narrative, and History*
(Baltimore: Johns Hopkins
University Press, 1996).
도미니크 라카프라, 『치유의
역사학으로―라카프라의
정신분석학적 역사학』, 육영수
옮김, 푸른역사, 2008.

8.
"경과하는 시간이 아니라
그 속에서 시간이 멈춰서
정지해버린 현재라는 개념을

역사적 유물론자는 포기할 수
없다. … 역사적 유물론자는
역사적 대상에 다가가되, 그가
그 대상을 단자로 맞닥뜨리는
곳에서만 다가간다. 이러한
단자의 구조 속에서 그는 사건의
메시아적 정지의 표지, 달리
말해 억압받는 과거를 위한
투쟁에서 나타나는 혁명적
기회의 신호를 인식한다."
발터 벤야민, 「역사의 개념에
대하여」, 『역사의 개념에
대하여/폭력비판을 위하여/
초현실주의 외』, 최성만 옮김,
길, 2008, 347~348쪽.

9.
위의 글, 345쪽.

할 수 있다(당장 박찬경, 임민욱 등의 작업을 떠올려볼 수
있다). 〈비념〉의 시작을 알리는 유령들, 유령 자신이 주인공인
〈다음인생〉, 〈위로공단〉에서의 소녀 유령 등, 그는 유령에 대한
깊은 애착을 드러낸다. 그것은 또 나아가 〈환생〉에서 학살과
폭력을 경험한 할머니에게 귀신 이야기를 들려달라는 어느
인터뷰어의 말에서처럼, 고통을 경험하는 방식, 즉 유령과의
만남이 시간과의 만남 자체를 주선하기도 한다. 유령에 대한
임흥순의 깊은 애착을 보여주는 작가 자신의 발언으로서
〈교환일기〉라는 비디오 다이어리에서의 표현을 떠올려볼
수 있을 것이다. "살아 있지만 평생을 죽어 사는 사람들의
얼굴, 죽었지만 죽지 못하는 얼굴 없는 사람들의 얼굴." 그는
이렇게 말한다. 그의 말을 따르자면 그의 작업들에서 살아 있는
죽음으로서 살아 있는 자들과 죽었으면서도 아직 눈을 감지
못한 자들은, 모두 유령이라는 신분을 얻는다. 흔한 유령에
대한 정의는 두 번의 죽음과 관련되곤 한다. 우리는 두 번의
죽음, 즉 생물학적인 죽음에 더해 상징적인 죽음을 겪어야
한다는 것이다. 생물학적으로는 죽었지만 자신의 죽음의 의미를
사회의 상징적인 의미의 질서에 등록하지 못할 때 그/그녀는
산-죽음(living-dead), 유령이 된다.

그러나 이러한 의미에서의 유령은 임흥순과 많은 동시대
미술가들이 집착을 보이는 유령과는 얼마간 거리가 있다고
볼 수 있다. 유령이란 데리다의 유령학이 말하는 것처럼
의미의 종착점, 최종적인 기의(記意, signifié)에 도달하는 것을
방해하고 교란하는 차이(différance)를 가리킬 수 있다. 또는
정신분석학에서 말하는 것처럼 상징적 질서에 통합되지 못한 채

어떤 사건과 경험을 의미화하고자 발버둥치는 욕망, 즉 해석에의 욕망을 지칭할 수도 있다. 그러나 무엇이 되었든 그 모두는 의미에 도달하는 것, 앞서 인용했던 콜링우드의 어법을 빌자면 반성에 성공하는 것, 그리고 그를 통해 이해와 비판에 이르는 활동을 소중하게 여긴다. 그러나 임흥순에게서 유령은 그러한 의미와 재현을 위한 요구에 부응하길 꺼린다. 여기에서 유령은 의미의 대립 항, 즉 재현될 수 없는, 말할 수 없는 어떤 것이 존재함을 강렬하게 제시하는, 유태인들의 강렬한 고통, 나치의 '최종 해결책'으로 인해 멸절당하는 고통을 겪어야 했던 그들의 참상에 대한 재현의 금지와 유사하다. 그것은 의미화될 수 없고 해석될 수 없는, 과잉 그 자체이다. 클로드 란츠만(Claude Lanzmann)의 가공할 다큐멘터리 〈쇼아〉(Shoah, 1985) 이래, 많은 이들이 뜨겁게 벌여온 논쟁은, 말할 수 있는 것과 말할 수 없는 것, 재현과 재현 불가능성이란 쟁점을 둘러싸고 순회해왔다. 누군가 겪었던 불합리한 고통을 이해될 수 있는 사실로서, 즉 규정될 수 있는 하나의 대상으로 만들어낼 때, 그것이 불행과 고통을 무시하는 짓이란 비난은, 오늘날 이미지를 둘러싼 대표적인 율법 가운데 하나가 무엇인지를 말해준다. 또한 고통을 겪은 이들이 자신의 강렬한 비참을 조리 있게 서술하고 제시할 때 그 역시 의심스러운 것이란 혐의를 받게 된다. 그것은 자신의 내면을 구성하는 자아 속으로 통합될 수 없는 어마어마한 폭력이기 때문이다. 그러므로 그것은 강렬한 경험이지만 나의 삶의 이야기 속에, 내가 살아온 세계의 이야기 속에 직조될 수 없다. 그렇다면 이러한 이율배반에 가까운 압력 앞에서 어떻게 말할 수 없는 고통이 있음을 전할

수 있을까. 말할 수 없는 것이 있음을 어떻게든 고지하는
말을 위한 자리가 남겨져야 할 때, 우리는 그 짐을 유령에게
위임할 수 있다. 물론 이때의 유령은 의미의 전달자, 메신저는
아니다. 유령은 메시지, 의미 있는 텍스트, 인과적인 서사의
화자와 달리 강렬한 고통의 현존을 알리는 부호 그 자체이기
때문이다. 그리고 유령의 형상은 곧 고통의 형상이다. 이것이
〈다음인생〉에서는 제법 도식적인 형태로 원혼의 모습과 부패한
시체의 낯과 몰골로, 〈비념〉이나 〈위로공단〉, 〈환생〉에서는
삶의 기운을 모두 박탈당한 듯한 멍한, 클로즈업된 표정으로
나타난다.

　　미술비평가인 할 포스터(Hal Foster)는 「외설적인,
비천한, 외상적인」(Obscene, Abject, Traumatic)이란 신랄한
글에서 1990년대 이후의 소위 동시대 미술에서 유행하는
미학적인 추이 가운데 하나로 '트라우마'에 대한 관심을 꼽는다.
오늘날 동시대 미술의 링구아 프랑카(lingua franca), 즉
범용어가 되어버린 트라우마란 개념에 대해 그가 보이는
적대감은 거칠지만 경청할 가치가 있다. 그는 트라우마 담론의
논리적 역설을 꼬집는다. 그는 '주체의 죽음'을 알리는 문화적
전환 이후 우리는 주체가 필요하지 않지만 그렇게 비워진 주체의
자리를 생존자·희생자·목격자 등의 주체로 메우고 있다고
힐난한다. 한쪽에서는 주체는 없다고 끈질기게 떠들어댄다.
역사의 주체는 없다, 이성적 주체·계급적 주체·이데올로기적
주체 따위는 없다는 말들은 오늘날 문화적 상식이 되었다.
그러나 그 옆에서는 다문화주의적 정체성의 담론을 통해 걸러진
숱한 주체들이 출몰한다, 여성, 종족과 민족, 소수자, 약자들이

겪은 폭력과 고통을 통해 그 어떤 주체보다 더 강력한 주체들이 모습을 내민다. 그 주체들은 외상적인 고통을 겪은 트라우마 주체이다. 그래서 포스터는 주체는 "소거되면서 동시에 추켜올려진다"라고 일갈한다.[10] 이러한 이율배반적인 주체를 가리키기 위해 포스터가 선택하는 이름이 트라우마 주체, 즉 '좀비'(zombie)라는 것은 이상한 일이 아니다.[11]

트라우마는 형언할 수 없는 강렬한 고통의 경험을 가리킨다. 그리고 기억은 그 트라우마의 망각할 수 없고 되풀이되는 경험을 지시한다. 그렇다면 기억은 역사적 시간을 경험의 시간으로 전환한다. 그러나 여기에서 우리는 너무나 까다로운 관념인 '경험'과 마주하지 않을 수 없다. 알다시피 벤야민은 평생 근대 자본주의에서 경험의 운명을 집요하게 파헤친 철학자이다. 그의 초기작인 「경험」, 「경험과 빈곤」에서부터 그의 가장 빛나는 문학평론일 「보들레르의 몇 가지 모티프에 관하여」와 「이야기꾼」, 나아가 「역사의 개념에 대하여」에 이르기까지 그의 핵심적인 텍스트들은 모두 경험의 분석에 몰두한다. 그는 우리말로 굳이 옮기자면 각각 경험과 체험에 해당할 두 가지의 경험을 구분한다. 먼저 경험(Erfahrung)이 있다. 누군가를 두고 그/그녀가 "경험이 많은 사람"이라고 말할 때 거기에서의 경험은 감각적 지각을 가리키는 것이 아니다. 그것은 자신의 활동을 반복하고 축적하면서 그러한 활동 속에

10.
Hal Foster, "Obscene, Abject, Traumatic," *October 78* (1996): 124. 이 글은 포스터의 『Bad New Days』(2015)에서 「Abject」란 제목의 챕터로 재수록되어 있다.

11.
위의 글.

스며있는 구조나 규칙을 터득하고 있음을 가리킨다. 그런 연유로 벤야민은 "경험(Erfahrung)이라는 것은 집단생활이나 개인생활에서 모두 일종의 전통 문제라고 말한다. 경험은 기억(Erinnerung) 속에 고정되어 있는 개별적 사실들에 의해 형성되는 산물이 아니라 종종 의식조차 되지 않는 자료들이 축적되어 하나로 합쳐지는 종합적 기억(Gedächtnis)의 산물이다"라고 말한다.[12]

그가 경험을 두고 전통이라고 말할 때 그것은 거의 자동적인 반응처럼 무의지적으로 작동하는 행위, 역사적으로 축적된 시간의 경험이 나타나는 형태를 가리킨다. 그렇기 때문에 의례·제의·습관 등은 벤야민에게 있어 경험과 그것의 기억에 해당된다. 그러나 그는 한편 그것을 또 다른 경험, 즉 체험(Erlebnis)과 대비한다. 체험이란 오늘날 우리에게 수여된 경험의 지배적인 형태란 점에서 벤야민이 자신의 시대를 두고 말했던 것과 비교될 수 없다. 그것은 속사포처럼 연속적인 충격을 경험하도록 몰아가는 블록버스터 영화나 그것의 경험을 보다 강화시킬 목적으로 관람 경험을 증대시키는 3D나 4D 영화관은 오늘날 경험의 원형이라 해도 과언이 아니다. 이러한 체험은 무엇보다 상품의 세계에서 더욱 두드러진다. 경제학자나 경영학자, 산업디자이너들이 끊임없이 떠들어대는 '체험경제'란 오늘날 소비 행위 자체가 체험이 되었음을 말해준다.[13] 이를테면 커피를 판매하는 것이 아니라 유럽풍의 카페에서 커피를 마시는 경험을 판매한다는 스타벅스의 모토는 오늘날 체험이 자리한 위치를 역력히 보여준다. 이처럼 체험 소비는 대중문화에서도 폭발적으로 등장한다. 자신과

사회 사이에서 이루어지는 경험을 농축하고 있는 대표적인
행위일 먹기는 오늘날 체험으로서의 먹기로 바뀌었다. 맛집
체험이나 미식 체험은 시간과 공간을 모두 놀랍고 이례적인
체험으로 환원한다. 거의 모든 시간대의 TV 채널을 채우는
맛집 찾기의 미식 체험은 동네, 단골 등의 낱말이 지시하는
것처럼, 경험이 축적된 일상생활을 기획, 연출된 이벤트로
만들어내면서 체험을 조작하고 생산, 판매하도록 이끈다.
쇼핑몰들은 영화관이나 공원은 물론 익스트림 스포츠 따위의
맞춤된 강렬한 경험을 제공하는 장소와 상점을 겸비한다. 그런
탓에 경험은 고갈되어버리고, 그것을 제공된 경험으로서의
체험, 비정상적인 순간적 경험으로서의 체험이 그 자리를
대체한다고 우리는 말하게 된다. 이미 20세기 초엽 발전된
자본주의 도시에서 그러한 체험의 범람을 감지하고 통렬하게
분석한 벤야민은 자신의 시대의 사람들을 두고 "경험을
기만당한 사람, 근대인"이라고 말했다.[14] 그러나 그것은 오늘날
우리가 마주하고 있는 체험, 단속(斷續)적인 충격의 경험에
견주면 아무것도 아닐 것이다.

12.
발터 벤야민, 「보들레르의
몇 가지 모티프에 관하여」,
『보들레르의 작품에 나타난
제2제정기의 파리/보들레르의
몇 가지 모티브에 관하여
외』, 김영옥·황현산 옮김,
길, 2010, 182쪽. 벤야민에게
있어 두 가지 종류의 경험과
두 가지 종류의 기억 사이의
연관에 대한 분석으로는
다음의 글을 참조하라.
Andrew Benjamin,
"Tradition and Experience,"
*Art, Mimesis and the
Avant-Garde: Aspects of a
Philosophy of Difference*,
(London: Routledge, 1991).

13.
B. 조지프 파인 2세, 제임스
H. 길모어, 『고객 체험의
경제학』, 신현승 옮김,
세종서적, 2001.

14.
발터 벤야민(2010), 앞의 책,
224쪽.

기억/경험이 소멸한 세계에서의 회상/체험

그런 점에서 트라우마와 경험, 기억은 미심쩍은 미학적 원리라 할 수 있다. 오늘날 우리는 경험을 완벽하게 박탈당한 채 살아간다. 경험을 보존하고 계승하는 전통은 사라진 지 오래이다. 그러나 전통을 대신하게 된 삶의 규칙들 역시 변덕스러운 시장의 유행에 맞춰 바뀌어가고 있다. 경험이 간직되고 번성하는 대표적인 일상적 삶의 영역일 의식주는 각기 패션, 인테리어, 미식 등을 통해 제조된 체험에 의해 변모된다. 그리고 단절적인 충격 체험의 연속에서 마모될 만큼 마모된 우리의 지각을 낚아채기 위해, 즉 관심과 주의(attention)를 얻기 위해, 이미지와 언어는 보다 효과적이고 강렬한 충격을 만들려 전력한다.[15] 그렇다면 시간을 경험의 찰나로 환원하고 역사적 의식과 반성을 고통을 겪은 경험에의 공감으로 대체하려는 접근에 대하여 마땅한 의심이 생기게 된다. 기억이 오늘날 경험이 사라진 세계의 체험, 강렬한 자극과 충격의 연쇄와 손을 잡고 있다면 말이다. 기억이 고통의 경험을 운반하고 관객에게 그 고통의 경험에 공감하도록 하겠다고 다짐을 해도 그것은 소용없는 일이 될지 모른다. 오늘날 성행하는 충격 체험의 문화는 관객에게 그러한 공감과 전이의 기회를 허락하지 않을 것이기 때문이다.

임흥순의 기억-다큐멘터리에서 이러한 충격-기억에 대한 애착이 가장 도드라지게 나타나는 몇 편의 작업이 있다. 그 가운데 <비념>이 가장 두드러질 것이다. 그러나 그를 널리 세상에 알린 이 장편 다큐멘터리와 그 뒤를 잇는

〈위로공단〉 사이에는 적잖은 간극이 있는 것으로 보인다. 〈비념〉은 역사를 배경으로 삼고 고통의 경험을 전경으로 내놓는다. 제주 4·3사건과 강정마을을 잇는 시간의 연속에서 재현되어야 할 역사는 암시되거나(그의 영화에서 역사적 사태에 대한 언급은 많은 경우 매개된 지시, 그러니까 TV 뉴스 화면을 중계하는 형태를 띤다는 것은 매우 징후적이다) 부재한다. 그러나 〈위로공단〉은 어쩔 수 없이 역사적 사태를 직면한다. 여기에서의 역사적인 경험은 개인적인 경험이면서 동시에 집합적인 경험이다. 이 다큐멘터리에서 기억의 주역은 모두 개인적인 경험을 증언한다. 그러나 그 증언은 집합적인 기억으로서 이미 매개된 기억임에 유의할 필요가 있다. 전직 여공들 혹은 동시대 여성 노동자들의 이야기는 외상적인 충격의 증언이라기보다는 구성된 서사의 체를 통해 걸러져 나온다. 그렇기에 카메라를 응시하다 가끔 울음을 터뜨리며 자신의 이야기를 들려주는 여성 노동자들은 기꺼이 화면을 향해 눈물을 쏟아내며, 울음이 나올 것 같다고 실토하며 카메라 앞에서 이야기를 토해낸다.

그러나 이것은 자신의 고유한 경험을 증언하고 고백하는 목격자의 이야기라기보다는 우리가 겪었던 경험을 모두가 경청하고 이해해야 하는 역사적 사태의 진술에 가깝다.

15.
미술평론가 조너선 크레리 (Jonathan Crary)는 오늘날 이미지의 세계가 처한 모습을 충격과 주의라는 관점에서 분석한다. 조너선 크레리, 『24/7: 잠의 종말』, 김성호 옮김, 문학동네, 2014.

동일방직, 청계천 평화시장, 대우어패럴에서 일한 여성 의류 노동자이든 아니면 대형마트나 콜센터, 항공 승무원으로 일한 여성 노동자이든 그들은 자신의 개인적인 삶을 기억하지만 동시에 역사적인 사태로서, '이미 매개된 경험'으로서 이야기한다. 그들은 '민주노동조합운동'이나 '비정규직 철폐운동'이니 하는, 이미 자신의 경험을 조율하고 재현할 수 있도록 중재하는 역사적, 정치적인 서사를 보유하고 있다. 그렇기 때문에 그녀들의 이야기는 풍부하고 기억해야 할 이야기들을 잘 찾아내며, 심지어 우는 낯을 카메라에 내어줄 만큼 듣는 이와의 상호작용에 대해 신뢰를 보내고 있다. 그렇기 때문에 〈위로공단〉은 기억과 역사라는 대립적인 서사적 충동 사이에서 뒤척인다. 그것은 역사에 등을 돌린 기억으로 기울면서도 그렇다고 역사의 편에서 기억을 거부하지도 않는 불안한 몸짓을 취한다. 그렇기 때문에 전작인 〈비념〉과의 차이는 두드러진다. 결국 〈위로공단〉은 분열된 텍스트로 남아있게 된다. 이는 두 가지 충동 사이의 분열에서 비롯된 것일지도 모른다. 임흥순은 과거의 경험과 체험을 객관적으로 재현하는 역사적인 서사를 멀리하거나 비껴가고자 한다. 그는 〈비념〉을 정점으로 역사적 재현과 동일시/탈동일시를 기억의 경험과 공감 / 전이(transference)로 전환하려는 일련의 포스트역사적 다큐멘터리의 경향에 가장 능숙한 작가로 자리 잡게 되었다. 그러나 〈위로공단〉에서 이러한 재현을 기피하는 움직임을 제지하는 힘과 맞닥뜨리게 된다. 그것은 바로 어떤 방식으로 자신의 고통스런 경험을 들려줘야 하는지 잘 알고 있는 여성 노동자들의 이야기꾼(storyteller)으로서의 자질이다.

역사를 잃은 세계의 기억 멜랑콜리　　　　　　　　**서동진**

그녀들은 자신들의 고통 가운데 무엇을 이야기해야 하는지 잘 알고 있다. 그녀들은 자신들이 겪은 착취와 억압의 경험을 자신이 살고 있는 공동체에 전달하기 위해 자신들의 낱말을 준비하고 있고(이는 그들이 시위 집회 재판 인터뷰 강연, 아니면 심지어 연극 등을 통해 반복해서 자신들의 경험을 이야기해왔을 것이다), 그것에 맞는 어조와 표정, 불안을 극복한 몸짓을 하고 있다. 이와 크게 대조되는 것은 캄보디아의 여성 의류 노동자의 모습이다. 그들은 수줍은 혹은 겁을 집어먹은 표정으로 자신들의 신상에 관한 이야기를 들려준다. 그들은 자신들의 경험을 이야기할 수 없다. 그들이 공장에서 노동하는 자신들의 신상에 관한 이야기를 힘겹게 들려주는 어색하고 불안한 모습은 그들이 서사화의 문턱을 넘지 못하고 있음을 말해준다. 그들은 자신들의 경험을 기억 속에서 저장하고 이야기의 재료로 변용할 수 있는 기회를 빼앗긴 상태에 놓여있다. 그들이 박탈당한 것은 기억이나 경험이 아니라, 그러한 경험과 기억을 결합시켜 자신들의 고통을 다른 이들에게 재현할 수 있도록 이끄는 역사적 서사화의 능력이 아닐까.

그렇다면 우리는 이제 임흥순의 거의 모든 작품을 지배하는, 또 그 못잖게 2000년대 이후 한국의 숱한 영상 작업의 형식적인 프로토콜이라고 불러도 좋을 풍경의 이미지를 피할 수 없다. 역시 트라우마, 충격을 통해 1990년대의 한국 현대사를 조회하는 정윤석의 〈논픽션 다이어리〉나 트라우마적 풍경 자체를 제시함으로써 이례적인 다큐멘터리를 선보였던 김일란과 홍지유의 〈두 개의 문〉은 각기 희대의 살인자 집단인 '지존파 사건'과 '용산 참사'를 다룬다. 물론 〈논픽션 다이어리〉에서

지존파 사건은 일종의 알레고리로서 그 주변의 잇단 사건들, 삼풍백화점 붕괴, 성수대교 붕괴와 같은 외상적 사건들의 사슬과 연결되어 있다. 그리고 이 두 영화들에서 가장 대표적인 형식은 단연코 풍경의 제시이다. 이 낯선, 그러나 곧 관례적이게 된, 그리고 이제는 잇단 다큐멘터리 사진들에서조차 관습처럼 자리하게 된 풍경 이미지는 서사화에 저항하는 혹은 역사적 진실의 재현이 불가능하다는 점을 고지하는 몸짓으로 보인다. 혹은 정동 담론에 의지하는 이들의 표현을 빌자면 일종의 이미지-역능 구실을 한다고 강변할 수도 있을 것이다. 그렇다면 메시지로서의 이미지, 재현으로서의 이미지와 대립하는 정동-풍경의 이미지는 역사적인 서사가 불가능하다는 것을 알리는 표지라 할 수 있을 것이다. 그리고 정동-풍경 자체를 주된 이미지 텍스트로 삼고 있는 임홍순의 거의 모든 작업은 이러한 기억과 역사 사이에서 우리가 얼마나 방황하고 있는가를 보여준다.

글을 맺으며

우리는 임홍순을 오늘날 역사 이후의 다큐멘터리적 실천의 사례로 간주하기로 했음을 밝히며 이 글을 시작했다. 그리고 그의 개별적인 텍스트를 비평하는 것보다 그의 작품들이 모여 이루는 어떤 흐름을 동시대의 시각예술에서의 경향으로 역사화하고자 하였다. 이를 위해 우리가 선택한 주제는 기억/역사, 경험/체험, 트라우마와 충격 등이었다. 이는 역사적 과거와 대면하고자 하는 많은 작품들에서 엿볼 수 있는 주제들이자

또한 임흥순 자신의 작업들에서 강조되었던 것들이다. 이러한 주제들이 오늘날 어떻게 그토록 강렬하게 새로운 세대의 작가들을 유인했는가에 대한 분석은 중요하다. 그것은 이 글에서 지나가며 언급했던 다른 작가의 작업들을 포함한 많은 작품들을 분석함으로써 가능한 일이다. 한편 임흥순의 기억-다큐멘터리라는 주제의 범위에서 충분히 다룰 수 없는 쟁점들, 그의 작품의 관객과 맺는 관계[이를테면 치유 혹은 위안으로서의 다큐멘터리와 비판적 교육(pedagogy)으로서의 다큐멘터리], 자신의 경험을 온전히 소유하고 있는 것처럼 간주되는 인터뷰와 증언, 기록 이미지를 가용하는 경향의 함의(그것은 기원적으로 분열된 주체, 자기의식과 자기 경험이 어떻게 객관적으로 매개된 것인가를 드러내고자 했던 비판적 전통의 다큐멘터리와 대립하기 때문에 더욱 중요하다) 등은 모두 세심히 가늠하고 분석할 쟁점들이라 할 수 있다. 그러나 분명한 것은 임흥순의 작업들을 경유함으로써 우리는 2010년대 한국에서의 영상 작업들의 미적 정치가 무엇인지 식별하고 정의할 수 있는 기회를 얻게 되었다는 것이다.

임흥순 작품 연표 1997~2018

1997	1998	1999	2000	2001
답십리 우성연립 지하 101호 1997	인사동 피크닉 1998	기도 1999	내 사랑 지하 2000	건전비디오 I 一새마을 노래 2001
	이천 가는 길 1998	다리미질 하는 여인들 연작 1999		
	성남프로젝트 一태평동 아리랑 1998	해피 뉴 이어 1999		

| 성남프로젝트(1998~1999)
김태헌, 김홍빈, 박용석, 박찬경, 박혜연,
손혜민, 유주호, 임흥순, 조지은 등의
작가들로 형성된 그룹

◆《답십리 우성연립 지하 101호》
　대안공간 풀, 서울, 2001

◆《스쿠터를 타고 가다》
　갤러리 02, 서울, 2001

2003	2004	2005	2006	2007

미디어매니아 Y여사
2002

승리의 의지
2004

성남공공미술
프로젝트
—태평동 이야기
2006

성남도큐멘타
—직선과 곡선
2007

기념사진 1972~1992
2002

믹스라이스
—섞인 말들
2004

추억록
2003

| 믹스라이스(2002~2004)
외국인이주노동자 문제를 다룬 프로젝트 미술
단체로서 임흥순, 조지은, 전용석, 장효정
등이 초기 멤버로 있었음

◆《추억록》
　일주아트하우스, 서울, 2003

◆《매기의 추억》
　대안공간 풀, 서울, 2006

2008	2009	2010	2011	2012
H씨 월남참전도 2008	베트남 아카이브 2009		긴 이별 2011	비념 2012
B면 연작 2008	죽음의 등고선 2009		나는 접시 2011	금천미세스 —금천블루스 2012
꿈 연작 2008/2009	이런 전쟁 2009		드라마 2011	비념(3채널) 2012/2014
한강의 기적 2008	보통미술잇다 —오디션 2009		숭시 2011	
귀국박스 —무명용사를 위한 기념비 2008	플리즈 돈 리브 미 2009	보통미술잇다 2010	제주노트 2011	
도넛츠 다이어그램 A 2008			금천미세스 2011	

| 보통미술잇다(2007~2010)
공동체의 가능성 탐구를 위해 결성된
미술작가 그룹으로 성산과 등촌에서
각 2년씩 4년간 임대아파트 관련
프로젝트를 진행함. 주요 멤버로
윤주희, 김지영 등이 함께함

◆《월남에서 온 편지》
보충대리공간 스톤 앤 워터, 안양,
2009

◆《행복으로의 초대》
스페이스 크로프트, 서울, 2009

◆『이런 전쟁』,
아침미디어, 2009

◆《비는 마음》
스페이스 99,
서울, 2011

◆『집사람』, 포럼에이,
2011

◆《〈비념〉으로 가는
세개의 통로
가족, 이웃
그리고 역사(특별전)》
문지문화원 사이,
서울, 2013

◆『비는 마음』, 포럼에이,
2012

2014	2015	2016	2017	2018
귀환 2014/2017	환생 2015	려행 2016	우리를 갈라놓는 것들 2017	형제봉 가는 길 2018
위로공단 2014/2015	다음인생 2015	북한산 북한강 2016	할머니가 구한 나라 2017	우리를 갈라놓는 것들 (3채널) 2018
	북한산 2015		과거라는 시를 써보자 I 2017	
	노스탤지아 2015		시나리오 그래프 2017	
	교환일기 2015~2018			

| 금천미세스(2010~2013)
금천구 주부들로 구성된 커뮤니티 기반
프로젝트 그룹으로, 금천예술공장
입주시절 임흥순의 'OO수다스러운'
프로젝트를 통해서 생겨남

◆《환생》
　MoMA PS1, 뉴욕, 미국, 2015

◆《동아시아 비디오 프레임: 서울》
　포리아트뮤지움, 포리, 핀란드, 2015

◆《연출된 기억의 특이성》
　엔젤스 바로셀로나, 바로셀로나, 스페인,
　2015

◆《다른 나라에서(IM Heung-soon &
　Hugo Aveta)》
　벨라스 아르떼 국립미술관, 부에노스
　아이레스, 아르헨티나, 2017

◆《우리를 갈라놓는 것들—믿음 신념 사랑
　배신 증오 공포 유령》
　국립현대미술관, 서울, 2017

탑십리 우성연립 지하 101호, 1997, 장지 위에 아크릴, 227 x 407cm

인사동 피크닉, 1998, 캔버스 위에 유화, 227 x 180cm

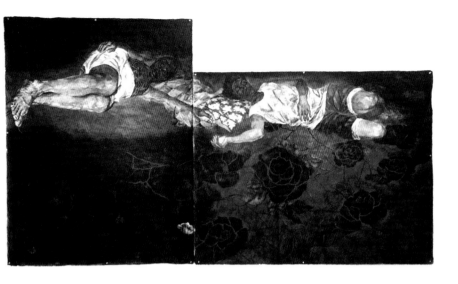

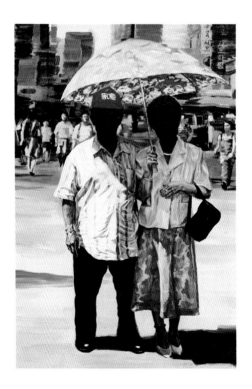

이천 가는 길, 1998, 8mm 비디오, 16분 30초

성남프로젝트ー태평동 아리랑, 1998, 8mm 비디오와 지도 설치, 12분

스쿠디아 빌딩 조감도
시흥중 조감도
지도에 표시된 용산을 타워에서 나지를 스쿠디오 이동하면 더디오를 편성함

기도, 1999, 캔버스 위에 아크릴, 116 x 90cm

다리미질 하는 여인들 연작, 1999, 캔버스 위에 유화, 65 x 53cm

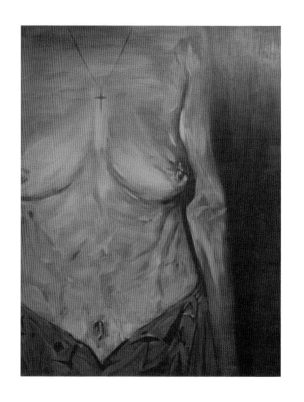

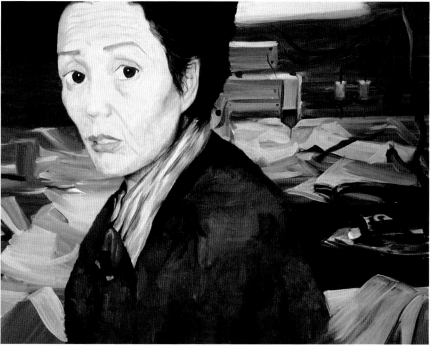

해피 뉴 이어, 1999, 엽서 제작, 16.5 x 11.5cm

내 사랑 지하, 2000, SD 비디오, 17분

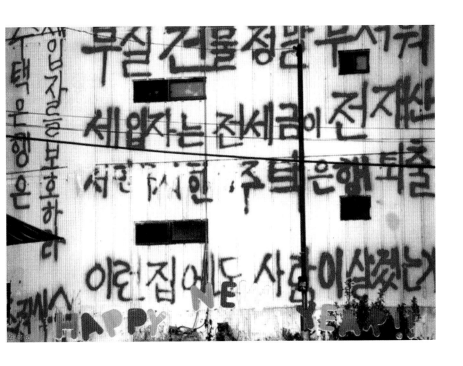

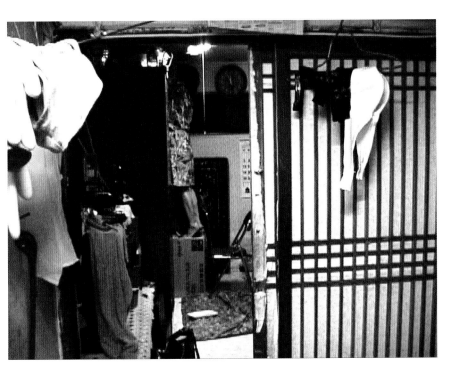

건전비디오 I—새마을 노래, 2001, SD 비디오, 2분 40초

미디어매니아 Y여사, 2002, SD 비디오, 1분 30초

The dawn bell has rung ;
morning has broken.

I won' t think about anything else but my studies

기념사진 1972~1992, 2002, 가족사진 12점 재구성, 디지털 프린트, 65 x 46cm

추억록, 2003, SD 2채널 비디오, 15분

믹스라이스―섞인 말들, 2004, SD 비디오+믹스라이스 채널

승리의 의지, 2004, SD 비디오, 4분 30초

성남 공공미술 프로젝트－태평동이야기, 2006, 영상, 사진 및 설치 작업(임흥순 x 민지애)

성남도큐멘타, 2007, 우리동네 문화공동체 만들기 영상프로젝트, (직선과 곡선)(연출 김민경) 제작과정 (기획 임흥순, 참여 강동형, 김민경, 김수목, 이진원, 윤주희)

H씨 월남참전도, 2008, 구술 드로잉, 21x29.7cm

도넛츠 다이어그램 A, 2008, 디지털 프린트, 122x88cm

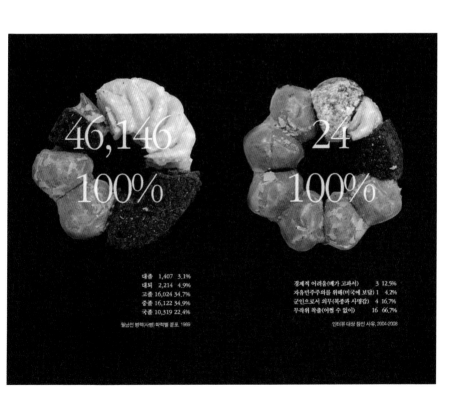

대졸 1,407 3.1%
대퇴 2,214 4.9%
고졸 16,024 34.7%
중졸 16,122 34.9%
국졸 10,319 22.4%

월남전 병력(사병) 학력별 분포, 1969

경제적 어려움(빚가 고과서) 3 12.5%
자유민주주의를 위해(미국에 보답) 1 4.2%
군인으로서 의무(복종과 사명감) 4 16.7%
무작위 차출(어쩔 수 없이) 16 66.7%

인터뷰 대상 참전 사유, 2004-2008

B면 연작, 2008, 수집한 사진 스캔 및 복사 촬영, 디지털 프린트, 56 x 78cm

죽음의 등고선, 2009, 모눈종이 위에 드로잉, 지점토, 가변크기

베트남 아카이브, 2009, 베트남 참전군인 K씨의 아카이브

귀국박스―무명용사를 위한 기념비, 2008, 슬라이드 프로젝션, 종이박스, 껌 조각, 사운드, 가변크기

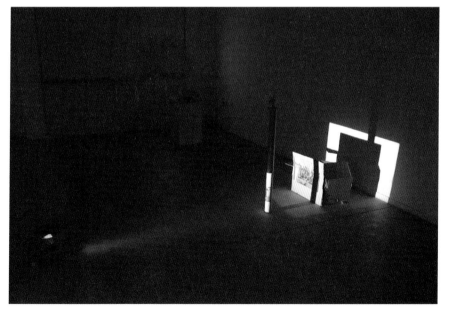

한강의 기적, 2008, 영상설치, 종이박스, 알루미늄 접시, 철사, 가변크기

이런 전쟁, 2009, 출판, 아침미디어, 80~81쪽

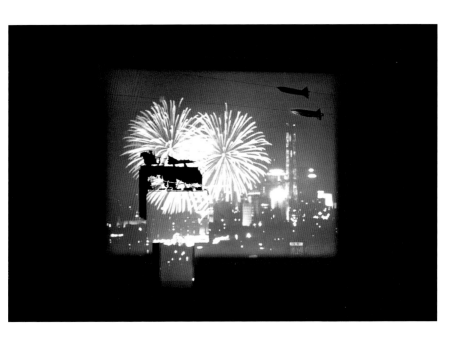

꿈 연작, 2008/2009, 2채널 화면을 활용한 싱글채널 비디오, 14분 26초

플리즈 돈 리브 미, 2009, 용산 남일당에서 수집한 불타버린 천막, 디지털 프린트, 84 x 118cm

Please Don't Leave Me

보통미술잇다─노인을 위한 야광 안전 지팡이, 2007, 성산SH아파트 공공미술 프로젝트

**보통미술잇다─오디션, 2009, 주민 영화워크숍, 등촌주공아파트 공공미술 프로젝트(연출 김민경),
HD 비디오, 24분**

금천미세스ㅡOO수다스러운, 2010~2011, 포토몽타주를 활용한 자화상 만들기, 사진: 현준영

금천미세스ㅡ집사람, 2011, 지역주민 미술워크숍 및 전시 결과물, 출판, 포럼에이, 148~149쪽,
사진: 현준영 (참여 김경희, 오정미, 오현애, 차정녀, 소현자, 한숙용, 신숙희, 서은주, 박미숙)

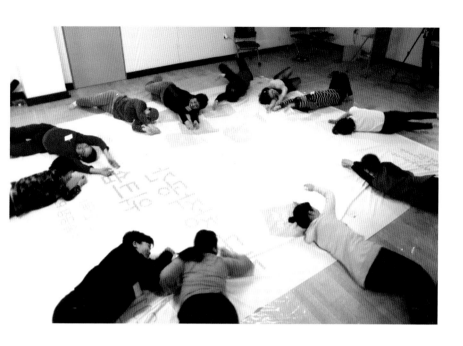

금천미세스―사적인 박물관, 2011, 개인 아카이브, 깨진 접시로 만든 조각품, 영상설치+커뮤니티 아트
(참여 김경희, 김현미, 박미숙, 신숙희, 오정미, 오현애, 차정녀)

금천미세스―금천블루스, 2012, 커뮤니티 아트+옴니버스 영상 제작과정
(참여 김경희, 김현미, 박미숙, 신숙희, 오정미, 오현애, 차정녀, 최해성)

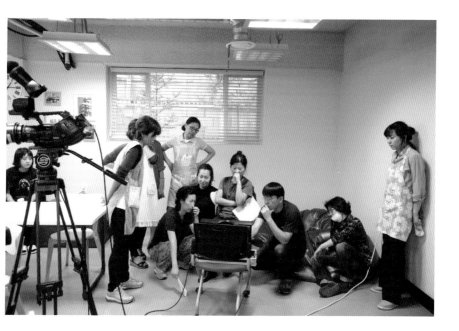

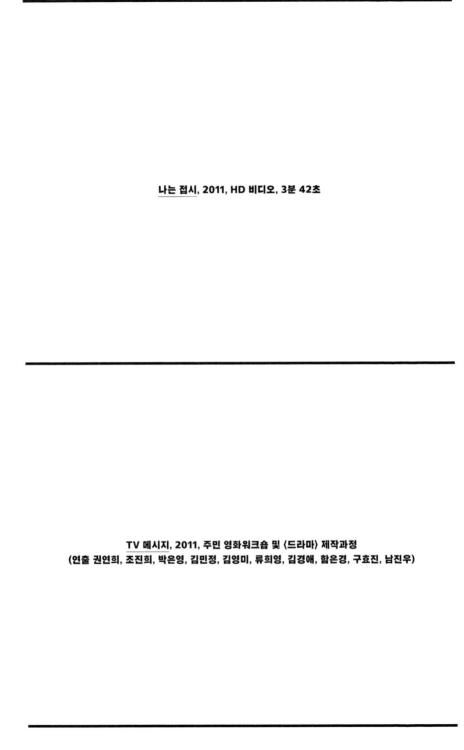

나는 접시, 2011, HD 비디오, 3분 42초

TV 메시지, 2011, 주민 영화워크숍 및 〈드라마〉 제작과정
(연출 권연희, 조진희, 박은영, 김민정, 김영미, 류희영, 김경애, 함은경, 구효진, 남진우)

통로 B, 2011, 석고보드 가벽 설치, 가변크기, 사진: 현준영

숭시, 2011, HD 비디오, 24분

제주노트, 2011, 디지털 프린트, 사진집,
(좌) 미국국립문서기록관리청 복사물 복사촬영, (우) 제주 유수암리 서낭당, 42 x 29.7cm, 80컷

긴 이별, 2011, HD 비디오, 4분

비념, 2012, HD 비디오, 5.1채널 사운드, 93분

비념, 2012, 3채널 HD 비디오, 5.1채널 사운드, 76분,
사진: ONISHI Masakazu+NAKAGAWA Shu

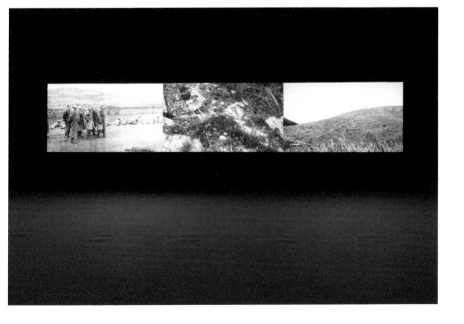

귀환, 2014/2017, 수집한 사진 이미지 3점, 디지털 잉크젯 프린트, 36.5×58cm, 사진: 김상태

호랑이 잡은 강건성 일병, 2014/2018, 종이박스 조각, 영상설치, 와이어, 가변크기, 사진: 김상태

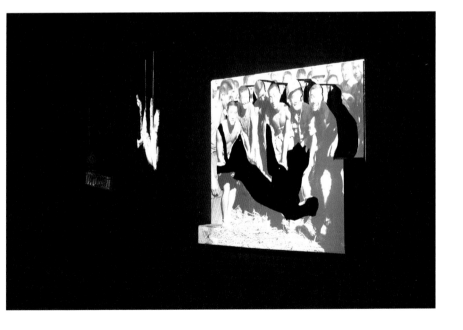

위로공단, 2014/2015, HD 비디오, 5.1채널 사운드, 95분

위로공단, 2014/2015, HD 비디오, 5.1채널 사운드, 95분

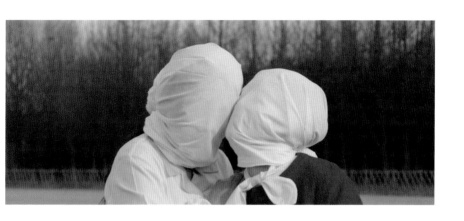

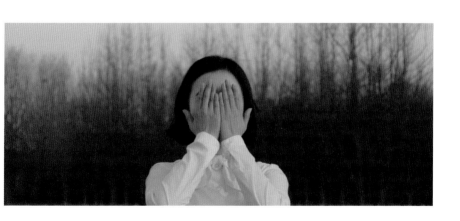

환생, 2015, 2채널 HD 비디오, 4채널 사운드, 23분 45초

교환일기, 2015~2018, 모모세 아야와 공동작업, 아이폰 비디오, 63분

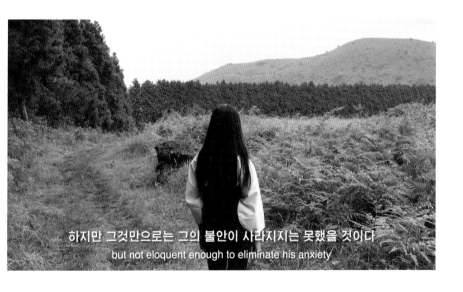

하지만 그것만으로는 그의 불안이 사라지지는 못했을 것이다
but not eloquent enough to eliminate his anxiety

다음인생, 2015, HD 비디오, 24분 16초

다음인생, 2015, 김봉수 할아버지의 각종 수료증 8점, 39.5 x 49.5cm, 궤짝, 귤
사진: ONISHI Masakazu+NAKAGAWA Shu

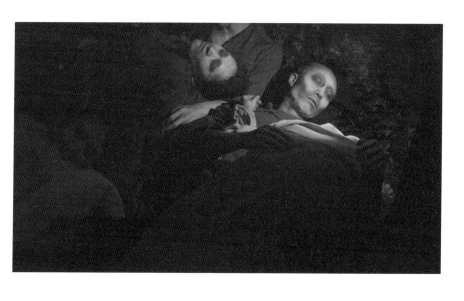

북한산, 2015, HD 비디오, 26분

노스탤지아, 2015, 2채널 HD 비디오, 스티로폼 조각, 8분 15초

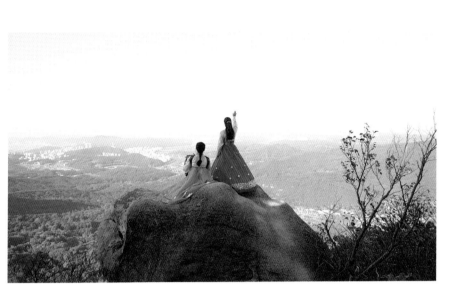

북한산 북한강, 2016, 2채널 HD 비디오, 5.1채널 사운드, 26분 37초, 사진: Andrea Rossetti

려행, 2016, HD 비디오, 5.1채널 사운드, 86분

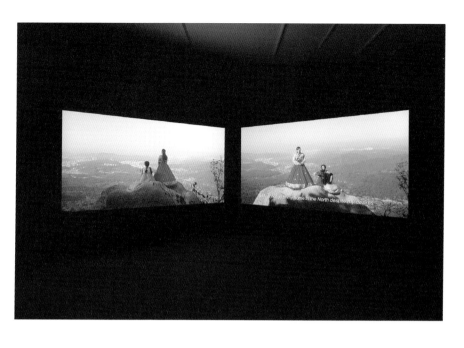

할머니가 구한 나라, 2017, 미술관 유리창과 벽면(1,425 x 1,660cm)에 붉은색 셀로판지 및 도색, 슬라이드 프로젝션, 사진: 김익현

우리를 갈라놓는 것들, 2017, 3채널 2K비디오, 7.1채널 사운드, 49분(카운트다운 포함), 사진: 김익현

〈2

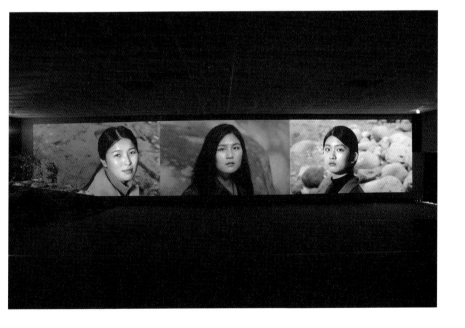

과거라는 시를 써보자 I, 2017, 김동일 할머니의 유품 중 의상 1,000벌, 사진: 김익현

시나리오 그래프, 2017, 시트지 커팅, 4,762 x 450cm, 디자인: MMCA 디자인팀, 사진: 김익현

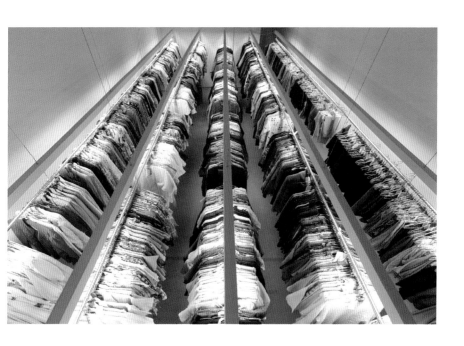

형제봉 가는 길, 2018, 2채널 HD 비디오, 12채널 사운드, 16분

우리를 갈라놓는 것들, 2018, HD 비디오, 5.1채널 사운드, 99분

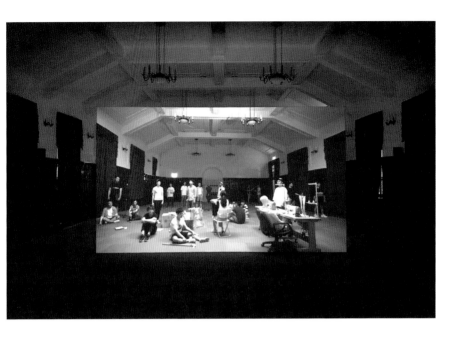

무명(無名)의 역사:
영화평론가 Y와 영상작가 P의
두 번째 대화

유운성

2016년 12월 24일, 영화평론가 Y와 영상작가 P는 북촌의
한 카페에서 만나 '픽션'을 주제로 이런저런 이야기를
나누었다. 당시 동석했던 나는 그들의 대화를 녹취해 정리한
원고를 영상비평 전문지 『오큘로』(제4호, 2017년 3월 1일
발간)에 게재한 바 있다. 첫 만남으로부터 꼬박 일 년이 지난
2017년 12월 24일, Y와 P는 국립현대미술관 서울 1층의
카페테리아에서 다시 만났다. 11월 30일부터 이곳에서 열리고
있는 임흥순 작가의 개인전 《우리를 갈라놓는 것들》에 대해
이야기를 나누기 위해서였다. 대화는 한 시간 정도 지속되었다.
대화를 녹음하기 전 스마트폰을 에어플레인 모드로 설정해두는
것을 깜빡 잊고 말았는데, 대화 도중 걸려온 '1588' 전화로
인해 어이없게도 그때까지 녹음된 내용이 모두 지워지고
말았다. 다행히도, 나의 부주의함을 잘 알고 있는 Y가 자신의
스마트폰으로도 녹음 중이었기 때문에, 이튿날 그로부터 녹음
파일을 건네받을 수 있었다. 하지만 그는 대화 후반부에 자신이
한 이야기가 별로 마음에 들지 않는다며 초반 30분 분량의
대화만 녹음된 파일을 이메일로 보내주었다.

· ·

P: 최근에 보신 영화 가운데 기억에 남는 것이 있으신가요?

Y: 음… 이번 주 월요일에 마침 종로의 인디스페이스에서
〈공동정범〉 시사회가 있어서 보고 왔어요. 2016년에
완성된 영화인데 용산참사 9주기가 되는 내년 1월에

개봉한다고 하더군요. 시사회에서 본 것은 처음 공개되었던 오리지널 버전보다는 20~30분 정도 단축된 버전이었어요. 진영(陣營)이라는 용어가 종종 가리고 감추곤 했던 저항하는 민중들 내부의 차이와 불화를 응시한 대단히 용기 있는 작품이고, 그럼에도 불구하고 어떻게 다시 함께 할 수 있는가를 진지하게 묻는 강인한 작품이기도 해요. 다만 편집과 구성에 있어 부분적으로 의문스러운 데가 있고, 개봉을 고려해 수정되었다고 하는 결말부에서는 그전까지 제기된 논제들과 견지된 형식이 다소 흔들리는 감이 없지 않아서 아쉽기도 했습니다만… 하지만 분명 중요한 작품임에는 틀림없습니다. (유운성: 제가 다음 달에 〈공동정범〉을 연출한 김일란 감독과 이혁상 감독을 만나 인터뷰를 할 예정인데 선생님 의견을 말씀해주시면 도움이 될 것 같습니다.) 아, 그런가요? 그럼 이따 따로 말씀드리죠. 작가님께서는 최근에 보신 영화나 영상 관련 전시가 있으신가요?

P: 지인이 시사회에 당첨되었다고 같이 가자고 해서 화요일에 롯데시네마 월드타워에 가서 데이비드 로워리(David Lowery) 감독의 〈고스트 스토리〉(A Ghost Story)란 영화를 보고 왔어요. 초반에 조금 흥미롭게 보다가 이내 흥미를 잃고 시큰둥하게 앉아 있었는데 하얀 시트를 뒤집어쓴 유령이 웬 건물 옥상에 올라가서 휘황찬란한 마천루들을 바라보는 광경을 CG로 처리한 장면을 보고는 아예 한숨을 쉬었네요. 금으로 된 사발을 든 탁발승을 보는 기분이었죠. 다음날에는 두산아트센터에 가서 김희천 작가의 개인전을

보고 왔는데요. 이번에 선보인 〈홈〉에서는 김희천 작가의
단점이 극대화되어버린 것 같았어요. 김희천 작가는 디지털적
인터페이스의 틀로만 세계를 볼 수밖에 없는 오늘날의 어떤
'종족들'을 대변한다고들 하는데… 글쎄요, 제가 보기에는
그렇게 볼 수밖에 없는 게 아니라 기어이 세계를 그 틀로
변환(transformation)시켜서만 그것을 보는 것 같던데요? 우리
시대의 테크놀로지가 제공하는 '보기'의 조건이 곧 '응시'의
조건이라는 전제에는 동의할 수 없죠. 절대로요. 같은 날
시청각에 가서 남화연 작가의 개인전도 봤어요. 1960년대에 더
포크 크루세이더스(ザ·フォーク·クルセダーズ) 라는 일본 포크송
그룹에 의해 '임진가와'(イムジン河)라는 제목으로 번안되어
불리기도 했던 북한 노래 〈임진강〉과 관련된 자료들과 영상으로
구성된 전시인데, 뭔가 앞으로의 다른 작업을 위한 초안 같은
느낌이었습니다.

Y: 두 전시 모두 저도 보았습니다. 일본에서건 한국에서건 노래
〈임진가와〉가 21세기 들어 조금이나마 다시 회자되게 된 건
이즈츠 가즈유키(井筒和幸)의 영화 〈박치기!〉(パッチギ!, 2004)
때문인 걸로 아는데, 그에 대한 언급은 없는 게 좀 이상하기는
했습니다만, 저로서는 특별히 더할 말은….

P: 그럼 임흥순 작가 전시에 대해 이야기해보도록 하죠.
우연의 일치겠지만, 어쩌다 보니 저희 둘이 각각 이번 주에 본
다른 영상 작품이나 영화에 유령, 분단, 민중 등 임흥순 작가
전시에서도 두드러진 모티브들이 있긴 한데요. 〈공동정범〉이

"진영이라는 용어가 종종 가리고 감추곤 했던 저항하는 민중들 내부의 차이와 불화를 응시한" 작품이라고 하셨는데, 저는 아직 보지 못했기 때문에 그 영화가 어떤 방식으로 그리하고 있는지는 모릅니다. 다만 오늘 임흥순 작가의 개인전을 보면서 개인적으로 다시 생각해본 것도 바로 그 민중이라는 개념이에요. 어떤 면에서 이 전시, 그리고 전시의 메인이라고 할 수 있는 3채널 영상 〈우리를 갈라놓는 것들〉은 '민중'이라고 하는 개념을 다소 예스러운 방식으로 재건하려는 것처럼 보였거든요. 김희천 작가가 우리 시대의 테크놀로지가 제공하는 '보기'의 조건을 '응시'의 조건인 양 전제하고 있는 것처럼 보인다면, 거꾸로 임흥순 작가는 민중이라는 개념을 통해 조건화된 '응시'의 양식을 동시대의 미술제도에 부합하는 '보기'의 양식으로 제시하고 있는 것처럼 보였어요. 미술계에서 임흥순 작가는 '포스트민중' 계열이라 넓게 칭해지는 작가군과 함께 이야기되기도 했는데, 그런 용어야 어찌 되었건 여하간 이번 전시에서는 민중이란 개념의 환유가 되는 것들이 오늘날의 미술에서 빠져나간 '미'의 자리를 대체하고 있는 것만은 분명해 보였습니다. 이런 점에서, 임흥순 작가를 굳이 '포스트민중'이란 틀에서 본다면, 이때 '포스트'란 '탈'(脫)도 아니고 '후'(後)도 아닌 '말뚝'(post)인 것이죠. 이를테면 전시장 입구를 지키고 있는 것은 제주도 금능석물원에 있는 사천왕상을 본뜬 조형물인데요, 금능석물원의 사천왕상은 영상 〈우리를 갈라놓는 것들〉에도 나와요. 이 조형물에서 우리가 보는 것은 무엇인가요? 적어도 제게는 전시 리플릿에 안내되어 있는 것처럼 "전시장 밖의 속세와 전시장 내부의 중간세계를 나누는

역할을 하는 문"처럼 여겨지지는 않았습니다. 이건 스페이스 99에서 2011년에 열렸던 임흥순 작가의 전시 《비는 마음》에서 설치되었던 길고 어두운 통로와는 전혀 다른 느낌이었어요. 그 통로가 관람객을 서서히 어둠에 익숙해지게 하면서 역사로 안내하는 것이었다면, 이번 전시에서 입구의 통로 위에 설치된 사천왕상은 한때 민중이라는 개념과 연결되기도 했던 전통적 기표들과 비스무리한 무엇이 '미술관에서 보기'라는 공간과 결부된 감각의 대상으로 돌연 나타난 느낌이었죠. 이 느낌이란 뭐냐? 당혹감이죠. 이 당혹감은 전시장 내부에 위치한 고목 조형물에 걸린 옛날 옷가지들을 마주할 때의 당혹감 바로 그것이에요. 이처럼 당혹감을 선사하는 전시장으로 들어가는 입구에 세워진 말뚝이 바로 그 사천왕상인 거예요. 전시 리플릿 표지를 보면, 그리고 영상 〈우리를 갈라놓는 것들〉의 한 부분을 보면, 이름 없이 죽어간 민중들을 상징하는 한복들이 걸린 나무를 요즘 옷차림을 한 두 명의 소녀가 바라보고 있는 광경이 보이죠. 이 두 소녀는 각각 고계연 씨와 김동일 씨의 젊은 시절을 연기한 배우들이고요. 이때 임흥순 작가는 옷가지가 걸린 나무를 통해 비애라든지 공포와 같은 감각을 환기시키고 싶었던 것 같고 아마 그건 진심일 거예요. 이 점에서 이 나무는 임흥순 작가에게 역사적 감각과 결부된 '응시'의 대상이죠. 그런데 제게는 그 나무 앞에 선 두 소녀가 꼭 이 전시장에 있는 관람객의 대변자처럼 여겨졌어요. 이상하게도 전시 리플릿 표지의 사진을 보고 있으면 어떤 야외 설치 작품을 감상하는 오늘날 관람객의 모습이 떠오르거든요. 저만 그랬나요? (웃음) 작가에게 분명 '응시'의 대상인 것이 어긋난

정동을 불러일으키면서 관람객의 '보기'의 대상이 되고 있는
상황, 이 감각의 차이, 그야말로 '우리를 갈라놓는 것들'… 만일
사천왕상이 작가가 말한 대로 하나의 경계라면 그건 속세와
중간세계의 경계라기보다는 감각의 경계죠. 일단 이런 생각을
해봤습니다.

Y: 뭐랄까요, 전시가 열리고 있는 5전시실 외벽에 있는 〈시나리오
그래프〉, 혹은 연표를 보면 전시의 중심인물 네 분의 인터뷰
발췌문과 흥미로운 역사적 사실들이 꼼꼼하게 적혀 있어요.
이분들의 전기라든가 하는 것을 아직 읽어보지 않아서 잘
모르지만 대단히 강인한 정신의 소유자들이라는 것은 분명히
느낄 수 있었죠. 영상의 끝부분에 보면 김동일 씨가 "혼은 죽지
않고 있다!"고 다짐하듯 외치는 모습이 나오는데, 이상하게도
전시장과 영상 작품이 아니라 이 〈시나리오 그래프〉에 그
결기의 흔적이 더 강하게 배어 있는 것 같았거든요? 무엇보다
할머니들 각각이 아주 구체적인 이야기들을, 작가님께서
'민중이란 개념의 환유가 되는 것들'이라 부른 오브제들이나
감각들로 쉬이 묶일 수 없는 이야기들을 지니고 계신 분들
같았는데요. 오히려 전시와 영상 작품에서는 다소 무리하게
감각적으로 통합해버리고 있다는 생각도 들었습니다. 그 감각의
정체가 미라는 것을 대체한 '민중이란 개념의 환유가 되는
것들'에서 기인한 것인지는 조금 더 생각해봐야겠습니다만…
배경으로 깔린 음악 때문이었는지 영상 작품에서 이따금
멜랑콜리의 정조가 느껴지곤 했는데, 그러한 정조로 이분들의
삶을 가로지르는 것이 적절하다고 보이지는 않았어요.

'적대'(antagonism)라는 표현을 꼭 부정적으로 쓰지만
않는다면, 일제강점기나 해방 공간에서 무언가 다른 역사를
꿈꾸었던 이들이 현실의 통치 권력에 대해 표명했던 결기
어린 적대마저도, 여기서는 '우리를 갈라놓는 것들'이라는
범주로 정리되며 지워지는 것도 같거든요. 작가가 그걸 의도한
건 아니라고 해도요. 그렇다고 해서 제주 4·3사건을 다룬
오멸 감독의 〈지슬: 끝나지 않은 세월 2〉(2012)처럼 억울하게
희생된 무구(無垢)한 민초라는 식의 나이브한 감상에 빠진
것은 아니지만요. 저항과 봉기는 분명히 있었어요. 그건 부인할
수 없는 사실입니다. 저항과 봉기가 있었기 때문에 탄압도
있었던 것이지요. 임흥순 작가가 〈비념〉에서부터 이번 〈우리를
갈라놓는 것들〉까지 제주 4·3사건에 대해 다룰 때 무장대
총사령관이었던 이덕구라는 인물에 대한 관심을 놓치지 않고
있는 것은 중요하다고 봐요. 이번 전시의 중심인물들 가운데
한 분인 김동일 씨가 바로 조천중학교 재직 시절 이덕구 씨의
제자였더군요.

P: 그렇죠. 전시 《비는 마음》에서부터 이미 이덕구라는 인물은
도드라지진 않아도 그를 위한 자리가 마련되어 있었어요.
작년에 저희가 만났을 때 영상에서 외화면 영역(hors-champ)에
대해 이야기를 나눴는데, 3채널 영상 작품 〈우리를 갈라놓는
것들〉을 오늘 보시면서 이에 대해 생각해보신 건 없으셨나요?
3채널로 설치한 것에 대해서는 어떻게 생각하세요?

Y: 오늘 막 전시를 본 참이라 아주 상세하게 말씀드리기는

어렵겠지만 기억나는 대로 이야기해볼게요. 영상은 오늘
두 번 보았는데요. 일단 작품의 구조가 한 번에 잘 들어오지
않아서이기도 했고, 그리고 말씀하신 대로 이 작품에서
세 개의 스크린이 어떤 식으로 쓰이고 있는지를 살펴보고
싶었어요. 한 번은 곧바로 영상을 보았고 두 번째 볼 때는
〈시나리오 그래프〉를 보고 나서 봤습니다. 제가 듣기로는
이번 설치 영상도 장편영화 버전으로 다시 편집될 예정이라
하던데, 맞나요? (유운성: 내년 3월쯤에 이곳 영화관에서
처음 공개될 예정이라고 하더군요.) 재연 장면이 꽤 있는데,
옷가지들이 걸린 나무 앞에 선 두 소녀가 총소리를 듣고
도망치는 장면이라든가 물속에 빠진 고계연이 잘린 목을
보고 소스라치는 장면 등은 얼마간 자기완결적인 구석이
있지만, 정정화 씨 재연 장면들은 그 자체로는 좀 모호하게
느껴지곤 했거든요. 정정화 씨의 경우엔 다른 두 분과 다르게
이십 대쯤 되어 보이는 여성분과 중년의 여성분이 함께
재연을 맡기도 했고…. 아닙니다, 서사적인 측면에 대해서는
장편 버전을 보고 나서 이야기하는 게 좋겠네요. 이 자체로는
너무 모호해요. 전시장 외벽의 〈시나리오 그래프〉와 함께
보았을 때만 이야기를 파악할 수 있죠. 이 점에서는 확실히
전시장이라는 공간의 특성을 고려해 구성된 영상임이
분명합니다. 오늘은 일단 〈우리를 갈라놓는 것들〉에서 세 개의
스크린이 어떻게 활용되고 있는지에 대해 이야기해보죠.
여기서 각각의 스크린에 비친 이미지들은 서로 대비되거나
충돌하는 경우가 거의 없어요. 멀티스크린은 통상적인 영화나
싱글 채널 영상에서의 데쿠파주나 카메라 움직임을 대체하는

수단에 가까워요. 음… 무슨 말이냐면, 데쿠파주와 카메라 움직임이 어떤 공간, 거기서 벌어지는 행위나 일어나는 사건, 혹은 어떤 이야기를 시간 속에서 순차적으로 펼쳐놓는 것이라면, 〈우리를 갈라놓는 것들〉은 그것을 세 개의 스크린을 통해 동시에 나란히 펼쳐놓는 식이라는 거죠. 가령 옷가지들이 걸린 나무 앞에 두 명의 소녀, 고계연과 김동일이 서 있는 모습을 포착한 롱숏이 가운데 나오면 좌우로는 그들 주변의 숲 풍경이 함께 제시되는 부분을 떠올려봐요. 오늘 우리가 자꾸 이 장면을 떠올리게 되네요. 전시장의 나무 때문인가? (웃음) 이때 총소리가 나면 중앙 스크린상의 두 소녀는 프레임 밖으로 도망치고 오른쪽 스크린상의 나무에 앉아 있던 새들도 놀라서 날아올라요. 그러니까 싱글 채널 영상, 혹은 통상적인 영화에서라면 (펜을 들어 전시 리플릿 여백에 쓰면서) 'A→B→C' 순으로 제시되었을 숏들이 'A│B│C' 이렇게 한꺼번에 보이는 거죠. 물속에 빠진, 그리고 물에서 빠져나온 고계연이 잘린 머리나 시체들을 보는 부분은 인물과 그에 귀속된 시점 숏이 동시에 제시되는 것이니까 방금 전 말씀드린 대로 'A→B→C'를 'A│B│C'로 보여주는 방식의 반복이라고 할 수 있죠. 물론 현재 'A│B│C'로 되어 있는 것을 싱글 채널로 편집한다면 꼭 'A→B→C' 순일 필요는 없고 'B→C→A'나 'C→A→B' 순이 될 수도 있겠지만요. 그런가 하면 세 스크린의 이미지가 하나로 쭉 이어지게 해서 종횡 비 자체를 늘리는 때도 있고요. 이건 파노라마 숏이라 불리기도 하는 카메라 움직임에 상응하는 거죠. 각각의 스크린이 16:9 비율이니까 이어붙이면 48:9가 되요. 한 쪽 스크린에서는 인터뷰이가

이야기하는 동안 다른 쪽 스크린에서는 이야기하는 내용에 부합하는 재연 영상과 풍경이 같이 나올 때도 있어요. 정정화 씨 아들과 손녀 인터뷰가 나올 때 그렇죠. 요즘 만들어지는 다큐멘터리들에서는 말하는 인물의 모습과 그의 목소리가 분리되어 자료 화면이나 풍경 위로 목소리만 들려오는 경우가 종종 있는데, 이런 기법이 임흥순 작가의 다채널 영상 작업에 수용된 것처럼 보이기도 하네요. 종종 검은 바탕에 흰 글씨로 타이핑된 사이 자막이 이미지와 나란히 병치되기도 하는데 이 이미지가 반드시 사이 자막의 내용과 연계되는 것만은 아니었어요. 정정화 씨 손녀가 사진앨범을 넘기며 설명하는 부분에서는 사실 하나의 숏으로 한꺼번에 찍은 것을 시차를 두고 잘라 나란히 두 개의 스크린에 보여주고 있고요. 떠오르는 대로 말씀드린 것인데, 결국 〈우리를 갈라놓는 것들〉에서 3채널은 싱글 채널에서라면 데쿠파주와 카메라 움직임으로 순차적으로 제시될 것들을 동시에 제시하는 수단으로 쓰이고 있다는 인상이 강했습니다. 6전시실에서는 요나스 메카스(Jonas Mekas) 전시가 열리고 있는데, 네 개의 영상이 분할 화면으로 동시에 제시되는 〈파괴 사중주〉(Destruction Quartet, 2006)라는 작품이 있어요. '파괴'라는 모티브로 느슨하게 묶인 네 개의 영상이 언뜻 유비적이기도 하고 때로는 대비되거나 충돌하기도 하는데요. 다시 말씀드리지만 임흥순 작가의 영상에서 세 스크린에 영사되는 이미지들 간의 충돌이나 대비는 거의 감지되지 않았어요.

P: 듣고 보니 그런 것 같기도 한데요. 말씀하신 내용을 〈우리를

갈라놓는 것들〉에서는 외화면 영역의 기능이 약하다는 뜻으로 받아들여도 될까요?

Y: 그렇죠. 외화면 영역의 기능이 매우 약한 것은 사실이죠. 결국 외화면 영역이란 화면 영역 내에서의 인물이나 사물의 배치, 혹은 화면 영역 내에서의 행위를 통해 환기되는 것일 수밖에 없는데, 〈우리를 갈라놓는 것들〉의 경우 한쪽에서 그렇게 환기되는 것들을 다른 쪽에서 제시해버리는 식이니까요. 만일 여기서 임흥순 작가가 외화면 영역이라는 것의 기능을 고려한 부분이 있다면 화면에서 보이는 부분과 보이지 않는 부분 사이의 관계를 통해서가 아니라 영상 작품 자체와 그 바깥 사이의 관계를 통해서가 아니었을까 싶은데요?

P: 그 바깥이란 건 전시장을 말씀하시는 거죠?

Y: 어느 정도는 그렇죠. 여하간 이번 전시에서 '작품'은 영상만으로 구성된 것이 아니기도 하고요. 영상에서는 세 인물의 이야기를 둘러싸고 있는 정치·사회적 맥락은 주로 브루스 커밍스의 『한국전쟁의 기원』에 의존해 구성한 텍스트들로 주어지고 있는 것 같은데 그건 좀 아쉬운 부분이었습니다. 역사 해석과 관련한 리서치가 조금 더 되었다면 좋았을 것 같기도 하고, 꼭 그게 아니더라도 〈시나리오 그래프〉에 있는, 혹은 거기 없어도 할머니들이 쓰신 책의 내용이라든지 임흥순 작가가 채록한 할머니들과 지인들의 인터뷰 등을 지금보다 더 적극적으로 영상에 활용했으면 어땠을까 싶습니다. 아무래도

제가 영상 쪽에 더 관심을 두고 보게 되어서 그런지는
모르겠습니다만….

P: 꼭 영상 쪽에 관심을 두고 계신 분이라 그런 것만은 아니라고
생각되는데요. 사실 저는 임흥순 작가의 강점은, 요즘처럼
본격적으로 장편영화 작업에 전념하기 전 미술계에서 주로
활동할 때부터, 뭔가를 부지런히 듣고 채록하고 기록하는
능력에 있다고 보았거든요. 제가 좋아하는 임흥순 작가의 영상
작품들도 대개 말이 많은 것들이에요. 이번 전시의 일환으로
미디어랩에 비치되어 있는 작가 아카이브를 봐도 그렇고,
이분은 하여간 부지런히 듣고 기록하는 분이에요. 어떤 면에서
임흥순 작가의 작업의 핵은 바로 인터뷰죠. 부분적으로
〈시나리오 그래프〉에 옮겨둔 것만 봐도 흥미로운 인터뷰나
증언이 꽤 있는 것 같은데 그게 왜 영상에 거의 반영되지
않았는지 저도 궁금해요. 장편 버전에서는 좀 다를까요? 사실
'시나리오 그래프'라는 것도 2008년에 평화공간과 대안공간
풀에서 열린 그룹전 《귀국박스》에서 사용한 '인터뷰 그래프'의
포맷을 확장한 것인데. 이때는 베트남 참전군인들을 인터뷰한
내용에서 발췌한 문장들을 OHP 필름에 프린트해 작게 잘라
벽에 핀으로 고정한 식이었지요. 나중에 베트남 참전군인들
관련해 작업한 자료들을 한데 묶어 출간한 책 『이런 전쟁』에
실려 있는, 임흥순 작가가 녹취 자료를 편집하고 재구성해
사진과 함께 배치한 것도 흥미롭고요.

Y: 혹시 '시나리오 그래프'라는 형식을 취한 게 정말로 장편

버전의 구성을 반영해 보여주려는 것일까요? 그러고 보니 유운성 씨는 임흥순 작가의 영상 작업에서 말의 기능에 대해 글을 쓰신 적이 있지 않나요? (유운성: 네, 임흥순 작가가 난지미술창작스튜디오에 입주 작가로 있을 때 비평워크숍 발표문으로 쓴 게 하나 있죠.) 한번 읽어보시면 좋겠네요.

P: 베트남 참전군인 작업은 임흥순 작가의 이력에서 좀 특이하기도 한 게, 이분이 역사에 접근할 때는 주로 여성들의 이야기를 매개로 삼는 편인데, 거기서는 남성들의 이야기에 주목하고 있거든요. 유운성 씨 글은 저는 읽어보지 못했는데 이메일로 하나 보내주실 수 있을까요? (유운성: 온라인에 있기는 한데 몇 군데 수정할 곳이 있으니 수정본을 보내드릴게요.) 그러고 보니 유운성 씨가 예전에 문지문화원 사이에 계실 때 기획한 임흥순 작가 개인전 제목이 〈비념〉으로 가는 세 개의 통로: 가족, 이웃 그리고 역사'였죠? 확실히 임흥순 작가는 점점 시공간적으로 폭이 넓어져가고 있는데, 이번 전시에서는 시간적으로 일제강점기까지 거슬러 올라가고 있는 데다 7전시실에서 상영되는 2채널 영상 〈환생〉이나 작년에 완성한 장편 〈려행〉까지 더하면 원래 관심을 갖고 있던 베트남전쟁에 이란-이라크 전쟁, 남북 분단까지 아우르는 셈인데… 이 정도의 역사적 스케일을 아우르는 것으로… 글쎄요, 임흥순 작가가 선배 세대에게서 간접적으로 물려받아 서정적으로 변형한 민중이라는 '말뚝'(post)은 좀 불충분해 보이는데요. 애도의 정서도 〈비념〉이나 〈위로공단〉의 경우라면 무리가 없었는데요, 여기서는 좀 다른 문제인 것 같아요. 예전에 읽은

슬라보예 지젝(Slavoj Žižek)의 역사성(historicity)에 대한 이야기가 생각나네요. 지젝에 따르면 역사성이란 것에서 정말 중요한 것은 '비역사적인' 외상적 핵심이에요. 이 핵심은 역사를 가로질러 항상 동일자로서 회귀하는 것이죠. 그런데 이런 비역사적인 외상적 핵심을 가리고 감추는 것이 바로 향수적, 즉 노스탤지어적인 이미지라는 거죠. 그럼 이 핵심이란 뭐냐? 아까 Y씨가 말씀하신 것처럼 적대에요. 하지만 오늘날 이런저런 사회적 갈등이 많다는 것에 지나치게 주목하다 보면 오히려 이 핵심이 흐릿해져 버린다고도 하죠. 그러니까 이번에 임흥순 작가가 전시 제목으로 내세운 '우리를 갈라놓는 것들'은 사실 극복해야 할 것들이 아니라 끊임없이 재확인하고 그 엄연함에 거듭해서 놀라야 하는 것들이에요. 역사적인 문제를 다룬다고 하면 고계연, 김동일, 정정화 씨처럼 구체적인 인물들로부터 출발하는 것도 필요하겠지만, 한편으로는 결코 이 인물들로 대표될 수 없는, 이 인물들에 대한 애도로 결코 녹아내리지 않는, 언제나 한복판에 적대가 새겨져 있는 무명(無名)의 역사성 자체를 어떻게 감각하게 할 것인가? 이게 문제인 거죠. 제가 좀 흥분했나요? (웃음) 사실 이건 제가 최근 작업하고 있는 인천 만국공원에 대한 프로젝트 관련해 제 스스로도 고민 중인 문제라서…. 숨도 돌릴 겸 잠시 이 전시의 '연극적' 부분에 대해 이야기해 볼까요? 〈우리를 갈라놓는 것들〉 상영 도중에 이따금 작은 조명이 켜지면서 전시장 내에 배치된 거룻배라든가 나무라든가 하는 것을 비추는데요. Y씨가 말씀하신 '바깥'이라는 것으로 벡터가 확장되려 하면 이내 이런 '환감적'(喚感的)이라 할 소품들로 수렴되어 버리죠. 조명이 켜질

때마다 거듭 당혹감을 느끼곤 했죠. 영상 제작 당시 일종의 세트장처럼 활용되기도 한 전시장에 앉아, 소품들이 곳곳에 남아 있는 채로 그것들에 둘러싸여 영상을 보게 한다는 아이디어는 꽤 흥미로운 것이었는데요. 그렇다면 영상과 이 전시장이라는 공간 사이에 어떤 몽타주가 작동하느냐, 그건 아닌 것 같았거든요. 오히려 비애라는 감각, 혹은 말씀하신 대로라면 멜랑콜리의 정조로 모든 걸 감싸 안아버리는 것처럼 느껴졌죠. 이런 느낌을 완화해준 것은 영상을 보고 나서 전시장 출구 쪽으로 향했을 때 본 설치물들인 〈과거라는 시를 써보자〉였어요. 물론….

Y: 그런가요? 저는 고(故) 김동일 씨의 유품들이 너무나 단정하게 정리되어 있는 것을 보면서, 오히려 〈우리를 갈라놓는 것들〉에 잠깐 비친 대로 그 물건들이 어지러이 놓여있는 편이 더 낫지 않나 하는 생각을 했는데요. 영상에서 보이는 광경은 〈위로공단〉에 잠깐 등장하는, 비디오로 촬영된 임흥순 작가 어머님이 일하시던 봉제공장의 그것을 떠올리게 하기도 했고요.

P: 임흥순 작가의 아카이브 전시는 늘 단정해요.

Y: 말씀을 듣고 있으니 영상 〈우리를 갈라놓는 것들〉의 이야기적인 측면에 대해 몇 가지 생각도 떠오르는데요. 장편 버전이 아직 나오기 전이라 조심스럽기는 하지만….

Y에게서 받은 녹취 파일을 통해 복원할 수 있는 대화 내용은

이것이 전부이다. 여기 실린 대화의 마지막 부분, 〈과거라는 시를 써보자〉와 관련된 Y와 P의 짧은 의견 교환은 내 기억에 의존해 복원한 것이다. 2017년의 마지막 날, 나는 예전에 쓴 임흥순 작가에 대한 짧은 글의 수정본을 P에게 이메일로 보내주었다. 답신에서 P는 며칠 전에 장준환 감독의 〈1987〉을 영화관에서 보고 왔노라고 했다. 그는 이 영화가 '역사성이라곤 없는 역사영화'라며 분노를 표했다. 이한열의 운동화에 얽힌 이야기를 가공해내고 그것을 클로즈업으로 보여주며 감정을 자극하는 방식은 '범죄적'이라고까지 비판하면서 말이다. 3주 후, 나는 그에게 〈공동정범〉의 김일란, 이혁상 감독과 대화를 나눈 기록을 정리한 한글 파일을 보내며 이 영화를 보고 나서 그의 생각을 말해달라고 부탁했다. 또한 나는 둘 모두에게 〈우리를 갈라놓는 것들〉 장편 버전이 완성되고 나면 그것을 보고 난 뒤 다시 대화를 나눠보길 제안했다. 슈퍼문·블루문·블러드문이 겹친 개기월식으로 이달에만 두 번째 뜬 커다란 보름달이 붉게 물들고 있는 2018년 1월 31일 현재, 아직까지 그들은 답신을 보내지 않고 있다. 아래는 P에게 보낸 「역사, 불화(不和)하는 말과 풍경 사이에서: 임흥순의 영상 작업에 대한 노트」 수정본 전문이다.

..

카메라로 풍경을 담는다는 일이 쉽지 않은 것은, 풍경이란 그 자체로 지나치게 아름답거나 '포토제닉'하거나 압도적이어서 종종 서사와 아무런 관련도 없이 스스로의 존재를 내세우는

경향이 있기 때문이다. 특히 인간의 흔적이 거의 없거나 완전히 지워진 무인의 풍경인 경우에는 더욱 그러하다. 말하자면 풍경이란 본질적으로 탈-이야기, 탈-역사를 스스로의 순정(純正)을 위한 조건으로 삼는 까닭에, 이를 이야기·역사와 함께 다루는 일은 상당한 주의와 노력을 요하는 법이다. 그리하여 풍경은 작가가 특정한 시기를 대하는 감정과 무드를 온전히 끌어안은 정동의 대상으로 등장하기도 하고[허우 샤오시엔(Hou Hsiao-hsien, 侯孝賢), 라브 디아즈(Lav Diaz), 임권택], 모종의 담론적 전략을 통해 역사적 시간의 주름과 층이 켜켜이 쌓인 지질학적 대상으로 전화되기도 하는 것이다[알랭 레네(Alain Resnais)의 〈밤과 안개〉(Nuit et Brouillard), 다니엘 위예(Danièle Huillet)와 장-마리 스트로브(Jean-Marie Straub), 안토니우 레이스(António Reis)와 마르가리다 코르데이루(Margarida Cordeiro), 니콜라 레(Nicolas Rey)의 〈안더스, 몰루시아〉(Differently, Molussia)]. 과거와 현재의 두 역사적 시간—제주 4·3사건과 강정마을 해군기지 건설 반대 투쟁—을 한데 아우르고 있는 임흥순의 〈비념〉은 풍경 이미지가 풍부하게 등장하고 있는 에세이 영화이다. 여기서 그가 풍경을 다루는 방식은 역사(적) 영화에서는 꽤 이례적이라 할 만큼 특이한데, 풍경을 정동적 혹은 지질학적 대상으로 전화시키기보다는 풍경의 탈-역사성, 즉 어떠한 인간사에도 무심한 자연의 냉정한 아름다움 자체를 적나라하게 드러내는 편을 택하고 있기 때문이다. 〈비념〉만큼 풍경 이미지가 지배적인 작품은 아니지만 〈위로공단〉의 풍경에 대해서도 비슷하게 말할 수

있을 것이다. 언젠가 나는 임홍순 감독과의 대담 자리에서
〈비념〉의 풍경들은 영화적으로는 꽤 이상한 방식으로, 무엇보다
몽타주의 논리를 뚜렷이 파악할 수 없는 방식으로 제시되고
있는데도 이들이 기어이 영화적 풍경으로 성립되는 것은 작품에
등장하는 사람들의 말의 힘 때문인 것 같다는 생각을 피력한
적이 있다. 2017년 MMCA 현대차시리즈 전시의 일환으로
제작·공개된 3채널 영상 작품 〈우리를 갈라놓는 것들〉에서
풍부하게 등장하는 풍경 이미지들이 어떤 영화적 몽타주도
성립시키지 못하고 있는 듯한 인상을 주는 것은 이 작품에서
말의 힘이 상대적으로 크지 않기 때문일 수도 있다. 말할 수
있는 이들, 증언할 수 있는 이들은 이미 세상을 떠났거나 기력이
쇠한 상태—우리는 그들의 말을 듣는 대신 무언의 몸을 보게
된다—이기 때문이다. 그리하여 그들을 대신해 다른 이들이
말한다. 이 작품 속 풍경들은 끝내 영화적 풍경으로 성립되지는
않지만, 전시장 외벽을 커다랗게 장식하고 있는 〈시나리오
그래프〉를 배면으로 삼아 가까스로 전시에 몽타주의 흔적을
기입하게 된다.

말 없는 풍경

〈비념〉과 〈위로공단〉을 열고 있는 이미지들을 떠올려보자.
〈비념〉의 경우 짧은 퍼포먼스 장면이 도입부에 삽입되어 있기는
하지만, 둘 모두 무인의 자연풍경이나 폐허의 광경을 담은
이미지들로 시작하고 있다. 여기서 느껴지는 것은 강고하기 짝이
없는 풍경의 침묵으로, 그 침묵의 강고함이란 작은 벌레들의

움직임이나 바닥에 떨어진 맑은 주황색의 귤이나 가까스로
인간의 흔적을 암시하는 눈 위의 발자국 같은 작은 시각적
교란만으로도 보는 이로 하여금 안도의 한숨을 내쉬게 할 만큼
큰 것이다. 임홍순의 영상 작품에서 가장 인상적인 풍경들은
관상(觀賞)의 대상이 아님은 물론이고 그렇다고 해서 압도적인
숭고로 우리를 휘감는 것도 아니다. 그것은 정적과 공백 이외에
아무것도 겨냥하지 않는 순수한 풍경, 그 절대적인 냉담함과
무심함으로 우리를 두렵게 하는 풍경이다. 말하자면 그것은
옥타비오 파스(Octavio Paz)가 "우리의 죄의식을 저장하는
금고와 같은 존재가 되기를 중단"한 자연이라고 부른 것, 즉
'숭시(징후)' 없는 풍경이다. 임홍순이 〈비념〉의 초안과도 같은
작업에 '숭시'라는 제목을 붙이기도 했다는 사실에 현혹되어
섣불리 그의 풍경이 숭시로 가득한 풍경이리라 착각해서는
안 된다. 임홍순의 이러한 풍경이 가장 극단적으로 혹은
상징적으로 시각화된 사례는 (과연 이것을 하나의 풍경으로
볼 수 있는가라는 물음을 제기하는 이도 있겠으나) 〈나는
접시〉의 화면을 가득 채우고 있는 백색의 벽일 터인데, 화면
왼쪽을 가로지르는 얼룩과 화면 바깥에서 접시를 던지는
여성들에게 일종의 과녁이 되고 있는 십자 표시 테이프는
말하자면 저 작은 벌레들이나 바닥에 떨어진 귤이나 눈 위의
발자국과 같은 일종의 시각적 교란으로서, 이는 임홍순이
순수한 풍경이 지속되는 것에 대한 두려움의 감각을 온전히
자신의 것으로 삼고 있음을 일러주는 증거가 되고 있다. 풍경이
순수하면 순수할수록 그것의 지속은 더더욱 두려운 것이 된다.
왜냐하면, 이야기란, 나아가 역사란 풍경의 중단으로부터

솟아오르는 것이기 때문이다. 한편 〈우리를 갈라놓는 것들〉은
숭시로서의 풍경, 불길한 개기일식의 광경을 보여주는 것으로
시작한다. 역사는 풍경의 중단으로부터 솟아오르기 전에 하나의
비유로서 풍경 속에 물들어 있다.

풍경 없는 말

다른 한편에는 계속해서 흘러나오는 말들이 있다. 〈나는 접시〉에서
벽으로 날아드는 접시와 더불어 제시되는 화면 밖 여성들의
떠들썩한 수다 같은 크고 작은 소란 없이 임흥순의 풍경이
시종일관 독자적으로만 지속되는 법은 거의 없다. 임흥순의
영상 작품에서 만일 어떤 풍경이 그 자체로 스스로의 존재를
과시하며 등장하는 것처럼 보인다면, 우리는 십중팔구 그에
필적하는 소란이 언제 어딘가에 있었던, 있는, 있을 것임을
짐작하게 되며 그 소란이 현시될 순간을 가슴 졸이며 기다리게
된다. 가령, 4·3사건 당시 무장대 사령관이었던 이덕구와
고공농성 중 목숨을 끊은 금속노조 한진중공업 지회장
김주익에게 헌정한 '풍경영화' 〈긴 이별〉을 떠올려보라.
말하라, 역사가 온전히 풍경에 삼켜지지 않도록, 말하고 말하고
또 말하라. 흥미로운 것은, 우리가 그의 영상 작품에서 듣게
되는 것이 능숙한 인터뷰 연출을 통해 얻어진 자연스럽고
솔직한 말들이라기보다는 종종 영상 제작 환경의 장치가
인물들과 상호작용한 결과라 할 수 있는 '가공된' 말들, 어느
정도는 인터뷰어가 아닌 인터뷰이가 연출한 것이라고도
할 수 있는 말들이라는 점이다. 감독의 가족이 9년간 살던

지하 월세방을 떠나 임대아파트로 옮기는 과정을 담은 〈내 사랑 지하〉나 '여자 셋이 모이면 접시가 깨진다'는 속담을 문자 그대로 실행하면서 기분 좋게 조롱하는 〈나는 접시〉의 인물들이 자유분방하게 내뱉는 말을 이런 사례로 보기는 힘들겠지만, 〈위로공단〉 전후에 만들어진 영상 작품들에서 말과 장치의 관계는 아주 뚜렷해 보인다. 이 가운데 〈북한산〉은 장치와 인물의 상호작용을 극대화한 사례라고 할 수 있겠다. 이 작품에서 임흥순은 남한에서 가수로 활동하고 있는 탈북 여성 김복주가 북한산 원효봉을 오르면서 자신의 삶에 대해 이야기하는 과정을 롱테이크 촬영으로 고스란히 담아내고 있다. 그녀의 말은 무선 마이크를 통해 세심하게 녹음되었는데 산을 오르면서 점점 숨이 가빠지는 와중에도 그녀는 말을 멈추지 않는다. 우리가 여기서 듣고 있는 것은 하나의 증언이기도 하지만 다큐멘터리의 대상인 동시에 탈북자를 '연기'하는 김복주의 '픽션'이기도 하다. 조금 다르게 말하자면 그것은 북한산을 실제로 오르면서 자신의 삶에 대해 이야기하는 이를 실시간으로 기록한다고 하는 영화적 장치의 구성과 단단히 결부되어 있는 증언-픽션이다. 이와 마찬가지로, 우리는 〈위로공단〉에서 여러 인물들이 들려주는 말을 일종의 구술이나 증언으로 간주할 수도 있겠지만, 무엇보다 이 말들이 인터뷰라는 상황을 구성하는 영화적 장치에 대한 상이한 언어적·신체적 반응에 대한 도큐먼트이기도 하다는 점을 잊어서는 안 된다. (따라서 우리는 인터뷰이가 들려주는 말의 진부함을 작품을 비판하는 구실로 삼아서는 안 된다.) 장치에 의해 촉발되었다고 할 수 있는 이 말들은 풍경과 불화하는

말들이다. 풍경의 자연스러움과 대비되는 인공적 느낌, 고요에 맞서는 소란이야말로 이 말들의 힘이다. 강정마을 해군기지 공사 현장에서 항의 집회를 벌이는 이들이 일으키는 소란과 마찬가지의 강도로, 혹은 그보다 훨씬 강도 높게, 말들은 풍경과 불화하며 소란을 일으키는 것이다. 임흥순 영상 작업의 정치학은 여기서 찾아야 한다.

역사, 말과 풍경의 불화

임흥순의 영상 작업에서 이야기가 솟아나고 역사의 형상이 드러나는 것은 다름 아닌 풍경과 말의 불화를 통해서다. 그의 작품에서 역사는 정동의 풍경을 통해 전해지는 것이 아니며, 장소의 지질학을 통해 파악되는 것도 아니며, 증언의 말 속에 있는 것도 아니고, 오직 말과 풍경의 어긋남을 통해서만 감지되는 무엇이다. 가령 〈려행〉에서 탈북 여성 김복주는 삼성산에 올라 북한 땅에 묻혀 있을 돌아가신 아버지에게 '남조선' 담배와 소주를 공양하며 아버지를 그리는 말을 쉼 없이 토해낸다. 그런데 그녀 앞의 풍경은 어떻게도 아버지 무덤의 대체물이 되지 못한다는 듯 카메라는 슬그머니 오른쪽으로 시선을 들려 산의 풍경만을 비추고 이내 무심하게 허공을 가로지르는 비행기를 포착한 숏이 이어진다. 풍경과 말 사이의 이러한 불화와 어긋남은 〈환생〉과 〈교환일기〉에서는 완전히 전면화되어 있다. 특히 일본의 모모세 아야(Momose Aya, 百瀬文) 작가와 임흥순이 주고받은 각각 다섯 개의 비디오(2017년 기준) 단편 혹은 시청각적 '일기'들로 구성된

〈교환일기〉는 직접적으로 역사적인 이슈를 건드리는 것은
아니지만 말과 풍경의 불화라고 하는 전략이 전면화되어
있다는 점에서 대단히 흥미로운 작품이다. 두 작가는 5~6분
정도의 단편 영상을 만들어 상대방에게 보냈고 이를 받은 이는
영상을 본 후 자신의 보이스오버 내레이션을 그 위에 더해 다시
돌려보내는 식으로 '교환일기'를 만들어나갔다. 이때 각각의
내레이션은 어느 정도는 영상에 담긴 사물이나 사건에 의해
촉발되고 부분적으로 그것들과 조응하기도 하지만 한편으로는
종종 어긋나고 전적으로 독자적인 방향으로 뻗어나가기도
하는 것이다. 그런데 두 작가가 개인적인 방식으로 성찰하는
현재라고 하는 시간이 역사적 평면을 이따금 스치게 되는
것은 바로 그런 불화를 통해서이다. 어쩌면 〈비념〉의 풍경들을
가로지르던 기이한 (탈-)몽타주의 논리를 이해할 단서를 여기서
찾아야 하는 것인지도 모르겠다. 임흥순에게 있어 몽타주란
쇼트와 쇼트 사이에서 성립하는 것이 아니다. 그에게 있어
몽타주란 여러 시청각적 요소들을 넘나들며 만나고 충돌하는
말과 풍경 사이에서 성립하는 것이며, 이와 결부된 역사는
재현되기보다는 발생하는 무엇으로서 체험된다.

긍정 미학을 보는 시선 만수르 지크리

분리의 의미는 무엇인가? 구별, 부조화, 소외, 분열, 배제,
차별, 갈등과 (아마도 이러한 담론들 맨 위에 자리할) 다툼은?
이 주제들이 어떻게 예술적 언어로 전환되는가?

　　서울에서 임흥순을 처음 만나 인터뷰하기 전에, 내용을
구상하면서 내 머릿속에는 중요한 질문 하나가 있었다. 그것은
'이 이슈들을 분절하기 위해 그는 어떤 관점에서 그런 시각 언어를
사용하는가? 그리고 그 언어가 차별받는 사람들을 대하는 그의
태도와는 어떤 관계가 있는가?'였다.

　　우리는 시각적 혁신에는 별로 신경 쓰지 않은 영화를 종종
보게 된다. 예를 들어 다큐멘터리를 만들 때 많은 감독들이
보이는 잘못된 경향은 옳은 정보만을 제공하거나 사실을
규명하려는 것인데, 이 경우 영화가 균형을 잃고 용납할 수 없을
정도로 무의미한 것이 되어버린다. 그런 영화에는 감독의 그런
의도 때문에 영화의 핵심이 빠져 있다. 오히려 사건을 시간 순의
서사로 설명하는 데 그치는 것이 아니라, 시각적 형식을 통해
현실의 파편을 메타반영(meta-reflection)의 언어로 구성해내는
것이 영화의 핵심 목표이다. 따라서 어떤 이슈를 다루든 감독
자신만의 미학적 스타일을 고려하는 것이 매우 중요하다.
잘 만들어진 (다큐멘터리) 영화는 진실 규명을 위해 시각적
형식을 취하는 영화가 아니라 기존 이슈의 소용돌이 안에서
관객이 자신들의 입지에 대해 스스로 판단할 수 있도록 폭넓은
가능성을 제시하는 영화이다. 나는 임흥순이 이런 측면에서
상당히 세심하고 사려 깊은 접근법을 갖고 있는 데다 회화적인
영상미도 구현할 줄 아는 작가이자 감독이라고 생각한다.

　　임흥순의 작품들은 여러 면에서 연구할 가치가 있다.

특히 영화의 가능성을 탐구하는 그의 세련된 어법이 그렇다. 일부 평론가들이 이미 주목했듯, 임흥순은 한국의 예술과 영화 발전에 참신함을 불어넣었다. 그의 작품들이 한국 독립 다큐멘터리의 '포스트-베리테적(post-vérité) 전환'을 대표하기 때문이기도 하고,[1] 예술의 맥락에서 '포스트-리얼리즘'을 주목하게 한 계기이기 때문이기도 하며,[2] '(포스트-)몽타주' 시네마의 개념을 다시 생각하는 단서를 제공해주었기 때문이기도 하다.[3] '언어와 풍경의 부조화'에 대한 유운성의 견해는 그의 다큐멘터리의 가능성을 시각 언어의 기제라는 측면에서 회화적 구성의 효용성을 새로이 주목하게 한다. 또 다른 학자인 이용우는 임흥순의 독특한 언어를 해석하며 '사이성'(in-betweenness)을 언급했다.[4] 이 단어가 분리된 것들을 연결하는 임흥순의 해석법에 대한 우리의 논의를 시작하는 키워드가 될 수 있다. 그의 집요함은 역사적 이슈를 동시대적 시각 이미지로 전환하는 행위의 의미를 확장한다.

1.
Kim Jihoon, "*Factory Complex*, The Post-Vérité Turn of Korean Experimental Documentary," *Millennium Film Journal 62* (2015): 11–12.

2.
Yang Hyosil, "IM Heung-soon: *Factory Complex*, Commune's Voice, Commune's Voice," Art in ASIA, May–June, 2015; 양효실, 「임흥순: 코뮌으로의 시선, '긴 이별'과 '환생'」, 『아트인컬처』, 2015년 5월호.

3.
Yoo Un-Seong, "History as Discordance between Word and Landscape: A Note on IM Heung-soon's Video Works," 2016, http://imheungsoon. com/wp-content/uploads/ 2015/11/2016-Nangi-Residency_YOO-Un-seung.pdf; 유운성, 「역사, 불화(不和)하는 말과 풍경 사이에서: 임흥순의 영상작업에 대한 노트」, 난지미술창작스튜디오 제10기.

4.
LEE Yongwoo, "A Ventriloquist of Remembering and Oblivion: The Art of IM Heung-soon," 2015, http://imheungsoon.com/ artist-file-next-doors/.

임홍순의 시각 언어의 장치

첫째, 임홍순은 '회화'와 '영화'의 기본적 지각 방식의 융합
가능성을 시험한다. 〈숭시〉, 〈비념〉, 〈려행〉, 〈위로공단〉,
〈우리를 갈라놓는 것들〉 등, 그의 미학적 스타일의 진화를
보여주는 일련의 작품들은 두 가지 예술 형식의 정서가
융합되어 만들어내는 에너지가 있다.

　　물론 이 글에서 임홍순의 작품을 읽는 접근법으로서
회화에 대한 나의 견해를 포함하는 것은 그가 시간예술인
영상매체를 작업에 사용하기로 결심하기 전에 미대에서 회화를
전공했다는 사실에서 착안한 것이다. 그가 영상매체를
선호하게 된 것은 처음 홈비디오 카메라로 가족을 촬영하고
나서 그 결과를 보고 놀랐던 경험에서 기인한다. 그는
카메라를 사용하면서 프레임 밖의 세상과는 아주 다른 현실을
발견하게 되었다고 고백한다. 어머니 얼굴의 주름과 얼굴
표정의 디테일 등이 그것이다.[5] 영상은 사람들과의 사회적
상호작용에 참여하는 것에 관심을 갖고 있던 그에게 편리한
도구이기도 했다.[6] 그의 영화에 구현된 '회화적 지성'(painting
intellectuality)이 중요한 것은 시각적 구도를 결정하는 그의
예술적 솜씨가 그의 숙련된 역량에 영향을 미치고 사건 촬영
과정에서 자신이 선호하는 것을 결정하게 한다는 의미에서만
그런 것이 아니다. 그것은 그 언어를 얼마나 능숙하게
구사하느냐의 문제, 즉 관객으로 하여금 초월적 해석을
인지하도록 자극하고, 그것을 통해 '일반적인 영화'가 우리 눈에
제시하는 것과는 아주 다른 방식으로 관객이 시각적 충격을

수용하는 태도의 문제이기도 하다. 그가 실제로 회화의 형식을 영화에 차용하는지 여부와 상관없이, 유운성이 주장하듯 그의 다큐멘터리 작품들은 사실 '영화적 몽타주'의 규칙에서 분화되어 나온 어법을 사용한다. 이런 맥락에서 나는 그의 작품을 읽는 데 다른 예술의 접근법을 함께 고려하는 것이 필수는 아니더라도 타당하다고 본다.

많은 서구 비평가들이 회화와 영화의 차이와 관계에 대해 논했다는 사실을 짚고 넘어가는 것이 중요하다. 밀스(J. Mills)에 따르면[7] 앤 홀랜더(Anne Holander)는 회화를 이상화하고 영화를 독자적으로 완성된 예술 형태로 보지 않았다.[8] 안젤라 달레 바체(Angela Dalle Vacche)는 영화가 회화를 정의하는 방식을 보여주는 여러 편의 영화에 대한 연구를 진행했으며,[9] 기요메(Julien Guillemet)에 따르면,[10] 자크 오몽(Jacques Aumont)[11]과 알랭 봉팡(Alain Bonfand)[12]은 이 두 예술 장르를

5.
IM Heung-soon (2015, August 11), "IM Heung-soon, a film director and artist who became the first Korean to win Silver Lion at the Venice Biennale," The INNERview EP 167, Arirang TV, Seoul.

6.
2017년 11월 30일, 작가와의 대화에서.

7.
J. Mills, "Lights! Camera! Paintbrush!," Senses of Cinema 18 (December, 2001), http://sensesofcinema.com/2001/film-and-the-other-arts/paint/.

8.
Anne Hollander, Moving Pictures (New York: Alfred A. Knopf, Inc., 1989).

9.
Angela Dalle Vacche, Cinema and Painting: How Art Is Used in Film (Austin: University of Texas Press, 1996).

10.
Julien Guillemet, "Painting/Cinema: A Study on Saturated Phenomena," Film—Philosophy 12, no. 2 (September, 2008): 131–141.

11.
Jacques Aumont, L'oeil interminable: Cinéma et peinture (Paris: Séguier, 1989).

12.
Alain Bonfand, Le cinéma saturé: Essai sur les relations de la peinture et des images en mouvement (Paris: coll. 'Epiméthée,' PUF, 2007).

같은 현상학적 기반에서 논했다.

　　　하지만 이 글에서 나는 앙드레 바쟁(André Bazin)의
존재론적 관점을 참고하고자 한다. 바쟁은 「회화와 영화」
(Painting and Cinema, 1967)에서 두 매체의 특성을 묘사하며
각각의 시각적 속성을 좀 더 철학적 관점에서 이해하도록
해준다. 그 관점을 통해 우리는 두 예술의 접점을 볼 수 있다.
그는 스크린(영화)과 액자(회화)의 바깥쪽 가장자리가 갖는
다른 속성을 보기 위해 물리학의 힘(force) 개념을 사용해 그
교차점을 고찰한다. 물리학의 개념으로 보면 바깥쪽 가장자리는
사물이 둘레를 순환하는 궤도와 같다. 스크린의 가장자리는
원심력을 가진 사물의 궤도가 된다. 원심력은 바깥쪽의 사물을
향해 작용하지만 사물로 둘러싸인 중심으로부터 멀어지려
한다. 액자의 가장자리는 중력과 같은 구심력이 있는 궤도이다.
구심력은 중심을 향해 작용하며 움직이는 사물로 둘러싸여
있다. 이 설명이 의미하는 것은 스크린의 바깥 쪽 가장자리는
개념적으로 투명해서 바깥쪽 세상과의 연결을 놓지 않고
있으며, 액자의 가장자리는 명확한 형태로 자신의 세계를
보호하며 바깥 세상과 단절되어 있다는 것이다. 영화(스크린)가
현실의 한 조각이라면 그림(액자)은 화가의 세계만을 담고 있다.[13]
나는 이것이 영화의 시각 언어가 회화와 다르게 작용하는
지점을 이해하는 획기적인 발상이라고 본다.

　　　물론, (다큐멘터리) 영화를 캔버스가 아닌 스크린에
영사한다는 사실은 누구나 알고 있다(관객은 액자 대신
스크린을 마주한다). 하지만 임흥순은 자신이 다루는 이슈의
실제 맥락에서 묘하게 거리를 둔 세계로 관객을 이끄는

듯한 시각적 표현을 구사한다. 따라서 나는 가장자리의
논리를 참고하는 것뿐 아니라 그의 다큐멘터리의 시각
언어가 어떻게 인지되는지의 측면에서 해석하고 싶다. 나는
이를 파스칼 보니체르(Pascal Bonitzer)가 1987년에 쓴
'탈프레임'(Décadrage) 개념을 써서 상세히 논하려 한다. 그는
재현을 결정짓는 것은 "작품 구성의 객관적 법칙이 아니라
장면을 볼 때 생기는 관람자의 주관적 관점"이라고 주장한다.[14]
커비(Lynne Kirby)가 설명하듯, '탈프레임'의 개념은 회화와
영화 사이의 느슨한 관계를 강조한다.[15] 그것은 이미지가 영화의
'서사적 특성'을 '정지'시키는 '타블로'(tableaux)를 관람자가
어떤 관점에서 어떻게 보는가에 대한 관계이다. 그것은 단순히
회화적 구도, 특히 영화가 도입한 회화적 장치(푸코의 용어인
'dispositif')보다는 감각에 관련된 문제이다.

임홍순의 영화에서 재연(reenactment)은 다층적인
차원을 창조한다. 재연이 기계적인 표현 도구의 결과라는
사실에다 감독의 순수한 상상의 세계(회화 작품에서와 같은)가
중첩된다. 예를 들어 임홍순은 〈위로공단〉의 첫 장면으로 숲
속의 유적을 보여준다. 또한 흰 천으로 머리가 싸인 채 서로에게
속삭이는 두 여성, 놀이터 한가운데 벤치 위에 서 있는 두 소녀,

13.
André Bazin, *What Is Cinema?* (Vol. I), trans. Hugh Gray (Berkeley, Los Angeles, London: University of California Press, 2005), 16; 앙드레 바쟁, 『영화란 무엇인가?』, 박상규 옮김, 사문난적, 2013; 『영화란 무엇인가? Ⅱ. 영화와 그 밖의 예술들』, 김태희 옮김, 퍼플, 2018.

14.
Pascal Bonitzer, "Deframings," *Cahiers du Cinéma: 1973–1978: History, Ideology, Cultural Struggle* Vol. IV, ed. D. Wilson (London & New York: Routledge, 2000): 197.

15.
Lynne Kirby, "Painting and Cinema: The Frames of Discourse," *Camera Obscura* 18 (1998): 101.

두 손으로 얼굴 전부를 감싼 여성, 저녁 하늘에 날아가는 새 떼, 숲 속으로 걸어들어가는 두 소녀가 그곳에 부자연스럽게 놓인 거울 앞을 지나가는 장면 등도 그렇다. 〈비념〉, 그리고 〈비념〉의 단편 버전인 〈숭시〉의 일부 장면에도 같은 성향의 회화적 '장치'가 사용되었다. 밤에 감귤나무 아래 놓여있는 의자, 논 가운데 서 있는 허수아비, 귤 바구니(그리고 귤을 딴 후 쉬고 있는 어머니들), 바람에 날리는 비닐봉지 옆으로 보이는 아파트 창문의 광경 등이 그 예이다. 사람들이 손전등을 들고 숲 속을 걸어가는 장면이나, 푸른 언덕에서 관광객 두 명이 카메라 앞을 가로질러 가는 장면 등에서도 이런 경향이 보인다. 이런 장면들은 인터뷰 대상의 배경 묘사보다는 관객들이 '정적인' 사색의 순간에 도달하도록 하는 전환점으로 제시된 것으로 보인다. 이는 커비의 용어로 '타블로 쇼트'(tableau-shot), 즉 '정지 순간'의 형태를 띠고 있다.[16]

임홍순은 이런 회화적 '장치'를 자신의 미학적 스타일을 전개하는 일환으로 사용하면서 '움직임의 정지'를 이끌어내는 구성을 계속 시도한다. 〈려행〉에서의 재연 장면은 매우 흥미로운 도약을 보여주는데, 극영화적 접근법을 사용해 장면을 나누고 각각의 장면을 서로 다른 여성 두 명씩이 연기하도록 하는 방식이다. 이런 장면은 다큐멘터리의 서사적 흐름에서 각각의 존재를 '왜곡한다.' 실제로 관객은 정보를 제공받는 대신 '회화적 효과'를 인지하게 될 것이다. 예를 들어 김순희(김복주)가 바위 위에 서서 간첩이었던 자신을 소개한 후 카메라가 오른쪽으로 움직여 갑자기 유령을 보여주는 장면이라든가, 마지막 장면에서 그녀와 동행인이 어두운 숲에서

손전등을 들고 가는 장면이 그런 효과를 보여준다.

하지만 임흥순은 극영화와 다큐멘터리를 융합한 재연 장면들이 실은 개인의 기억과 경험을 해석하는 과정에서 중요한 정보 제공의 역할도 한다고 이야기한다.[17] 그런 면에서 재연이 사회적 상호작용과 협의의 결과이며 다큐멘터리의 핵심 요소를 여전히 포함한다고 할 수 있다. 말하자면 '회화'와 '다큐멘터리 영화'라는 두 가지 '장치'가 하나로 융합되어 그 안에서 회화와 영화의 시각 언어 스타일의 상호작용이 일어나는 것이다. 물리학의 원심력과 구심력 개념을 사용해 이야기한다면, 임흥순의 영화는 원형, 또는 구형의 개체이면서 표면과 그 안의 내용물/공간이 역동적으로 돌고 있다는 점에서 매우 독특하다.

우리는 세 개의 스크린에 영사된 〈우리를 갈라놓는 것들〉에서 '탈프레임'의 개념이 어떻게 작용하는지 알아봄으로써 임흥순이 회화와 영화의 장치를 둘 다 활용한다는 사실을 더 명확히 할 수 있다. 첫 장면(여성들이 하늘의 달을 쳐다보는 장면)에서부터 이미 그는 '탈스크린'의 다른 의미들을 가져오는 가능성을 시험한다. 임흥순은 관객의 주의를 스크린 밖으로, 그리고 다른 스크린에 보이는 장면으로 유도한다. 왼편의 스크린에서 거울에 비친 방 안의 책장 이미지를 보여주며 그 옆에는 스크린 우측에 서 있는 남성을 보여준다거나, 또는 숲 속 나무에 걸려있는 옷가지를 바라보는 두 여성, 카메라 앞으로 다가오며(세 개의 스크린

16.
Kirby, "Painting and Cinema: The Frames of Discourse," 95–105.

17.
2017년 11월 30일, 작가와의 대화에서.

모두를 가로지르며) 수풀을 헤치는 남성의 모습을 보여주는 것 등이 그 예이다. 이미지를 시간 순으로 보여주지 않는 이런 배열은 반대로 이미지 자체를 가리는 효과를 강화한다. 이것은 보니체르가 사례로 연구한 레오나르도 크레모니니(Leonardo Cremonini)와 에드가 드가(Edgar Degas)의 작품에서 볼 수 있는 회화적 효과의 예로, 회화와 영화의 관계를 (이론적 이해의 측면에서) 보여준다. 더 나아가, 소녀가 물속으로 뛰어든 후, 잘린 머리(좌측 스크린에 보이는)를 보고 가쁜 숨을 쉬는 장면(중앙의 스크린에 보이는)을 나는 '탈프레임'의 틀 자체를 '해체'하는 작업이라고 본다.

이런 형식을 통해 영화는 원심력과 구심력의 에너지를 모두 가진 구체가 된다. 한편으로는 스크린 밖의 세상인 관객의 기대와 연결되어 있고 다른 한 편으로는 내면의 '가려진 세계'를 향한다. 이 모든 장면은 등장인물이 전달하는 서사를 그대로 묘사하기보다는 우리의 주의를 잠시 동안 임흥순의 상상의 세계 속으로 빠져들게 하는 파편으로 작용한다. 이는 회화의 아우라적 힘이 작용하는 것과 같은 방식으로 우리의 의식을 내면으로 집중시킨다.

긍정 미학: 현실의 매혹적인 해석

두 번째로, 앞에서 언급했듯이, 임흥순의 작품이 "다른 시간대와 현실, 그리고 말로 표현할 수 없는 토포이(topoi)가 만들어내는 마법 같은 문턱, 그 사이의 모호한 경계에서 발생한 물질성과 현현을 통해 나타나는 사이성의 언캐니한 징후를

드러낸다"고 한 이용우의 견해를 주목할 필요가 있다.[18] 여기서 말하는 '사이성'이라는 키워드는 임흥순이 책임을 묻거나 비난할 대상을 겨냥해 사실을 폭로하는 것에는 관심이 없음을 시사하는 개념으로 해석할 수 있다. '사이성'의 징후는 대신에 균형 잡히고 세심한 성찰의 여지를 만들려는 그의 노력을 확인해준다. 이것은 이를 통해 관객이 기록된 역사나 흩어져 있는 집단 기억을 일정한 거리를 두고 볼 수 있도록 '가시성'을 확장해주어 미래의 반복 가능성을 예견하는 데 활용될 수 있는 현명한 재평가가 이루어지도록 하기 위한 것이다. 이렇게 볼 때 임흥순의 영화는 판단의 형태가 아니라 (이용우가 밝혀낸 것처럼) '기억'의 형태인 동시에 '망각'의 형태를 띤다. 이는 역사 속 희생자의 편에서 긍정적인 '진정성'을 구축하고 역사 속 잘못을 사회에 인식시키기 (그리고 역사 자체에 화답하기) 위한 것이다.

이러한 '사이성'은 임흥순의 영화 언어 스타일을 요약하는 키워드이기도 하다. 이 단어는 특히 중요한 이슈를 강조할 필요와 새로운 시각적 분절을 묘사하고자 하는 욕망 사이의 긴장 속에서 영화가 균형 있게 '위치하고 있음'을 설명해준다. 이러한 예술적 강점을 무시하지 않는다고 인식하는 일은 궁극적으로는 실용적인 기능을 제시하기보다는 시적이고 초월적인 화해를 촉발한다. 여기서 우리는 이 두 측면이 임흥순의 작품에서 '긍정 미학'(Affirmative Aesthetics)이라고 부를 수 있는 그의 미학적

18.
LEE Yongwoo (2015),
"A Ventriloquist of
Remembering and
Oblivion: The Art of IM
Heung-soon."

경향을 간접적으로 보여준다고 할 수 있다.

　　이 맥락에서, 내가 '긍정 미학'이라는 말에서 사용하는
'긍정'이라는 단어의 개념이 '적극적 우대 조치'(affirmative
action)라는 용어에서 가져온 것임을 밝혀 두어야겠다. '적극적
우대 조치'는 정치사회적 차원에서 역사적으로 소외된 계층의
기회를 증진하고,[19] 직장과 학교에서 소수자들의 발언권을
향상하기 위한 모든 시도, 또는 차별을 막기 위한 법적 보장과
관련된 모든 절차적 행위를 뜻하는 용어이다. 임흥순의
작품은 정책적 안건과 직접 관련은 없지만 소외 계층 차별을
막으려는 노력을 지지하는 방향을 같이하는 것으로 보인다.
그의 작품에 깃든 '정의감'의 관계를 이해하기 위해 나는
의도적으로 '긍정 미학'이라는 용어를 사용해서 차별에 반대하는
법률적·합리주의적 담론의 정의를 피해가려 한다. '적극적 우대
조치'의 위기에 대한 대응으로 크리스테바(Julia Kristeva)의
사상을 빌려와 '능동 비체'(affirmative abjection)라는 또
다른 용어를 제시한 메닝하우스(Winfried Menninghaus)처럼
말이다.[20]

　　'긍정적'인 것의 철학적 의미는 니체의 '긍정'(Ja-sagen)
이라는 표현을 통해서도 연구해볼 수 있다. 데이비드 E.
쿠퍼(David E. Cooper)는 니체가 '영원 회귀'의 '생생한
수용'을 성취할 수 있는 인간상을 길러낼 수 있는 '지각'을
사회에 제공하는 행위인 '진정한 교육'을 강조했다고 설명한다.
'생생한 수용'이란 세상의 비난과 비판, 타인과 그들의 사상에
대항한 경쟁 등을 모두 초월하는 전적으로 '긍정적인' 것,
즉 '예라고 하는' 태도를 성취하기 위한 전 단계일 것이다.[21]

스티븐 홀게이트(Stephen Houlgate)가 헤겔의 사상에 준거해 설명했듯, '긍정적'으로 보이는 것은 '자유정신'과 그것을 둘러싼 '자연물 또는 대상' 간의 긍정적 관계이다. 예를 들어 예술의 맥락에서 보면 예술가는 "사물과 동질감을 느끼고 그 안에 반영된 자신의 흔들리지 않는 자유를 본다." 예술은 "자연물을 생기있고, 축복된 내면의 느낌을 표현하는 시적 '이미지'로 사용한다."[22] 따라서 니체의 개념에서 '긍정적'인 것은 무언가를 치유하는 것이 아니라 문제나 (사람, 시간, 인종, 인류의) 아픔을 찾아가는 것이자 아픔으로부터 벗어나 건강한 상태로 갈 수 있도록 해석과 방법을 제공하는 것을 의미한다.[23] 이러한 이해를 바탕으로 다시 말하면, '긍정'은 기존의 가치나 사건을 재평가하려는 시도와도 맥을 같이하는 개념이다.

한편, 관객이 받게 되는 효과에 관해서는 헤르베르트 마르쿠제(Herbert Marcuse)가 그의 글 「문화의 긍정적 특징」(The Affirmative Character of Culture, 1936)에서

19.
National Conference of State Legislatures (February 7, 2014), "Affirmative Action, Overview," accessed January 23, 2018, http://www.ncsl.org/research/education/affirmative-action-overview.aspx.

20.
Winfried Menninghaus, *Disgust: Theory and History of a Strong Sensation*, trans. H. Eiland, & J. Golb. Albany (New York: State University of New York Press, 2003), 391.

21.
David E. Cooper, *Authenticity and Learning: Nietzsche's Educational Philosophy*, Vol. II (London and New York: Routledge, 2011), 100.

22.
Stephen Houlgate, *Hegel's Aesthetics. Stanford Encyclopedia of Philosophy*, accessed January 23, 2018, https://plato.stanford.edu/entries/hegel-aesthetics/, 49–52.

23.
D. C. Hoy, "Nietzsche, Hume, and the Genealogical Method," in *Nietzsche as Affirmative Thinker*, Papers Presented at the Fifth Jerusalem Philosophical Encounter, ed. Y. Yovel (Dordrecht: Martinus Nijhoff Publishers, 1986), 37–39.

이렇게 설명한다. "중요한 것은 예술이 이상적 현실을 재현한다는 사실이 아니고 그것을 아름다운 현실로서 재현한다는 것이다. 아름다움은 이상적인 것에 매혹적이고 기쁘고 행복한 특성을 부여한다."[24] 제시된 것이 '허상의 행복'일지라도 예술은 현실에서 만족감을 만들어낸다. 아름다운 것을 보여줌으로써 반항적인 욕구를 잠재우는 것이다.[25] 이 문제에 관하여 리오타르(Jean-François Lyotard)는 '회화'가 그 예가 될 수 있다고 했는데, 회화의 '장치'가 각 부분의 에너지가 도달하고 확장하도록 유도하고 조절하는 연결 조직이기 때문이라고 했다.[26] 숄렌버거(Piotr Schollenberger)는 리오타르의 이러한 관점이 모든 진정한 예술작품이 가진 '긍정적인' 측면, 즉 "기존 질서 안에서 실험의 길을 발견하게 해주는" 접근을 보여준다고 한다.[27] 나는 마르쿠제의 견해를 리오타르와 연결하여 '긍정 미학'을 고무적인 표현 스타일, 즉 무언가 행하도록 자극하는 태도나 상황, 행위 등을 고찰하기 위한 얼개로 정하고자 한다. 과격하거나 평범한 표현으로는 그러한 자극이 촉발되지 않고 단순한 반항으로 이어질 뿐이다. '긍정 미학'은 일상 어법으로서의 시각 언어 교육을 포함한 교육을 목적으로, 수사법을 넘어선 언어를 통해 관객의 인식 영역에 긍정적인 자극을 제공한다.

　　이 글은 서구의 이론적 틀을 주로 사용하고 있는데, 기본 의도는 임흥순의 시각적 혁신성을 보여주는 것이다. 이렇게 해서 그의 작품에 담긴, 한국 현대사를 물들인 문화의 복잡성과 논쟁은 주변화된 희생자에게 영향을 준 이슈에 눈을 돌리게 할 뿐 아니라 예술작품으로서 그 시각적 아름다움에도 주목하게

된다. 부조리와 분리, 억압, 불의의 문제는 우리의 삶의
측면들을 갈라놓는 것들에 대해 비유적인 언어로 질문을 던질
수 있는 교차점이 된다.

　실제로 이 '긍정 미학'의 틀 안에서 폭로 스타일은
매우 중요해진다. 이것은 특히 임파워먼트 기반 예술
실천(empowerment-based art practices)과 비교할 때
중요한데, 이는 우익의 통제 담론으로 쉽게 변모하여 모호한
사회정치적 의제가 되어버리고 사회의 삶의 조건을
향상하기보다는 쉽게 2차적 종속에 빠져버리는 급진 좌익의
용어인 '커뮤니티 권한부여'(community empowerment)[28]의
함정을 피하는 단호함 때문이다. 나의 모국 인도네시아의
경우 예술, 특히 시청각 예술이 권한부여의 방법으로서
중요해지고 있으며 '긍정적' 예술 미학을 담론화하려는 시도가
(논쟁의 여지는 있지만) 여전히 성장 초기 단계에 있다.

　한국의 근대가 그랬던 것처럼, 인도네시아 사회는 여전히
1965년 대학살과 1998년의 강제 실종(enforced disappearance)
사태 등의 역사적 혼란에서 벗어나지 못하고 있는데, 이는
이전 정권의 문화 폭력 정책의 일부이기도 하다. 현재는 개혁

24.
Herbert Marcuse,
*Negations: Essays in Critical
Theory*, trans. J. J. Shapiro
(London: MayFlyBooks,
2009), 89; 헤르베르트
마르쿠제, 『1차원적
인간/부정』, 차인석 옮김,
삼성출판사, 1997; 『마르쿠제
미학사상』, 김문환 편역,
문예출판사, 1992.

25.
Marcuse, *Negations*, 89–90.

26.
Jean-François Lyotard, *Des
dispositifs pulsionnels* (Paris:
Galilée, 1994), 120.

27.
Piotr Schollenberger,
"Lyotard's Libidinal
Modernism," *Art Inquiry.
Recherches sur les arts*
XVIII (2016): 62.

28.
Nicola Denham Lincoln,
Cheryl Travers, Peter
Ackers, Adrian Wilkinson,
"The Meaning of
Empowerment: The
Interdisciplinary Etymology
of a New Management
Concept," *International
Journal of Management
Reviews* 4, no. 3 (2002):
271–290.

후의 갑작스런 사회정치적 변화가 기존의 불평등을 오히려 더 수직적인 관계로 바꾸는 쪽으로 진행되어 차별 의식이 다양한 이익집단 사이의 긴장으로 쌓여가고 있다. 소외 계층의 복지는 아직도 이상적인 상태에 도달하지 못하고 새로운 적대 관계 안에서 점점 조여들고 있는 상황이다.

이런 급격한 변화에 대한 대응으로 포럼 렌텡(Forum Lenteng, 필자가 속해 있는 자카르타의 현대문화 운동단체)을 포함한 여러 예술가들이 미디어 리터러시(media literacy), 특히 시각 리터러시와 영화 리터러시를 향상시키기 위해 실험적인 일상 어법의 언어를 찾으려는 노력을 했다. 하피즈 란차잘리[Hafiz Rancajale, 2005년 〈알람: 슈하다〉(Alam: Syuhada), 2014년 〈분노의 대지〉(The Raging Soil)], 오티 위다사리[Otty Widasari, 2008년 〈어제〉(Yesterday), 2012년 〈물 위를 걷는 용〉(A Dragon Walks on the Water), 2013년 〈푸르른 산, 천상의 산〉(Jabal Hadroh, Jabal Al Jannah)], 요셉 앙기 노엔[Yosep Anggi Noen, 2013년 〈홀인원을 본 적 없는 캐디〉(A Lady Caddy Who Never Saw a Hole in One), 2014년 〈장르 서브 장르〉(Genre Sub Genre), 2016년 〈솔로, 고독〉(Solo, Solitude)], 와휴 우타미 와티[Wahyu Utami Wati, 2016년 〈웰루 데 파슬리〉(Welu de Fasli), 2017년 〈보이지 않는 말〉(The Unseen Words)] 등이 '긍정'의 얼개를 바탕으로 시각 언어를 실험했던 예술가들이다. 그들이 새로운 스타일의 시각적 표현을 모색하는 것은 사회 부조리 이슈의 중심이 된 주체들과의 평등한 협업을 만들어내려는 시도가 미학적으로 나타난 것이다. '긍정 미학'은 더 급진적인 차원에서

인도네시아의 시각 언어를 인도네시아 영화 발전사의 '새로운 장르'로 만들기 위해 사용되었다. 현재 구부악 코피(Gubuak Kopi, 수마트라 서부의 솔록시티에 근거지를 두고 있음)라는 집단이 '마을 비디오 블로그'(Vlog Kampuang)를 통해 실행하는 것과 같은 것이다. 대부분 스마트폰으로 촬영된 그들의 비디오 작품에서 오래된 영화 언어의 관습은 완전히 배제되었고 시각적 형식은 전적으로 휴대폰 사용자의 몸이 촬영 과정에서 상황에 얼마나 자동적으로 반응할 수 있는지에 따라 결정된다. 이러한 급진화는 실제로 사회적 이슈를 다르게 생각해볼 여지를 주는 비틀림을 창조해낼 수 있다. 작품이 만들어내는 시각적 무질서는 그 자체로 시적 아름다움이 된다.

다시 한국의 상황으로 돌아와보자. 우리는 소외 계층(또한 〈려행〉에서 재현된 탈북자들과 같은 소수자들)에 대한 차별 대우가 오늘날에도 여전히 보이지 않는 불법적인 형태로 삶의 모든 국면에서 자행되고 있다는 사실을 부인할 수 없다.[29] 한국의 도시화가 가속화되는 가운데 사회 가부장제의 규범과 연동되어 있는 세계 경제와 자본주의의 팽창, 노동 규정 체계와 기업 경영의 관행은 여전히 공동체 구조에서 여성의 위치를 경시하고(〈위로공단〉에 나타나듯이) 여성의 참여는 중요한 의미를 갖지 못했다.[30] 제주도민들이 경험한, 50년 넘게 지속된 트라우마의 고통(〈비념〉에 나타난 것과 같은)은 지금도

29.
Kim Nora Hui-jung, "The Retreat of Multiculturalism? Explaining the South Korean Exception," *American Behavioral Scientist* 59, no. 6 (2015): 736.

30.
Kim Mikyoung, "Gender, Work and Resistance: South Korean Textile Industry in the 1970s," *Journal of Contemporary Asia* 41, no. 3 (2011): 411–430.

계속되고 있는 듯하다.[31] 인류 역사를 통해 세계 곳곳에서 일어난 유사한 사건의 진실을 말하려는 노력은 계속되고 있지만 범죄의 희생자에 대한 보상과 인권 회복의 노력은 여전히 미미하다.[32] 사회의 행복을 앗아가고 사안을 더 객관적이고 철학적으로 보지 못하도록 우리 의식에 족쇄를 채우는 이런 이슈들은 분리의 이데올로기로서 엄연히 존재한다. 이러한 분리의 이데올로기가 한국의 역사를 만들어가고 있고, 과거 식민 지배를 받았던 나라나 독재정권하에 있는 나라의 역사도 만들어가고 있다. 소외된 주체들의 상황 개선을 지지하는 사회적 활동의 미학적 결과인 시각적 혁신의 경향은 앞서 언급한 인도네시아 작가들의 작품에서 동일하게 나타난다. 그리고 영화적 형식은 매우 다르지만 임흥순의 작품에서도 한국의 유사한 상황에 대한 대응으로서 같은 경향을 발견할 수 있다.

'긍정'의 측면에서 살펴볼 수 있는 또 다른 실험은 바로 조슈아 오펜하이머(Joshua Oppenheimer)가 〈액트 오브 킬링〉(The Act of Killing, 2012)을 통해 행한 모험이다. 이 작품은 대학살의 여파가 남아있는 현재의 삶 속에 만연한 처벌받지 않은 가해자 이슈를 담았다. 감독은 1965년의 인도네시아 대학살을 다룬 일반적인 다큐멘터리들과는 다른 각도를 택하며 학살자가 영화의 형태로 된 자기 나름의 '수행적'(performative) 긍정을 하는 것을 촬영했는데, 이는 폭력의 역사를 반복하는 것이 아니라 그러한 폭력이 현재의 인도네시아 사회에 문화적·정치적으로 여전히 존재함을 드러내기 위한 것이다. 오펜하이머의 이러한 언어 선택은 긍정을 위한 것이다. 단순히 오래된 상처를 들추거나 역사적 사실을

파헤치는 대신 그는 방관하는 사회에 우리가 살고 있는 현재 상황에 대한 인식을 촉구한다. '긍정 미학'은 표현 양식의 미학적 이데올로기를 강조하는 철학적 원리에 그치는 것이 아니라 현재의 폐해와 폭력의 시급함에 대한 대중의 인식을 조성하려는 명백한 의도를 포함한다. 예를 들어, 〈비념〉에서 이런 긍정의 노력은 이용우도 언급한 바와 같이, 강정마을의 미 해군 기지 건설과 이주 노동자에 대한 차별 등, 그가 다루는 다양한 이슈를 보면 명백해진다.

그러나 임흥순의 영화의 경우에는 비관적인 표현은 물론 눈물을 자극하는 언어나 선동적인 메시지 주입 의도 없이 이슈의 소용돌이를 전환한다는 것이 매우 중요한 점이다. 대신 그는 관객에게 우리 일상에 작용하는 사회제도의 통제 메커니즘을 재고할 기회를 주는 매개 '장치'를 구축하기 위해 중간, 즉 '사이에' 서 있다. '매개하는'(intermediatory) 행위자 역할을 맡으려는 의도와 공존하는 것은 다큐멘터리로서 진실을 폭로하려는 시도와, 인간성에 대한 중요한 질문을 시적 형태로 부각시키려는 집요함 사이에 놓인 복잡성을 돌아볼 기회를 주려는 욕망이다. 이 경우에 임흥순의 작품의 시각적 분절 스타일을 '긍정'이라고 부를 수 있는 이유는 한편으로는 영화적 관습 자체에 대한 실험(그는 관습적인 영화 법칙을 따르지 않고 법칙들을 물색한다)[33]을 통해 아름다움, 즉 등장인물이 경험한 실제 사건을 숙고하게 하는 시적인 칼날(poetic knife)로서의

31.
HUR Sang Soo, "An Unfinished Task of Truth Finding of Cheju Mass Killing Under US Occupation in Peace time 1947 to 1949," *WEIS (World Environment and Island Studies)* 4, no. 1 (2014): 19–26.

32.
Ibid., 19–26.

33.
Schollenberger, "Lyotard's Libidinal Modernism."

아름다움을 현시하는 예술의 진정한 속성에 기초하고 있기 때문이다. 임흥순은 일반적인 다큐멘터리 스타일을 따르지 않는다. 자신이 영화화하는 역사적 서사나 사건의 재현 불가능한 문제를 회화적 장치라는 '새로운 장치'의 영화적 스타일을 적용해 분절하는 까닭에, 임흥순이 수행하는 저항은 사실 현실의 영역이 아닌 미학의 영역에서 일어나긴 하지만, 이러한 저항은 사회적 범위에서 의미 있는 영향력을 행사한다. 다른 한편으로 이러한 스타일은 등장인물에 대한 지지를 보여주기도 하는데, 제작 과정에서 그가 인물들에게 미학적 폭로 자체에 참여할 수 있는 적극적 역할을 수행하도록 한다는 점에서 특히 그렇다. 그런 면에서 그의 협업에서의 감독과 (영화의 주인공이 되는) 등장인물 간의 관계는 평등하다.

우리는 아시아 영화에서 미학적 '긍정'을 향한 움직임이 진행 중이라는 사실을 알 수 있다. 반박의 여지가 있지만, 이는 라브 디아즈의 〈폭풍의 아이들, 1권〉(Storm Children, Book One, 2014)에서 보이는 '감정이입의 롱테이크', 하피즈 란차잘리의 〈분노의 대지〉(2014)에서 사용된 '파열음 쇼트', 비부산 바스넷(Bibhusan Basnet)과 푸자 구룽(Pooja Gurung)의 〈다디아〉(Dadyaa, 2016)의 '고요하게 부유하는 쇼트', 와휴 우타미 와티의 〈웰루 데 파슬리〉의 '탈프레임 장면' 등, '정지 순간'의 아름다움에 대한 시각적 신뢰를 부여하는 아시아의 일부 시적 영화들의 영화적 구성에 수반되는 정서이다. 나는 임흥순도 이 담론의 범주에 포함된다고 본다. 이 글의 마무리로서 이야기하자면, 우리가 임흥순의 작품을 인정해야 하는 이유는 단순히 과거의 트라우마를 상기시키기

때문이 아니라 미래에 일어날 일에 대한 성찰과 경고, 단서, 예언을 주는 창의적인 언어로 현재 한국의 사건들과 연관된 상을 제공해주기 때문이다. 나의 솔직한 의견은 그가 불의와 착취를 반대하며 투쟁을 주창하는 한국의 현대 작가들 중 한 명인 동시에 우리를 좌절시키지 않고 우리의 시선과 적절히 타협하면서 확연히 아름다운 시각적 언어를 제공함으로써 미학적 도도함을 추구하는 작가라는 것이다.

비는 마음 강수정

이 글의 제목은 2011년 스페이스 99에서 열린 임흥순 작가의 개인전
《비는 마음ー제주 4·3과 승시》(2011.10.7.~11.3.)와 동명의 작품집
『비는 마음』(포럼에이, 2012)에서 따온 것이다.

임홍순은 지난 시간을 지금, 여기로 소환하는 대표적인 작가이다. 그가 오래된 시간을 동시대의 삶 속으로 끌어와 현재로 풀어내는 가장 큰 동력은 '이야기'(narrative)이다. 그는 한국의 동시대 역사를 살아내면서 부딪히고 찢긴 이름 없는 사람의 삶을 이야기한다. 이 무명(無名)의 이야기는 '글'이 아닌 살아남은 이들의 '말'로 전해지고, '책'이 아닌 '시각 이미지'로 읽힌다는 점이 특징이다. 이 글에서는 임홍순의 작품 세계를 한국 구비문학의 서사 구조와 시각예술의 재현 방식의 상호 관계를 통해 다루려고 한다. 동시에 이야기의 서술 방식이 각 공간에서 어떻게 재현되는지 살펴볼 것이다. 이는 임홍순의 영상 작업과 전시장이 이야기가 풀어지는 일종의 '판'(板)으로서 서술 구조를 시각화하고 다양화하는 데 매우 중요한 기반으로 작동하기 때문이다.

임홍순이 무명을 다루는 서사 구조는 마치 한 권의 역사소설을 '보는 것' 같은 느낌을 준다. 그는 사람들과 현장 인터뷰를 하거나 이를 증명할 당시 자료를 주로 수집하는 방법으로 사건의 본질에 다가선다. 인터뷰에서 접한 이야기와 정보는 계속 확장되어, 여러 층위의 시각과 이야기를 형성하는 기본 주춧돌로 쓰인다. 각종 아카이브는 인터뷰이들이 말한 사건의 현장을 기록하는 데 매우 주효한 것일 뿐만 아니라, 이야기의 사실성을 뒷받침하고 작품에 대한 해석의 층위를 풍부하게 해준다. 임홍순의 작업에서 화자가 경험한 일에 대한 구술은 고정된 텍스트 없이 진행된다. 평소 화자의 기억 속에 일종의 '가능태'로 잠재해 있다가, 임홍순이 이야기를 청함에 따라 현장에서 현재적으로, 일회적으로 실현되는

것이다. 여기에 사건을 전달하는 '언어'뿐만 아니라 노래나 몸짓, 춤 등이 덧붙여 기록되면서 생동감이 더해지는데, 이는 최종적으로 작가의 편집에 의해 미적으로 형상화되어 관객에게 선보인다. 임흥순의 인터뷰는 당시 사건과 사람들, 사회와 문화를 생동감 있게 이해할 수 있도록 하는 역할을 수행한다.[1]

임흥순은 사회와 역사의 응축된 모습을 무명의 개인에서 찾는다. 이때 작가는 이를 단순히 기록하고 서술하는 방식을 취하지 않는다. 그는 자신의 서술 시각에 무명의 개별 서사물을 엮어 다양하고 유기적인 서술 층을 갖춘 이야기를 완성해간다. 이러한 결합 방식은 역사소설가가 이야기의 취사선택을 통해 하나의 짜임새를 만들어낼 때 이야기가 비로소 시대상을 반영하고 역사적 진실성을 드러내는[2] 것과 같은 것이다.

임흥순의 서사 구조에서 또 하나 중요한 것은, 이야기의 서술 층위를 넘나들며 교차하는 이미지들의 배열 방식이다. 이는 구비문학의 서사 구조와 시각예술의 재현 방식이 서로 충돌하며 극대화를 이루는 지점이기도 하다. 화자를 통해 서술되는 이야기의 방식은 특정 기억에 대한 시간적인 서술일

1.
강수정, 「허구의 우주—그 속을 바라보다」, 『비는 마음』, 포럼에이, 2012, 43~44쪽. 문헌 사료는 특정 역사의 내용을 그 시대에 기록한 것 혹은 아주 오래 전에 기록된 것에 있는 고정적 실체다. 그러므로 현재 시점의 해석은 현재 사가들의 몫이다. 반면, 구술사는 오래 전의 역사를 지금 여기에서 구술자가 여러 사람들에게 들려주는 가운데 서로 소통하며 공유하는 것이 특징이다. 구술 사료는 과거의 역사적 사실을 당대의 사람들이 이해하기 쉽도록 동시대를 더불어 살아가는 사람이 구술하기 때문이다. 그리고 여기에 구연하는 사람의 해석과 논평이 덧붙여진다. 동시에 이를 듣는 사람들과 양방향 소통과 함께 듣는 이들의 논평까지 자연스레 공유된다. 임재해, 「민속에서 '판' 문화의 인식과 인문학문의 길찾기」, 『민족미학』 11(1), 민족미학회, 2012, 6쪽, 49쪽.

2.
김헌선, 「〈장길산〉의 서술층위와 짜임새의 의미」, 『비평문학』 제2호, 한국비평문학회, 1988, 65~66쪽; 임재해, 「디지털 시대의 고전문학과 구비문학 재인식」, 『국어국문학』 제143권, 국어국문학회, 2006, 43쪽.

경우가 많다. 충실한 청자의 태도를 취하는 임흥순은 이야기를 관객에게 전달하는 과정에서 자신이 이해하고 해석한 방식으로 이야기를 풀어낸다. 영화평론가 유운성이 언급한 것처럼, 이야기를 서술하다가 갑자기 상징 이미지의 화면으로 전환하거나 텍스트를 삽입하는 방식이 그것이다. 이런 방식은 2채널이나 3채널의 작품에서 이합집산되는 이미지들의 배열에 의해 시지각적 감각을 극대화하거나 긴장감을 불러일으킨다. 이 불안정하게 교차하는 이미지들은 서로 충돌하며 불협화음의 공간을 생성하면서 시각적 서사 구조를 이탈한다. 숨 막히는 역사의 현실에 여백이 생겨나고, 덕분에 관객은 이 여백에 또 다른 사유의 층위를 덧댄다.

　　　임흥순의 작품에서 이야기의 서술 방식과 각 공간의 재현 방식에서 형성되는 상호 유기적인 관계도 이와 유사한 방식을 보여준다. 임흥순은 초기 작업에서 재건축 지역, 지하 생활공간, 전쟁의 흔적 등 특정 커뮤니티와 관련된 주제를 다뤘다. 사람들이 살아가는 공간의 변형, 이들의 삶에 배어있는 현실의 억울함, 일상에 스며있는 공권력의 폭력 등은 이후 그의 작품에서 중요한 배경으로 작동한다. 등장인물들의 구술, 그들의 입장에서 쓰인 역사, 그들의 삶의 공간이 모두 '터'이지만, 임흥순은 이 '터'를 벗어나, 작가가 유기적으로 창작해내고 전달하는 이야기들이 펼쳐지고 소멸되는 다양한 '판'을 만들어낸다. 사실 그의 작품 전체를 하나의 이야기 구조로 살펴본다면, 모든 작품들은 작가가 지향하는 서술 구조에서 유기적인 관계를 맺고 있다. 그리고 이런 물리적인 공간들이 사라져도 말의 전달력은 상실되지 않는 그 무엇이기

때문에, 그의 이야기는 지속적으로 살아남게 된다. 임흥순의 창작 방식에서 이 개념이 유효한 것은 서사의 방식이 이야기의 전승이라는 형태를 띠고 있기 때문이다. 구술의 역사는 전달자를 통해 이동한다. 이야기를 듣는 자들은 판에서 벌어지는 이야기꾼의 이야기에 동참하며 상호 소통의 문화를 이룬다.[3] 특히 이러한 이야기는 극장, 미술관, 비엔날레 등 관람자들이 모여드는 유동적인 판이 펼쳐지면서 다양하게 풀어지고 전승된다. 그러나 그의 작품 구성과 연계된 현실에서의 판, 그 중에서도 물리적으로 재현의 구성을 충실히 보여주며 이야기와 그 이야기를 담아내는 그릇으로서 전시장은 가장 큰 위력을 보였다.

《비는 마음》, 개별의 역사에서 시대의 역사로

《비는 마음》은 한국 현대사에서 한국전쟁 다음으로 비극적 사건이라 일컬어지는 제주 4·3사건을 다룬 전시이다. 2년에 걸친 답사·기록·증언을 토대로 작업한 작품들로 구성된 이 전시는 제주를 중심으로 한 우리 사회의 과거와 현재를 잇는 동시에 개인적으로 내밀하고도, 한편으로는 거대한 역사적 구조를 연결한다. 당시 베트남전쟁 참전군인들의 인터뷰와 전쟁의 흔적에 대한 프로젝트를 진행하던 그에게 공동 작업자인 김민경 프로듀서의 할머니로부터 전해들은 제주 4·3사건은 그의 작품

3.
이는 '판 문화가 필요에 따라 수시로 생성되어 일정하게 지속되었다가 마무리가 되면 소멸되는 시공간적 개념'이라는 점과 '판'은 집단적으로 공유하는 무형의 가변적

연행으로 이루어지는 문화 현상이라는 이유 때문에 가능하다. 또한 여러 사람이 함께 예술을 누리며, 양 방향으로 소통하며 집단적인 신명 풀이를 공유하고자 했던 것과 관련이 있다. 이는

1980년대 '민중미술'이 스스로에게 부여하고자 했던 가장 중요한 예술의 역할 중의 하나였다. 임재해(2012), 앞의 글, 25~26쪽 참조.

세계에 새로운 전환점으로 작용했다. 이는 기존의 아버지의 언어에서 어머니의 언어로, 그리고 개별의 역사에서 시대의 역사로 전환하는 계기가 되었다.

임흥순은 《비는 마음》전에서 여성·노동·노래라는 구비문화의 기본적인 요소들을 차용했으며, 표현 양식에서도 서술 구조에 다양한 시각 영상과 아카이브들의 층위를 배치하기 시작했다. 이러한 접근 방식은 시각예술을 포함한 문화가 마치 묘사나 커뮤니케이션, 재현의 기술처럼 경제적·사회적·정치적 영역으로부터 비교적 독립되어 있는, 그래서 때로는 그 주목적이 즐거움인 심미적 형태로 존재하는 모든 형태의 실천 행위[4]처럼 다양한 감상의 층위를 형성하는 중요한 지점이기도 하다. 그러나 이 전시에서 가장 인상 깊은 점은 전시 공간 자체를 서사의 층위를 위해 활용한 방식이었다. 당시 산(山, 生) 사람들이 다녔던 길을 형상화한 〈통로 B〉(2011)와 이 길로 연결되어 마치 당시의 피난처였던 굴처럼 느껴지도록 조성된 각각의 전시 공간도 전체 작품을 이해하는 데 중요한 역할을 했다. 몸으로 그 기억을 체화시키는 〈통로 B〉와 〈숭시〉는 이 전시에서 중요한 의미를 갖는다. 특히 〈통로 B〉는 다랑쉬 굴[5]처럼 살기 위해 산으로 들어간 사람들이 걸었던 길을 형상화한 것이다. 이 좁고 검은 길을 따라 걸어가 전시 공간에 들어서면 〈숭시〉 속의 숲과 연결된다. 풀을 밟으며 급하게 올라가는 무장대의 이덕구[6]의 발걸음을 따라 한라산의 숲[7]으로 들어서고 있는 것이다.

이때 각 작품들을 하나로 연결하고, 관람자들이 당시의 두려움과 막막함을 직접 몸으로 느낄 수 있도록 해주는 〈통로 B〉는 나머지 작품들이 제주 4·3사건을 중심으로 시간과

공간을 마치 거미줄처럼 교차하고 넘나들고 있을 때 길을 잃지 않게 하는 역할을 해주었다. 관객은 이 어두운 길을 따라가며 정교하고도 섬세한 내적 질서를 느끼며, 작가가 제시하는 단일한 서사 구조를 놓치지 않고 이어간다. 그리고 우리가 마침내 도착한 더 안쪽 전시 공간의 작품들이 제주의 숲처럼 생산과 재해석을 품고 사람들의 눈앞에 펼쳐진다. 이 길의 끝에서 만나게 되는 〈이름 없는 풍경〉은 전체 전시를 표상하는 사진 작품이었다. 녹색의 숲과 나무, 귤밭을 찍은 제주와 경기도 용인의 숲은 여러 모로 의미가 깊다. 이 이야기들은 제주만의 문제가 아니기에 임흥순의 시간과 공간을 뒤섞어 제주 4·3사건과 인물들을 동시대로 소환했던 것이다. 이는 작품이 작가의 입장에 따라 규정짓기보다 보는 사람에 따라 다르게 해석되기를 원했던 작가의 의도가 실천되는 부분이었다.[8]

〈숭시〉에서 작가의 서술 시각과 구비물의 서술 층위는 역사적 증언뿐만 아니라, 노동요와 무가를 통해 긴밀하게

4.
에드워드 W. 사이드, 『문화와 제국주의』, 김성곤·정정호 옮김, 창, 2011, 22쪽.

5.
1948년 12월 18일, 다랑쉬 굴에 피신해 있던 마을 사람들이 토벌대가 지핀 연기에 의해 질식사한 사건으로, 1992년 4월 2일, '제주4·3연구소'에 의해 세상에 알려졌다. 그러나 당시 정부는 진상 규명도 제대로 하지 않고, 동굴 입구를 돌로 막고 희생자들을 5월 15일, 구좌읍 김녕리 앞바다에 서둘러 화장했다. 이 사건은

'입산-참혹한 죽음-방치된 시신-화장과 봉쇄'로 이어지는 일련의 과정에 제주 4·3사건의 모든 모순이 응축되어 있다는 평가를 받고 있다. 이 모든 배경에는 물론 이데올로기 문제가 깊게 관여되어 있다.

6.
이덕구(1920~1949)는 무장대 2대 총사령관으로 '제주 4·3사건'의 상징적 인물이다. 일본 유학 후 조천중학교 교사로 재직했다. 지금의 사려니 숲 부근에서 경찰에 의해 사살되어(당시 경찰 측 주장) 시신은 제주시 관덕정에 공개되었다.

7.
더 자세히는 사려니 숲('신성함'을 의미하는 제주 토속어) 근처의 특정 장소로 가고 있는 것이다. 이곳은 1949년 봄 무장대 사령부인 이덕구 부대가 잠시 주둔하여 최후의 항전을 벌인 곳으로, 현재 '이덕구 산전'(山田)으로 불리고 있다.

8.
강수정, 앞의 글, 48쪽.

연결된다. 가시리 출신 할머니의 노래는 농사를 지을 때 부르던 '노동요'이다. 이 노동과 결부된 노래와 율동은 임흥순이 1970년대 한국 수출산업 공업단지였던 구로공단의 여성 노동자들의 삶을 부각시키고 그들의 공동체를 기록한 〈사적인 박물관 3〉(2011)에서도 인터뷰이들의 재현 방식으로 지속적으로 등장한다. 또 〈위로공단〉에서 여성 노동자들이 노래하며 파업 투쟁을 회상하는 장면에서도 보이며, 그 끝을 봉제공장 시다였던 어머니의 노래가 장식하기도 한다. 노동 현장에서 노래란 고된 노동을 위로할 뿐 아니라, 시위와 탄압에서 서로를 결속하고 연대를 공고히 하는 장치로 작동하기 때문이다. 그리고 이 노래는 죽음과 대치된 현실 판에서 제의를 위한 무가(巫歌)로 변이된다. 〈숭시〉에서 가시리 부녀회의 댄스 동호회, 강정 지역의 시위대와 경찰의 대치 모습과 무가가 한데 어우러지는 장면이 그러하다. 당시 죽음은 공식적으로 위령할 수 없는 그 무엇이었기 때문에, 사람들의 해결 방법은 사회나 국가적 차원의 위로가 아니라 심방[9]을 찾는 것이었다. 일종의 연행인 무당의 굿은 민중적 제전의 의미를 갖기도 하지만, 무가는 사람들의 혼과 소망을 응축한 예술작품으로서 영혼을 위로하는 것이 되었다.[10]

임흥순의 전시 공간에서 이야기는 서술되는 판의 변용 형태에 따라 여러 방식으로 가용된다. 이처럼 전시장은 이야기의 서사 구조와 전시의 모양새가 연계되는 일종의 그릇으로 작동하는데, 이러한 방식이 가장 두드러진 전시가 국립현대미술관 전시 《우리를 갈라놓는 것들》이다. 이 전시에서 임흥순이 초기부터 천착해온 이야기의 층위와 등장인물의

캐릭터는 다양해졌고, 역사적 공간과 시간은 더 큰 규모로
확장되었다. 또한 이미지와 물리적 공간으로서 전시 공간의
쓰임새도 훨씬 다양해졌고, 이야기를 '보는' 사람들과의
관계, 일종의 연행도 더 다양하게 나타난다.

산 자와 죽은 자가 공존하는 곳

《우리를 갈라놓는 것들》전의 주인공은 정정화, 김동일, 고계연,
이정숙 할머니들이다. 임흥순은 할머니와 지인들과의 인터뷰,
유품, 아카이브 등을 통해 역사의 흐름에 부서진 시간들을
'믿음, 신념, 사랑, 배신, 증오, 공포, 유령'이라는 상징 언어를
중심으로 복원하고자 하였다.[11] 그는 미술관을 완전히 새로운
공간, 산 자도 죽은 자도 공존하는 이계(異界)로 설정함으로써,
2차 세계대전 이후 역사의 흐름에서 상처받고 무기력한 개인의
존재를 현대미술의 영역으로 소환하는 거대한 시나리오와
제의를 통해 애도하고 추모한다. 그런 의도에서 전시장은 거대한
제단이 되었다가, 작품의 영상 촬영이 진행된 무대로 쓰이다가,
마지막에는 우리가 보지 못한 것들을 가시화하고 과거와 현재를
연결하는 통로로 완성되었다.

　　《우리를 갈라놓는 것들》전에서 미술관은 일종의 다양성이
열리고 공존하는 장소, 이 모든 이야기가 풀어지고 만나서

9.
무격(巫覡)을 제주도에서
통칭하여 부르는 말.

10.
강수정, 앞의 글, 47쪽.

11.
부제에 언급된 유령은
중의적인 의미를 갖는다. 이는
일종의 이데올로기이며, 동시에
이를 찾아다니며 바라보고
서술하는 작가를 은유하기도
한다. 또한 죽었으나 죽음을
인정받지 못하고, 역사 서술의

진실과 거짓의 갈라진 간극을
부유하는 수많은 민중(民衆)을
의미한다. 그의 작품에 담겨진
것은 시대마다 다른 이름으로
우리 주위를 떠돌던 유령 같은
공포 속에서도 끝까지
살아남아 유령처럼 배회하고
있는 사람들의 이야기이다.

교차하는 일종의 그릇이다. 특히 전시가 열린 국립현대미술관 서울의 역사적 맥락을 연결해 개인의 상처, 역사의 상실과 상흔을 보듬고 함께 공감할 수 있는 장소로 확장시킨 것이다.[12] 김동일 할머니의 4천 점의 유품들을 마치 재단을 연상하게 하는 하얀 좌대에 정리하고 아카이빙하는 퍼포먼스는 한 사람을 상상하고 느끼며 그 죽음을 애도하는 데 충분한 공감을 형성했다. 이 옷가지들은 전시장이 완성되고 난 후, 할머니들의 유품과 아카이브로 구성된 〈과거라는 시를 써보자 I〉의 핵심 요소로 설치되었다.

전시장 왼쪽 경계에 설치된 계곡(山)은 네 할머니들에게 공통적으로 의미 있는 공간으로 중요한 배경을 형성했다. 모두 살기 위해 산으로 올라갔고, 그곳에서 가장 사랑하는 이들을 잃었기 때문이다. 할머니들의 삶과 관련된 중요한 장소들이 실험연극의 무대처럼 세워진 이곳에서는 연출 영상들이 촬영되기도 했다. 지리산, 제주도, 오사카, 뉴욕, 상하이를 망라한 현지에서 촬영된 다큐멘터리와 미술관 안에 설치된 영화 세트장에서 작가의 상상력으로 연출된 영상이 공존하는 이번 작품은 다큐멘터리를 통한 서술을 중심으로 작업했던 기존 작품(이를테면 〈숭시〉)에 비해 연출 영상의 비중이 훨씬 높아졌다. 이는 그의 서사의 층위에 작가의 주관적 서술의 비중이 높아졌다는 점에서 전반적인 영상 작업의 방향이 변화하고 있는 것을 뜻하기도 한다.

《우리를 갈라놓는 것들》전의 주(主) 전시실은 살아 있는 사람이 죽은 세계로 건너가기 위해 존재하는 일종의 경계이자 중간 지대로 연출되었다. 그리하여 전시장 입구에는

《비는 마음》전의 〈통로 B〉처럼 몸의 감각을 이용하여 또 다른 공간으로 이동하는 길고 어두운 복도가 만들어졌다. 사천왕상을 연상시키는 돌조각이 지키는 출입구를 들어서면 사람들은 회한이 가득하여, 죽음에도 이르지 못한 무명의 조각난 기억이 부유하는 중간계에 다다르게 되고, 전시장에 들어서면 할머니들의 삶의 편린을 묘사하듯, 계단, 고목, 배들이 어두운 공간 곳곳을 떠도는 것처럼 무심(無心)히 놓여 있다.

제의 공간으로서의 전시, 무당으로서의 작가

임흥순은 미술관 전체를 제의 공간으로 해석하는 작가이자, 동시에 일종의 제의를 관장하는 무당 같은 역할을 수행한다. 그는 제의의 주관자이자 서술자이다. 이로 인해 미술관은 수많은 죽음과 희생의 역사를 감내한 평범한 사람들의 영혼을 위로하는 제의 공간으로 소환된다. 국문학자 김헌선은 무당을 다층적이고 다면적인 이야기를 구사하는 구비 서사 시인으로 언급했는데, 이때 '이야기 말하기'는 자기 '자신의 말하기'가 아니라 '남의 말'이 '자신의 말'로 옮겨와 '이야기하기'를 이룬다.[13] 임흥순도 마찬가지이다. 제주 4·3사건을 둘러싼 쟁점에 대한

12.
국립현대미술관 서울은 한국전쟁 이후 군사시설로 사용하던 국군기무사령부와 국군수도통합병원이 있던 곳이다. 특히 국군기무사령부 시절 군사 기밀과 간첩, 특정범죄 수사 등의 군사 임무를 수행한 곳으로, 군부독재시설에는 평범한 사람들을 간첩으로 몰거나, 민주화 운동과 상반된 활동이 이루어지기도 했다. 즉, 이곳에도 많은 죽음이 있었다. 이후 도심에서 다른 지역으로 이전하면서 2013년 이 자리에 국립현대미술관이 들어섰다.

13.
'무당의 이야기하기'도 다층적 층위로 형성되어 있다. 무당은 제의로서 굿을 주관하지만 한편으로는 노래로 서사적인 이야기를 길게 부르는 구비 서사 시인이기도 하다. 또 무당은 인간과 신령이 하는 남의 말이 자신의 말로 옮겨져 와서 이야기한다는 특징이 있다. 김헌선, 「무가에 나타난 Storytelling의 치유적 기능」, 『한국민속학』 32, 한국민속학회, 2000, 220~223쪽 참조.

자신의 견해는 할머니 집과 강정의 시위대 등에서 흘러나오는 TV의 뉴스나 시사 프로그램 전문가의 말을 빌어 밝힌다. 3채널 비디오 〈우리를 갈라놓는 것들〉에서는 해방과 분단의 시대 상황을 브루스 커밍스의 서술[14]을 빌어 말하고 있다. 이는 인터뷰를 통해 자신이 전달하고자 하는 바를 남의 말을 통해 하는 방식과도 동일하다. 그는 무당처럼 스스로 직접 말하는 방식을 취하지 않는다.

　실제로 임흥순은 자신이 현대사의 희생된 존재들을 위로하는 무당 같은 존재이기를 소망한다고 털어놓은 적이 있다. 임흥순은 그들을 대신해, 자신의 작품에 말을 실어 사람들에게 전달하고, 대신 희생을 빌어주고 있는 것이다. 그래서 작품이 걸린 전시장은 일종의 제의[15]를 위한 공간으로 환원된다. 이는 단순한 제의의 공간이 아니라, 그가 경험한 생활과도 밀접한 연관이 있다. 사실 한국 현대사의 희생자들에게 제사보다는 제의가 훨씬 더 설득력이 있다. 왜냐하면 제의는 초월적인 존재에 대한 믿음을 기반으로 스스로 해결할 수 없는 문제를 하늘과 인간을 이어주는 무당을 통해 해결하고자 하기 때문이다. 즉 스스로 해결할 수 있거나, 문제를 해결하고자 하는 의지가 없는 사람은 제의를 올리지 않는다.[16] 한국은 역사적 격변 속에서 수많은 억울한 죽음이 있었고, 아직도 수많은 희생이 강요당한 침묵에 묻혀 있다. 그러므로 오늘도 이 심층(深層)에 사무쳐 있는 회한을 풀어야 할 새로운 제의가 예술의 형식을 통해 필요한 것인지도 모른다. 그래서 초월적 존재에게 빌고자 하는 작가에게, 실제의 것이 아닌 상징적 이미지들은 효과적일 수 있다. 왜냐하면 개인에게

있어 한국 근현대사의 흐름은 이유를 알 수 없는 자연의
초월성과 유사하기 때문이다. 무명들이 맞닥뜨린 죽음은
인간의 힘으로 어찌할 수 없는 자연재해와도 같은 사건이다.
그러므로 사실적인 인터뷰와 시위 장면 같은 현실의 이미지
중간중간에 갑자기 등장하는 곤충, 목이 뒤틀리는 닭, 계곡
같은 상징적인 이미지들은 서사와 이미지 사이의 충돌을
불러일으키며, 이야기를 '보는 자'들에게 미묘한 불안과 긴장감을
끌어올린다.

《우리를 갈라놓는 것들》전은 또 하나의 서사 방식을
제안하는데, 그것은 바로 연표 형식을 차용한 〈시나리오
그래프〉이다. 주 전시실 외벽에 설치된 이 작품은 중요한
정치·사회적 사건들과 할머니들 삶의 중요 사건을 연표 형식으로
병치해놓은 것이다. 거대한 역사의 흐름 속 편린으로서의
무명의 삶을 각각 5개의 색띠로 구분해 시각화했는데, 이것은
바로 상여에서도 쓰이던 전통 오방색이다. 바로 이 지점에서
현대미술로 비는 문화를 세우고자[17] 하는 임흥순의 염원을 엿볼
수 있다. 이것은 바로 그가 무속의 밑바닥에 자리 잡은 무명의
회한을 진심으로 공감하고, 이승과 저승을 떠도는 유령의
상처를 스스로 몸에 싣고자 하기 때문일 것이다. 이 지점에서

14.
브루스 커밍스, 『한국전쟁의
기원』, 김자동 옮김, 일월서각,
1986.

15.
임재해는 제의의 요건을
초월적 존재에게 염원이나
소망을 일정한 의식을 갖추고
의도적으로 비는 행위로
보았다. 그러므로 제의 활동은
신과 자연 등 비인간적인
존재와 그 힘을 믿는 데서
비롯되었고, 제의성의
기본은 초월적 존재를 믿는
것이라고 분석하였다. 임재해,
「민속문화에 갈무리된 제의의
정체성과 문화창조력」,
『실천민속학연구』 10:
실천민속학회, 2007, 16쪽.

16.
위의 글, 15~18쪽 참조.

17.
위의 글, 18쪽.

현대미술 작가도 무당일 수 있는 것이다.[18]

한편, 그의 작품은 현실 문제를 직접적인 해결 방식으로
다루지 않는다. 그는 역사의 희생자로서 무명의 이야기만
보여준다. 당시 권력층이자 가해자의 모습조차 피해자의 '말'에
의해 증언될 뿐, 직접적으로 나타나거나 표현되지 않는다.
그러므로 이 비극이 발생했던 사회적 배경과 이유는 더 깊이
들어가지 못하고, 자연과 동물이 등장하는 상징적인 이미지로
대체되어 마치 자연의 불가역한 힘인 것처럼 묘사하는 추상성을
보인다. 결과적으로 그의 이야기는 사회적 총체성을 상실한다.[19]
이처럼 가해자가 부재한 피해자의 서술이 가득한 아름다운
영상에서, 모든 것들은 유령처럼 불온하게 화면 밖과 이야기의
판을 배회한다. 마치 무당의 굿이 공동체 성원들이 살아가면서
부닥뜨리는 여러 장애들을 극복하고, 그들이 기대하며
소망하는 보다 나은 삶들을 실현하기 위한 문화적 장치이자
허구의 정치일 뿐인 것처럼.[20]

임흥순은 이렇게 묻고 답한다. "이러한 현실을 극복할 수 있는
길이 죽거나, 혹은 현실을 초월한 구원의 길밖에 없는 것일까?"
그러한 의미에서 "현실에 대한 예술의 상상력이, 황당무계한
절박한 삶의 예술이 더욱 더 중요해 보인다"라고.[21]

비록 그가 주관하는 제의가 완벽한 것이 아니더라도, 그 모든
한계와 부족함은 늘 지극한 '정성'으로 해명된다.

비는 마음 **강수정**

18.
김헌선, 「기획특집 / 한국문화와
샤머니즘—주제발표 1
한국문화와 샤머니즘」, 『시안』,
2002, 17~26쪽 참조.

19.
김헌선(1988), 앞의 글,
77쪽 참조.

20.
임재해, 「굿문화의 정치
기능과 무당의 정치적 위상」,
『비교민속학』 제26집,
비교민속학회, 2004, 234쪽
참조.

21.
강수정(2011), 앞의 글, 49쪽.

빨강, 파랑, 그리고 노랑

오사카 고이치로

임홍순의 전시 《우리를 갈라놓는 것들》은 일제 식민 지배, 냉전의 갈등과 베트남전쟁에서 기인한 한반도 정치사 및 분단 이데올로기를 다룬다. 이 글은 지정학적 관점에서 진행되는 임홍순의 실천에 주목하며 극동아시아 지역, 특히 한일 관계를 다룬 그의 주요 작업을 살펴보고자 한다. 또한 그의 작품 및 경력을 참조하는 가운데, 이에 비추어 동시대 일본 작가들이 당면한 주제들을 살펴보고, 사적인 기억을 지켜내기 위해 여러 압박과 곤경에 맞서는 그들의 작업에 대해 논해보도록 하겠다.

1

"나는 이런 생각을 해봤었어요. 빨간색과 파란색이 서로의 색을 인정하지 않는 이상 뒤섞이면 탁해집니다. 흑색이 된다는 것이지요. 그럼 모두가 죽어요. 그래서 고민한 게 그 중간색이 뭘까 고민해 봤죠. 주황과 녹색이 그 중간색이라고 생각해요. 이 색을 만들려면 노란색이 필요하죠. 그 노란색을 어떻게 만들까 고민하고 있어요."

— 〈사자 아카이브〉 중에서
김성주 시인 (1947~)의 주황색과 녹색

임홍순의 영상에서 서사와 이미지는 규정하기 힘든 찰나적 관계를 맺으며, 그로부터 의도적 모호성을 띠는 사이 공간이 생겨난다. 임홍순은 영상을 만드는 동안 대상이 되는 인물들의 이야기를 주의 깊게 경청하며, 그들이 사적인 기억의 불투명함에

머물 수 있도록 배려한다. 역사적 사건을 재연하는 경우, 작가는 간접적으로 에둘러가는 접근법을 택하며, 침묵하는, 대개의 경우 애수를 띤 장면들을 인터뷰 시퀀스에 삽입시킨다. 그의 작업은 논리의 구축을 통해 관객을 이끌지 않고, 도리어 인물들의 주관적 체험을 감정 이입하여 관객들이 이해할 수 있도록 어떤 흐름을 제공한다. 그런데 저 독백들 및 자전적 이야기들의 주체는 누구인가? 체험은 한 개인의 삶을 에워싼 일관성 있는 서사로서만 전해지는 것이 아니며, 대신 다른 이들의 삶과 중첩되고 섞여드는 이야기로서 전달된다.

영상 작업에 대한 임홍순의 접근법은 마르티니크 섬 출신의 시인 에두아르 글리상의 이론적 명제와 미학적으로 공명한다. 시인은 만티아 디아와라(Manthia Diawara)의 영화 〈관계 속의 세계〉(Un Monde en Relation, 2009)에서 이렇게 말한다. "서구 사상 및 투명성에 관한 전 세계적 만연은 근본적인 불의를 바탕으로 한다." 글리상이 볼 때 사고의 명료성과 투명성을 구축하기 위해서는 다채로운 현실의 질감을 개념적 치수의 척도로 축소시켜야 하며, 이는 일종의 공격 행위가 된다. 그는 이해받지 않을 권리를 주장하고 변호함으로써 상처 입기 쉬운 위치에 있는 것들을 지키고자 한다. 요컨대 불투명할 권리는 타자에 대한 극도의 배려를 요구하고, 이는 전 지구적 미디어 문화에 만연한 투명성에의 충동과 대조를 이룬다. 임홍순이 사유의 언어적 전달과 대비되는 시각적 소통에 주목하는 것 역시 이와 유사한 '불의'에 토대를 두고 있다.

글리상은 '크레올화된'(creolized) 현실—카리브해의 크레올 미학에 따라 전형화되어 한결같이 만연해 있는

문화·언어·인종의 혼종—에 기반한 주장을 펼쳐간다. 한편 임흥순의 영상은 꼭 이 같은 방식으로 세계 정치에 접근하지는 않으며, 대신 지역의 불분명한 민속과 제의 속에 뒤섞인 '다채로운 텍스처'를 확장하기 위해 불투명성의 그늘 아래 있는 개인들의 기억을 혼합하려 한다. 삽입된 이미지들의 고요하고 서정적인 진행은 극도로 섬세한 독해를 필요로 한다. 임흥순의 영상 작업에 투사된 주체성은 논리적 해석에 종속되지 않으며, 그런즉 지역적이고 '예외적인' 주체의 논리를 입증하는 것과는 거리를 취하고 있다. 말해진 이야기들은 다른 이야기들과 중첩되고 뒤섞일 뿐만 아니라, 과거를 기억하기 위한 중요한 참조점이 되며, 이때 서사는 인터뷰어와 인터뷰이에 의해 공동으로 창작된다. 영상이 진행되고 이야기가 흘러감에 따라, 주인공과 다른 인물들, 그리고 관객 사이의 구분은 점차 흐릿해진다.

대부분 여성이자 공장 노동자이거나 정치적·경제적 폭압의 생존자인 주인공들은 국가 권력에 의해 침묵을 강요당한 목소리들을 대변한다. 임흥순의 영상에 삽입된 윤리적 약호는 명확하다. 예컨대 〈비념〉은 제주 4·3사건 때 남편을 잃은 강상희 씨의 침묵을 통해 그 참사를 되돌아본다. 영화는 한국 현대사에서 체계적으로 삭제된 집단 트라우마와 한 개인의 가족사가 만나는 지점을 조명한다. 영화는 에코 투어리즘과 군사화가 동시적으로 부상하는 대목을 다루는 가운데, 강정 해군기지 건설에 관한 최근의 논쟁으로 초점을 옮겨온다. 나무와 돌, 바람으로 둘러싸인 평온한 풍경이 스크린을 채우는 동안, 학살 목격자의 자전적 서사를 바탕으로 이야기가 구축된다.

사적인 기억과 집단적 무의식의 결합은 어떻게 가능한가?

'유령'에 대한 임흥순의 개념은 그 자체로 하나의 이데올로기가 되며, 그가 인물을 탐색하고 관찰, 묘사하는 데 있어 일종의 메타포를 이룬다. SeMA 비엔날레 《미디어시티서울 2014: 귀신, 간첩, 할머니》의 예술감독이었던 박찬경은 지배적인 역사 서술에서 그 존재가 지워진, 침묵을 강요당한 혼들의 목소리를 불러내고 또 그에 귀 기울이려는 차원에서 귀신이라는 용어를 사용했다. 임흥순은 연속적인 시간 속에서 과거를 이해하고자 하며, 그러므로 과거를 이해한다는 것은 역사의 위치를 특정 시간—권력의 영향 아래에 있는, 그리하여 망각 상태에 놓인—속에다 정하는 것이 된다. 침묵을 강요당한 혼으로서의 유령은 정치의 오래된 메타포이며, 알려지지 않은 것들을 위한 자리가 되는 한편, 지역의 민속 문화를 암시하는 은유적 기의가 되기도 한다.

임흥순의 영상 및 설치의 구성 방식은 복합적이고 난해하며 우리의 마음을 어지럽힌다. 우리의 상충하는 현실들이 빨강과 파랑의 색으로 나뉘어진다고 할 때, 중간색의 개입은 다소간의 불투명성—오늘날 우리가 일련의 사건을 이해하는바 '역사' 및 정치적 메타서사를 흐릿하게 만드는 것—을 자아낼 수 있다. 개인의 기억들이 정치적이고 물리적인 압제를 경유하면서 살아남을 수 있는 건 바로 이 같은 시각적 불투명성의 영역 안에서이다. 한편 임흥순이 추상적 상징주의의 대표작인 르네 마그리트(René Magritte)의 〈연인들〉(The Lovers, 1928)과 존 에버렛 밀레이(John Everet Millais)의 〈오필리아〉(Ophelia, 1851~1852) 등을 활용하여

믿음, 사랑, 두려움과 상실의 감정적 힘을 암시하고자 하는
데에서, 영상 속 인물들에 대한 그의 지극한 배려가 드러난다.
미술사에 대한 그의 관심은 상징주의를 이처럼 은유적으로
활용하는 데서 엿보이며, 짙은 녹색의 숲에서부터 푸른 하늘과
바다에 이르기까지 제주의 풍경을 묘사하는 그만의 특별한 색채
감각으로도 드러난다.

임흥순이 발전시킨 이 같은 개념적 도구들—'불투명성'과
'유령', 그 밖의 상징주의 전형들—을 이해하기 위해서는 한국
좌파 운동, 특별히 포스트민중미술 운동의 지성사 안에서 그의
작업을 살펴볼 필요가 있다. 임흥순은 자신의 의도를 명확히
언급한 바 없으며, 국가라는 프레임 속에서 사회적·정치적
이슈를 분절시키기 위해 하나의 거대한 장치 모델을 발전시키려
하지 않았다. 대신 그는 일관된 포맷을 따르지 않는 일련의 영상
작업을 통해, 체험을 바탕으로 한, 사적으로 특정한 감정들을
계발한다. 그의 작업에서 기본 전제들은 주관적이고 또 종종
사적이며, 그런즉 고정된 의미를 지니지 않는다. 임흥순이
구성하는 이미지는 그러므로 항상 유동적이고, 특히 그는
여성성—그 자신과는 동일시되지 않는 젠더—을 주인공으로
삼아 의도적으로 그러한 유동성을 꾀하고 있다.

2

다수의 동시대 작가들이 구전 설화와 심리학, 공간과 이미지들—
가령 귀신에 대한 두려움 같은 내밀한 심리 상태로 향하는
통로로서, 또 충돌하는 이야기들의 해결책으로서—을 작업에

활용한다. 고이즈미 메이로(小泉明郎)로 역시 그런 작가 중
한 명이다. 최근 아베 신조 일본 총리가 평화주의 법령을
개정, 2차 세계대전 이래 최초로 일본이 외세와 싸울 수 있도록
허용한 것이 논란이 되고 있다. 그 결정은 연약한 상처를
들쑤셔, 일본의 집단 기억에 치유되지 않고 남아있던 상흔을
노출시켰다. 고이즈미는 프로와 아마추어 모두를 배우로
활용, 구전 설화를 통해 부분적으로 이 상흔에 접근한다.
특히 전후 세대에게 전쟁의 '기억들'은 노스탤지어와 프로파간다,
역사수정주의(revisionism)와 분리될 수 없는 집단 서사의
산물이 된다.

　　　고이즈미는 일본의 전쟁 기억을 다루는 걸출한 작가로서
이 문제를 천황의 지위와 연결짓는데, 이는 보수적인 일본
사회에서 아직까지도 금기에 해당하는 일이다. 최근 논란이 된
도쿄현대미술관의 전시《MOT Annual 2016: 입이 가벼우면
배를 구조한다》(Loose Lips Save Ships)[1]에 관해, 예술계
내에서 직간접적 검열 문제가 논쟁적으로 회자되기도 했다.
고이즈미는 '공기'(Air) 시리즈에서 왕가의 초상사진에서 천황의
자리를 유령 같은 공백으로 남겨둬, 천황이 지워진 새로운
이미지를 대중에게 노출시킨다. 제목으로 쓰인 용어 '쿠키'(Kuki)
또는 '공기'(Air)는 일본 말로 '지배적인 분위기' 혹은 '누구도
언급하진 않았지만 특정 행동이 부적절하다고 간주되는 하나의
약호화된 상황'을 의미한다. 작가는 사진에 유화를 덧대는
섬세한 조작으로 천황을 사라지게 했다. 한편 그의 비디오 설치

1.
이 제목은 "입이 가벼우면
배를 가라앉힌다"(Loose Lips
Sink Ships)라는 글귀—2차

세계대전 당시 미국에서 보안의
중요성을 강조하고자 만든 선전
포스터에 삽입된—를 뒤집은
것이다.—옮긴이

신작 〈나의 제국이 노래하네〉(My Empire Sings, 2016)에서는
제재인 '공기'로 되돌아온다. 영상은 매년 열리는 도쿄의 안티
천황 집회에서 촬영되었고, 고이즈미는 사람들을 통제하기
위해 경찰이 지키고 있는 격렬한 상황 속에 배우와 연주자들을
투입시켜, 다큐멘터리와 픽션의 구분이 모호해지는 정점의
순간까지 그들을 이끌어갔다.

 고이즈미 작업의 중심에는 전후 일본에서 형성된 전쟁
서사들에 관한 사회심리학적 관점이 놓여 있다. 그의 작업은
집단의 기억 및 의식을 호명하고, 국민 정서에 내재된 전쟁
범죄에 대한 고질적 고착을 해체하고자 한다. 가령 그가 직접
연기하고 타자들을 재현한 〈젊은 사무라이의 초상〉(Portrait of
a Young Samurai, 2009)과 같은 초기의 작품들은 심리학적
역할 연기에 대한 그의 관심에서 기인한 것이다. 특별히
그러한 역할에 동일시되었던 작가의 연출과 더불어, 이후
그의 다른 영상 작업의 모든 특징들의 전형이 이 작품에서
나타난다. 배우는 계속해서 대사를 반복하며, 처음에는 단순한
역할로 시작했다가 마지막에는 감정 통제를 완전히 상실한
채 스스로 극단적인 구성원의 일원이 된 한 개인으로 끝을
맺는다. 점진적으로 영화적인 진행을 보여주는 임흥순의 작업과
달리, 비디오 작가인 고이즈미의 작업 방법은 전략적으로
분석적이다. 다시 말해 작품을 구축할 때 그는 논리에 의존한다.

 국가 정치라는 주제, 특별히 한일 관계와 연관해 그
주제를 다루는 또 다른 작가로는 영화감독이자 미술가인 후지이
히카루(藤井光)를 들 수 있다. 영상 작업 〈제국의 교육제도〉(The
Education System of an Empire, 2016)에서 그는 역사적

'사실들'을 검토하기 위해 다양한 전쟁 다큐멘터리 영상에 대한 한국 학생들의 반응을 요청해 일본 식민 지배의 과거를 되돌아본다. 그것은 미국 육군성이 제작한 교육용 영상 〈일본의 교육제도〉(The Educational System of Japan)에서 발췌한 장면으로 시작해, 그 영상과 교차 편집된다. 미군의 지침에 따라 편집된 그 장면에서는 일제의 강압적 문화 동화 정책이 보이스오버 내레이션을 통해 설명된다. 이 영상에 이어, 한국 국립현대미술관 레지던시 프로그램에 참여했던 당시에 후지이가 촬영한 장면이 병치된다. 거기에서 후지이는 한국 학생들과 함께하는 워크숍을 기획, 그들에게 '역사적 사실들'에 대한 검증된 자료로서의 아카이브 영상들을 보여주었다. 그 후 그는 학생들에게 그들이 본 것—가령 일제가 어떻게 한국인을 고문했는가—에 대한 역할 연기를 제안했다.

여기서 또 한 번 작가는 전쟁을 이해하는 것과 체험하는 것 사이의 간극에 주목했고, 실제로 참가 학생들은 전쟁 중 발생한 고문에 대해 매우 모호한 개념을 지니고 있었다. 어떤 지점에서 학생들은 순진하게 반응했고, 기꺼이 후지이의 요청에 따르고자 했다. 이때 중요한 것은 두 지배 국가에서 공식 제작한 다큐멘터리 영상—양쪽 다 '역사적 사실들'로서 참고되는—의 사용에 대해 문제를 제기해보는 것이었다. 그와 같은 불균형적 관계는 국가적으로 약호화된 프로파간다에서만 드러나는 것이 아니라, 영상 제작자와 촬영 대상 사이에서도 암시되며, 그것은 '역사적 사실들'에 대한 감수성이—양극화 과정을 확인해봄으로써—어떻게 형성되는지를 넌지시 알려준다.

영상은 우연적인 것들을 통해 구성되지만, 다른 한편

치밀하게 짜이고 논리적으로 구축된다. 마지막 장면에서 학생들은 일제 해방 및 종전을 기념하는데, 이때 영상 제작자—이따금 영상에 등장하던—는 완벽하게 소외된다. 바로 그 순간, 작가 자신은 그 작업의 대상이 된다. 집단 심리학을 통해 집단적 기억 상실을 다루는 것은 고이즈미와 후지이에게서 공통으로 발견되는 접근법이긴 하나 이 영상에서 인터뷰이 및 참가자들은 검사실의 환자들 또는 비판적 분석의 대상처럼 다뤄진다.

3

영상 제작자로서 임흥순은 대부분의 동시대 작가들—대개 유럽이나 미국에서 경력을 쌓은—과는 다른 방식으로 유사한 주제들에 접근한다. 영광스럽게도 나는 도쿄에서 그가 〈우리를 갈라놓는 것들〉, 〈영혼을 위로하는 시〉(2017)를 촬영하는 동안 그 일정에 동행했다. 그때 우리는 올해 초 영면하신 김동일 할머니의 집을 방문했다. 김동일 할머니는 좌파 투쟁가의 딸로, 제주 4·3사건 때 일본으로 망명했다. 촬영은 임흥순의 직관적인 결정과 우연한 기회, 그리고 김동일 할머니의 소품들— 그녀의 이층집을 채운 수백 가지의 옷, 신발, 시간이 흘러 쌓인 뜨개물—을 세심하게 취급하면서 진행되었다. 그녀의 모든 기억은 작가의 손에서 면밀히 검토되고 정리되었으며, 이때 인물의 삶에 대한 극도의 주의와 배려가 이루어졌는데, 이는 임흥순의 작업 윤리에 있어 가장 중요하게 고려되는 문제이다. 김동일 할머니의 유품은 국립현대미술관 서울로 운송되었고, 전시가 끝나면 임흥순은 그녀의 고향 제주로

가져가 그것들을 일부 태울 예정이다. 참으로 정중하고 진실한 애도의 몸짓이 아닐 수 없다.

　　임흥순의 부드럽고 서정적인 이미지 작업은 완강하고 철저한 그의 예술적 연구와 대조를 이룬다. 사회 개선에 대한 그의 노골적인 지지는 전 작업에 걸쳐 지속적으로 나타나며, 그가 자라난 저소득층 지역 및 임대아파트의 주민과 함께 한 그의 초기 작업들에 그 뿌리를 두고 있다. 이 같은 이데올로기적 방향성은 그의 예술 작업의 목표를 이끄는, 또 촬영 대상에 대한 그의 공감의 원천이 되는, 작가의 굳건한 결의와 연결된다. 마르크스주의적 관점에서 예술의 역할은 현실의 조건을 재현하는 것만이 아니라, 그것을 개선하고 힘쓰는 것이기도 하다. 임흥순의 영상 작업은 바로 이 같은 지점에서 그 진정한 가치를 지닌다. 노랑색 애도는 작가와 그의 대상에게 새로운 여명으로 가는 길을 내비친다. 불투명한 노랑을 낳는 일은 어떻게 가능한가? 임흥순은 이를 탐색하는 가운데, 저 미학적 질문을 정치적인 질문으로 탈바꿈시킨다. 임흥순의 작업에서 빨강과 파랑은 언제나 노랑이라는 색을 만들기 위해 뒤섞여야 할 것들이다.

사전은 '감상'의 정의를 예술작품이나 경관을 느끼고 이해하며 평가하는 행위라고 알려준다. 느끼고 이해하고 평가하는 세 가지 행위는 모두 어렵다. '작품'은 '작업'이라는 활동이 주어진 시공간의 상황에 맞추어 일시적으로 표출되는 고정 형태이다. 작업이 입체라면 작품은 점과 같다. 점 하나를 보고 느끼며 이해하고 평가하기는 매우 어렵다. 애초에 작품을 감상한다는 설정이 무리수이다. 차라리 감상의 대상이 되어야 하는 것은 작업이다. 한편, 감상의 한자는 향유, 이해, 비평과는 차원이 다른 감상 활동의 새로운 의미를 알려준다. 거울, 본보기의 뜻이 있는 감(鑑)과 상을 주다, 칭찬하다, 증여하다의 뜻을 지닌 상(賞)의 조합이 감상이다. 감상이 원래 철학적으로 상호 관계적일 뿐 아니라 감상자가 스스로 거울이 됨으로써 느끼고 이해하고 평가한 행위를 증여하는 사회적 실천이라는 암시가 담겨있다. 작업 감상은 연구와 비평, 교육 활동이 분화되기 이전에 그것을 포괄하는 종합적 학습 활동이었던 셈이다.

다음은 작가 임흥순과 같이 대화의 형식을 빌려 시도해본 작업 감상 과정의 기록이다. 임흥순은 자신의 작업을 오랜 기간 되짚어보는 감상 과정에서 신작을 만드는 작가이다. 감상과 창작은 그에게 별개 활동이 아니다. 타인의 이야기를 잘 듣는 행위와 그로부터 이미지를 만들어 다시 주는 행위도 그에게 별개가 아니다. 이와 같은 임흥순의 작업을 감상하는 방식은 이해부터 증여를 포함하는 본연의 감상 방식을 따라야 적절할 것이라 생각한다. 우리는 큐레이터에 의한 작가 인터뷰를 한다기보다 거울 보듯 우리와 작업을 바라보고 이해하여 그것을 증여하는 실천을 해보려 노력했다. 결과적으로 지면으로 전달되는 이 기록이 감상의 마지막 단계인 증여 활동이라고 우리는 믿는다.

임흥순의 작업 감상 기록 **김희진**

김희진(이하 '김'): 반쪽이라는 단어에서 이야기를
시작해볼까요. 제가 아무리 큐레이터이지만 작가의
작업을 반밖에 모른다는 인정도 되고, 작업에
대한 완벽한 이해를 지향하기보다 반씩의 이해를
보태가자는 편안한 출발도 되고요. 물론 반쪽도
충분히 온전한 무엇이라고 생각해요. 생애 반 정도의
비슷한 시점에 와있는 임흥순 작가나 저처럼요.

임흥순(이하 '임'): 매우 시적으로 표현해주셨는데, 반쪽의
온전함은 저와 김민경 씨가 영화제작사인 '반달'을 만들 때
생각한 것이기도 했어요.

김: 이 시간이 임흥순 작가의 작업에 다가가는
것이므로, 대화가 임 작가의 작업을 닮아갈
것이라고도 기대됩니다. 작업 세계 전체를 다루면서
구불구불한 길을 따라 징검다리를 건너듯 떠오르는
이미지, 심상 등을 짚으며 가보죠. 이 이미지부터
시작해볼까요. 이 작품을 볼 수 있을까요?

임: 이게… 그거는 없을 것 같은데. 인터뷰를 하러 사람들을
만날 때 가장 관심을 갖게 되는 물건이 사진이에요.
부모님하고 인터뷰를 하면서 과거를 확인해볼 수 있는 것도
사진이었고, 보통 사진은 앞면만 보잖아요. 그런데 사람들이
사진 뒷면이나 앨범에 기록을 해놓더라고요. 우연히 이런
앨범, 책에 남겨진 오래된 흔적들이나 당시에 기록해놓은

단어들을 봤을 때 흥미로웠어요. 실제로 우리가 바라보는 어떤
표면의 이면을 발견하는 느낌이랄까요.

B면 연작(부분), 2008, 수집한 사진 스캔 및 답사진 연작, 2007, 사진, 가변크기 복사 촬영, 디지털 프린트, 56x78cm

답사진 연작, 2007, 사진, 가변크기

임흥순의 작업 감상 기록 **김희진**

김: 〈B면〉이라는 작품으로 지면에 소개되었죠.
뒷면이 접촉이 이뤄지는 하나의 채널이 되었네요.

임: 사진 뒷면에 초점을 맞춘 거죠. 이곳은 베트남전쟁 당시 한국군이 주둔한 지역에 학교를 만들어준 곳이에요. 그런데 현재는 만든 사람, 부대명이 적혀있을 법한 표석 위에 시멘트를 발라 놓았어요. 하미 마을의 경우는 한국의 월남참전전우복지회에서 지원을 해서 위령비를 만들었는데 가서 보니까 '누가 언제 몇 명이 죽었다', '한국군에 의해서 죽었다' 뭐 이런 것들이 위령비 뒤에 적혀 있는 거예요. 지원했던 단체에서 지우라고 항의해서 그 위에 다시 연꽃 문양 대리석으로 덮었다고 해요. 그러니까 그 안에는 실제 베트남 사람들이 원하는 글이 적혀있고, 밖에는 한국 쪽에서 원하는 이미지가 덮여있는 거죠.

김: 덮었는데 오히려 여러 층위의 사정이 노출되어버린 거네요.

임: 그렇죠. 예를 들면 다랑쉬 동굴도 그래요. 1990년대에 제주 4·3사건 희생자로 보이는 유골이 다랑쉬 오름 주변 동굴에서 발견되었는데, 당국에선 서둘러 유골을 화장하고, 어떤 정당한 절차도 없이 덮어버렸죠. 동굴 입구를 큰 돌로 확 박아놨어요. 그 안에는 여전히 흔적이 있고 해결되지 않는 문제로 남아있는 거죠.

김: 그래도 사진은 소리가 나지 않는 묵음의
매체니까 그런 말을 들리게 하고 싶다는 생각에 영상
작업을 하시게 된 건가요?

임: 네. 영상은 움직임과 소리를 수집할 수 있는 장점이 있죠.
〈비념〉을 작업할 때는 제주 특유의 바람, 공기, 기운 등을
담으려고 노력했었죠.

김: 그 과정이 순탄치만은 않으셨던 것 같아요. 저는
임 작가를 떠올리면 항상 "찍지 마, 이 새끼야!"라는
애정 어린 꾸지람 소리가 같이 떠올라요. 어머님이
영상에서 몇 번 말씀하셨지요. '찍지 말라'는 말은
저희같이 예술 작업하는 사람들한테는 무서운
말이지요.

임: 〈내 사랑 지하〉에서죠. 부모님이 지하에서 임대아파트로
이사 가는 과정을 촬영한. 우연치 않게 제가 이사 전날
다쳤어요. 후배 위로해주다가 술을 마시고 발을 헛디뎌 사고가
나서 팔을 다쳤어요. 오른팔을요. 그러니까 도와드릴 수가
없으니까 카메라라도 잡자는 식이었죠. 저는 카메라를 잡고
대신 후배들이 와서 도와줬어요.

김: 그런 말씀 들으시면 눈에 대한 죄의식이 일지는
않으셨어요?

내 사랑 지하, 2000, SD 비디오, 17분

Stop shooting, you dummy!

임: 그건 뭐죠?

김: 물리적 노동이나 생산성을 따지는 사회에서
봤을 때 눈과 머리만 쓰는 일로 보이는 작업이
위축되는 자의식 같은 거요. 저는 그 영상 보면서
제가 뜨끔해지더라고요. 눈을 의심한다 할까?
큐레이터로서 타자를 바라보는 시선에 스스로
예민해져야겠다는 생각이 들었어요. 그렇지만
면전에서 찍지 말라는 소리를 들은 사람은 참 면박을
느꼈겠다 했죠. 당시 전업 작가도 아니셨는데.

임: 그러니까요.

김: 눈으로 보이는 시각성을 전적으로 믿지는 않는
작가의 태도가 혹시 이러한 경험에서 온 건 아닐까

289

생각했어요. 본인은 오감 중에 특히 어떤 감각에 촉이 있다고 생각하세요?

임: 촉이 그렇게 좋다고 볼 수는 없어요. 그게 중요하다고 생각하지도 않았고요. 그때가 대학원을 막 졸업할 때였는데 부모님이 카메라를, 저를 향해 그런 이야기를 할 때는 웃었지만, 당연히 무기력감을 느꼈죠. 미술에 대한 회의감도 느꼈고요. 어머니 이야기대로 '대학원까지 나와서 뭐 하나 도움이 안 되네' 하며. 제가 당시에 만났던 대안공간 풀을 중심으로 활동했던 선배 세대는 상당히 개념적이고 차갑다고 해야 하나? 그런 작업 성향을 가졌는데, 저는 좀 달랐던 것 같아요. 그래도 선배들과 함께 하면서 나한테 맞는 방식을 찾아보려고 했죠. 사람들의 이야기를 듣는 게 좀 더 편하다고 할까. 듣는 것도 하나의 표현이 될 수 있겠다 생각했어요.

김: 어느 감각 하나에 탁월하다기보다 여러 감각을 서로 엮는 감각이 탁월하다고 생각해요. 요즘 4차 산업혁명에 대한 기대는 부풀었지만 그것의 핵심은 '연결성'이래요. 그런데 우리는 정작 잘 듣고 공감하는 데 서투르게 됐죠. 감각 간 소외 상태죠. 이야기를 듣고 느끼고 다시 시각으로 가는 감각 간 전이가 매우 어렵게 느껴져요. 임 작가는 그 과정을 소 되새김질하듯 일부러 감았다 풀었다 하면서 가시죠.

임: 사람들 이야기를 들으면서 그 사람들한테 빠져들어 간 것 같아요. 그러다 보니 사람들에게 애정이 생기고 그 사람들의 언어나 감정이 시각화되는 지점이 생겼어요.

김: 가족에 대한 작업도 그러세요. 가족이라는 전형적인 집단 표상이 있는데, 임 작가의 시선은 그 이면에서 개개인이 어떻게 개별성을 찾으려 애쓰는지 그 시각화 과정을 바라보는 것 같았어요.

내 사랑 지하, 2000, SD 비디오, 17분

Now, turn it off? O.K.?

임: 제 가족의 삶이 도시 빈민의 주거지 이동 과정을 잘 보여주는 것 같았어요. 어머니의 경우는 1959년 충청북도 괴산에서 가족들과 함께 서울로 올라오셨어요. 그다음에 아버지를 만나서 결혼하시고, 결혼 초기에 장만한 집을 팔게 되고, 그다음에 산동네 아래 살다가, 점점 산 위쪽으로 이사를 하고, 산동네가 재개발되고 아파트단지가 들어서면서 산에서

내려와 지하방으로 이사 오게 된 거죠. 그리고 지하실 방에 있는
동안 아파트가 완공되고 임대아파트에 들어갈 기회가 생기니까
임대아파트로 들어가시게 된 거고요. 임대아파트로 이사 간
날, 7층에서 밖을 바라보는 아버지의 모습을 보는데 여러
가지로 아버지 삶의 끝 같은 느낌도 들었어요.

김: 계속 뛰시는 영상 작업도 있었죠? 목표 지점 없이
카메라가 냅다 달리는 영상이요. 저는 그 영상이
답이 안 나오는 아버지의 세계를 뒤로 하고 뛰시는
것 같았어요. 시기적으로 뭔가 정리하고 싶은 심정의
표현이랄까. 그런데 역시 아직 답이 안 나와서
허공을 맴도는 거죠.

환영, 2006, SD 비디오, 5분 24초

임: 예, 〈환영〉. 현충일에 동작동 국립묘지를 찾아가서
카메라를 들고 뛰면서 촬영한 영상이에요. 전쟁 트라우마

등에 관한, 베트남전쟁 참전군인의 심정으로 뛴 거지만, 아버지 세대든 미술판이든 그곳을 벗어나고 싶었을지도 모르죠. 당시 저나 작업이 어디로 가야 할지 고민이 많던 시기이긴 했어요. 다른 작가들에게도 30대에 그런 답답함이 있을 것 같아요. 감각을 키울 수 있을 때이기도 하고. 가족에 관심을 가지면서 부모님 인터뷰를 하고, '성남프로젝트'를 통해 가족 외의 다른 사람들을 인터뷰하기 시작했었죠. 그리고 '광주대단지 사건' 이야기를 들으면서 우리 가족의 삶과 연결해보기도 했고요. 제 초기 작업은 가족과 도시에 사는 가난한 사람들의 삶과 역사를 타인의 눈으로 찾아가는 과정이었었죠. 약간 거리를 두면서요.

..

김: 『이런 전쟁』이라는 책 작업에서 기억나는 대목이 있어요. "다른 아버지의 삶에 대한 관심에서 『이런 전쟁』을 시작했다, 월남 파병 군인들로 대변되는 다른 남성 하위주체들의 삶과 역사를 일부 확인하는 중에 아버지가 꿈에 찾아오셨다"라는 부분이요.

임: 제 관심사가 눈에 보이는 사람들에 대한 애정이면서 동시에 애증일 수밖에 없잖아요. 그런 의미에서 아버지의 존재나 죽음을 인정하지 못했던 것 같아요. 돌아가실 때 슬프지도 않고 담담해 하는 저를 보면서 약간 혼란스러웠어요. 그런데 몇 년 후에 꿈속에 나타나 "잘 지내니? 아프지 말고 건강하게 잘 살아라"고 이야기해주시는데… 울면서 잠에서 깨어났어요.

아버지의 죽음을 느끼고 인정하게 되는 순간이었죠. 아버지를
보면서 느꼈던 무기력감, 애증, 미안함 등 그동안 내 무의식 속에
잠재돼있던 생각이 비집고 나온 것 같았어요.

베트남전쟁 상이군인 K씨의 기념사진(1967), 2009, 출판, 아침미디어

김: 참전군인들께서 "내가 부여받은 남성성으로
이렇게 산다"라고 말씀하시더라는 부분도 떠올라요.
그리고 지뢰로 잃어버린 다리에 대한 지면 작업에
이어 실제 다리 하나씩을 잃으신 상이군인들의
이미지도 등장합니다. 작가가 냅다 달려가는
이미지와 아버지들의 잃어버린 다리 이미지를

임흥순의 작업 감상 기록 **김희진**

나란히 놓고 보면서 제게는 '다리'가 당시 임 작가의 작업에서 일종의 남성성의 상징으로 읽혀졌어요.

임: 전쟁터에서 다리를 잃고 귀국하신 한 참전 군인의 이야기를 들었어요. 귀국 후 자주 꿈을 꾸셨대요. 꿈속에서는 두 다리로 막일도 하고 놀러 다니고 하다가 꿈에서 깨어나면 한쪽밖에 없는 다리를 보게 되는데, 그 현실 자체가 굉장히 악몽이었다고 해요. 그래서 맨날 술 마시고 깽판 치고, 지금은 이쁜 손주들이 있지만 당시에는 결혼할 생각도 못했다고 하셨어요. 그런 복잡한 감정들이 제 꿈속에 다시 나타나더라고요. 꿈속에 제가 쩔뚝이는 거예요. 한쪽 다리가 절단된 거죠. 멀리서 한 친구가 다가오면서 "다리 왜 그래? 어쩌다 그렇게 된 거야?" 그러더라고요. 그래서 제가 "아니, 별일 아냐. 살 만해, 난 괜찮아." 이런 식으로 말을 했어요. 인터뷰하면서 말하지 못했던 이야기들, 예를 들어 '열심히 사셨잖아요. 어려운 삶 속에서 잘 살아오셨어요.' 뭐 그런 식으로 제가 참전군인들에게 해드리고 싶었던 마음이 꿈속에서 재현되더라고요. 그러다가 꿈에서 깨어났죠. 깨어나자마자 천천히 제 다리를 만졌어요. 다행히 제 다리가 있더라고요. 저에게 전이된 악몽이었죠.

꿈 연작, 2008, 2채널 연속 사진, 3773컷
(좌) 베트남전쟁 디오라마, 전쟁기념관, 서울.
(우) 베트남전쟁 상이군인 K씨, 서울

김: 다리가 없는 꿈도 악몽이고 다리가 있어도
부실한 현실이 악몽인 것처럼, 부여받은 남성성도
악몽이고, 그 남성성의 무기력함도 악몽인 거죠.
현대 한국의 군부 독재와 가혹한 산업화에서
강화된 가부장 주체들이 본인들의 정체성, 어쩌면
존재론적 프레임이 되어버린 남성성을 스스로
어떻게 재조정할 수 있을 것인가 하는 화두가 남죠.
좀 엉뚱한 상상이지만, 작가가 무언중에 '내 다리
돌려줘'라고 하는 듯한 아이러니를 느꼈어요.

임: 관련이 좀 있는 게, 사진들을 수집하다 보면 잘린 사진들이
있어요. 본인들이 칼이나 가위로 오려낸 거거든요. 이걸 왜
잘랐을까 하는 의문이 작업의 시작점이기도 하죠. 보기 싫거나
뭐 헤어지거나 하면 우리들도 그러잖아요. 뭐 옛날부터 싫은
사람, 죽이고 싶은 사람을 인형으로 만들어서 칼이나 못으로
해코지를 하잖아요. 그런 것처럼 이분들의 잘라낸 행위나
흔적을 보면서 일종의 전쟁 트라우마를 엿보게 되거든요.
그래서 이런 사진 이미지를 재촬영하게 되는 거죠.

김: 논리는 애매한데 메타레이어가 계속 나오네요.
울림이 많아요. 인화된 사진에 대한 현대적 경험,
그러니까 시각 기호로 사진을 보는 태도하고는 다른
태도가 있어서 이런 울림이 생기는 것 같아요. 예전에
한국에 애니미즘의 토대가 살아있던 시절에는 이미지나
주변 사물에 영이 들어 있다고 당연히 생각했죠.

임: 그렇죠. 그래서 이번 전시 《우리를 갈라놓는 것들》에도
김동일 할머니의 옷들을 모셔왔죠. 할머니를 처음 찾아뵈었을
때 집안에 쌓인 옷과 물건들을 보면서 할머니의 삶을 어느
정도 상상해볼 수 있었어요. 그런데 그 옷들을 꺼내서 옮겨오고
사진을 촬영하고 또 쭉 설치하는 과정에서 내가 봤던 할머니의
현재 모습뿐만 아니라 할머니가 살아오신 90년대, 80년대,
70년대, 60년대를 볼 수 있었죠. 그리고 인터뷰하면서도
공명 현상 같은 걸 경험해요. 인터뷰를 하다 보면 기억에
남는 단어나 반복되는 문장이 있거든요. 어느 빨치산 출신
할머니가 반복적으로 해주신 이야기가 있었어요. '가슴이
아프다'라는 말이었어요. 그게 계속 머릿속을 맴도는 거예요.
또 예전 베트남전쟁 참전군인들을 만나면서 가장 많이 들었던
이야기가 '배가 고팠다'라는 말이었어요. 그래서 그 이야기와
후배가 사온 도넛을 보면서 연결해봤죠. 그렇게 탄생한 작품이
〈도넛츠 다이어그램〉입니다. 또 저 같은 경우 사진이 가진
사진적인 가치, 예를 들어서 물성이라든지, 미적인 완성도에는
큰 관심이 없어요. 사람들의 상처, 이야기를 어떤 식으로
시각화할 수 있을까, 그러다가 그들처럼 사진에 칼이나 가위로
스크래치 내보기도 하고 그랬죠. 사실 사진가들에게 사진 위에
얼룩이나 스크래치는 용납할 수 없는 건데. 표현은 단순하지만
참전군인들의 복잡한 심정, 상처 같은 걸 담아보고 싶었어요.

김: 사진 표면을 긁어내고 그 위에 구술의 켜를
올리는 사진. 정법의 형식을 은근히 비껴가면서
할 것은 하시겠다는 작업의 일관성이 느껴져요.

전쟁구술사진 연작, 2008, 사진 위에 칼로 스크래치, 67×49cm

임: 저는 작업할 때 하나씩 마무리하고 끝내면서 가는 게
아니라, 다음 작업에 연속성을 가지고 이어가는 경향이
있어요. 고민을 이어가는 과정 자체가 굉장히 중요하다고
생각을 했거든요. 왜냐하면 하나의 주제가 다른 주제들과 계속
이어지고 맞닿아 있더라고요. 사람뿐만 아니라 모든 세상이
여러 가지 파편과 물질들로 이루어져 있듯이. 『이런 전쟁』도
완결된 작품을 보여주기 위한 책이라기보다, 답사나 워크숍,
세미나 등 채집한 이미지와 진행 과정을 담은 책에 가까워요.

김: 채집한 사진들을 아카이브로 보관하고 계세요?

임: 네. 기본적으로 사진을 가져와서 스캔을 한 후 다시
돌려드려요. 그렇지 않을 경우는 사진을 복사 촬영하죠.
사람들에 따라서는 잊기 위해서 버리는 게 필요한 경우도
있지만, 그래도 한국에서는 물건에 대한 애착이 커요.

임흥순의 작업 감상 기록 **김희진**

기본적으로 너무 없이 살았던 이유도 있는 것 같고, 또 물건에 대한 애니미즘적인 성향이 강하죠.

김: 저는 최근에 반대의 경우를 보았는데, 2014년 세월호 사건 때 어떤 유가족께서 상황에 대해 혼자 답을 낼 수 없으니 자녀의 유품을 기증하시는 경우가 계셨어요. 혼자 감당할 수 없는 불똥을 같이 극복하자는, 어딘가에서 누군가가 이야기를 이어갈 거라는 지연된 소통에의 신뢰 같은 것이 느껴지는 새로운 경험이었어요.

임: 그런데 사실 보통 사람들의 경우 그게 쉽지 않아요. 그나마 제 작업에 참여해주신 분들은 이후 세대가 이어갈 것이라는 걸 믿고 함께 해주고 기증하시고 하는 거거든요. 한번은 퐁피두센터에서 아티스트 토크를 할 기회가 있었어요. 그때 초대해준 크리스틴 마셀(Christine Macel) 큐레이터가 한국 작가들은 다른 나라에 비해 정치적이고 사회적인 문제를 많이 다루는 것 같다, 그 이유가 뭐냐고 물어보더라고요. 그래서 나 같은 경우 그 사회 안에서 보고 겪고 자랐기 때문에 당연히 그런 부분을 다룰 수밖에 없다. 그런데 현실이란 게 우리가 생각하는 것보다 더 역동적이고 복잡하기 때문에 그걸 미술관 안에서만 해결할 수가 없다. 그래서 거리에서, 농성장에서 그들과 함께하는 예술가들도 많다. 그렇다고 현장에서만 있을 수도 없는 일이고 또 이러한 현실을 놓아두고 미술관 안으로만 들어가는 것도 작가로서 여러 가지 자기 고민이 생긴다.

미술관으로 가면 현장이 걸리고 현장에 있으면 미술관이
걸리고. 이러지도 저러지도 못하는 상황도 생기고, 나 같은
경우도 그 경계에서 작업해왔던 것 같다, 그랬죠.

잘 가시오, 2006, SD 비디오, 24분

김: 중간자적으로 걸칠 수밖에 없는, 경계 간에 계속
걸치면서 이어가는 삶의 형태죠. 여기서 임 작가의
작업에 가끔 등장하는 자료의 성격에 대해 이제
이해가 가네요. 정보적 가치를 지닌 실증 자료의
성격이 없지 않지만 그 또한 중간이에요. 때로는
오히려 가시적 현상이나 사실의 경계를 흐릿하게 하죠.
그래서 무의식이 스윽 나오게 한다고 생각했어요.
사실을 뒷받침하는 듯한데 다른 사실을 알려주는,
영상에서 자주 등장하는 광목천으로 된 막처럼,
이중 역할을 해요. 그래서 임 작가의 작업에는 역사
자료가 많이 등장해도 단단해지기보다 전체적으로
기체적이에요. 제가 한때 임흥순 작가의 굴에 꽂혀서

계속 귤 얘기했던 것 기억하세요? 귤에 대한 생각은 아직까지 제게 계속 매달려 있어요.

임: 전에는 당사자들이 사용하던 증서, 편지, 책 같은 자료들을 아카이빙해왔어요. 그런데 《비는 마음》전 때는 뭔가 새로운 아카이브 방법이 없을까를 고민했었죠. 그러다가 김성주 시인의 이야기가 떠올랐어요. 김성주 시인은 아주 어려서 제주 4·3사건을 겪으셨기 때문에 기억이 잘 나진 않는다고 하세요. 어쨌든 무장대와 토벌대 양쪽에 의해서 외가, 친가 다 돌아가셨고, 혼자 살아남으셨어요. 머리가 좋아서 어릴 적부터 공부를 잘했고 사법고시도 1차 합격했는데 연좌제에 걸려 포기하셨다고 해요. 지금은 종교에 귀의하시고 시를 쓰고 계세요. 이분과 인터뷰를 했는데 색깔 얘기를 하시더라고요. 그 이야기가 인상적이었어요. "우리 사회가 빨간색하고 파란색으로 나뉘어져 있는데, 이 두 색이 섞이면 검정색 또는 무채색이 된다. 검정색이 되면 양쪽이 다 죽기 때문에 이런 거를 중화시켜줄 수 있는 색이 뭔지를 고민해오고 있다. 그게 나는 노란색이라고 생각한다. 파란색에 노란색을 섞으면 녹색이 되고, 빨간색에 노란색을 섞으면 주황이 된다. 근데 이 노란색을 어떻게 만들까? 그 노란색이 예술이지 않을까?" 한다고 하셨죠. 그런 얘기에 많이 공감했고 그 뒤로 제주도를 둘러보는데 제주도 전체가 주황색과 녹색으로 보였어요. 할머니 집 앞마당에 있는 귤과 귤나무 잎들을 계속 봐서 그런 건지. 그렇게 제주도 자연을 보면서 여러 가지 영감이 떠올랐어요. 그래서 녹색에서 주황색으로 변해가는 귤을 아카이빙하게 된 거죠.

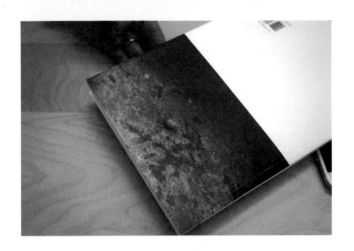

「비는 마음」, 2012, 출판, 뒷표지, 포럼에이

김: 그때 임 작가가 아카이브 작업에 놓은 귤을
시장에서 아주 섬세하게 고르셨구나 알아챘어요.
주황색으로 익은 귤이 아니라 연두와 주황색이
번진 속에 노란 톤이 보이는 얼룩 귤이었어요. 저는
가끔 색채심리학 관련 서적들을 보면 색채로 심리를
가늠한다는 게 좀 자의적으로 보였어요. 그런데
김성주 시인의 이야기는 단순하거나 작위적이라
느껴지지 않아요. 빨간색과 파란색의 대립 상황을
자연화하기 위해서 중간색이라는 한 단계가 더
필요하다는 거죠. 주황, 녹색이라는 중간색을
위해 필요한 공통분모로서의 노랑. 퍽 역사적이고
사회적인데도 유기적으로 설득력이 있어요. 예술의
역할로도 말해주신 거였군요. 그 작업 덕분에
저도 한동안 색에 예민해져서 여러 생각을 하다가
세계화의 신화 속에서 아시아는 무엇을 한 걸까 하는

생각까지 갔었어요. 저는 인종주의자는 아니지만 우리가 옐로우잖아요. 한때 정말 낙관적으로 세계화에 대한 유토피아적 기대를 했고 지금도 그런 줄 알지만 실은 신냉전 모드도, 국민국가의 한계 현상도 있지요. 그 귤 때문에 제가 새로운 세계 질서를 상상할 때 매개자로서의 아시아의 역할 같은 것까지 생각했다니까요.

임: 또 〈북한산〉에서는 대립된 둘을 좀 중화시켜줄 수 있는 것을 저는 흰색이라고도 생각하게 됐어요. 파란색에 흰색을 섞으면 하늘색이 되고 빨간색에 흰색을 섞으면 분홍색이 된다.

김: 흰색, 그것이 색일까요?

임: 색이겠죠.

김: 빛이 아닐까요?

임: 그래서 이제 또 내가 이렇게 영화라는 매체를 다루는 거지 않을까 생각도 드네요.

..

김: 잠깐 임흥순 작가의 작업 궤적을 한번 짚어볼까요. 1998년 '성남프로젝트', 두 번째

'성남프로젝트'가 2006년, 〈내 사랑 지하〉가 2000년, 〈추억록〉이 2003년, 〈매기의 추억〉이 2006년, '보통미술잇다'가 2007~2010년, 『이런 전쟁』이 2009년, 2010년경부터 작업이 다층적으로 진행되는데, 금천에서의 프로젝트가 2010부터 시작해 2012년의 〈금천블루스〉를 거쳐 2013년까지, 동시에 2011년부터 〈숭시〉를 시작해 〈비념〉이 2012년, 〈위로공단〉이 2014~2015년이네요. 〈숭시〉가 〈비념〉으로 이어지고, 〈금천블루스〉는 어떻게 보면 〈위로공단〉으로 이어지고요. 〈환생〉, 〈다음인생〉, 〈교환일기〉가 2015년, 〈려행〉이 2016년, 2017년에 〈우리를 갈라놓는 것들〉까지. 이렇게 보니까 2006년부터 2013년까지 거의 7년간 공공미술 프로젝트를 지속하셨어요. 『이런 전쟁』하고 〈위로공단〉 사이에 두꺼운 켜로 공공미술 프로젝트 시기가 있는데, 이 시기의 작업이 작가에게 무엇이었다고 생각하세요?

임: 일단 사람들 이야기를 굉장히 많이 들었던 시기인 거 같아요. 물론 초창기 '성남프로젝트'나 믹스라이스 활동을 할 때도 그랬지만, 그 이후 7년 동안 사람들뿐만 아니라 사람들이 살고 있는 현실 공간에 가까이 가서 보고, 듣고, 느끼고 이랬던 게 계속 쌓여온 거죠. 그런 시간과 감정이 쌓여서 〈숭시〉 이후의 작업이 나오게 되었거든요.

김: 그 말씀을 들으니 최근 어느 서적에서 읽었던 문구가 떠오릅니다. "지혜는 찾아진다. 누군가가 찾고 열심히 찾는 대상이다. 그런데 찾아지면 그것을 전수할 수는 있으나 표현할 수는 없다"는. 임 작가도 일종의 지혜를 찾으신 건가요?

임: 임대아파트에서 공공미술 프로젝트를 진행하면서 여성들을 만나기 시작했어요. 흔히 아줌마라고 불리는 주부들이었죠. 그동안 비판과 분노, 불만을 가지고 미술을 해왔다면 그분들을 만나고 이야기 들으면서 그들이 매우 지혜롭고 깊은 이해심이 있다는 생각을 하게 되었어요. 미술과 제 삶의 대안이라고 해야 할까요, 그런 것들을 발견하게 되었죠. 그러다 보니 이후 자연스럽게 주부, 아주머니, 할머니, 여성들에게 좀 더 포커스가 맞추어졌어요. 〈위로공단〉이든 〈금천미세스〉든 우리가 생각하는 하찮은 것들, 뻔한 일상, 힘든 삶 속에서 지혜를 찾고 신념을 지키며 살아온 분들에 대한 이야기이기도 해요. 그건 말씀하신 대로 지식이 아니라 어떤 지혜였어요. 미술가로서 세상을 바라보는 새로운 방식을 인도해주었던 거죠. 또 공공미술 프로젝트를 진행할 때 이전에 흔히 뉴스로 듣고 겉으로 보는 임대아파트의 삶과는 전혀 달랐어요. 임대아파트 단지마다 복지관이 있었는데 일정 부분 복지관의 도움도 받기도 하고 복지관과 함께 협업하며 진행하기도 했습니다. 이런 과정에서 복지사분들하고 만나서 이야기를 하다 보면 이분들이 '아, 미술이 이런 일도 해요?' 하면서 자신들이 하는 일과 미술이 비슷하다는 얘길 해요. 그 전에는 내재된 미술가의

우월감 때문인지 몰라도 미술은 복지가 아니라고 생각했는데, 미술이 충분히 복지의 개념이 있을 수 있구나, 라는 생각을 하게 됐었죠. 또 아파트 관리소장님에게 이야기를 들은 적이 있는데 충격이었어요. 한번은 옆집에서 몇 달 동안 이상한 냄새가 난다고 신고가 들어와서 문을 강제로 연 적이 있었데요. 들어가 보니 옷들과 짐들이 산처럼 쌓여있고 개와 고양이 분뇨가 널려 있었다고 해요. 그 짐들을 트럭 세 대를 동원해서 치웠다고 하더라고요. 입주자는 집에 들어가지 않고 자기가 모는 트럭에서 계속 잠을 주무셨던 모양이었어요. 개와 고양이 밥만 주고. 또 기념사진, 영정사진을 촬영해드리면서 이분들이 가지고 있는 찢어지고 낡은 옛날 사진도 복원해주는 프로그램도 진행했어요. 한번은 사진 보정을 해드렸던 주민의 경우 자기 아들이 1년 동안 집밖을 나가지 않았다고 해요. 본인도 정신 질환이 있어서 병원 가서 치료를 받아야 되는데 사정이 그렇게 안 된다고 하셨죠. 이런 상황을 보면서 가난의 대물림뿐만이 아니라 정신 질환도 이렇게 대물림될 수 있겠구나, 이런 부분은 눈에 보이는 게 아니니까 복지관에서 잘 모르고 있고, 본인들이 이야기하지 않으면 볼 수 없는 사각지대라는 생각을 하게 되었어요. 예전에는 가난이라는 게 눈에 보였고 모두가 가난했기에 크게 문제될 게 없었는데, 현재는 가난은 못난 것, 못된 것, 나아가 죄인 취급받는 상황이 되었어요. 우리 스스로가 만든 부분도 있겠지만 주거 정책의 문제점이 크죠. 예전이나 지금이나 사람들을 가둬 넣는다는 느낌이 많이 들었어요. 임대아파트로 몰아넣고 가두어서 서로 보지 못하게, 서로 믿지 못하고, 서로 욕하게 그런 벽의 역할을 하지 않았나

임흥순의 작업 감상 기록 **김희진**

했어요. 오늘날 집이라는 게. 이런 현실에서 '아파트 공동체가 가능한가?'가 '보통미술잇다'의 중요한 화두였어요.

김: 방금 공공영역에서 활동하는 미술의 경우 복지의 개념이 있을 수 있겠다고 하셨어요? 아시다시피 요즘 정치적으로 표피적인 구제, 긍휼적인 복지가 많다 보니 의당 우리 사회에 복지가 필요한데도 이 단어에 여러 의심이 가요. 개념적으로 말씀하시는 건지요?

임: 정신적인 상처를 드러내고 감당할 수 있는 곳이 우리 사회에 없는 것 같아요. 병원에서도 할 수 있는 게 아니고, 복지관에서 할 수도 있는 게 아니고, 그렇다고 저희가 할 수 있는 것도 아니니 일단 그런 문제들을 드러내는 게 중요하다고 생각해요. 또 임대아파트에 사는 분들의 심리라고 해야 할까요? 그런 풍경들을 그려봐야겠다는 생각을 했고, 눈에 보이지 않는 가난한 내면에 대한 고민이 개념화되어 〈비념〉으로 이어지게 된 거죠.

김: 배제되고 은폐된 부분에 가시권, 가청권을 드리는 거죠. 큐레이터들 사이에서도 그런 경향이 있어요. 얼마 전 유럽에서 열렸던 큐레토리얼 심포지엄에서 '지지(endorse)의 큐레이팅'에서 '드러내기(expose)의 큐레이팅으로'라는 주제 발표를 하신 분이 있었어요. 유럽의 진보적 큐레이터십에서는 매우 큰 성찰적 변화라고 느껴졌어요. 그래도 가시권과 가청권을 드러내는

공공미술을 생각할 때 미술가들의 접근에 섬세한 주의가 필요한 것은 사실이에요. 임 작가의 경우는 심리적 풍경으로 이어지게 된 방향이 저는 매우 값지다고 생각하고, 더불어 심리를 간접적으로 드러내는 방식들이 부쩍 다양하게 등장하기 시작한 것 같아요. 재연이나 무대화(staging)처럼요.

임: 일단 진행하다 보면 우연한 관계, 시간, 예기치 못한 상황이 만들어져요. 그럴 때 오는 순간이 있어요. 그런 순간들을 계속 살리는 방식으로 찾아가게 되죠. 재연하는 것도 이야기를 듣고 그대로 재연하는 방식은 아니에요. 인터뷰가 인물에 대한 정보만을 얻는 게 아니라 그 인물에게서 느껴지는 감정, 제스처, 목소리가 전달해주는 게 커요. 말이라는 게 어차피 완전하지도 않고, 말이 없으신 분도 있고요. 한 예로 〈환생〉을 촬영할 때 이란 할머니들이 자신들의 이야기를 솔직히 전달할 수 없는 상황이라는 게 느껴졌어요. 종교적인 문제가 크겠지만, 전쟁은 성전이었고, 아들의 죽음은 성스러운 죽임이다, 위대한 죽음이라는 식으로만 계속 얘기를 하셨죠. 저는 그보다 엄마로서, 여성으로서, 인간으로서 느끼는 감정들을 듣고 싶었어요. 근데 그게 쉽지 않았죠. 이분들이 못하는 이야기를 지금 그곳에 살고 있는 젊은 이란 여성들의 입과 몸짓을 통해 보여주는 게 의미 있겠다 싶었죠. 단순히 전쟁을 겪은 어머니들을 재연하는 모습으로만 보여준 것이 아니에요. 이미 오랜 시간이 지났지만 같은 공간 안에서 살고 있는 딸, 손녀 세대가 느끼는 게 중요했어요. 금천미세스와 함께 만들었던

〈금천블루스〉도 마찬가지였어요. 개별적으로 대화할 시간이나 인터뷰를 하다 보면 보통 때는 이야기하지 않던 얘기들을 해주세요. "언니가 구로공단에 있었다. 언니한테 받은 게 많다. 그래서 그런 미안하고 고마운 감정들을 이번 기회에 한번 해보고 싶다" 그러세요. 두 분이나 계셨죠. 그러니까 이런 재연들은 단순히 어떤 이야기나 사건을 재연하는 게 아니라 자신이 겪고 느끼고 살고 있는 공간의 맥락을 이해하는 과정이기도 했어요. 구로공단이 있었던 곳에 오랫동안 살아온 주부님들이 느끼는 체감은 아무래도 달라요. 저는 느낄 수 없는 것들이었죠. 일종의 거울로서 만들면서 부딪히는 시선들, 그런 시선들을 저는 또 다른 방향으로 관찰하고 참조하면서 제가 생각하는 이미지들을 만들어냈던 거죠. 〈금천블루스〉는 독립된 프로젝트이기도 하지만 〈위로공단〉을 만들어가는 하나의 과정이기도 해요.

김: 당사자들끼리만 하셨나요? 배우는 있었어요?

금천미세스―금천블루스 제작과정, 2012,
지역주민 영화워크숍 커뮤니티아트

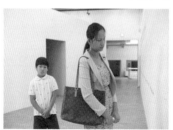

임: 아니, 전문 배우는 없었고, 배우라고 해도 참여자들이 아는 배우를 데리고 온다든가 했죠. 〈금천블루스〉가 옴니버스 영상인데 금천미세스 멤버 두 명과 새롭게 참여한 주부님 두 명이 각각 연출한 영상이었어요. 그중 한 분은 이웃에 살고 있던 조선족 가족과 얽혔던 자신의 사연을 표현하고 싶어 했어요. 가능하면 실제 재중 동포가 참여했으면 했는데 그런 사람이 없었죠. 그래서 참여자 중 한 분이 자신이 캄보디아 이주 여성을 알고 있다고 해서 캄보디아 여성분이 참여하기도 했어요.

김: 참여가 참여로 퍼지는 거군요. 작가에 따라 어떤 분은 역사적 기억을 더 생생하게 체험해보기 위해서 재연하시는 분들도 있고요. 감정적 카타르시스나 치유 효과를 위해서도 제의적 재연을 하시는 분들도 계시죠. 임 작가의 작업에서는 '이해'라는 성격이 도드라지네요. 서로를 이해해가는 장으로서의 재연이네요. 〈교환일기〉에서 임 작가의 내레이션에 이런 멋진 문장이 있었어요. "나는 내 얼굴을 볼 수 없다. 나의 얼굴은 남들이 보는 곳에만 있다." 방금 거울이라 표현하신 이해의 장에서 만들어지는 상호적인 자아 형성관을 압축적으로 보여주는 문장이에요.

임: 그렇죠. 사람들을 만나고 관계 맺고 소통하는 과정으로서의 영화를 만들고 싶어요.

김: 그럼 시나리오 작업은 어떻게 하세요?

임: 일단 기획안과 방향을 대략 만들어놔요. 저는 시나리오를 쓰고 미리 짜놓는 능력은 부족해요. 계획을 다 짜놓고 하기보다는, 그러니까 오늘내일 만났을 때 사람이나 공간의 느낌이 다르잖아요. 그래서 일단은 어떤 장면 정도는 생각해두지만, 반 이상은 촬영을 하면서 현장의 날씨라든가 사람들, 상황들, 심리들 그런 변화들에 초집중하면서 촬영을 진행해요. 그러다 보니 없던 컷들이 계속 만들어지죠.

김: 영화 제작 측면에서는 조금, 조금씩 변해간다는 게 사람 잡는 건데요.

임: 그래서 스태프들이 많이 힘들죠.

김: 〈북한산〉과 〈려행〉의 작업 방식 이야기를 좀 해볼까요. 하나는 단편, 하나는 장편인데 그 두 편을 정교하게 잘 분리했다고 느꼈어요. 어떻게 구성하신 거예요?

임: 분리한 게 아니고 분리된 거죠. 먼저 〈북한산〉을 만든 다음에 〈려행〉을, 〈북한산〉을 만들었기 때문에 〈려행〉을 좀 더 확장시켜서 만든 거죠. 〈북한산〉을 만들 때 〈려행〉은 생각조차 안 했어요. 〈북한산〉을 만들기 전 김복주 씨를 알게 되었고, 이야기를 주고받으면서 이분이 생각하는 남북 문제, 현실 인식,

그다음에 통일 문제 등에 많이 공감했어요. 저는 김복주 씨처럼
양쪽을 경험해보지 못했지만 분단 문제에 있어서 소원, 바람
같은 건 비슷하다는 생각을 했거든요. 〈북한산〉과 〈려행〉
사이에는 〈북한산 북한강〉이라는 2채널 영상 작업이 있어요.
김복주 씨가 한국에 와서 지금의 남편을 만났고, 결혼을 해서
낳은 딸이 있어요. 딸이 출연해 김복주 씨의 어릴 적 역할을
했어요. 여러모로 의미가 있겠다 싶었죠.

　　　　김: 지금까지 들어보니까 임홍순 작가에 대해
　　　　공공미술을 한 다음에 영화감독이 되었다는 식의
　　　　서사는 적당치 않네요. 임 작가는 공공미술적인
　　　　작법을 계속 이어가고 계신 거네요.

북한산, 2015, HD 비디오, 26분

임: 맞아요. 〈북한산〉 같은 경우도, 처음에 관계 맺고 이야기를
나누면서 저한테 인상적이었던 부분들, '이런 부분이 좋고, 이런
이야기를 중심으로 해주셨으면 좋겠다. 누군가에게 이야기를
해주는 식도 좋고, 혼자 독백하듯이 해도 되고 본인이 그냥

하고 싶은 얘기를 하시면 된다'고 이야기 드리고 산을 쭉 올라간 거예요. 많은 사람들을 만나면서 그분들의 살아오신 삶이나 경험들은 제 머릿속에서 만들어내는 상상력이 따라갈 수가 없었어요. 〈려행〉에서 북한에 대한 이야기를 할 때 이분들처럼 북한 상황을 잘 알고 있는 사람이 없잖아요. 그리고 그분들이 가진 장점이나 현실적으로 도움이 될 만한 방식으로 영화를 만들고 싶었죠.

김: 영화 비평에서도 그런 비평이 있는지는 모르겠는데, 임 작가의 영화가 공공미술의 연장선에 있고, 인물들이 엮여가는, 나도 거기에 엮여가고, 또 제3자도 엮이는 장의 속성을 지녔다는 포인트가 영화비평에서도 정교하게 다루어지면 좋겠네요. 이런 성격은 소위 주류적인 다큐 감각이나 영화 감각과는 좀 다르지 않나요. 주류 프레임에서 보면 임 작가의 작법이 서사, 테크닉, 구성 조금씩 모두 오프인데 그것이 임 작가의 작업 본성이라는 거예요. 커뮤니티 아트, 공공미술의 연장선에서 예술 다큐를 보는 연구가 나오면 좋겠네요.

..

김: 2015~2016년 즈음에 여러 편을 쏟아내셨어요. 〈다음인생〉, 〈교환일기〉, 〈환생〉, 〈위로공단〉, 〈북한산〉, 〈노스탤지아〉까지요. 그때 무슨 일 있었나요?

임: 2014년 이후는 전시보다 〈위로공단〉 제작에 집중할 계획이었어요. 그런데 2014년 초부터 기획자분들과 미팅이 이어졌고, 이래저래 전시 참여를 결정하게 되었죠. 전시 오픈이 각각 3월(샤르자비엔날레), 5월(베니스비엔날레), 7월(《아티스트 파일》), 11월(《포스트 트라우마》), 12월(《미술관이 된 구 벨기에영사관》)에 있었는데 모두 신작을 해야 했어요. 8월 〈위로공단〉 개봉까지 겹쳐서 2015년도는 정말 죽는 줄 알았습니다. 덕분에 여러 작업 스타일을 실험해볼 수 있는 시간이었지만요.

김: 제목들이 의미심장해요. 〈다음인생〉은 예전 작업들과는 다른 어법이 시작되는 분기점처럼 보였어요. 가령 『이런 전쟁』까지만 해도 사진 배치를 통한 교차편집이 자주 사용되면서 대칭 구조 속에 물리적 불화, 분열 상황을 끼고 가는 양상이에요. 그런데 〈다음인생〉에서는 대칭을 넘어 가령 사자들의 세계 속으로 슥 들어가 버리세요. 교차편집이 시공간을 이동하건, 사건과 감성을 오가건, 어떤 경계 선상에서 서로 넘나드는 작법이라면 〈다음인생〉은 자연스레 그 둘이 융합이 되어버려요. 그래서 전작들이 감각적 유형의 작업이라면 〈다음인생〉은 칼 융(Carl Gustav Jung)이 말한 직관적 유형의 작업이라 느껴져요.

임: 그때 결혼을 했던가? 아, 결혼은 다음 해네요. 결혼하고

싶은 마음이었나 봅니다.

김: 첫 내레이션에 '여보' 그래서, 그런가 보다
했습니다.

임: 〈다음인생〉을 구상할 당시 〈비념〉에 나왔던 우리 강상희
할머니, 김민경 PD의 외할머니에게 치매가 오기 시작하셨어요.
시공간 개념이 사라지고, 그런 모습을 보면서 안타까워 하다가
할머니가 살아계실 때, 제주 4·3사건 때 돌아가신 할아버지를
만나게 해드리고 싶다는 생각으로 시작하게 된 거예요. 어떻게
보면 할아버지와 할머니의 이야기지만 현재의 저와 김민경 PD의
관계와 이야기를 투영, 중첩시켜 만들어진 부분도 있어요. 저의
사적인 욕구가 들어가는 부분이죠.

다음인생, 2015, HD 비디오, 24분 10초

김: 치매 이야기를 좀 해볼까요. 민영순 작가가
과거에 뇌졸중을 겪고 발표한 작품들 가운데 대칭

구조의 뇌 사진을 보여주면서 지각과 언어의 관계를 말한 영상이 있었어요. 그 작품 덕분에 저는 지각과 언어가 얼마나 연약하고 자의적으로 연결되어 있는지 새삼 다시 알게 되었어요. 옆에서 서서히 오는 치매 과정을 보게 되는 사람은 인위적으로 붙들고 가던 시공간 관념이 구부러져 버리는 경험을 하기도 해요. 감각의 교란이 안 쓰던 감각을 회생시키는 계기가 되기도 하구요. 방금 치매의 진전을 보시는 경험이 임 작가의 생사관에 변화가 생기고 다른 차원이 열리는, 그러면서 언어의 폭이 다시 한 번 넓어진 경험이 된 건 아닐까 하는 생각에 말씀드려본 거에요. 〈교환일기〉도 좋았어요. 그 작업은 어떻게 하시게 된 거예요?

임: 《아티스트 파일》 전시를 준비하면서 시작되었어요. 한일 국교정상화 50주년 기념으로 그해에 한국하고 일본 공동으로 기획되었던 교류전이었어요. 교류 전시인 만큼 뭔가 실질적으로 교류하면서 할 수 있는 게 없을까 생각했어요. 공동 작업, 공공미술을 많이 하다 보니 다른 장르의 사람들과 협업에 큰 부담이 없었어요. 기존 계획했던 작품 외 일본 작가와 같이 하나 더 만들어보자는 생각이 들었고, 양국 기획자와 일본 쪽 영상작가 한 분에게 같이 하자고 제안을 했죠. 모모세 아야 작가라고, 일본 쪽 참여 작가 중 가장 젊은 작가였고 저는 한국 작가 중에 가장 나이가 많은 작가였어요. 개인, 언어, 내면을 다루는데, 일본 작가의 어떤 특이성도 있었지만, 작업이 좀

독특하더라고요. 그리고 저는 한국의 사회, 역사를 다루는데 서로 크게 다르기도 하고 묘한 대비가 있었어요. 어떤 식으로 할까 여러 가지 의견을 나누다가 영상을 교환하기로 했죠. 자기 주변에서 찍었던 영상 소스를 보내주면, 각자 알아서 편집하고 내레이션을 입히는 작업이었어요.

김: 그러면 편집은 받은 분이 하셨어요?

임: 네. 촬영 소스의 대략적인 정보만 알려주고, 각자 알아서 편집했어요.

김: 영상은 각자가 계신 곳의 일상 장면이고, 내레이션은 각자의 모국어, 자막은 영어더라고요. 세 켜가 조금씩 서로 엇가는 구성이라 처음 보면 약간 머리에 쥐가 나다가 알고 나면 재미있었어요. 처음에는 눈과 귀를 모두 최대한 돌리며 따라가다가 점차 버릴 건 버리게 되더라고요. 저는 눈을 닫고 귀만 켜두었어요. 그 순간, 역시 감각 질서에 혼돈이 오니까 대뜸 시각을 포기하는구나, 눈을 감으니까 편하다, 이런 딴 생각을 하면서 한동안 내레이션만 들었죠. 그러다가 모모세 작가 파트에서는 일어 내레이션을 못 알아들으니 할 수 없이 눈을 다시 뜨고는 영상과 글자 사이에서 눈이 막 방황을 하는 거예요. 그때 임 작가의 기가 막힌 내레이션이 나왔죠. "사람은 가고 기억만 남고 이미지만

남는다." 우연인지 모모세 작가도 임 작가가 예전에
보았던 지점들을 언급해요. 하얀 회반죽 벽 이야기
하시면서 "미술관은 왜 의미로 가득 찬 벽을
흰색으로 덮지?"라고 의문을 던지시죠. 그러면
문득 다른 지점에서 임 작가가 "빈자리는 기억이
채우고 이미지가 채운다"고 하시죠. 그 작업은 제게
빈자리를 채우는 기억과 이미지의 중요성을 새삼
인지하게 해주는 여정 같았다고나 할까. 작가들과
제가 텔레파시로 통하고 있다는 느낌이 들었어요.

亀のようにゆっくりと脈を打ちたいのに
I don't know why my heart is beating so fast like a rabbit

교환일기, 2015~2018, 아이폰 비디오,
모모세 아야와 공동작업, 63분

임: 교환. 일기를 교환하는 거니까요. 이번 두 영상 작업의
특징은 제 목소리가 처음으로 들어갔다는 거예요. 모든
사람이 그렇지만, 자기 목소리가 나오면 굉장히 이상하잖아요.
내레이션 넣는다는 것도 너무 설명적이라고 생각했고, 그런데
〈교환일기〉는 목소리를 강제적으로 넣어야 되는 상황이 되었죠.
작품 형식이자 두 작가의 약속이었으니까. 그러다 보니 그럼

〈다음인생〉도 '내가 하고 싶은 얘기, 내 목소리를 담아볼까?'
하면서 제 목소리가 들어가게 되었어요.

김: 〈교환일기〉는 작가의 변화를 동행해준 친구
같아요. 이 작업 계속하실 계획이세요?

임: 맞아요. 가능하면 계속하고 싶긴 해요. 모모세 작가도
10년 이후라도 계속하면 좋겠다는 식으로 얘기를 하더라고요.
모모세 작가가 최근에 뉴욕과 난지창작스튜디오에 레지던시
작가로 있었거든요. 그때 촬영한 영상을 받았어요. 그 촬영
소스를 편집하면 각각 5편이 되고 총 60분이 넘어가요. 이번
전시 기간 중 소개할 예정이고 1차 마무리하기로 했습니다.

···

김: 〈려행〉을 보면 인터뷰하는 분들이 고생이
크셨겠다 싶어요. 등산하랴 동작하랴 바위 틈새
계곡물에 발 담그고 인터뷰하랴. 인터뷰하는 상황
연출에 대해 말해볼까요.

임: 〈려행〉은 안양 삼성산을 중심으로 촬영하게 되었어요.
사전 인터뷰를 하면서 인터뷰이와 가장 잘 맞는 공간이
어디일까를 고민하죠. 예를 들어서 참여자 중 한 분인 김미경
씨는 '하나원'(북한이탈주민정착지원사무소)에 있을 때 천주교
신부님과 수녀님들에게 많은 도움을 받았고 이후 천주교를 믿게

되었다고 했어요. 이분의 삶에서 천주교가 큰 시작점이 됐구나 생각하고 삼성산과 가까운 천주교 성지를 제안드렸죠. 이런 장소에서 인터뷰를 진행하려고 하는데 어떻게 생각하시냐고. 그런 식으로 인터뷰 장소들을 정해요.

김: 그렇게 자리를 마련해드리면 인터뷰에 영향을 주던가요.

임: 중요하죠. 어떤 공간에 있느냐에 따라 얘기하는 내용이나 감정이 달라지거든요. 김복주 씨 같은 경우 "자주 가는 데가 남한강, 남이섬 쪽이다" 그러서서 왜 그쪽으로 가시냐니까 "자기가 살던 고향하고 비슷한 느낌이 있어서 간다"고 하셨어요.

김: 그러면 영상 로케이션과 인터뷰 공간들도 미학적인 세팅이라기보다는 인물과 그들의 이야기가 호출한 공간이군요. 이런 섬세한 구분이 제게는 중요한데요. 왜냐하면 예전에 임 작가의 작업에 대해 질문을 받은 적이 있었어요. 작가가 대상의 희생자 의식(victimhood)을 소재화하는 것, 그러니까 작가가 타자한테 동정과 연민의 시선을 보내며 소재적으로 미화하고 일종의 감상적인 휴먼 드라마에 그친다는 내용이었어요.

임: 뭐 시선에 따라 그렇게 볼 수 있겠죠. 근데 그게 단순히 타자에 대한 연민이나 애정만은 아니에요. 그 사람들 안에서 나를

투영해서 보게 되죠. 한진중공업 노동자 김주익처럼 내가 만약 사랑스러운 아내와 세 자녀가 있는 상황에서 목숨을 끊어야 되는 상황이라면. 제주 4·3사건 당시 무장대 사령관이었던 이덕구를 생각하면서도 내가 저 시대에, 저 상황이라면 하고 상상하며 제가 살고 있는 현재로 이야기를 불러오게 되요. 저분이 죽어서도 하고 싶은 이야기가 있다면 어떤 이야기가 있을까를 고민해봐요. 안타까운 역사가 미래에 반복되지 않기를 바라는 마음이 크죠.

> 김: 내가 그 사람이 되어보는 이입의 입장이 잘 드러난 카메라워크가 떠올라요. 비정규 노동자 상황을 그린 〈꿈이 아니다〉였어요. 영상에서 보면 아파트에서 아침에 일어나서 시계 보고, 그 사람 몸이 되어 찍어요. 그러다가 마지막에 다른 방에 사는 분이 무언가 툭 떨어지는 것을 느끼는 장면으로 끝나죠. 그때 카메라는 지금껏 들어가 있던 몸에서 어느새 다른 방 사람의 몸으로 툭 옮겨져 있어요.

임: 현실보다는 꿈이나 무의식, 비가시적인 부분으로 눈을 돌리기 시작한 영상 작업이기도 해요.

> 김: 두 장면을 바로 연이어 놓으셨어요. 그래서 저는 이 사람 몸에 들어가 있다가 저 사람 몸으로 불쑥 옮겨지는 느낌을 받았어요. 하나에 영구 이입되는 건 아니고 사람과 사람 사이를 옮겨 다녀요. 꿈같은 현실과 현실 같은 꿈 사이도요.

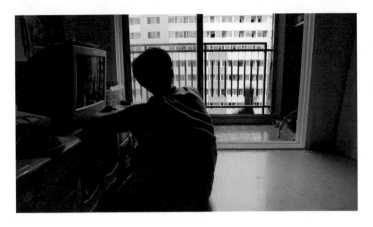

풍이 아니다, 2010, HD 비디오, 9분 50초

임: 네. 내가 아무리 노력해도 다른 사람이 될 수는 없어요.
또 내가 죽지 않는 이상 죽은 사람이 될 수는 없어요. 이런
사실과 상황을 알지만 나와 타인, 삶과 죽음 사이를 계속
갈등하면서 왔다 갔다 하는 모습, 그 모습을 보여줄 수밖에
없는 것 같아요.

김: 그렇게 들락날락하는 게 예술이겠죠.

임: 저는 이제 힘이 들어서 한번 가면 나오는 데 좀 늦어지는
거예요.

김: 이번에는 작가가 좀 길게 들어가 계시구나 할
때도 있더라고요.

임: 조금이라도 젊었을 때 많이 왔다 갔다 하면 좋겠죠.

임흥순의 작업 감상 기록 **김희진**

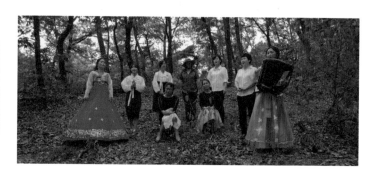

려행, 2016, 2K 비디오, 86분

김: 감상적 휴머니즘에 대한 비판의 잔여감은 저도
갖고 있었어요. 그런데 〈려행〉은 생소한데 낯익은
기묘한 조합 상태를 유지해 감상적이 될 소지가
없었어요. 남한에 정착하신 탈북 여성들이다 보니,
사람과 말투는 생소한데 감성은 낯익어요. 생경함은
남아 있는데 감성은 낯익다. 이렇게 차이와 공감의
투 톤을 보여주신 게 좋았어요. 동시대 북한에 대한
저희의 문화 독해력이 거의 제로 수준이어서인지,
이야기와 이미지의 재현 관계도 조금 상상할 수 없는
방향으로 튄다고 느꼈어요. 인물과 인물 사이에
공감대도 있지만 서로 경계도 하는 그런 긴장이
있어서도 가능했던 것 같아요. 두 분이서 손을
안 잡고 얘기하다가, 불현듯 손을 잡기도 하고,
등산하다가 한 분이 "손 잡아줄까" 그러니까 "내가
10년은 젊어" 그러면서 사양하는 장면도 나오고요.
그런가 하면 앞에서 심각한 얘기를 하는데 개 한
마리가 척하고 옆에 지나가고 뒤편에 운동하는
아줌마도 계시고 지나가던 아저씨가 앵글에

들어오기도 하는데, 그런 존재들이 이야기를 끊는 게 아니라 제법 매개 역할을 하면서 그럴싸하게 엮여요.

임: 맞아요. 제가 작업할 때 많은 부분 미리 짜놓지 않는다고 얘기를 했잖아요? 그래서 촬영을 할 때 순간 포착하는 기술이 좀 느는 거 같아요. 어, 저 장면은 꼭 필요할 거 같다, 그러면 컷하지 않고 촬영을 계속하게 되요. 직관이 느는 거죠. 그리고 시간이 지날수록 픽션과 다큐도 더 복잡하고 알 수 없게 계속 섞여요.

김: 훌륭한 직관을 갖고 계시다고 생각해요.

임: 저는 이 직관이라는 게 관심이라고 생각해요. 관심이 더 세밀해지면 걱정이 되고, 뭐 이게 동정일 수도 있고, 동경일 수도 있고, 사랑일 수도 있고, 존중일 수도 있고, 이런 식으로 직관은 만들어진다고 생각해요.

김: 사실 〈숭시〉부터 저는 일부러 임 작가의 작업 보기를 멈췄어요. 작업이 그 다음에 어디를 두드릴지 대략 짐작할 수 있거든요. 작업이 다음에 어떤 방향을 택할지 큐레이터는 조마조마하게 기다리죠. 세상의 이성과 실증의 논리가 어떤 한계에 부딪힌 시대가 왔다고 느껴질 때 이 조바심은 예술에 거는 마지막 희망처럼 강해져요. 작가가 용기를 내주었으면 하고 바라죠. 소위 말하는 신의

세계든지 조상의 세계라든지 무의식, 자연, 본성,
저승, 38선 너머라든지 하는 세계를 우리는
너무 멀리 떠나왔고, 그거를 말한 지 오래됐고,
그것을 들추려는 자들을 세상이 어떻게 왜곡할지도
이미 너무 많이 들어왔잖아요. 마지막 소수자들
같은 거죠. 그것이 공상과학 같은 픽션의 세계로
대체되기도 했고요. 결국 세상 반쪽에 진지하게 말
걸기가 더욱 어려워진 거죠. 그런데 사자후의 세계를
진지하게 다룬 〈다음인생〉을 보고 임 작가가 오케이,
들어가는구나, 용감하다 생각했어요. 그때 용기는
지략이 아닌 것 같아요.

임: 용기. 정말 용기라는 거 중요하다고 봅니다. 저 같은 경우는
자의반 타의반 계속 상황을 만들어놔요. 천성이 게을러서
가만히 있지 못하게 스스로 덧을 놓는 거죠. 그러면 내 의지와
크게 상관없이 어떤 길을 가고 있는 나를 보게 되요. 그런
과정이 실천이 되고 용기가 만들어지기도 하고 그래요.
물론 싫어하는 걸 억지로 하진 않죠. 그리고 이번 전시를
준비하면서 우리를 갈라놓는 게 뭘까 그런 고민을 하다가
'적'이라는 생각이 들었어요. 나와 다른 어떤 대상, 싸워야
할 대상을 계속 만들면서 한국 사회를 지탱해왔잖아요.
북한이라는 일종의 주적을 만들어놓고 싸웠던 거고요. 그건
개인들도 마찬가지고요. 과거야 어쩔 수 없는 상황이었지만
지금은 그렇지가 않잖아요. 그런데 여전히 선택과 하나 됨을
강요하니까, 사람들은 자신의 의지와 다르게 선택을 하게 되고

뭔가 나와 다른 적이 만들어지면 또 공격하게 되고 문제가
문제를 낳게 되는 거죠.

김: 맞습니다. 융이 그렇게 말을 해요. 직관은 의식과
무의식 사이를 왔다 갔다 하는 가교 역할을 해주는
유일한 지식 형태이고, 그것은 인간이 개발할
수 있는 유형의 지혜라고요. 그리고 직관은 소위
눈썰미 있다 할 때 말하는 미학적 감이 아니기
때문에 자신의 본성에 대한 내면적 확신이 들 때까지
'기다릴 때' 개발된대요. 본성, 관심, 기다림, 이런
지혜들이 임흥순 작가가 믿고 가는 지혜인 것 같아요.
한동안 미술에서 화두로 '불확실성'(uncertainty)에
대한 재조명이 있었던 게 기억나요. 우리가 겨우
앎을 의심하는 시기까지는 왔던 거죠. 그런데
모름의 가치는 인정을 안 해요. 이 모름의 가치를
인정하는 순간 직관, 본성, 관심, 기다림의 가치가
재발견되겠죠. 그래서 제가 요즘 새롭게 새기고
있는 글자는 '밝을 명'(明)자예요. 앎을 지칭하는
여러 한자 중에 상위의 지혜에 속하는 새로운 류의
투명함인데 임 작가의 말씀 듣다 보니 그 의미가 연결
자체인 듯하기도 하네요. 스마트함보다는 이 연결의
의미를 체득하는 것이 동시대 예술이 할 수 있는 일
중 하나라고 생각해요. 우리를 갈라놓는 것, 작가가
던진 질문이죠. 저는 이렇게 답하겠어요. 우리가
갈라놓는 것들이 우리를 갈라놓았다.

임: 네. 우연이지만, 〈우리를 갈라놓는 것들〉의 첫 장면이 개기일식이거든요. 달과 해가 같이 있을 때 이게 '밝을 명'자를 만들잖아요.

김: 우리의 대화가 반달로 시작해서 개기일식으로 끝나네요. 시종일관 밝고 어두움이 포개졌다 걷히고 사람과 이야기가 구불구불 연결되는 과정이었어요. 마지막으로, 직관의 장점이자 약점이 순환이래요. 아무래도 몸에 의존하니까 반복이 될 수 있죠. 직관을 개발하려면 의도적으로라도 생체 감각을 회복하는 데서 얻어지는 비약이 필요하대요. 건강하십시오.

임: 네. 무슨 예술 사주풀이 본 거 같아요.

김: 고맙습니다.

임: 제가 고맙죠.

약력

강수정

홍익대 대학원에서 미술비평 박사학위를 받았다. 동시대 현대미술 및 '공공 미술관 정책과 전시의 정치학적 특성'을 연구하며, 다수의 에세이를 발표하고 있다. 기획 전시로는《한국 현대미술의 전개》시리즈와《한국 미술 100년 1부》 등이 대표적이고, 해외 전시로는《한국 미술의 리얼리즘: 민중의 고동》(일본), 《Daily Life in Korea》(태국), 《언어의 그늘: 바르셀로나 현대미술관 소장품》 등이 있다. 현재 국립현대미술관에서 전시1과장으로서 재직하며 전시 정책과 다양한 국내외 전시를 기획하고 있다.

김희진

문학, 미술사, 미술관학 기반의 시각예술 큐레이터. 2000년대 초부터 인사미술공간과 아르코미술관의 국제 교류 및 담론 프로젝트 큐레이터, 비영리 전문예술사단법인 아트 스페이스 풀의 대표, 글로벌 기획 네트워크인 뮤지엄 애즈 허브의 기획 파트너, 국립아시아문화전당 문화창조원의 전시조감독을 역임했다. 현재 서울시립미술관 신규 분관들을 기획하는 플래너로 있다. 주요 기획 프로젝트로 백남준기념관 건립 및 개관전《내일, 세상은 아름다울 것이다》(2017),《416 참사 기억 프로젝트: 밝은 빛》(2015),《경계 위를 달리는: 문화교섭과 사유의 모험을 위하여》(2013),《슈퍼포지션—아트, 사랑, 돈, 거처, 예술에 대한 카운터 페스티벌》(2012),《긍지의 날 6부작》(2010),《Unconquered: Critical Visions from South Korea》(2009), 《동두천: 기억을 위한 보행, 상상을 위한 보행》(2007), 비평집『Access to Contemporary Korean Art 1980– 2010』(2017),『연속과 강도: 2008–2010 58인의 참여와 한국현대미술』(2010) 등이 있다.

문영민

매사추세츠 애머스트 주립대 미술대의 교수. 근현대 아시아와 북미의 역사와 정치적 관계, 한국의 지정학적 특수성, 문화 간의 이동과 정체성의 혼성적 성격 등을 토대로 작업과 비평을 병행하고 있다. 제사를 소재로 한 회화 작업으로 2014년 구겐하임재단 펠로우십을 수상한 그는 비평가로서 저널『볼』,『Rethinking Marxism, Contemporary Art in Asia: A Critical Reader』등에 여러 논문을 기고했으며, 공저로『중간인』,『아무도 사진을 읽지 않는다』(2011),『모더니티와 기억의 정치』(2006) 등이 있다.

박찬경

서울에서 활동하는 작가이자 영화감독으로 냉전, 한국의 전통 종교 문화 등을 주제로 다뤄왔다. 주요 작품으로는 〈시민의 숲〉(2016), 〈만신〉(2013), 〈파란만장〉(2011, 박찬욱 공동 연출), 〈다시 태어나고 싶어요, 안양에〉(2011), 〈광명천지〉(2010), 〈신도안〉(2008), 〈비행〉(2005), 〈파워통로〉(2004), 〈세트〉(2000) 등이 있으며, 암스테르담의 드 아펠 아트센터, 로스앤젤레스의 레드캣갤러리, 런던의 이니바(INIVA),

서울의 국제갤러리 등 여러 곳에서 작품이 소개된 바 있다. 에르메스 코리아 미술상(2004), 베를린국제영화제 단편영화부문 황금곰상(2011), 전주국제영화제 한국 장편경쟁부문 대상(2011) 등을 수상하였다. 2014년 SeMA 비엔날레 《미디어시티서울 2014: 귀신, 간첩, 할머니》의 예술감독을 맡았다.

서동진

계원예술대학교 융합예술학과 교수. 『마르크스주의 연구』와 『문화/과학』 편집위원. 근년에는 시각예술과 퍼포먼스에 관심을 두고 글을 쓰고 있다. 문화와 자본주의의 역사적 관계를 다루는 일이 문화이론의 역할이라고 생각하며 여러 주제를 탐구하고 있다. 저서로 『동시대 이후: 기억-경험-이미지』(2018), 『변증법의 낮잠—적대와 정치』(2014), 『자유의 의지, 자기계발의 의지』(2009), 『디자인 멜랑콜리아』(2009) 등이 있으며 다수의 공저서가 있다. 《리드마이립스》(합정지구), 《공동의 리듬, 공동의 몸》(일민미술관) 등의 전시와 〈빅빅빅땡큐〉, 〈이름 이름들 명명 명명된〉, 〈Other Scenes〉 등의 퍼포먼스에 드라마투르그 등으로 참여하였다.

양효실

서울대, 성균관대 강사. 주디스 버틀러의 『주디스 버틀러, 지상에서 함께 산다는 것』(2016), 『윤리적 폭력 비판』(2013), 『불확실한 삶』(2008) 등을 번역했고, 『불구의 삶, 사랑의 말』(2017), 『권력에 맞선 상상력, 문화운동 연대기』(2015)와 같은 책을 썼다.

오사카 고이치로 Osaka Koichiro

2015년에 설립된 도쿄의 아트 스페이스 아사쿠사(Asakusa)의 디렉터이자 스카이 더 배스하우스(SCAI The Bathhouse)의 큐레이터로 있다. 와세다 대학에서 인문학을 공부한 후, 사회정책과 경제학에 대한 관심을 확장하고자 2001년 방콕으로, 2004년 런던으로 이주했다. 동시대 미술을 지금-여기에 대한 학제적 질문을 던지고 비평적 사고를 가능하게 하는 담론적 플랫폼이라고 인식한 그는 2015년 다양한 현장의 연구자들과 큐레토리얼 협업이라는 비전을 실현하고자 아사쿠사를 설립했다. 런던 센트럴 세인트 마틴스 예술대에서 미술비평과 큐레이션을 공부했다.

유운성

영화평론가. 영상 전문 비평지 『오큘로』의 공동발행인이며 단국대학교 영화콘텐츠전문대학원 초빙교수로 있다. 2001년 『씨네21』 영화평론상 최우수상을 수상했고 이후 여러 매체에 글을 쓰기 시작했다. 2004년부터 2012년까지 전주국제영화제 프로그래머로, 2012년부터 2014년까지 문지문화원 사이 기획부장으로 재직했다. 편집한 책으로는 『로베르토 로셀리니』, 『칼 드레이어』, 『페드로 코스타』 등이 있고 저서로는 비평집 『유령과 파수꾼들』(2018)이 있다.

만수르 지크리 Manshur Zikri

자카르타에서 활동하는 연구자, 비평가, 큐레이터로서 예술과 영화 분야를 주로 다룬다. 인도네시아 대학에서

범죄학을 공부했다. 자카르타의 평등주의
비영리기관으로 문화 행동주의에 주목하는
포럼 렌텡(Forum Lenteng)의 일원이자
현재 자카르타 국제다큐멘터리 및
실험영화 페스티벌 '아키펠'(ARKIPEL)의
예술팀 일원으로 있다.

조지 클라크 George Clark

미술작가이자 큐레이터, 저술가로
2013년부터 테이트 모던의 필름
어시스턴트 큐레이터로 재직했다. 필름과
비디오 실천의 역사를 전 세계적으로
탐구하고 확장하는데 주목하며,
특히 동남아시아 연구에 관심을 둔다.
제5회 방콕 실험영화제의 자문위원을
역임하고 2012년 AV 페스티벌에서
라브 디아즈(Lav Diaz) 특별전을
기획하며, 댄 키드너(Dan Kidner),
제임스 리처드(James Richards)와
함께 2010 포컬 포인트 갤러리에서
비디오테이프를 다룬 국제잡지
『인퍼멘탈』(Infermental)에 대한 전시를
공동 기획했다. 『애프터올』(Afterall),
『아트 먼슬리』(Art Monthly), 『무스
매거진』(Mousse Magazine), 『사이트
앤 사운드』(Sight & Sound)에 글을
기고한다.

임흥순

서울에서 활동하는 미술작가이자
영화감독. 노동자로 살아온 자신의
가족에 관한 이야기를 시작으로 정치,
사회, 국가, 자본으로부터 주어진 삶을
영위하는 사람들의 여러 문제에 관심을
가지고 작품세계를 넓히는 중이다.
그의 작품은 사회 정치적이고 때로는
감성적으로 사진, 설치미술, 공공미술,
커뮤니티아트, 영화 등의 다양한
시각 매체를 활용한다. 한국 최초로
56회 베니스 비엔날레 은사자상을
수상했다. 베를린 세계 문화의
집(2017), 파리 퐁피두센터(2016),
뉴욕 필름소사이어티 링컨센터(2016),
타이베이 비엔날레(2016), 테이트
모던(2015), MoMA PS1(2015),
샤르자 비엔날레(2015), 일본
국립신미술관(2015)과 상하이
국제영화제(2015), 몬트리올
국제영화제(2015), 라이프치히
국제다큐멘터리영화제(2015) 등 국내외
전시와 영화제에서 작품을 소개해왔다.

빨강, 파랑, 그리고 노랑

강수정, 김희진, 문영민, 박찬경, 서동진, 양효실, 오사카 고이치로, 유운성,
만수르 지크리, 조지 클라크

초판 1쇄 2018년 9월 15일

펴낸곳
국립현대미술관, 현실문화연구
펴낸이
바르토메우 마리, 김수기

기획총괄
강승완
책임편집
송수정
기획·편집
구정연
편집 진행
이정민
번역
설경숙, 목정원
디자인
김영나 / 테이블유니온
디자인 도움
박문경
제작
이명혜

이 책의 내지는 한솔제지 종이로
제작되었습니다.
뉴 백상지 100g/m²
인스퍼 M Super White 100g/m²

국립현대미술관
서울시 종로구 삼청로 30
T. 02-3701-9645 / F. 02-3701-9559

현실문화연구
등록 1999년 4월 23일
제25100-2015-000091호
서울시 은평구 통일로 684 서울혁신파크
1동 403호
T. 02-393-1125 / F. 02-393-1128
hyunsilbook@daum.net
hyunsilbook.blog.me
twitter. hyunsilbook

이 도서의 국립중앙도서관
출판예정도서목록(CIP)은
서지정보유통지원시스템 홈페이지
(http://seoji.nl.go.kr)와
국가자료공동목록시스템
(http://www.nl.go.kr/kolisnet)에서
이용하실 수 있습니다.
(CIP제어번호: CIP2018023484)

ISBN 978-89-6564-219-0
 978-89-6564-218-3 (세트)

값 20,000원